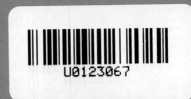

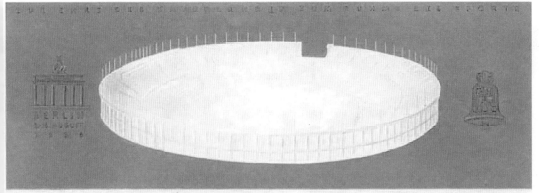

江文也 Olympic 榮譽獎狀

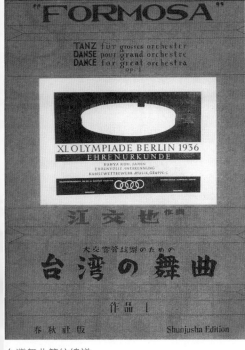

台灣舞曲管絃總譜

1936 年柏林奧運會場，迄今仍在

江文也畫作 a

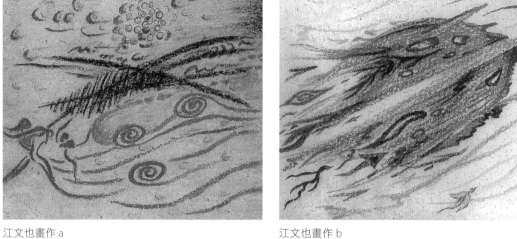

江文也畫作 b

白水社專書封面江文也畫作

江文也自製賀年卡 a　　　　江文也自製賀年卡 b

江文也與恩師
齊爾品伉儷

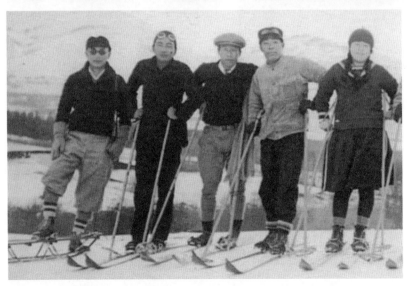

江文也與朋友滑雪

北京新民會歌

東亞民族進行曲唱片（徐登芳提供）

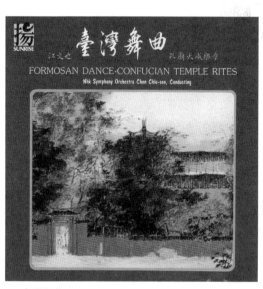

CD 台灣舞曲

CD 簡文彬指揮國台交

南京電影復刻版

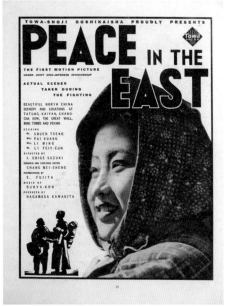

電影英文海報

江文也是詩人

台北三芝公園的江文也雕像

北京宣武門教堂，全世界第一套中文聖詠誕生處

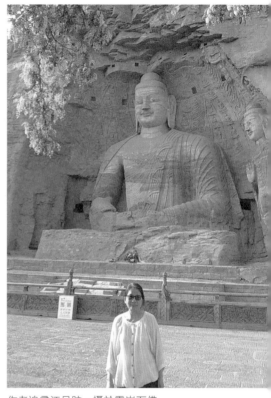

作者追尋江足跡，攝於雲崗石佛

聖詠第一集 北京原版封面

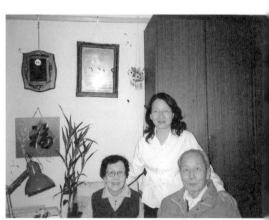

作者北京拜訪吳韻真女士與金繼文教授

李登輝總統與江夫人 - 圖說請見餘韻篇

江文也紀念音樂會，圖說請閱粉絲琴緣

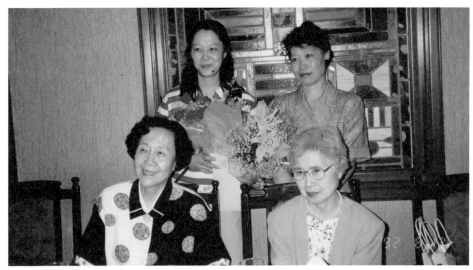

1992 年江夫人與吳韻真及女兒在台北初晤

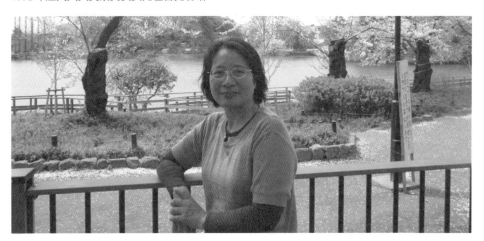

作者走訪江公館東京洗足池

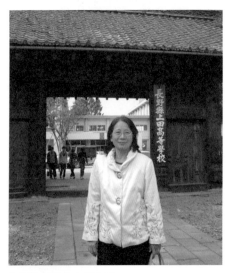

作者訪江母校上田中學

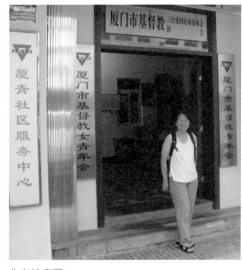

作者訪廈門

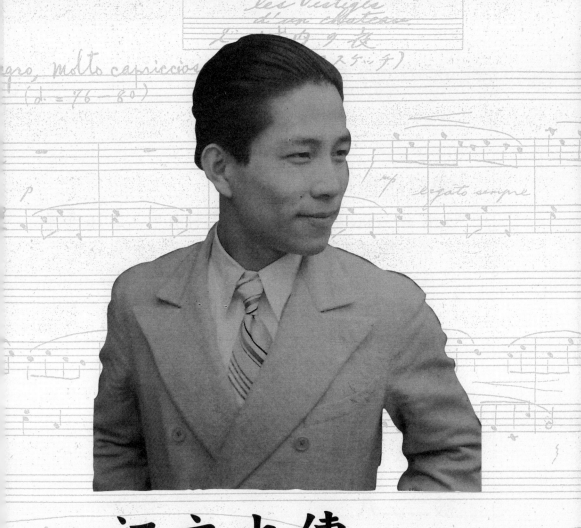

江文也傳 增訂版

音樂與戰爭的迴旋

A Rondo of Music and War
The Biography of Bunya Koh

江文也伝／音楽と戦争の回旋

調查研究撰著 劉美蓮

增訂版說明

本書於 2006 年起草，調查史料耗時，2016 年冬成書，幾個月後，中國淘寶網販售照相海盜版。之後，史料又出土，修訂謬誤後，擬推出增訂版，校對時，【美國國會圖書館】飛來江文也手稿，又有西班牙&⋯⋯。本書未來不再改版，若仍有史料出土，僅於 FB 網路公告。

影音方面，初版即思置入 QR Code，因版權複雜作罷，故於內文附連結或關鍵字，書末附影音資訊，YT 影音亦日漸增多。

被二二八

1945 年日本投降後，諸多在中國工作的台灣人被拘押近一年，大家脫離【幫助日本之文化漢奸】罪名後，江文也艱辛搭船回到台北，卻目睹二二八慘況，大哥料他會被二二八，強求逃難。

戰後，部份台灣人批判江文也等人留在中國係「投共」或「選擇錯誤」，殊不知 1949 年之前，無人能預測日後的反右與文革大浩劫。

獻給 扶持江文也的貴人

日本

山口隆俊、藤原義江、山田耕筰、井上園子、
早秋文雄、伊福部昭、清瀬保二、齋藤秀雄、
尾高尚忠、掛下慶吉、林銑十郎、高城重躬、
Columbia 唱片、RCA Victor 唱片、井田敏

歐美

Mary Scott（加拿大：傳教士）
A. Tcherepnin（俄國：作曲家齊爾品）
F. Chaliapin（俄國：世界歌王）
Manfred Gurlitt（德國：指揮）
Helmut Fellmer（德國：指揮）
Joseph Rosenstock（美國：指揮）
L. A. Stokowski（當時世界首席指揮）
D. T. Griggs（美國：軍官）
美國國會圖書館

台灣

楊肇嘉、吳三連、高天成、柯政和、許丙、
鄭東辛（二舅）、林熊徵、林熊光、劉峰松

美國國會圖書館收藏江文也

劉美蓮整理

　　2020 年疫情，改變全球人的生活作息。在美國上班的電機工程師 / 業餘小提琴家**陳昱仰**，返回本籍高雄後，因返美班機被取消，改成雲端上班。他網購北京版《江文也全集》，和許多江粉一樣，知道這是尚未完成的全集，遂展開曲目清單整理工作。他和網友菲律賓人 **Paul Earvin Bibal** / 電腦軟體超強的音樂人，在「美國國會圖書館」發現江文也，2021.1.25. 告知筆者。

　　故事的起頭是：第二次世界大戰結束後，一位美國人 **David Thurston Griggs**（1916-2011），因為熟悉中文與中國國情，在「聯合國善後救濟總署」接受培訓後，於 1946 年春天，被「美國國務院外交學院」派到北京，幾個月後他在日記書寫（以下摘要）：

　　美國人在日本和中國成為新的「頭人」（Top dog），是不可避免的，我們擁有真正的硬錢，並能提供安全保障，我們也捍衛了生存道路，遠離失敗和災難，因此我們獲得了特權，同時，我們也收到了許多「請願與訴求」。……有個與眾不同的請願人是作曲家，想分享他的交響曲，希望我能帶到美國演出。

　　作曲家是來自 **Formosa** 台灣的華裔，住在北京，他想帶總譜來拜訪我。碰巧，我收藏有一台「**軍方多餘的留聲機**」，還有一些來自「**武裝部隊無線電台**」的古典樂錄音。我相信這位音樂家可能會喜歡聽，就邀請他來吃飯。後來我得知，他為此、當掉了部分物品，幾天沒吃東西的情況下，租借了合適的衣服赴約。也因為餓太久了，他在我家吃了一頓大餐後，回家感到腸胃不適。

　　他是江文也，帶來他的「第二交響曲」總譜，標題是〈北京的春天〉。他很痛心地說：日本軍部**拋棄他、背叛他**！……現今國民黨以「文化漢奸」的罪名，拘押他將近一年，只因他是日本殖民地二等國民，被日軍指派做事。而我相信，他也同樣會被共產黨拒絕。

江先生聽了我手邊一張「軍需品唱片」（這種唱片沒有標籤，也無語文識別），他第一次聽，就很確信這是 **D. D. Shostakovich** 的新作品「第六號交響曲」。……我們再聽了另外兩支音樂，他說必須離開了，希望我能夠在美國找到樂團指揮來看他的作品。

回美國後，我將此【手寫總譜】寄給 **Leopold Stokowski**（編註：美國首席指揮），他拖延一段時間才覆信說：如果我有樂團分譜，他將演出其中的樂章。不幸的是，我當時沒有分譜，也負擔不起抄譜費用。……還有另外兩位指揮家 Sergiu Comissiona（1928-2005）和 Robert Gerle（1924-2005）也對這一交響曲表示讚賞。

除了「第二交響曲」，江文也還帶去日本已經發行的〈孔廟大成樂章〉三張曲盤與樂曲解說六頁，其他則待查。

美國國會圖書館登記〈江文也第二交響曲〉114 頁，還納入三個樂章的標題：

I.　On hearing the pigeon-flute in the blue sky 碧空中鳴響的鳩笛
II.　To the willow-flower 柳絮（編註：五聲音階）
III. To a music-box in the summer palace 給在夏日皇宮的音樂盒

〈碧空中鳴響的鳩笛〉於 1944 年 6 月 7 日在東京演奏（詳閱本書中國篇），寫作是在北京。1942 年 12 月 27 日江文也日記寫：

我自 12 月 14 日提筆寫《鳩笛》第一樂章、31 日完成，用了 Sonata Form，總計 720 小節的龐大樂章。

D. T. Griggs 描述：江文也未曾聽過的交響曲，竟能說出係 D. D. Shostakovich（1906-1975）的新作品「第六號交響曲」，令他驚豔！或許江讀過總譜，或許他太天才了！筆者認為江文也天賦異稟，係台灣樂壇少見。筆者也找到他在北京的日記（1942 年 11 月 22 日）：

寫完香妃第一幕。

……聽 D. D. Shostakovich 的第五交響曲、深深感動。

　　筆者推論 D. T. Griggs 是美國情報人員，因為他竟然暸解江文也曾被日本軍部指派寫「偽政權主題歌」，這也是占領區的臨時政府之歌，日本軍部諧稱「國歌」。

　　Leopold Anthony Stokowski（1882-1977）是舉世聞名的指揮家，從英國到美國後，先指揮費城交響樂團，再指揮**紐約愛樂**。他在 1940 年參與迪士尼電影《幻想曲》的音樂製作，使得該片配樂成為經典，獲得奧斯卡榮譽獎。**L. A. Stokowski** 等同美國首席指揮家的地位，能夠寄郵包給他的 Griggs 也絕非普通軍官。L. Stokowski 回信表達願意演奏，除了讀譜的賞識，或許也因為他想起了往事。

　　L. A. Stokowski 自 1912 年至 1938 年指揮費城交響樂團，1937 年樂團計畫到日本演出，透過 R. C. A. Victor 唱片公司的推薦，L. A. Stokowski 賞識江文也的作品，於 1937 年，寫信給江文也：「五月我要去日本，屆時一定和你見面。」……江文也於 1937 年 3 月 10 日接受報社採訪時說：

　　大師竟然寫信來，要和我這種剛出道的新人會面，太意外了。直到今日，我仍然是在暗中摸索的狀態，大師是對粗胚的我感到興趣吧！萬分喜悅能和大師會面，想跟他多多學習。

　　很遺憾，因為**希特勒**點起戰火，第二次世界大戰前哨烽火已燃，費團的日本巡演計畫中止。無人知曉十年後的 Stokowski 大師，看到〈北京的春天〉，是否還記得東京未曾謀面的小伙子？琴緣何其薄弱呀！如若江文也告知 Griggs，其恩師係住在巴黎的 A. N. Tcherepnin，命運或許改寫吧！

　　《江文也傳》初版 P.324 揭示筆者採訪吳韻真（江文也北京愛人）時，吳曾口述〈第一交響曲：日本〉、〈第二交響曲：北京〉、〈第三交響曲：謝雪紅詩篇〉、〈第四交響曲：鄭成功〉、〈第五交響曲：台灣〉，樂譜泰半在文革遺失，但她特別記得 1946 年曾交給一位美國人，但已忘記其姓名。

　　D. T. Griggs 返回美國後，擔任馬里蘭大學「中國學」教授。他本是音樂人，拉大提琴，曾任美國幾個大城「市交」團員。退休後，

經常爬山，也用心做研究，美東阿帕拉契山脈內，有一條步道以他之名命名「**Thurston Griggs Trail**」。

25 歲的**陳昱仰**說：「美國國會圖書館已有許多數位化的史料掛上網路，但仍有許多尚未數位化，必須親臨圖書館，這只能等疫情結束，再拜託 DC 的朋友探查了。」但**陳昱仰**不想久候，2021.3.3.告知劉姐：「今早我寫信給美國國會圖書館，以研究員的身分申請了館內江教授文物掃描，遠端研究處理費每則美金 100 元，我會支出，因為比機票便宜多了。」

3 月 5 日美國圖館員寄來檔案，除了〈第二交響曲〉完整總譜之外，還有江文也手書給 **Griggs** 的英文信，江自稱 Taiwanese。感謝陳昱仰修整 75 年前手書之模糊並翻譯，他說：原文是美麗的書寫。

1947 年 7 月 9 日（編註：同年春天，江返台北碰上 228，逃命返北京）

親愛的 Mr. Griggs：

我在幾乎來不及的情況下完成拷貝「孔廟大成樂章」。但因為時間與紙張不足的緣故，我只好給您「北京交響曲」的原稿。我給您的「孔廟大成樂章」與以上的總譜請在演出後寄回。我的「長笛奏鳴曲」譜也請您收下。

關於我是誰，我相信您已經很了解。台灣人的處境一直都很可憐，我還得為未來的迫害做準備。戰爭前我和美國有一些聯繫（編註：透過 R. C. A. Victor 的介紹），日本視我為親美人士（Pro-American）。還有，我過去在東京唸書，有了一點小名氣後，中國把我視為親日人士（sympathizer of Japan）。我被關了 11 個月。但音樂仍是我的一切！此外，現任政府（編註：國民黨）仍繼續使用我的旋律，他們只是改了歌詞。

我深怕音樂家的嫉妒，尤其是中國人的民族性。

是的，我們台灣人過得很糟糕。

感謝神能讓我和您認識。我知道您很了解我的！

希望很快能再見到您！

您誠摯的　江文也

4th July. '77

Dear Mr. Griggs

Here I hardly finished the copy of Confucian Temple Music. But the Peking Symphony, by lacking of time and shortage of paper, I have to show you the original copy. I present you the score of the Confucian Temple Music, and the other one please send me back after its performance. And please take the music of my Flute Sonata too.

About me, I am sure now you know very clearly. It is a pitiful situation of Taiwanese before and now too. I still have to prepared for some persecution hereafter. Before this war as I have some connections with America (by the introduction of R.C.A. Victor) Japanese looked me as a Pro-American. And as I was studied in Tokyo, and became a little famous at there, the Chinese looked me as a sympathizer of Japan. I was put in prison for 11 months. But for me Music is my everything. moreover the present Government still use my melody too (they change the words only)

I am afraid of the musicians jealousy, especially chinese.

Yes, it is a awful time for us Taiwanese.

I thank God for let me could be get acquainted with you, who would understand me well, so well!

Hope to see you soon——

Sincerely your

Chiang W. Ye

江文也手書給 Griggs 的英文信

找到 75 年前的史料後，菲律賓的高三學生 Paul 馬上製作「電腦演奏用版」，預計要用三個月的放學時間來操作電腦，然而、三個樂章的前小段已讓筆者和昱仰淚流。我們三人都想說：「L. A. Stokowski 讀譜就問有無分譜，因為他知道這是傑作。」

除了〈第二交響曲〉，美國圖的江文也其他史料，經過比對研究後，筆者將擇期在【江文也影音講座】分批揭露，並解說歷史背景。

美國保存的史料，在「傳記增訂版校對期間」飛越太平洋，有如電影般，好像江老爹在天上作法，讓昱仰和 Paul 被附身。請大家一起感謝「美國國會圖書館」，替台灣保存 75 年前的文化歷史資料！

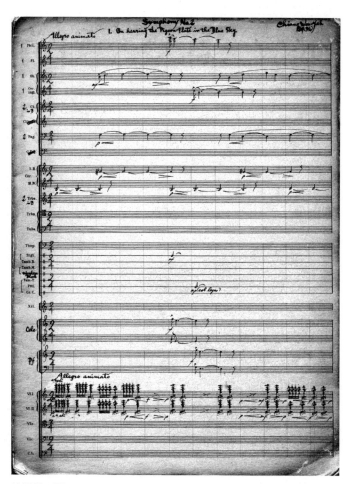

總譜第一頁

增訂版目次　Contents

【序一】

三十春秋立一傳

林淇瀁（向陽）

詩人、國立台北教育大學教授

　　1984 年春某日，我在濟南路自立晚報副刊編輯室收到一篇來稿，題目是〈江文也的悲劇一生〉，作者署名「劉美蓮」，稿子篇幅很長，附有相當珍貴的照片。在這之前，我已從藝術評論謝里法發表於聯合報副刊的〈故土的呼喚〉一文，以及自晚刊登（1983.12.12）香港周凡夫所寫〈半生蒙塵的江文也〉，約略知道江文也曾得到 1936 年柏林奧林匹克「藝文類作曲組」獎項，是當時全亞洲第一位獲得國際大獎的音樂家；戰後滯留北京，文革期間遭受迫害。

　　未滿三十歲的我逐字細讀稿，透過作者清晰的整理，方才對江文也的生平有了基本的認識。循著文章脈絡，揣想一位出生於日治下的台灣，童年在福建廈門長大，中學之後赴日讀書，以聲樂揚名於日本，再以作曲揚聲於奧林匹克的音樂天才，如何在一個大動亂年代，陷身於台灣、日本、中國三重夾縫中的煎熬，而最終又不為當年他出生的故鄉台灣所知的悲哀，心情為之激動，於是決定採用這篇根據江文也之侄江明德提供的資料撰述的稿子，以頭條、兩天連載的方式於當年 3 月 21、22 兩日全文刊登。

　　文章刊出後，迴響甚大，很多讀者表示他們首次知道「江文也」這個名字，讀了此文才知其音樂成就與悲鬱人生；也有讀者先前已讀過謝里法的介紹，詢問作者是否有相關傳記？那是一個研究匱乏、台灣（特別是日治時期）人物方才逐一出土的年代，政治戒嚴，資訊仍然遭到執政者掌控的年代，自立副刊成為了解台灣文化的小小窗口，透過窗口，讓讀者看到了被國家機器隱藏、扭曲與壓抑的台灣歷史與傑出人物，因此，也讓海外台灣社團爭相轉載。

　　劉美蓮出身台灣師大音樂系，她的文字流露出了她對江文也晚年受盡文革苦厄，不為國人所知的痛惜。我知道，那是一個音樂人對前輩的悲劇一生有所感觸，而自然流淌於行文筆下的敬惜之心。

　　解嚴後，江文也的研究開始受到重視，1988年，美國「新台灣文庫」編選了報章雜誌的文章成書《音樂大師：江文也的生平與作品》；1992年，台北縣立文化中心舉辦「江文也紀念週」；2003年10月台灣中央研究院舉辦「江文也學術研討會」；國內的碩士論文已累積有八部之多，博論則有2004年通過學位考試的《夾縫中的文化人：江文也及其時代研究》（成大歷史系林瑛琪）。但儘管如此，三十年前讀者問詢的「江文也傳記」，在台灣仍然付諸闕如。

　　當年在自立副刊發表〈江文也的悲劇一生〉，感動無數讀者的劉美蓮，終於回應了，完成了這部厚重的《江文也傳：音樂與戰爭的迴旋》。人生因緣奇妙，我找出當年的報紙，腦海裡浮出的是接到文稿、受到感動、決定刊登、編輯、落版、校對、出報，一直到接聽讀者來電的種種畫面。

　　用三十年歲月，為一位被時代折磨、被政權扭曲、被故鄉遺忘的偉大音樂家立傳，就是這本《江文也傳》最動人的所在。透過本

書一如樂章似的巧妙結構，音樂才子江文也的傳奇一生，逐一進入我們的眼中。

「序曲」先從江文也獲獎寫起，敘述江文也如何以殖民地之子晉入日本國內初選，再經由國際知名音樂家讀譜，複賽時經由「柏林愛樂管絃樂團」現場演奏，一舉奪獎的過程。當時的江文也才 26 歲，收到得獎通知，禁不住高呼「台灣萬歲」！《東京日日新聞》大幅報導，讚譽他的處女作〈台灣舞曲〉「將古老台灣風貌和近代化形象交織呈現，猶如一幅華麗的畫軸」。劉美蓮在這一章中，輔以新聞報導和書信等一手資料，清楚再現了音樂才子江文也在國際舞台中為台灣人揚眉吐氣的勝景，生動感人。

接下來，本書以四個樂章鋪陳江文也傳奇而又叫人驚心動魄的一生。第一、第二樂章寫他的台北童年、廈門「旭瀛書院」的少年詩人風華，那大概是江文也一生最無憂的時光了，歌謠、戲曲、音樂和詩詞，已經在他的兒少時期滋長出綠芽。進入第三樂章，從江文也於 1923 年赴日寫起，敘述他求學、與日本女子瀧澤乃ぶ戀愛與私奔的故事，以及邁向作曲家之路的歷程，最後結於 1937 年他和白光因為拍攝《東亞和平之路》而生的戀情。這一章，寫活了江文也的才氣洋溢、風流倜儻，宛如眾絃俱寂之下獨奏的高音，有血有肉，形象鮮明動人。

進入第四樂章，則以江文也的中國經驗和晚年遭遇為主題。透過這一樂章，前半段，我們看到了如日中天的江文也，在北平師範學院教授理論作曲，從事中國古代和民俗音樂研究的學者圖像，持續創作的作曲生涯，和學生吳韻真的熱戀；我們也看到因為戰爭結束導致喪失日本國籍的江文也被視為「文化漢奸」，被捕入獄的生涯轉折。後半段，我們又看到，他在共產黨統治下先後遭逢 1957 年反右批鬥、1966 年文革批鬥的悲慘命運，被剝奪所有權利、打入牛棚、下放勞改，直到四人幫垮台後，才於 1978 年獲得平反，恢復教職，這時他已是 68 歲的老人，多年勞改，讓他百病纏身，但即使如此，他還是勉力完成最後遺作管絃樂〈阿里山的歌聲〉。

「餘韻篇」看到台灣與日本鄉親的關懷，「附錄篇」則有江文也在故鄉出土的紀錄，「年譜」佐以國際記事、台灣記事，聽說一

位日本女兒告訴親戚：「最討厭劉美蓮，她知道爸爸的事，是我們四姊妹的百倍。」

本書讓我們看到一個天才型的台灣作曲家，在一個由不得自己的亂世之中，遭逢的奇詭命運！他生下來是殖民地的二等國民，憑著自己的才氣和努力，終於得以音樂創作揚名國際；卻又因為出身殖民地的烙印，使他在國民黨統治時期的中國被打為「文化漢奸」，在共產黨統治的中國被打為「右派」，而無法回到自己最摯愛的故鄉，終至客死北京；而過世之後，又因為台灣長久的戒嚴，不為台灣所知；解嚴之後，雖然終於見知於台灣，仍有評論指他生長在台灣時間不長，著述多與中國有關，而被誣為「統派」音樂家。

因此，本傳記刻繪的，不僅是江文也的悲哀人生、奇詭命運，也呈現了二十世紀台灣人的集體記憶和認同問題。從日本殖民時期的被歧視，到戰後陷身於中國國民黨和共產黨的內戰漩渦，乃至於1947年之後遭受的二二八、白色恐怖統治經驗，台灣人與江文也一樣，儘管擁有高人的才氣、精湛的技藝、卓越的識見，卻在不斷爬起、不斷仆倒的泥濘路上顛簸前行，至今依然無法決定自己的命運，開創嶄新的台灣文化。這本《江文也傳》，字裡行間浮出的盡是「生做台灣人的悲哀」。

感謝劉美蓮為江文也立傳，為台灣的音樂和文化留存典範。三十年來，她念茲在茲、不斷訪談、蒐集文獻與資料，又復花費金錢、體力和寶貴時間，專注於江文也生命史的重建；她為江文也的不為人知，力促各方重視其音樂成就；為各種因為求證不足而出現的研究「歧聲」義憤填膺，進行更多調查以還原江文也。這是一本具有信度，且足以顯映江文也音樂人生的傳記。

我很高興能在三十年前以副刊主編的身分刊登劉美蓮的〈江文也的悲劇一生〉，又有機會以台灣文學研究者的身分拜讀她的《江文也傳》。時間流轉，如涓滴之水，最後匯為大河。三十春秋立一傳，這本巨著，寫活了江文也在台灣、日本與中國三重夾縫中，遭受苦難的悲劇人生；也彌補了江文也生命史的缺憾，填補了台灣音樂史和文化史的縫隙，讓江文也對台灣的貢獻得以全面展現，值得所有關心台灣文化的朋友細讀。

【序二】

歷史永遠祇有一個版本

周凡夫

香港資深樂評人

從八十年代初開始，遍及美國、台灣、香港，甚至大陸的「江文也復興」活動，接觸了不少有關江文也的資料，還訪問過在北京跟隨江文也學習，當時已移居香港的作曲家郭迪揚，也和內人到北京中央音樂學院拜候當時已癱瘓在床的江文也及其家人，對江文也的印象便愈來愈立體深刻；加上在香港電台主持有關江教授的研討會以及講座、作品專場音樂會等等活動……每次都能見出新的材料，江文也在這個波濤洶湧的大時代中的形象與精神都變得越來越清晰。

1983 年 10 月 24 日中午，江文也在北京逝世後，筆者除了在報章刊物上發表多篇其生平和成就的文章，也在香港電台第四台做了紀念他的專輯節目；到 1985 年，香港更颳起一陣江文也熱潮，首先是大陸「中央樂團交響樂隊」演奏江文也的作品並製成唱片，由香港唱片公司發售；「天馬合唱團」亦舉行紀念音樂會；1990 年 9 月，「香港大學亞洲研究中心」、「市政局」與「香港民族音樂學會」等單位聯合舉辦「江文也研討會」，這是亞洲創舉，江氏北京家屬蒞港出席。1992 年台北才跟進舉辦「江文也紀念週」，1995 年北京舉辦學術研討會，江文也的地位一次一次獲得肯定。

一座研究豐碑不易超越

尚未捧讀劉美蓮所著《江文也傳——音樂與戰爭的迴旋》之前，縈繞腦際的便是這段已遠去的回憶，這讓筆者相信自己是在香港掌握有關江文也資料，和撰寫江文也文字最多的一人。然而，深感意

外的是，細讀美蓮大作後，始知除了東京家屬保存的日記之外，已有許多史料被各方挖掘，戰前日本發行的六、七款音樂雜誌、交響樂團及音樂會記錄、戰爭映畫、78轉唱片及江致友人信函、數位化的日治台灣報紙等等，最神奇的是日軍占領北京、南京時期的報紙，竟然是美蓮的鄰居／文學界施淑教授在北京大學圖書館搜尋到的重要史料。因此，無疑地，劉美蓮的江文也史料搜集與挖掘，已是台灣、日本、中國諸研究者之中最豐碩的一位了。

這本傳記中，劉美蓮整合了過往長期研究，在台灣自立晚報、中國時報、自由時報所發表的成果，再植入極多有根有據、新出土的史料，這包括讓江文也一夕成名的〈台灣舞曲〉，1936年在柏林奧林匹克比賽中究竟是銀牌或銅牌或榮譽獎項的謎團，其調查過程簡直就像偵探一般，也非常吸引讀者一探！

我相信這本傳記是迄今江文也生平研究的一座豐碑，亦可說是由衷的、沒有帶上任何私人感情的評價。儘管作者謙稱尚有許多空白，盼有後繼者補實及超越，但看來後人並不容易超越。我非常寄望十年後，由美蓮自己超越，這是極有可能的事，儘管她說：「不敢再涉及這種大工程了！上輩子欠大師的債已還了！」但那份深植內心的敬佩與她對台灣樂壇的關愛，仍然是可以期待的。

天道何以致此豈無答案

回望江文也的一生，儘管他先天上是位包括音樂、文學、繪畫等眾多才華在內的不世天才，後天又不斷努力，取得了肯定會在音樂史上留名傳世的大師成就與地位，然而在世七十三年的歲月，卻面對天意弄人的大氣候、大潮流，難以擺脫坎坷的命運之神的狙擊；每次讀到他人生中的轉捩點時，便難免主觀願望地去推想，如果當年他做出其它抉擇，他坎坷的人生之途會否不一樣？他在音樂上的成就會否更大更高？當然，這祇是主觀願望的推想，不可能有答案，因為歷史永遠祇有一個版本，江文也的人生之路便祇有在劉美蓮這冊傳記中呈現出來的版本。

傳記的面世，肯定江文也再不是被人遺忘的音樂家了。這冊書更會讓人對江文也坎坷的一生，多舛的命途，寄以無限的同情和無奈，甚而向上天質問，如此天才，天道何以致此？

對此問題的答案，個人亦曾苦思。或許答案該從江文也的宗教觀來思索。他在日本讀中學時，於上田基督教會受洗，戰後在北京被蔣介石以「文化漢奸」拘禁出獄後，應義大利籍雷永明神父之聘，為天主教譜寫聖詠，便刻意採擷或引用中國古曲，以獨特手法寫成華夏風味的三卷《聖詠作曲集》、一部彌撒曲及一部兒童聖詠歌曲集，這是首批華語原創天主教樂曲，高度受到教徒喜愛，才能突破鐵幕藩籬，傳播到東南亞及香港的教會，更是兩岸阻隔的台灣在那四十年期間，唯一能夠「聽」與「唱」的江文也歌曲，當時，許多神父、修女與教徒，並不知道江文也是誰？

這些原創性的本色聖樂，顯示出江文也對天主教的教義具有一定的理解，那麼，當他面對人生中的種種苦難，就更能超越生死來看待他自己的不幸遭遇。舊約聖經所載約伯所遭逢的重重苦難，必然會大大加添江文也抵擋苦難的力量。他亦會知道約伯在經上回答耶和華說的一番話，相信亦是他想要說的：「我知道你萬事都能做，你的旨意不能攔阻。誰用無知的言語使你的旨意隱藏呢？我所說的是我不明白的，這些事太奇妙，是我不知道的。」這或許可以做為他祇有一個版本的人生歷史的註腳。

雙主題變奏曲歡呼 Bravo

其實，每個人的歷史同樣永遠祇有一個版本，劉美蓮本人亦然。她在書中很明確地寫出「**粉絲關懷三十年，調查研究二十年，撰述爬梳十年**」；在她剛從台灣師大音樂系畢業，計劃要出版「香港作曲家鋼琴作品集」時（這個創舉可讓筆者及香港作曲家們受寵若驚），透過張繼高先生（即知名樂評家吳心柳）引介認識，要我替她連繫香港六位作曲家。自此開始的相交，雖然港台見面次數不多，卻很清楚看到她與江文也的關係，從單純崇拜偶像的 fans，到調查

史料的研究員，從孺慕私情的寫作到孜孜考據、比對材料的真偽，變成理智與情感兼具，但又得兼顧東京、北京兩邊家屬情誼的「困難傳記」書寫者，更困難的應該是：台灣人、日本人、中國人之間不同角度的著墨吧！辛苦了！吾友！

我知道她出身南部鄉下六龜，喜愛自稱內山姑娘，十五歲才初次看到鋼琴（投考高雄女師），六年後竟能與自小習琴的人競試，在台灣嚴峻的聯考中進入大學第一志願；從知名且極為另類的鋼琴講師到喜結良緣、身為人母，從張繼高先生誇讚：「不像台灣師大出身的……」；再到前述「香港作曲家鋼琴作品集」，指出已經在香港出版過的樂譜中校對錯誤的正確音符，被黃友棣、林聲翕、施金波……等作曲家激賞；她長年廣泛進修的視野與達觀，已呈現在這部傳記的字裡行間了。

劉美蓮自己人生的版本有如「雙主題變奏曲」一樣，一個主題是在相夫教子之餘，因發心做「歌謠偵探」、發表文章而獲聘「主編音樂課本」的專業（L），另一個主題就是她長達三十年的江文也研究及寫作（K）；再加上前期人生的引子（I），成就了雙主題變奏曲的曲式：I+LK+L1K1+L2K2+L3K3+……，現在這本《江文也傳》似已是她厚實人生中最豐碩的成果，因此，同樣難免會帶有個人感情在內的感受，是要向劉美蓮歡呼一聲：Bravo！

國立台灣交響樂團《樂覽》月刊 2016 年 7 月發行「江文也專輯」收錄周凡夫序文

【前言一】

增訂版自序

　　1972 年，筆者讀大二，在舊書攤買到鋼琴譜〈台灣の舞曲〉，不知道作曲江文也是誰。1981 年謝里法、韓國鐄、張己任三位教授的文章見報，冰封四十幾年的江文也出土了，郭芝苑、廖興彰兩位老師寫出所認識的江文也，我訪問高慈美、呂泉生、陳泗治等教授，撰文發表。此後，1984 年自立晚報、1995 年中國時報、2006 年自由時報，拙文均獲刊登，卻仍感茫然，欲知其人其事，必須重新讀歷史，投入史料調查研究。

　　江文也（1910-1983）一生的小歷史，與東亞大歷史政治板塊，息息相關。書寫其傳，本不應呈現執筆人小我的一面，但因三十年來過多的以訛傳訛，只能勇敢為大師服務，兼為自己舊文洗刷訛誤，因此，讀者似乎也能讀出特意著墨的段落與註腳。

　　本書企求的讀者是「一般台灣人」，已刪減音樂分析或作品描述。若欲瞭解其音樂，請聆賞 CD 或參考部分碩博士論文；若欲深探其哲學思想，可閱讀王德威院士、林瑛琪博士的論文；亦可在圖書館借閱《孔子的樂論》與《北京銘》等詩集。

　　較遺憾的是，筆者尊敬的韓國鐄教授、劉麟玉教授、謝里法教授、張己任教授，還有大陸的蘇夏教授、汪毓和教授、梁茂春教授、王震亞教授等人，皆因研究領域廣泛，未能繼續探索江文也的世界。或許如他們所說：「留給美蓮去努力」，筆者也要說：「這絕對不是百分百的傳記，必有後浪超越的空間！就如同本人亦是踩著前人努力過的路，才能向前走！」

　　研究求其真，但生平寫作需顧及家屬情誼等等問題，至於「音

樂成就」、「作品價值」、「政治解讀」等等，已有許多學者論述，不屬本書範圍。

江大師有一首鋼琴小品註明：「演奏者可以自由使用不同的情緒來表達樂曲，可以自由自在地反復，並可在任一小節終止。」此舉彰顯他的本性，亦可如此瀏覽本書。

筆者每天面對「觀音山」祈禱，盼大師的音樂讓更多人陶醉，畢竟，被台灣課本尊稱為音樂之父的 J.S. Bach，也是辭世百年後，才被 F. Mendelssohn 挖掘並發揚光大。筆者無緣為江氏之徒，謹將所有版稅及著作權益全數捐出，努力推廣大師的音樂，也祈求所有的 fans 為大師盡力。

寫作期間，承蒙多位朋友耗神試讀，提供意見。感謝向陽兄與凡夫兄賜序，感謝諸位名家推荐，感謝編輯的細心與專業！茲將此書獻給敬愛的公公婆婆，以及來不及看到本書的父母親、張繼高先生、曹永坤先生、廖興彰老師、郭芝苑老師、江明德老師與張炎憲教授，他們都深深懂得江文也的 Tone 與痛 ①。

2020 年，東京奧運因全球疫病而延期後，在日本的江粉與「東京愛樂」私訊，取得演奏〈台灣舞曲〉的共識，但因特殊曲目，樂團無權做主，必須經奧委會同意。台灣江粉也僅能略做國民外交，故筆者有投稿呼籲之舉，全文轉載於本書「餘韻篇」。

本書（增訂版）22 萬字，已濃縮為 15 萬字，由廣瀨光沙日譯，西村正男教授監譯，將由「集廣舍」出版，感謝黃毓倫准博士協助日本史料調查，感謝片山杜秀教授賜序。

<div align="right">

寫于台北楓丹白露

2020 年 6 月 11 日

</div>

① 詩人林梵（成大林瑞明教授）讀了初版此句（Tone 與痛），於《台灣文學》雜誌發表台語詩〈Tone 佮疼：送劉美蓮〉，感謝他的鼓勵！林教授也以「台灣第一才子」與「江大師」來稱頌江文也。林教授擔任「台灣文學館」首任館長，首辦「台灣文學大展」，首將【詩人：江文也】列展。緣係林教授在東京神保町舊書店購得江文也詩集《北京銘》，並請詩人葉笛翻譯，由「台北縣立文化中心」出版。

【前言二】

傳主簡介

　　江文也本名江文彬，1910年出生於日治時期台灣最大商業區「台北廳大稻埕」，六歲隨經商父母親遷居福建廈門，就讀**台灣總督府**直轄中小學「旭瀛書院」。小學畢業後，因母逝，與大哥赴日本讀中學，後因金融恐慌及父病，經濟斷援，獲基督教傳教士培育。1929年春天入「武藏高等工科學校」電氣科，暑假返台北實習。此後，往返廈門之船停泊基隆，必返台北。

　　江文彬大學畢業當天，與Columbia唱片公司簽約，以新名字「江文也」灌錄首張唱片，又參加第一、二屆全國音樂比賽，獲聲樂組入選，隨大師**山田耕筰**巡迴演出及錄音，並攜帶唱片返鄉探視病危老父。

　　1934年4月，與日本人伴奏返台巡迴獨唱，寫處女作鋼琴曲〈城內之夜〉，6月回東京演出歌劇，8月參加鄉土訪問團，再度返台灣表演七場。9月為了首度參加日本作曲比賽，而於同一年第三度返鄉尋求靈感，完成〈白鷺鷥的幻想〉管絃樂，得第二名，並獲台灣名士**楊肇嘉**支援，立志成為作曲家，但連續多年參賽，因殖民地人氏之故，均列名亞軍。幸獲俄國音樂家**齊爾品**賞識，全力教導，並邀他至北京、上海，進行文化之旅。

　　早年奧林匹克分「體育」、「藝文」兩大類競技，1936年柏林奧林匹克，江氏以管絃樂的〈台灣舞曲〉獲「藝文類作曲組」榮譽獎，是日本五位選手中唯一得獎者，亦為亞洲第一位榮獲國際獎項的音樂家。

　　1937 年日本侵略中國，發動國家總動員，江文也以法定日本人身分，被指派為「戰爭宣傳電影」作曲，更由軍部派赴北京師範學院任音樂教授，續為政治活動作曲。

　　戰後，江氏與眾多台灣人同被國民政府治以「文化漢奸」罪名，被拘押一年。出獄後，艱辛搭船返回台北，目睹二二八慘況，被大哥強求離台。已生下兩個兒子的北京愛人，也不允許江文也回歸東京與原配團聚。（本書又有新史料）

　　1949 年中共建國，留居北京的江氏與台日親友斷訊，後遭共產黨「反右運動」迫害，又歷經十年「文革浩劫」，1983 年逝於北京，在故鄉台灣佚名 40 多年。

　　作曲之外，江氏於戰爭期間出版日文詩集《北京銘》與《大同石佛頌》，更致力研究古代音樂，爬梳古籍，著有《古代中國正樂考》，多方證明孔子為傑出音樂家，更將祭孔古樂重新改作為現代管絃樂〈孔廟大成樂章〉，親自指揮並由電台做為「全亞洲廣播曲」，後由德國人指揮灌錄唱片，其管絃樂作品之成就備受肯定。

　　江文也一生在台灣、日本、中國的夾縫中求生存，身影穿梭於三國，演繹出「獨特而有辨識性」的音樂與文學作品，值得母國人士為之傳，為之頌。

【前言三】

感謝史料來源

　　感謝東京與北京的江家人，感謝所有曾經為江文也的破繭而執筆，來自台灣、日本、中國、美國、香港，涵蓋音樂、文學、歷史、宗教、評論等領域的近百位人士，尤其是北京中央音樂學院**俞玉滋**教授研究的〈江文也年譜〉；日本**劉麟玉**博士的〈從戰前日本音樂雜誌考證江文也旅日時期之音樂活動〉；以及旅美**韓國鐄**教授與直接提供本書養份的大德：

特別感謝：日本國會圖書館、日本近代音樂館、私立東京音樂大學
　　　　　　圖書館、北京大學圖書館、台灣大學圖書館。

江明德：江文也大哥之長子，童年在廈門時，曾隨父親到北京探望
　　　　　二叔，登長城，中年在比利時皇家圖書館看到二叔的樂譜。
　　　　　透過李哲洋引介，提出其「**手寫家族史料**」及聽聞，供筆
　　　　　者撰文，部分當年模糊訛傳的資訊，筆者已改寫。

高慈美：台灣師大教授，提供 1934 年鄉土訪問音樂團等「**珍貴照
　　　　　片**」，轉述淡水河畔江文也在故居前回憶童年的故事，以
　　　　　及江氏在日本風光、爆紅、多位才女單戀等第一手資料。

周凡夫：香港知名樂評家，兩岸開放前，建立三地藝文資訊橋樑。
　　　　　1983 年赴北京探視病榻中的江文也，撰文並拍攝照片，震
　　　　　驚華人樂壇。

虞戡平：知名導演，崇右技術學院教授。1995 年拍攝華視影片《白
　　　　　鷺鷥的幻想》（吳念真編劇、多次重播），至東京、北京
　　　　　訪問兩位夫人，雖遺憾老年白光因病婉拒攝影，但突破文

也大哥心防，首度受訪（也是唯一）。**百卷母帶剪出四小時影片**，研究成果輝煌，惜未受樂壇重視。反倒日後公視影片及官方出書，謬誤甚多。

薛宗明：曾任台灣師範大學音樂系教授，旅居美國。1998 年首度揭露江文也致楊肇嘉 **20 封書信之摘要內容**，並於文末摘錄報紙上許常惠忌妒、誤解江文也的文章。

井田敏：日本福岡人（Ida Bin, 1930.12.5-2004.1.30），熊本大學德文系畢業，放送作家協會理事。1996 年首次由台灣人張漢卿告知江文也之名，非常驚訝！後至東京採訪江夫人與次女庸子，歷經四年，於「白水社」**出版《夢幻的五線譜：一位名叫江文也的日本人》**。後因家屬抗議「誣蔑先父名聲」，初版售罄即須絕版，井田心血崩潰，四年後病逝。日後讀者指出數項疑問，遺孀伸子夫人表示，此書除了失誤之外，又欠缺台北、廈門、北京之種種。故繼承夫婿遺志，盡全力幫助本書寫作。

抗議及下架之事，日本網站曾有熱議，東京家屬亦曾向筆者朋友表達態度，故本書寫作，以「夫人」稱呼東京元配（未離婚），以「愛人」稱呼北京吳韻真，愛人在中國亦是妻子之意，並無不敬，筆者則直稱師母。

林瑛琪：成功大學歷史系博士論文：**《夾縫中的文化人：江文也及其時代研究》**（指導教授林瑞明），係搜尋日本各大圖書館史料，深度分析江文也之思想脈絡。提供本書「音樂家」之外，於文學、歷史等領域之哲理。

曹國梁：廈門大學音樂學碩士，由華僑大學藝術研究所所長**鄭錦揚**教授指導。於 2009 年訪問文史專家，實地查尋「**江文也在廈門**」相關史料。

林婉真：江文也大舅的孫女，外婆正是文也幼年的褓姆。撰文〈江文也與其台灣家族〉發表於《傳記文學》雜誌。

萩原美香：定居東京 30 年。在台灣戒嚴時期，旅居北京、上海八年，
代替作者拜訪江家。返日後數度前往國會圖書館、日本
近代音樂館、東京音樂大學等地搜尋史料，並購買復刻
影音出版品。

日文翻譯：萩原美香／井田敏著作、朝日新聞、影音資料
新井一二三／戰前雜誌江氏文章五篇
林勝儀／戰前雜誌江氏文章五篇
翻譯社／江氏致楊肇嘉書信
黃裕元／台灣日日新報、戰前史料
林思賢／台灣日日新報、網路資訊、連絡信件
黃毓倫／東京都新聞等史料、連絡信件
黑羽夏彥／史料＆全書日本相關領域之審稿

蟲膠唱片：徐登芳醫師、朱家煌醫師、林良哲先生

再次感謝：保留戰前雜誌並捐給圖書館的日本人士；東京大轟炸之
下珍藏日記、樂譜、史料的家屬；江氏書信提供者；台
灣圖書館珍藏日治時期報紙等等。讓筆者能根據史實
90%、合理推論 5%，以及時代背景推測而寫作，其餘空
白，必有後人接力補實。

序曲

奧林匹克音樂獎調查報告

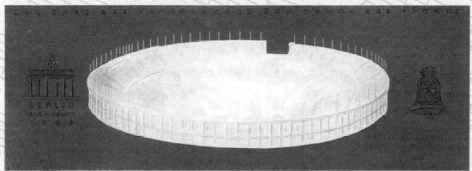

XI. OLYMPIADE BERLIN 1936
EHRENURKUNDE

BUNYA KOH , JAPAN
EHRENVOLLE ANERKENNUNG
KUNSTWETTBEWERB:MUSIK,GRUPPE:C

ORGANISATIONSKOMITEE FÜR DIE XI. OLYMPIADE BERLIN 1936

INTERNATIONALES OLYMPISCHES KOMITEE

PRÄSIDENT

PRÄSIDENT

奧林匹克音樂獎調查報告

江文也於 1983 年辭世後，北京愛人撰文指其奧林匹克音樂獎是「銀牌」；東京夫人則稱家裡有「銅牌」；另亦有特別獎、佳作、入選、參加獎等等報導，本書作者遂展開 30 年的調查。

當今世界有「數學界的奧林匹克」、「電腦界的奧林匹克」……，若談起「奧林匹克音樂獎」，可能被誤解為「音樂界的奧林匹克」，故須強調這是源自於希臘的正宗奧林匹克。

古希臘 Olympic Games（簡稱 Olympics）的意義等同「體育競技」，但自 1912 年瑞典斯德哥爾摩開始，首度納入「藝術競技」。1936 年的柏林傳承這項體制，仍維持「體育」與「藝術」兩大領域。此屆藝術競技包含建築、繪畫、雕刻、文學、音樂五大類。文學類有詩、戲曲與小說等組；音樂類則有「聲樂曲」、「室內樂」與「管絃樂」三組作曲競賽。

日本曾經參加過體育競技，這年是第一次參加音樂競技，也是亞洲唯一參與音樂類的國家。由於之後爆發日本侵華及第二次世界大戰，1940 年及 1944 年都停辦（1916 年亦因一戰而停辦）。戰後恢復的 1948 年倫敦奧運之「藝術競技」成為末代絕響，故此，本書傳主所獲的 1936 Berlin Olympics Music Awards，成為亞洲唯一獎項。

納粹奧林匹克

1936 年 8 月 1 日，第 11 屆奧林匹克在柏林開幕，場內十萬人，**希特勒**宣布開幕，隨後 49 個國家代表隊進場。這是史上第一次有電視轉播（雖然只限柏林地區），也是第一次有開幕式表演，第一次將希臘聖火由運動員接力，經多國而跑至競賽場的奧運。甫掌大權

的希特勒撥出巨款興建超大體育場，以銅鑄造一座巨鐘，還建了一座高 70 米的鐘塔，並趁機激發最新科技研發，**將德國廣播電台的「放送功率」擴大升級為全球播送**，以利每天以 28 種語言進行節目放送及全世界之轉播。其實，在 1932 年敲定由柏林取得奧林匹克舉辦權時，尚未執政的**希特勒**曾大表反對。但當他取得政權之後，則認為這是向全世界宣傳的大好良機。

於是，希特勒藉此宣揚「雅利安人種優越論」，使得本屆奧林匹克受到抵制，許多國家以「反法西斯」之名杯葛活動，不願參賽。雖然如此，本就喜歡藝術，熱愛華格納歌劇的希特勒仍然大張旗鼓，熱鬧高調舉辦活動，這就是日後被譏諷為 **Nazi Olympia** 的競賽。

紀錄片《Olympia》是由德國女導演 Leni Riefenstahl（1902-2003）拍攝本屆實況（網路有影片）。資料上說其氣勢宏偉的畫面處理及影像節奏安排，成為日後紀錄片的典範，榮獲 1938 年威尼斯電影節「最佳影片獎」，也有資料顯示她是希特勒的女朋友。

儘管被各國諷刺，但其實早在希特勒尚未執政時，國際奧林匹克大會就已經聘請當時在歐洲具有首席音樂家地位的**理查‧史特勞斯（Richard Strauss）**為音樂總監，並為大會創作《奧林匹克主題曲》（Olympische Hymne，網路有影音），且於 1934 年 12 月完成作曲，預計在 1936 年開幕典禮現場指揮「柏林愛樂」演出。1934 年 Richard Strauss 出任「帝國音樂部部長」（等同文化部長），但他自嘲：「我像演員似的擔任這個部長。」1936 年，Strauss 已被拔除部長官銜，但仍擔任奧運音樂總監。

殖民地小伙子出頭天

日本奧林匹克委員會公告：「根據柏林大會規定，音樂競技的作品必須與奧林匹克意識形態有關聯，適合舞蹈、體操等運動觀念，故此，特別委託『日本近代作曲家聯盟』代為甄選音樂作品。」

日本國內預賽的結果，「管絃樂組」選出五部作品：首席音樂家**山田耕筰**〈進行曲〉、留德教授**諸井三郎**〈給奧林匹克的小品〉、

東京帝大理科博士**箕作秋吉**〈盛夏〉、業餘新星**伊藤昇**〈運動：日本〉，和最年輕的殖民地人**江文也**〈台灣舞曲〉。其中，山田耕筰、諸井三郎兩人兼任評審，作品得免予審查，也就是俗稱的「球員兼裁判」。

在柏林的「管絃樂組」初賽，於 6 月 3 日以「讀譜」的方式進行，複賽則由**「柏林愛樂交響樂團」於 6 月 10-11 日現場演奏** ①。評審由知名音樂家擔任，原本受邀的義大利**雷史碧基（Ottorino Respighi，羅馬三部曲作曲家）**因為突然去世，而改由 Gian Francesco Malipiero 前來。加上芬蘭的 Yrjö Kilpinen、德國的 Peter Raabe、Heinz Ihlert、Gustav Havemann、Fritz Stein、Georg Schumann、Heinz Tiessen、Max Trapp，總共**九名評審**。

代表日本的五首管絃樂曲，只有殖民地人士江文也的〈台湾の舞曲〉（Formosan Dance）獲獎，其他四位選手全數落榜。其實，在日本的國內預賽，江文也另有一首鋼琴獨奏曲〈根據信州俗謠的四個旋律〉，入選「室內樂」組，和管絃樂組的〈台灣舞曲〉一起到柏林參賽，但「室內樂」組全部從缺。

五位選手之中，唯一親赴柏林，聆賞現場演奏競賽的**諸井三郎**，返回東京後閉口不談比賽結果，經記者逼問，很不情不願地透露：「只有小江得到『認可賞』啦！」

直到 9 月 12 日，江文也在東京家裡收到柏林包裹，他跳起來！舞起來！高呼「**台湾の舞曲万歳**」！被輕視已久的殖民地二等國民，憋了三個月，抱起包裹，衝到報社找朋友。《東京日日新聞》馬上於 13 日，大幅報導這則振奮人心的大好消息！

日本音樂人嚥不下這口氣，紛紛議論著：奧林匹克比賽標榜「民

① 6 月 11 日這一天，無法親赴柏林、26 歲尚未成名的江文也，因為二等國民的身分被欺負，落寞在東京過生日。同一天過生日的是 72 歲的「柏林奧運音樂總監」Richard Strauss，兩人類似古代的主考官與考生，在 1936 年結下未曾謀面的歐亞師徒生日琴緣。

族文化特色」，歐洲評審又不懂亞洲文化，只是對陌生的蕞爾小島 Formosa 與怪異的音響、跳不起來的 dance 好奇而已罷了！

作品第一號

江文也，本名江文彬，1910 年出生於日治時期台灣最大商業區台北大稻埕，童年隨父母移居福建廈門，13 歲到日本讀書，19 歲進入「**武藏高等工科學校**」，第一年暑假就回台北實習，三年後畢業典禮當天成為 Columbia 唱片公司簽約歌手，以新名字江文也（Bunya Koh）灌錄唱片。

1934 年 4 月 5 日《台灣日日新報》報導江文也返回台灣巡迴演唱兩週。這期間，眼見故鄉風土之美，早就有強烈創作慾望的他，決定以台北三市街「艋舺、大稻埕、城內」之一區，也是總督府所在地「城內」給他的刺激做為主題，寫下處女作鋼琴曲，命名為〈城內之夜〉。

返回東京後，忙著準備首次參加的歌劇演出，這是 6 月 7 日與 8 日，**藤原義江**歌劇團在日比谷公會堂首演的《La Boheme》（波西米亞人），江文也飾演第二男主角，獲得台灣鄉親熱烈捧場，信心倍增，喜悅又快速地將鋼琴版〈城內之夜〉改寫為管絃樂版，充分展現天才架勢。

1934 年的第二度返台，是參加旅日同鄉領袖楊肇嘉先生組成的「鄉土音樂訪問團」，於 8 月 11 日至 19 日在台灣七大都市巡演。一路感受到故鄉再度激發的情懷，江文也寫詩載情做為紀念。1936 年初，已完成許多新作品的作曲家，決定以〈城內之夜〉應徵日本奧林匹克「預賽」，他將管絃配器加以修改，再配合比賽主旨，總譜封面改貼〈Formosan Dance〉（台灣舞曲）新曲名，或許因此獲得蓬萊祖廟保庇，終能揚眉吐氣。

唱片錄音

日本勝利唱片公司（Victor）馬上企劃，並要當做「聖誕節特賣」

曲盤，破天荒地計劃大手筆的邀請美國費城交響樂團指揮**史托可夫斯基**（Leopold Stokowski,1882-1977）來日本錄音。不過，這工程太大，並未成功。

管絃樂團唱片錄音不容易，但「管絃樂總譜」馬上由春秋社（Shunjusha Edition）製作五百本，封面揭示德、英、法、日文曲名，封面中間的圖片就是「獎狀」，第二行的黑底白字 Ehrenurkunde 是「獎狀」，Bunya Koh 下行 **Ehrenvolle Anerkennung 是「榮譽獎」**，並於 11 月 1 日做全世界發行，內頁刊登作者照片、詩作及奧林匹克得獎說明。

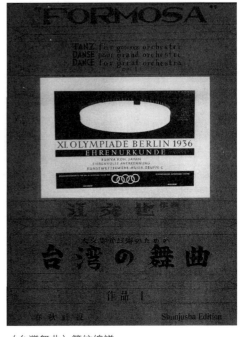

〈台灣舞曲〉管絃總譜

儘管許多人嘲諷小咖江文也的得獎，但素來心胸開闊的首席音樂官**山田耕筰**，立即安排於同年 11 月 3 日指揮日本放送樂團演出〈台灣舞曲〉（註：應該是比賽之外的首演），並於 **JOAK 東京電台**「洋樂時段」節目播放。當時日本最紅的鋼琴家**井上園子**，也將此曲的鋼琴版排入獨奏會演出，並且錄音灌製**蟲膠**唱片。

四年後的 1940 年，勝利唱片終於推出新版十吋蟲膠曲盤（上集下集共兩張四面），由德國人 **Manfred Gurlitt**（1890-1972）指揮「日本中央交響樂團」演奏。

獎牌疑雲

二次世界大戰之後，江文也定居北京，在中國鐵幕封閉與台灣反攻大陸而不相往來的年代，故鄉台灣與日本的年輕人未能再聞其

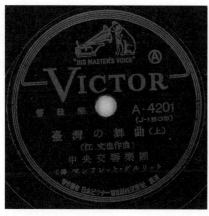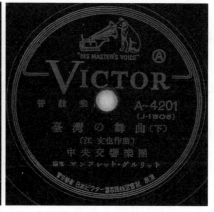

〈台灣舞曲〉管絃樂唱片（徐登芳醫師提供）

名，老一輩的人也快把他遺忘的1981年，台灣報紙颳起一陣熱旋風，出現江文也的報導（詳閱本書附錄「粉絲琴緣」），在故鄉佚名40年的江文也出土了！在這熱潮之中，他所榮獲的奧林匹克獎呈現不同說法：

特別獎—1981年5月，韓國鐄教授撰文。

銀　牌—1983年江文也辭世，北京愛人吳韻真撰文所稱，香港及台灣上揚唱片跟進。1992年，台北縣政府「江文也紀念研討會」論文集P.135吳韻真再度撰文仍稱「銀牌」。2010年廈門百歲活動寫真集，同樣稱「銀牌」。

銅　牌—東京元配稱家裡收藏。

第四名—1936年《東京日日新聞》。

參加獎—詳後。

其　他—詳後。

　　2006年1月9-11日，筆者於台灣自由時報副刊發表文章，即綜合多家言論撰述：「台灣舞曲獲得『入選外的佳作』，亦即金、銀、銅牌之外的特別獎。」之後，有高齡讀者提供資訊：一本日文書上寫「銅牌獎」。筆者深感慚愧，推崇大師，卻不知日本已有專書出

版（初版即下架），筆者也只好以「非學者」原諒自己，本來就只是 fans 而已呀！

此書《夢幻的五線譜：一位名叫江文也的日本人》係 1999 年「白水社」發行，作者是住在福岡的放送作家**井田敏**，他到東京採訪江夫人乃ぶ與次女庸子，歷經四年而成書。井田敏在書上稱他依據「德國國立公文圖書館」的資料，柏林奧林匹克管絃樂組獎項為：

第一名〈奧林匹克慶典曲〉Werner Egk（德國）
第二名〈イル・ヴィンチオール〉L. Liviabella（義大利）
第二名〈山之組曲〉J. Kricka（捷克）
第四名〈台灣舞曲〉江文也（日本）

該書第 7 頁揭示：「管絃樂組因有兩位亞軍，故第四名的〈台灣舞曲〉，遞補獲頒銅牌獎。」第 11 頁更有銅牌圖片。

其實，井田敏新書上市後的 9 月 11 日，日本《朝日新聞》報導：「戰前參加柏林奧運會藝術競賽音樂類作曲組，唯一獲『銅牌獎』的台灣日本人……」但沒幾天，又提出更正，表示江文也獲得的不是銅牌，只是「參加獎」。但東京夫人有銅牌呀！筆者再細閱井田敏之書第二十頁：

> 談話告一段落，江家次女拿出奧林匹克「獎牌」和「得獎榮譽證明書」的照片說：「這是上次提起的那個銅牌。」但這江家的「銅牌獎章」和繪畫組選手藤田隆治所獲得的「銅牌」是不同的設計，但鑴刻字「Olympiade Berlin 1936」仍非常清晰。藤田隆治是畫壇新人，卻在柏林奧林匹克打敗日本知名畫家，得到真正的「銅牌」。

這樁名次疑雲，讓筆者「被動地」窮追不捨，歷經 30 年，終於弄清楚了，斗膽猜測四歲就與父親分離的庸子，不知何故弄錯了，而井田敏似乎也有所懷疑，特地於書上埋下伏筆，公開透露：「這獎牌與繪畫組藤田隆治的真正銅牌並不一樣。」這應是井田新書甫上市，庸子就要求下架的主要原因之一了。這無意的、不清楚父親生平的錯認，令筆者非常難過，想必庸子童年，父親在北京，想撤

嬌沒對象，母親忙於工作、撫養四個女兒。還碰到可怕的東京大轟炸，孩子對父親的思念與怨歎無處說，母親應也不願觸及傷痛吧！

報載：金銀銅之外的第四名

回到 1936 年，柏林的「官方通知」尚未寄達東京之前，江文也統整多位親臨柏林比賽的運動員與工作人員之言語，已經了然於心了，故於 9 月 1 日就從東京寄航空明信片給台灣的恩人楊肇嘉：

> 楊老師：
>
> 　許久沒有聯繫，這個夏天真是酷熱，不知各位都好嗎？附上我在夏末的「暑中問候」。並向您報告奧林匹克藝術競賽的結果：
>
> 第　一　等　德國
> 第　二　等　義大利
> 第　三　等　捷克斯拉夫
> 等外佳作　日本（江文也〈台灣舞曲〉）
> 　　　　　義大利
>
> 　我用盡全力，想要進入前三名，終究還是不行。但這次讓日本人創作的管絃樂曲，首次登上國際演出，也讓東京樂壇很辛苦了。我本來預計六月十四日從東京到柏林去，因為旅費不足，很無奈地中途變更為到「民國」② 旅行。

接下來，就是收到柏林通知，江文也告知記者的新聞報導，1936 年 9 月 13 日《東京日日新聞》用樂譜當插圖，刊登獎狀、證明書等圍繞著作曲家的照片。

隔天，《台灣日日新報》馬上跟進轉載，同樣強調「第四名」。依照之前致楊肇嘉明信片所寫，日文的「第一等」就是「第一獎」，

② 當時對「中華民國」之簡稱，也稱「民國政府」或「國民政府」。

昭和十一年九月十三日東京日日新聞

台灣舞曲入選音樂奧林匹亞第四名
昨天獎狀獎牌送達　技術家歌手江文也君

國人對四年後東京奧運的期待上升之際，卻傳來柏林奧運一則遲到的好消息！柏林奧運藝術競技中的音樂組，全世界有 33 首作品參賽，經國際評審團裁定，德國、義大利（二件）、捷克、日本共五首樂曲入選，其中日本為第四名，入選者為 27 歲的新興作曲家、現居大森區南洗足 46 番地的江文也君。9 月 12 日晚間，金色閃耀「榮譽的認可獎狀」與瑰麗的「獎牌」突然送達江君家中，江君驚訝疑為做夢，但沉浸於喜悅當中。（照片為江文也君、獎狀、獎牌與入選樂譜局部）

對歌手生活產生疑問　立即轉向作曲
參賽作品為自我探索的習作

音樂競技與運動競技不同，消息並未即時傳回日本，因此江君雖對獲獎之事略有耳聞，但至昨日為止都是半信半疑。江君為台灣出身，具有與眾不同性格之人。昭和七年「武藏高等工科学校」電氣科結業後，報名哥倫比亞唱片公司歌手被錄取，瞬間以〈肉彈三勇士〉曲盤成名，卻又馬上對歌手生涯存疑，轉而致力於作曲，其揚帆作品即為柏林奧運參賽曲〈台灣舞曲〉管絃樂，此曲演奏需時 **12 分鐘**，古老台灣之姿與近代化台灣之姿交織，是一首如同美麗繪卷般的樂曲。

江君說：「自己偶然成為歌手，卻很快轉向作曲，開始自我探索，第一號作品就是〈台灣舞曲〉。這曲子用兩天素描，用一個月編配管絃，揚帆新作能夠獲獎，不勝感恩！至於自己的信念，就是必須全盤否定西洋的一切，以建設完全的東洋音樂。我想要製作出能夠對抗西洋音樂的優秀理論與作品。雖然聽起來有些不知天高地厚，但我認為現今日本音樂家當中，除了少數的新進作曲家之外，絕大多數都無法脫離西洋式的理論。我完全沒有接受過既成的音樂教育，所以關於這點我可以明言。」

另外，據悉江君的奧運得獎曲，「柏林愛樂」將會錄製曲盤發行。

小松耕輔氏談江文也

江君在我們擔任審查的全國音樂比賽中，連續兩年以聲樂競賽入選，他是個極有特色的人，轉向作曲後，以新人之姿獲獎，相當令人高興。

（史料搜尋＆全篇中譯：黃毓倫）

1936 年 9 月 13 日《東京日日新聞》

「等外佳作」就是「獎外佳作」，若簡稱「佳作」或如獎狀所示的「榮譽獎」，不知情者會以為「佳作及榮譽獎」有很多選手，或以為是第七名、第八名。今因如前所述的紛亂，故有家屬認為可依照當年的東京報紙，在金牌、銀牌、銅牌之外直接稱為「第四名」，這應是江文也本人及報社人員的看法，相信亦是大家都能接受的事實。

此時，柏林奧運剛結束，新聞說的四年後東京奧運，因侵略中國被取消。另外，記者寫「南洗足」，但隔天《台灣日日新報》寫「南千束」，台灣戶籍登錄與江文也書信都寫「南千束」。

這則新聞，在 1936 年的台灣是大消息，文化人開始注意這顆東方的明星。儘管日後

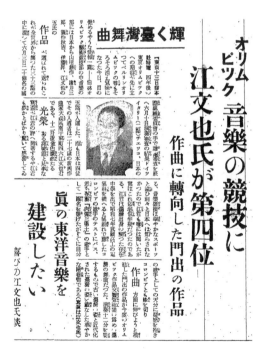

1936 年 9 月 14 日《台灣日日新報》

亦陸續有其成就之多項報導，但在二戰結束，國民黨和共產黨交戰分家之後，定居北京的江文也就逐漸被遺忘了！

奧運史料「榮譽獎」

根據奧運史料，1936 Berlin Olympics Music Awards 報告如下：

Solo and Chorus Compositions（獨唱與合唱）

名次	作曲家	曲名	國籍
1st Prize	Paul Höffer	Olympic Vow	Germany
2nd Prize	Kurt Thomas	Olympic Cantata	Germany
3rd Prize	Harald Genzmer	The Runner	Germany

Instrumental Music（器樂曲）

名次	作曲家	曲名	國籍
1st Prize	Not awarded	0	0
2nd Prize	Not awarded	0	0
3rd Prize	Not awarded	0	0
Honourable Mention	Gabriele Bianchi	Two Impromptus	Italy

Compositions for Orchestra（管絃樂曲）

名次	作曲家	曲名	國籍
1st Prize	Werner Egk	Olympic Festive Music	Germany
2nd Prize	Lino Liviabella	The Victor	Italy
3rd Prize	Jaroslav Křička	Mountain Suite	Czechoslovakia
Honourable Mention	Gian Luca Tocchi	Record	Italy
Honourable Mention	Bunya Koh	Formosan Dance	Japan

奧運官方亦有文字說明「榮譽獎」（英文：Honourable Mention）之頒發（獎狀見彩色圖區）：

> 按大會規定，在原定金銀銅三獎之外，評審團有權以「榮譽的認可」（德文：Ehrenvolle Anerkennung），頒發榮譽證書給其他有價值的作品。

江文也獲頒的獎狀，以德文印刷，獎狀中央的EHRENURKUNDE 是「榮譽證書」。Bunya Koh 下行 Ehrenvolle Anerkennung 是「榮譽獎」，再下行 Kunstwettbewerb Musik Gruppe C 是「藝術競賽／音樂 C 組」。底端五輪的兩側是奧林匹克委員長及柏林分會會長的簽名。除了獎狀，沒有獎牌，稱之為「**評審團特別獎**」，亦很恰當。

在東京家裡只是「參賽紀念牌」，這也證實了井田敏書上所述：這江家的「銅牌」和繪畫組選手藤田隆治所獲得的「銅牌」是不同的設計。

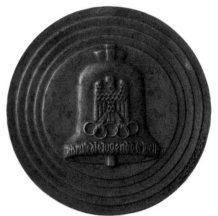

Olympic 參加紀念牌正面　　　　　　　　Olympic 參加紀念牌反面

　　台灣留德宮筱筠博士的論文《從生平歷史與音樂創作重新審視江文也》也寫到：

> 　　和江文也同時得到「認可獎」的，還有一位義大利作曲家 G.
> L. Tocchi。……這次比賽評審的公平性，也受到質疑。不過，
> 納粹最高音樂機構「帝國音樂院」，為了公信力，把評審團中
> 七位德國評審的七票集成一票，加上另外兩位外國評審的票，
> 取得較為平衡的投票。……從另一角度來看，如果管絃樂前幾
> 名真有偏袒之嫌的話，江文也的唯一日本人得獎更是難能可
> 貴。

　　「管絃樂組」作品初賽是在 1936 年 6 月 3 日開始「讀譜」，複賽則由「柏林愛樂交響樂團」於 10-11 日兩天現場演奏。但是 8 月 2 日在奧運體育競賽場館，才由大會**正式宣布**勝利者名單。8 月 15 日則舉辦一場盛大的「奧運頌讚」露天音樂會，由 Richard Strauss 指揮演出，現場聽眾約兩萬人，奧委會執行長（President）也到場聆聽。曲目是：

SOLO AND CHORUS COMPOSITIONS
1. Paul Höffer 《Olympic Vow》
2. Kurt Thomas 《Olympic Cantata 1936》

ORCHESTRAL MUSIC
1. Werner Egk 《Olympic Festival Music》
2. Lino Liviabella 《The Victor》

舞曲的迴旋

　　當今管絃樂團演奏〈台灣舞曲〉，長度約 8 分鐘（總譜亦有標示）。但 1936 年《東京日日新聞》誤植為 12 分鐘，50 年後仍被以訛傳訛在許多文章及**教科書**出現，若真的以 12 分鐘演奏，已然失掉舞曲風格，是真的跳不起來的！又根據戰前日本六、七份音樂雜誌中，江文也撰寫的多篇文章所述，他受到「印象派」的影響，以他「對台灣鄉野和台北城的印象」，建構全曲，這或許是他能在奧林匹克參賽作品中，脫穎而出的主因。

　　奧林匹克獎狀、紀念牌、總譜、手稿，皆由夫人珍藏，躲過東京大轟炸，誓死守護夫婿的作品，深情感人。至於給楊肇嘉信中所寫的「讓東京樂壇很辛苦了」，是指五、六份音樂雜誌或具名或筆名的批評謾罵，讓樂壇人士很忙碌吧？江文也給楊肇嘉的信亦表示：

　　以 1940 年「東京奧運」的金銀銅牌為目標，而繼續努力。……今年（1936），我實在非常盼望能親自到柏林，親自聽賞競賽現場交響樂團演奏〈台灣舞曲〉，順便可瞭解各國作品。但旅費實在差太多了，走不成，故已將籌到的款項用於 6 月 14 日應齊爾品之邀，首次要走一趟「民國」的北京和上海。

　　江文也很遺憾終生無法去柏林！而筆者於 2006 年到柏林時，則特別拜託友人外交官謝志偉教授，務必要帶我親臨 1936 年奧林匹克運動場，看到那五環旗依舊飄揚，再多的感慨也只能攝影留念而已。

　　篇末，請讀者品味江文也親撰文章，這是他當年公開回覆同行的告白，二等國民不卑不亢，敘述「從自卑到自尊」的心情，謹盼台灣人細細體會：

〈台灣的舞曲そのほか〉，1936 年 10 月號《音樂俱樂部》　　林勝儀翻譯

台灣舞曲釋疑

飯田忠純先生：

關於〈台灣舞曲〉，對作曲者來說，並不是什麼值得談論的話題，就如同「為何小河流水潺潺，樹林迎風搖曳」一樣。

1934 年某日，我因自卑感作祟而懊惱，掙扎之後，我寫出了作品一〈台灣舞曲〉與作品二〈白鷺鷥的幻想〉，但作品沒有反映出我憂鬱、猜疑的心情，我只因為作品能夠完成而高興。

無法理解的是，才疏學淺的我，竟能寫出這麼龐大的兩個管絃樂作品？因為當時我還理不清許多理論問題，卻能泰然自若地歌唱**亨德密特**與**拉威爾**的歌曲，而且能輕易聽辨**出林姆斯基**與**華格納**管絃樂法的不同。在這種情況下寫出來的作品，竟然能在奧運與 **Werner Egk**（金牌）、**Lino Liviabella**（銀牌）及 **Jaroslav Křička**（銅牌）一同得獎，令人不敢相信喔！

從那以後，我發狂努力學習，但依然不能感受到身為作曲家的光榮，畢竟「用功家」與「藝術家」是對立存在的。或許您已很瞭解我過去的作品，在我第三號〈素描〉新作，你應已看出，這是擺脫傳統束縛的作品。換言之，我已經開始苦心積慮想擺脫掉西歐的外衣，這樣說，好像我要創造出自己的世界一般，但事實不然。因為每當我仔細審查每一個完成的作品，都會發現那離我的理想還很遙遠。遺憾的是，現在樂壇上可敬的有識之士，卻對我一直保持沉默是金的態度。

這是相當混亂的現象，要了解天才，畢竟還需要另一位天才呢！

這次在奧運得獎，對我的創作態度並沒有任何影響。只有一件事情讓我感到高興，那就是我的作品竟然能夠讓德國柏林被選上。如果在美國或法國那樣只要是新音樂馬上被接受的國家裡得獎，一點也不奇怪。可是選上我的卻是「嚴肅的德國學院」呢！所謂音樂，應該不只是主義、衣服或外表而已，音樂本身應該還有更多可以表現的東西才對！

<div align="right">9 月 24 日 江文也</div>

⊱⊰ 歷史補遺 ⊱⊰

Coda 1　國歌評比

　　Nazi Olympia 有件事值得一提，那就是現代奧運已經看不到的「中華民國國旗」也在會場飄揚，當時的中華民國派出 69 人參加七項體育競賽（只有撐竿跳一人進入決賽），而無人參加藝文競賽。

　　此屆奧運「會外附加：世界國歌評比」，中華民國國歌（孫文訓詞／程懋筠作曲 ⑤）得到「最佳國歌」獎項。（許多讀者認為此事必然與政治有關。）

　　網路上亦有 1936 年柏林此獎實係由〈國旗歌〉代打之說，恐係訛傳。因〈國旗歌〉於 1929 年 1 月 19 日公告為〈黨歌〉，雖有代國歌之實，但朝野亦有「勿用黨歌應另製國歌」之議，於是〈美哉中華〉、〈敬立中華〉……隨即出籠。教育部遂於 1936 年公開徵選「國歌」，以戴傳賢作詞、黃自作曲勝出。雖然多數人較喜愛黃自之作，卻有黨之大老不捨「孫中山遺訓」之程懋筠作曲，兩難之下，1937 年遂以黃自之作為〈國旗歌〉。

Coda 2　最後一屆

　　1936 年之前，日本擊敗十幾個國家，爭取到 1940 年（也是日本皇紀 2600 年）奧林匹克主辦權。然因 1937 年爆發侵華戰爭，1938 年 7 月，國際奧委會於開羅舉行會議，中國奧委會代表抗議日本侵略，破壞世界和平，違反奧林匹克精神，以致撤銷東京（夏季）、札幌（冬季）奧運會之主辦權。

　　1944 年原擬在義大利的克提納復辦，因戰事未歇，仍停辦。1945 年大戰結束了，英國申請於倫敦舉行 1948 年第 14 屆奧運會，在各國忙於戰後的經濟蕭條之際，僅僅只有英國申請，很輕易地獲得了主辦權。本屆競賽理所當然地拒絕引發戰爭的德國、日本、義

⑤ 為參加 1929 年「中國國民黨黨歌」譜曲競賽，程懋筠譜曲時，覺得不夠好而丟棄，其妻從字紙簍拾起，逕自郵寄參賽，竟拔得頭籌。

大利，參賽國家和地區達 59 個，是創紀錄的數字，但是，藝術競賽的報名數量與品質明顯下降，成為奧林匹克藝術比賽的最後一屆，此後由「奧林匹克藝術展覽」取代。

Coda 3　殖民之痛

1988 年，韓國漢城舉辦第 24 屆奧林匹克運動會。開幕典禮由一位退休的年老運動員撐著大韓民國國旗進場，觀眾報以熱烈的掌聲。老人名叫**孫基禎**，同樣在 1936 年柏林奧林匹克得到馬拉松金牌獎，卻是以「日本人」的身分參賽，當升太陽旗並演奏日本國歌〈君之代〉時，使他十分痛苦。經過半世紀，終於能以「韓國人」的本尊面貌重新掌旗。我們相信，自 1936 年之後，江文也內心應該也在期待這樣的機會吧！在 2020 東京奧運之前，期待日本人回顧歷史時，能聽到殖民地二等國民的吶喊！

Coda 4　北京奧運

香港最知名的樂評家**周凡夫**先生觀看 2008 北京奧運開幕表演轉播，節目音樂有華人作曲家原創作品，亦有傳統的琴曲、崑曲、茉莉花、春江花月夜等，還有運動員進場不時奏出的〈金蛇狂舞〉（中共國歌作者**聶耳**之作品），卻獨獨未聞深具意義、華人首度在奧林匹克得獎的**江文也**〈台灣舞曲〉，周先生為江先生抱不平！

Coda 5　Richard Strauss 與亞洲

Richard Strauss（1864.6.11-1949.9.8）曾出任「帝國音樂部部長」，但他自嘲「我像演戲似地擔任這個職位」。比 Richard 小46 歲的江文也（1910.6.11-1983.10.24），與大師的生日同一天。〈台灣舞曲〉在柏林競演，72 歲的 Richard Strauss 是「柏林奧運音樂總監」，26 歲的江文也是日本選手，兩人類似古代的主考官與考生，在 1936 年結下未曾謀面的歐亞師徒生日琴緣。

Richard Strauss 替韓國培養了一位作曲家兼指揮家**安益泰**，並讓他擔任自己的副指揮。安益泰（안익태，Ahn Eak-Tae, 1906-1965）比江文也大四歲，也是日本殖民地人。這讓筆者不免揣想，

假如江文也親赴柏林參賽，在台下聆賞 Richard Strauss 指揮〈台灣舞曲〉，應有機會向 Richard 大師致敬，或許圓他留學之夢，或許一生命運將完全改變。

1960 年，安益泰到台灣指揮「省交」演出 Dvorak 新世界交響曲，及他作曲的〈韓國幻想曲〉，引發注目。後者包含 1948 年大韓民國臨時政府「韓國國歌」的旋律，這是安益泰的創作曲。地位如此崇高的他，和江文也一樣承受「漢奸」之苦，揹負著〈滿州国庆典乐〉作曲家的爭議。此曲是 1942 年德國「慶祝滿洲國建立十週年音樂會」，在懸掛大型太陽旗的「柏林音樂廳」，由他本人指揮，合唱團演唱日文歌詞，此事讓他在日本投降之前，就避難西班牙至終身。

1940 年是日本皇紀 2600 年，友好的德國當然要送上禮物呀！禮物之一就是 Richard Strauss 的管弦樂，曲名《獻給日本皇紀 2600 年之祭典祝賀曲》。

第一樂章
台灣篇

殖民地家族

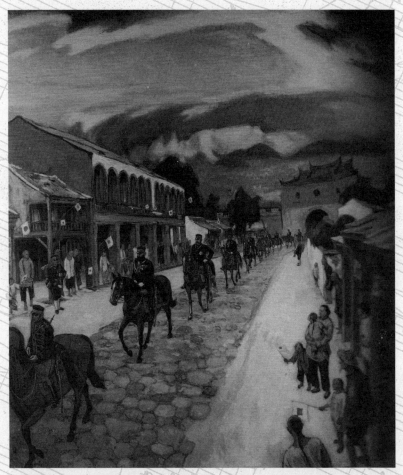

1895 年 6 月 11 日，日軍從北門進入台北城，圖作【台北御入城】為 1917 年石川
寅治所繪，台灣總督府奉獻，今藏於東京明治神宮「聖德記念絵画館」。
1910 年 6 月 11 日，江文也誕生於北門北邊的「大稻埕」。

殖民地家族

Formosa 美麗島

台灣的名字，曾被葡萄牙船員驚豔其翠綠而讚呼 Formosa 美麗島。西班牙、荷蘭都曾留下足跡，尤其是荷蘭東印度公司為了開發，大量引進唐山勞工，外銷貨物到日本，讓日本覬覦台灣久矣！

鄭成功趕走荷蘭人之後，雖被清朝「海禁」所制，卻有更大量的福建、廣東沿海白丁因生活太困苦，寧願渡海來台，或做農夫或做軍夫。鄭成功死後，清國接收台灣，國政卻日益衰敗，大臣李鴻章甚至指台灣「鳥不語、花不香、男無情、女無義，棄之不足惜」，讓日本很輕易就從甲午戰爭獲利。

1895 年 4 月 17 日，伊藤博文與李鴻章簽署馬關條約，逼迫清國承認「朝鮮是個獨立國家」，又割讓「離京城不遠的遼東半島」以及「未曾認識的偏遠台灣列島」給予日本。但由於德國、法國、俄羅斯的抗議，半年之後，清廷就以白銀三千萬兩跟日本換回遼東半島。台灣則被日本殖民統治長達 50 年。

祖父渡海來台

本書傳主江文也的祖父**江國英**，世居福建西南邊、靠近廣東山區的客家小村庄，隸屬汀州府永定縣埔頭鄉 ①。家族原有大片土地耕種，卻遭逢連續十年的天災人禍，無法耕稼。江國英原欲藉讀書考試求取功名，但迫於生存，只能隻身搭上帆船，渡海到台灣 ②。大約

① 今中國福建省龍岩市永定縣高頭鄉，目前仍 99% 為客家人，以土樓吸引觀光客。

② 江氏家族史料均根據江明德提供的親撰手稿之影本，其資料部分來自父親江文

是 1875 年的清朝時期，原擬自桃園南崁上岸，遇風浪，漂流至八里坌社附近，上岸後，遇鄉親指點，謂八里依山傍海，平地不多，雖是較早開發，但已被對岸的滬尾港超越，應該到滬尾去看看。

滬尾在淡水河尾端，因古代平埔族漁民置石滬捕魚而得名。依 1860 年北京條約正式開放港口，致各國船隻群集，成為台灣商埠之首，1867 年英國永久租借紅毛城，1872 年加拿大基督教長老教會的馬偕牧師抵達傳教。1895 年日本治理後改稱淡水，但老人家仍喜愛稱呼「滬尾」舊名。

江國英來到繁華商埠的滬尾港，知道新移民難以容身，遂沿海邊北遷，至小雞籠社附近，發現半島尖端有一塊二、三甲的原生土地，靠山臨水，狀似故鄉地理，就決定落腳。因此地有一大窪地，便依故鄉埔頭之名，取名為「埔頭坑」。日後的台灣總統李登輝就在此地出生，李總統祖父與江家同樣是來自永定的客家鄉親。

小雞籠社是當地凱達格蘭族之地名，清朝道光年間，隸屬芝蘭堡，日治初期改為淡水縣芝蘭三堡，簡稱三芝。1920（大正 9）年，全島行政區重劃，全台灣分為台北州、新竹州、台中州、台南州、高雄州、台東廳、花蓮港廳。這個三芝庄隸屬於台北州淡水郡 ③。

本是讀書人，因知識豐富而墾荒有成的江國英，娶本土凱達格蘭族女子邱查某為妻後，開始營商，因業務所需搬到台北商業區艋舺，開始經營與廈門之間的短程海上貨運與貿易。鴻圖大展之後，更只留下養子在三芝「本基地」繼續務農，而讓三個親生兒子都回到福建應考，以取得社會地位。長子**江承輝**往功名路線發展 ④；三子**江保生**活躍於廈門的台灣人社團；么子**江長生**專心經商，他就是本

鍾口述，部分為親戚所言，然因已發現諸多錯誤，故亦審慎查證，更盼耆老指正！

③ 戴寶村，〈江文也的戶籍資料〉，1992。戴教授認為，1980 年之後書寫的「淡水鎮」，應係「淡水郡」之誤，日治全稱係「台北州淡水郡三芝庄」。

④ 江國英曾孫江明德（江文鍾之子）手書：江承輝功名「進士」；江保生功名「舉人」；江長生功名「秀才」，前二者皆無史料可考。

書主角的父親。

江國英收養的次子**江永生**⑤，後來也從農夫轉型為艋舺商人，因父親去世，於明治39年，即1906年3月9日，將全家戶口（日本戶籍管理很嚴謹）從艋舺遷至埔頭坑祖厝，並任戶長，但於同年5月7日病逝，由老四長生繼任戶長。其戶籍資料記載：「台北州淡水郡三芝庄新小基隆字埔頭坑五番地」⑥，現址為「三芝區埔坪里二鄰埔頭坑五十六號」，舊居已因江家遷離、道路拓建而不復存在。

大稻埕經商的父親

經營船務的商家，在淡水、基隆都設有棧房與倉庫。江家在基隆港的棧房就在城隍廟後面的虎仔山，離火車站和碼頭都很近。風平浪靜的季節，江長生會搭自家的「三枝圍仔船」⑦，往返淡水、基隆，做他擅長的「時令買賣」。有次他乘船到基隆購買鹹魚、蝦米、海菜等貨物，見到父親商友的女兒**鄭閨**，貌如天仙、活潑大方，不同於艋舺纏足的大家閨秀，亦有別於大龍峒的小家碧玉，就決定提親。

「迎親船隊」自大稻埕、淡水、金包里（金山）到八斗子，只要岸邊有人就鑼鼓喧天，有如「海盜船」般故做氣勢。趁漲潮入基隆港後，也不卸帆，就繫繩於鄭家船舷，讓花轎橫過十幾塊跳板，江家么公子欣喜迎嬌娘，直入船艙。船夫開船，讓跳板自然掉落大海，水花四濺，聲響如鞭炮，為新人喝采！

新居就在大稻埕，此地在18世紀之前，是凱達格蘭族的居住地，當艋舺和大龍峒已熱鬧滾滾之際，這裡還是鄉野景色，因有一大片「公設曬穀廣場」而得名。

⑤ 日治戶籍資料，父為江國英，母為阮淑女，可能為妾所生，但江明德手書稱係祖父收養之外姓牧童（這在昔時很普遍）。

⑥ 「小基隆」原名「小雞籠」，乃戰後之「台北縣三芝鄉」，非今之基隆市。

⑦ 江明德手書「三枝圍」，應是台語的「三桅帆船」。「帆船」由帆、桅杆（掛帆）和繩索（操作）組成，一般帆船分單桅、雙桅、三桅，遠洋巨型帆船則多至七桅、九桅。台灣船家以三桅居多，主帆居中線，餘二帆居首尾之舷邊，各帆配合受風，互不干擾。

劉銘傳自 1885 年任台灣首任巡撫之後，將鄉野大稻埕規劃為「外國人特區」，洋行與領事館陸續設立。英商陶德（John Dodd）成立寶順洋行，聘李春生為「買辦」，生產福爾摩沙茶（Formosa Tea），開始了台灣茶葉外銷的年代。定居於此的李春生獨立經營之後，和陳天來、吳文秀都成了「傑出台灣茶商」，與洋商合作或互相競爭，讓大稻埕變成全球矚目的高級茶葉出產地。

淡水港漸漸不敵基隆港，運輸需求又大增，劉銘傳在保守清廷壓力

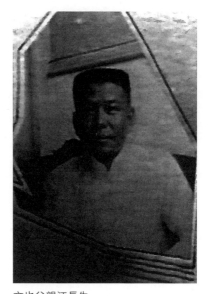

文也父親江長生

下，仍籌錢並破除迷信興建鐵路，從大稻埕至錫口（今松山）的一小段於 1888 年 12 月 3 日通車，基隆全線竣工則是 1891 年 10 月，大稻埕的「台北火車站」就成了台灣第一座鐵路車站，第一輛蒸汽火車頭「騰雲號」行駛 33 年才退休。

交通方便了，就要提昇出口貨物品質。為防止不肖業者的不道德行為，劉銘傳命業者組織「茶郊永和興」（「郊」為同業公會之意），做為輔導茶業的機構，團結同業，改良製茶技術，擴大生產，獎勵輸出。

1895 年，清廷將台灣割讓給日本，日人更加積極經營，使台灣茶成為當時最主要的外銷產業。更有輪船把歐美的啤酒、麵粉、火柴、水泥運進來。

從台灣轉口茶葉、糖、樟腦，甚至也是廈門繁榮的主要基礎，並引來日本人的覬覦。1898 年 5 月強迫清廷發布「福建永不割讓」的宣言，雖然被清國拒絕，卻等於取得「福建沿海獨家租借權」，並加快動作的立即在福州、廈門等地設立領事館，實質上形成台灣、福州、廈門為同一個政權管轄區。

　　日治五十年期間，大稻埕躍居為**全台最富有的商業區**，西方文明、時尚生活與流行娛樂如跳舞等，都經由此地散播全台。在「台灣茶」占出口總值百分之三十的年代，茶商就等於富商，帶動下游的運輸航運，江長生的事業就此搭上順風帆，商務往來滬尾、基隆、廈門、橫濱等港口，閒時他還加入「台灣瀛社」[8]詩學會，與文人交往。

母親鄭閨

　　鄭閨的祖父來自福建漳浦，定居貢寮，一個位於台灣東北角、民風淳樸的小村落。父親鄭田水，母林氏，大姐鄭秀，鄭閨排行第二，依序為弟弟東庚、東辛、東丙、東戊和妹妹鄭婍、鄭溗、鄭逸，三個妹妹皆送人為養女，另有童養媳（適長子），名為張鳳。

文也母親鄭閨

　　1895 年 5 月，日本要來接收台灣，軍隊先抵達淡水河，遭台灣人用大炮回擊，日軍遂考慮轉變方向。因東北邊的基隆本是軍港，有很多炮台，登陸損失較大，故選定比較沒有防備的「澳底」以利登陸。因日軍登陸成功，澳底與貢寮民眾引發「敗風水」的言論，1906 年，鄭田水決定搬厝至基隆。隔年鄭閨嫁給江長生，定居大稻埕。

　　1910 年，鄭田水帶著兒子，冒險坐船到「花蓮港」嘗試行商，這是剛剛獨立設「廳」的小村落，漢人不多，隔年就全家從基隆遷至花蓮，尋求經濟生活的改善。鄭家在街上做攤販生意，賣自製豆腐，慢慢地賣出名號，也在「十六股」養豬、農耕，財富迅速累積。

⑧ 2020 年，「台灣瀛社」社長南山子提供日本時代社員名單。

1910 年也是日本治理台灣第 15 年，產經建設有：台灣銀行、彰化銀行、水力發電、縱貫鐵路全線通車、打狗港（高雄）開工、樟腦專賣、帝國製糖會社、水利重建……。教育建設有：總督府醫學校、師範學校、女子學校、放足運動、官方報《台灣日日新報》、圖書館、台灣慣習（按：日語之「習慣」）研究會、鼠疫防治……。這一年，也是孫逸仙推翻滿清帝國的前一年，忠於清國的台灣男人也只能跟上潮流剪去辮子，女人放足，小孩進入公學校。但出生於這樣年代的孩子，將面臨顛沛複雜的挑戰人生。

大稻埕誕生天才 ⑨

風雲翻滾的 1910 年 6 月 11 日，正是日本殖民台灣 15 週年之日，當年日軍從北門進入台北城，城北就是大稻埕。1910 年的這一天也是農曆端午節，台北街頭鑼鼓喧天，被殖民的台灣人依然重視民俗節慶活動。淡水河畔大稻埕本就是商家雲集之地，平日運貨帆船擁擠，今日舉辦龍舟競賽，人潮洶湧，陣頭歡唱〈**慶端陽**〉，似乎在迎接生肖屬狗的天才江文彬（文也本名）的誕生。

> 五月初五慶端陽，草劍除魔小英雄，
> 阿嬤綁粽香貢貢，阿公吃飽睏噴噴，
> 兄弟姊妹掛香芳，避邪消災保平安，
> 阿舅參加飛龍船，海口拚輸內山船。

文彬的大哥文鍾 1908 年 4 月 20 日出生，弟弟文光 1912 年 1 月 24 日出生。鄭閨忙不過來，依社會習慣，娘家就派童養媳**張鳳**到大稻埕幫忙帶小孩。鄭閨與張鳳都有很好的歌喉，自然在哄小孩時哼唱一些民謠，這應是三兄弟音樂養分的來源。

外嬤的甜粿

外婆林氏身材瘦弱，聰明能幹，雖然纏足卻反應敏捷，快人快語，最具權威。她在花蓮港安頓好，就迫不及待到大稻埕的二女兒

⑨ 根據周婉窈博士調查：江家於 1906 年 3 月 9 日將全戶戶籍從艋舺遷至三芝，但同年 10 月，江長生一戶即「寄留」於大稻埕至 1922 年。

家走走，看看外孫，也要訓練小阿鳳的各項能力，這是她疼愛女兒的具體表現。看著十歲出頭的阿鳳照顧三個小壯丁，又懂得以遊戲、說故事、歌唱等方式來哄小孩，是外婆最引以為傲的成就。

當年從花蓮到大稻埕，唯一的交通工具就是乘船，下午以小舢舨接駁上大船，睡一覺，清晨就到基隆外海，再換乘小船到大稻埕。外婆會準備各式各樣的「甜粿」當伴手禮，花蓮港的米和水，加上「花蓮港製糖所」的砂糖，所做出來的年糕，是江家三個小孩子的最愛。在季風吹送的季節，只要航班通暢，花蓮帶去的甜粿竟然還是「溫溫的」，這可是鄭家津津樂道並傳為美談的溫馨故事。

此時，江長生已開始拓展業務到廈門，兩岸往返，一出門就個把月，鄭閨偶爾也趁機帶著小孩回花蓮娘家，她不畏懼暈船的辛苦，也要享受與親人相聚的快樂氛圍。

鄭閨婚前並不識字，但由於夫婿經常不在家，需要處理一些事務，聰明絕頂的她，認真學習幾年後，竟能為夫婿代筆唱酬。她將孕育自貢寮、基隆、花蓮等高山大海所釀造的各項天賦，遺傳給三個兒子，同時，也不阻撓孩子們的天性發展。

台北童年與親子唱遊 ⑩

熱愛歌唱的鄭閨，流行小調、南管、北管、山地歌都會唱，卻礙於社會保守風氣，不敢放聲高歌，只有跟三個兒子唱童謠時，可以盡情享受音韻之美。她也學會一首〈挽茄歌〉，這是母親揹著孩子，一邊摘野生的茄子，一邊唱歌來哄心肝寶貝的〈搖囝仔歌〉：

搖啊搖啊搖啊搖，搖到內山去挽茄，

挽多少，挽一布袋，hum……

也好吃，也好賣，也好予嬰仔做度晬。

⑩ 「親子唱遊」係依據高慈美教授口述「江文也於大稻埕故居河畔回憶童年」改寫，惜 30 年前係閒聊而未錄音，故以「音樂家養成背景」之角度，由筆者選擇適當之歌曲加以鋪陳，確有「非史實」之嫌，但「初稿試讀者」多數認為應保留，以增添史實之外的閱賞趣味。詞曲版權或為公版，或為「台北音樂教育學會」所代理。

在海濱長大的鄭閨特別喜愛親近山水，每當懷念少女時光，就想要看海。每次要回去三芝祖厝祭祖，一定提早出發，帶孩子們搭乘 1901 年 8 月 25 日竣工的北淡鐵路，先到「東方的拿波里」淡水看看紅毛城、英國領事館、牛津學堂，再看飽台灣八景之一的淡海落日，才趕著天黑之前回到三芝。在火車上，只要旅客不多，鄭閨總會大著膽子，帶孩子們輕唱〈火車搖〉：

搖啊搖，火車搖，搖到阿嬤兜，

搖啊搖，火車搖，搖到北投囉，

搖啊搖，火車搖，搖到阿嬤兜，

搖啊搖，火車搖，搖到淡水囉。

在鄉下，孩子們像放出籠的小鳥，爬樹、焢土窯、放甘螺（打陀螺）、釣魚、摸田螺、騎牛、灌肚猴（捉蟋蟀）……，經常玩到渾身土泥，不肯回台北。鄭閨常說家裡有「三隻牛」，牛脾氣發作是會傳染的，有時她也會氣到想要揍小孩，但忍住，轉頭出去走走，偶爾到宮前町（今中山北路）散步，也會到河濱碼頭逛一逛，讓孩子們自己去解決自己的紛爭。有一次下雨天，不方便出門，鄭閨想到她的好朋友，大稻埕主日學老師教的一首歌〈一隻牛仔真古錐〉：

一隻牛仔真古錐，真正美，

伊的牛角一短短呀，真古錐，

田嬰飛來這迌迌，鳥仔飛來這迌迌，

飛來飛去，飛來飛去，真古錐。

三兄弟好捧場，跟著阿母唱起來，阿鍾比較內向，唱一遍就躲到房間去了，阿彬、阿光都興致勃勃地唱到熟透了。過幾天，極有音樂細胞又富文采的阿母，又用同一首曲調自編新詞唱道：

一個囝仔真古錐，真正美，

伊的名仔叫文彬，真古錐，

文鍾是伊大兄哥，文光是伊小兄弟，

阿惠、阿珠、阿玉、阿忠攏是好朋友。

不太喜歡唱歌的文鍾聽到阿母把他的名字唱出來，好高興，好新鮮，也就樂得開口高歌。這時，外面響起「砰」的一大聲響，鄰居小孩大喊：「爆米香來囉！」三隻牛迫不及待衝出去，阿鳳主動拿出白米、土豆（花生米）和麥芽糖，送到攤子前排隊，孩子們等著聽令人興奮、有香氣的砰砰聲響。當然啦，快樂的下午就是享受香噴噴的〈爆米香〉：

爆米香！爆米香！香貢貢！

爆米香！爆米香！香貢貢！

囝仔兄啊，緊來看，BiBiBoBo，

BiBiBoBo，真趣味，爆米香！

每當廟會「做大戲」，阿彬更是沉迷陶醉，前台看不過癮，就賴到後台，有機會就想動手摸摸各樣樂器：嗩吶、吊規仔（胡琴）、品仔（笛子）、殼子絃（椰胡）、洞簫，尤其是節奏樂器：大鑼、小鑼、拍板、通鼓、板鼓，雖然叫不出名稱，阿彬都能模仿演奏的架勢，口唸鑼鼓經，五歲小娃兒就會娛樂全家人：

╳ 上，╳ 工上啊，六五上

╳ 工上啊，六五上……

江家有個長工阿坤，非常喜愛布袋戲，還會雕刻戲偶，每當他戲癮來了，只要吆喝一聲，三個小公子和左鄰右舍的囝仔兄，都會快速衝進江家院子，看他的孫悟空大戰牛魔王。他演得忘我，就會吟詩作對兼唸歌：

六六五工六工五六 ╳ 六六，

六六 ╳ 士上 ╳ 上合 ╳ 上上，

六六上 ╳ 工 ╳ 合上，╳ 工 ╳ 上 ╳

六上 ╳ 工 ╳ 合上，合上四合四合。

阿彬很納悶，阿坤唸的調子，明明和堂哥唱的是一樣的旋律，怎麼卻是不一樣的「唸詞」⑪呢？他正想問，卻被兄弟們拉去玩陀螺

⑪ 下章節將做說明。

了。五歲的阿彬也常常溜到住家附近，台灣企業家李春生⑫創辦的「大稻埕教會」，趴在窗口跟著唱〈聖詩〉，令牧師教友欣喜不已。

除了音樂天賦，小阿彬也非常熱中塗鴉，常常塗到忘記肚子餓。在街上、在河邊，經常可看到日本人**石川欽一郎**⑬帶著學生寫生，小彬總是目不轉睛，不想回家！淡水河畔還有一座「水碓寮」（磨坊），小朋友們最喜愛到那裡玩捉迷藏，又可以看傭人們把米穀放進去，加水磨成漿，很有趣！還有「摸蛤仔」、「網蝦仔」、「泅水」（游泳戲水），真是快樂的兒童樂園。

遷居廈門

江長生的事業愈做愈大，滯留廈門的時間更久，加上其大哥承輝、三哥保生都在廈門，他和妻子商量，決定舉家遷居廈門⑭，妻子也認同「台北到廈門」等同「台北到高雄」，都一樣是生活在日本統領之下。從娘家來的張鳳已經 16 歲，她必須回花蓮，和長她七歲的東庚成親，故未隨江家移居廈門⑮。

⑫ 大稻埕首富**李春生**（1838-1924），出生於廈門，幼時家貧，自修勤學，14 歲隨父親受洗成為基督徒，認真學習英文，27 歲擔任英商 John Dodd 的洋行買辦，來台任職，後自營進出口事業致富。清末台北建城，曾捐獻巨款。1887 年劉銘傳建築台灣第一條鐵路，亦親自繪圖監造。1895 年，清廷割台，因無政府狀態下，流民掠奪打劫，遂與士紳共議，邀日軍「和平入城」，獲日本政府勳章。晚年著作：《東西哲衡》、《天演論書後》，87 高齡蒙主召歸，人稱「台灣第一位思想家」！本書作者之恩師**高慈美**係其曾孫媳。

⑬ **石川欽一郎**（1871-1945），出生於靜岡縣，襁褓即移居東京，畢業於東京電信學校，英文佳，擅繪畫。1900 年任陸軍參謀本部翻譯官，派赴中國東北，後返日。1907 年再徵召赴台，仍任翻譯官，兼職總督府中學校（後改台北一中，今之建國中學），1910 年轉任教國語學校（戰後台北師範），主授繪畫，人稱「台灣洋畫之父」。石川教畫，最重寫生，淡水河美景、大稻埕街景，皆曾入畫，台北人士，皆常見其師生寫生，堪稱「台北一景」。

⑭ 江家遷居廈門時，小阿彬四歲或六歲，有不同的說法，本書依據訪談江明德與北京資料，計為六歲。

⑮ 鄭東庚 36 歲病逝，張鳳守寡，獨自培育三女二男，張鳳就是「江文也母系史料提供者」林婉真老師的外婆。

第二樂章
廈門篇

旭瀛少年詩人

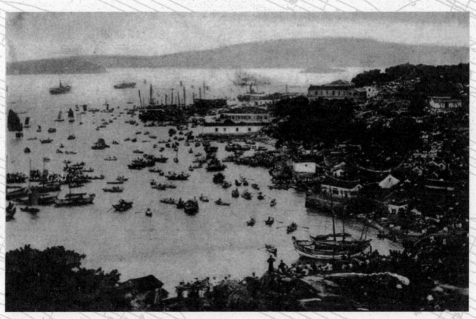

大約 1880-1900 年，歐美人士拍攝的廈門港風景。

旭瀛少年詩人

清末廈門

　　滿清末年，朝政衰敗，遭列強欺凌及瓜分勢力範圍。1840 年鴉片戰爭後，被逼開闢「通商口岸」。福建廈門於 1843 年開埠，邁向現代化港都格局。1874 年，日本於廈門設立「領事館」。

　　甲午戰爭之後，日本於 1895 年治領台灣，又欲擴張勢力至福建，1898 年逼迫清國宣布「福建省不割讓給他國」宣言，但被清國拒絕，然這片面宣言已助日本勢力大增。同樣的 1898 年，清國繼續被列強瓜分，**俄國**租借旅順、大連；**德國**租借膠州灣；**英國**租借九龍與威海衛；**法國**租借廣州灣。

　　根據廈門大學 2009 年**黃慶法**博士論文《台灣總督府的「對岸經營」研究：以教育為中心》所述，1900 年，日本利用八國聯軍攻打北京之機，由台灣總督府設立「**對岸事務掛**」，快馬加鞭地在福州等地設立領事館，建立由「台灣總督府」直營的台灣銀行分行、電信電報局等機構，並建造博愛醫院、學校、報紙等事業，攏絡福建民心。也宣布日本人及台灣人享有治外法權及免稅等優惠，引發大量台日浪人及商人遷居福建沿海大都市的風潮。

　　清國為避免日本繼續覬覦，1902 年將廈門外面的鼓浪嶼設為公共租界，並仿效上海模式成立「工部局」，讓外國人自治，治安因而改善，台灣富豪板橋林家便定居在此。

日本手時代

1936 年，日本以居留民眾增加為由，將廈門領事館升格為總領事館，

其附設的警部署長，也升任為警視。

1937 年，日軍發動盧溝橋事變，侵略中國，日本撤退廈門總領事館、日僑和台灣籍民，第三艦隊也封鎖汕頭與上海之間的航線。

1938 年 5 月 10 日，日軍突襲，廈門島和金門島都淪陷，但島外仍由國民政府治理，鼓浪嶼仍維持公共租界。

1943 年，廈門、金門由汪精衛政權接管。

　　從 1938 年 5 月至 1945 年 8 月終戰，台灣總督府協助日本軍隊、在廈門擴充勢力，雖無殖民統治之實，卻擁有實際掌控政治與經濟之手，**閩南人稱之為「日本手時代」**。

台灣籍民

　　1895 年，大清國將台灣割讓給日本後，日本政府給台灣人兩年的時間自由選擇國籍，並明令兩年後「禁止清國籍者擁有台灣土地所有權」。歸依清國籍者只占全台人口 0.2%，留下來的人稱為「台灣籍民」，到大陸探親、掃墓、進香、貿易，皆須持**「日本人證件」及「渡華旅券」**進出。

　　在福建的「台灣籍民」須參加「定籍典禮」始能取得證件，在廈門一地就有近萬人，占廈門人口十分之一，並有「戶口」、「寄留」及「出入境登錄」等人口流動管理。「台灣同鄉會」名人如：大稻埕茶商陳天來、高雄人陳中和、台北實業家李高盛、金融專家蘇嘉和及板橋人林木土，還有許多醫師，例如來自岡山的許恩錫，新竹的劉壽祺，彰化陳英方、陳新造，澎湖楊依、李墨，高雄曾曉，艋舺黃日春、魏火曜，還有翁俊明、楊木……等人。

　　1914 年，第一次世界大戰爆發，歐洲軍需嚴重不足，日本靠製造業外銷歐洲成了暴發戶。1918 年大戰結束，日本又接收德國在亞洲的利益，種下「小小強國膽敢侵犯大大弱國」的基因，也讓福州、廈門的「台商」人人賺錢笑哈哈！交通上，由於輪船改良，下午從基隆出發，隔天早上就到達廈門，海上航行時間等同基隆到高雄，

以致許多台北人每週或隔週往返廈門。反而是基隆到高雄的船隻較小，海象差，航班也少。

江家移居廈門

如前所述，江國英順應時代潮流，留下收養的次子管理台灣產業，讓元配所生的兒子陸續移居福建廈門。

老大江承輝，字蘊玉，青年即回祖籍福建應考，成為晚清進士及官員，後來改名**江呈輝**。1915 年 4 月，旭瀛書院教漢文，1917 年往生，歸葬於永定江氏家祠。1901 年在今「開元虎溪岩」，以「永定江呈輝」之名留下一座摩崖石刻，題曰：「光緒辛丑仲春遊虎溪岩、偶誌鴻爪」①，詩曰：

> 虎溪岩傍海雲邊，彷彿東林咫尺連，
>
> 紺宇別開飛錫地，紅塵弗障散花天，
>
> 游經至再皆修到，笑可成三亦夙緣，
>
> 認得淵明隨處在，不妨多醉更參禪。

老三江保生為舉人②，本就熟悉內陸產業，縱橫商界與文化界，擔任「台灣居留民會」參議、「廈門台灣公會」副會長。最重要的身分則是《全閩新日報》③社長，報社老闆則是「台灣板橋林家」**林爾嘉**之子**林景仁**。林家是當今鼓浪嶼菽莊花園（以鋼琴博物館知名）的主人。林家於清末即草創辦報，至 1919 年，日本管理時期，聘江保生為社長，該報於戰局中成為日本廈門領事館的外圍組織（媒體屬於「特許行業」）。等同於當今電視台總經理的江保生，葬於日本人墓園，戰後該墓園全部被夷為平地。

老四江長生，因兩個哥哥在廈門經營有成，很早就往來海峽兩

① 《廈門涉台文物古跡調查》（福建美術出版社），頁 26，標註「高 1.2 米、寬 0.7 米、行楷」。

② 依據江明德手稿，或許有誤。

③ 江明德手稿為《全閩日報》。此處根據台灣總督府史料。

岸，他用字號**江蘊均**④縱橫商場，於1916年⑤前後，領妻小遷居廈門，繼續發展航運貿易事業。但其全家「戶籍」⑥一直設在三芝祖厝，「寄留地」則仍在大稻埕，並未移籍至廈門，這或許是要保留台灣房產與土地吧！

　　廈門早在鴉片戰爭之前，就已是國際商港。江長生的大厝座落於廈門「水仙宮」後崗三十六崎頂⑦，屬於人文薈萃的「港墘區」，該區時為廈門最繁榮之地，日本人經營的台灣銀行分行、電報局、電話公司、醫院、學校和主要行政機關都在此區。

　　江長生經商成功，卻也曾感嘆「不能專心學問」，故以「江蘊鋆」之名加入詩社（資料來自台灣瀛社），往來都是騷人墨客，加上大哥進士、三哥舉人兼報社社長，家中常有不同名堂的雅聚，讓南音、亂彈、戲曲，經常飄揚，傭人即使不能出口成章，唐詩宋詞也得要能學著胡謅幾句，以免跟大小掌櫃差太多而自卑⑧。而商家的女主人本就不輕鬆，又要應付文人雅客的川流，鄭閨卻游刃有餘，讓家庭醫生**翁**

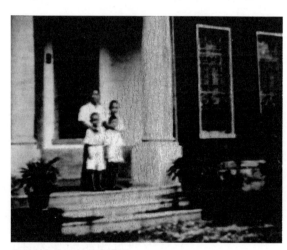

父親與文也三兄弟在廈門

④ 依據江明德手稿，今廈門同鄉會等各方資料，或因古早植字而有不同。

⑤ 依據北京俞玉滋教授〈江文也年譜〉，指文也六歲遷居廈門。

⑥ 依據台灣大學教授周婉窈博士之考據。

⑦ 水仙宮是祭拜眾多水神的廟，奉祀大禹、伍子胥、屈原、項羽等等漢族英雄，1928年修造鷺江道堤岸時被拆除了，只留下水仙路、水仙碼頭，供今人憑弔。「三十六崎」名稱則遺留至今，「崎」是閩南語的坡地，「崎頂」當年可看到海。現今名為三十六崎巷，彎彎曲曲緊臨水仙路。

⑧ 前後均據江明德手書，此段言：「造成雅得不可耐的壓力。」

俊明稱讚不已。

他們的三個兒子，人稱「港墘三少爺」，家規嚴謹，穿衣服、扣鈕釦等都不得隨便，但天性都調皮，是惡作劇出名的「台灣人子弟」。三兄弟都擅長用閩南古音吟誦古詩，如：

> 少小離家老大回，鄉音無改鬢毛衰，
> 兒童相見不相識，笑問客從何處來。

但鄭閨卻得了思鄉病，所幸文彬、文光都很樂意陪母親唱歌解憂愁。紓解了鄉愁，鄭閨恢復了活潑的本性，她認為健康就是要多愛自己一些，不必扭曲自己的人格特質，順性而為的第一件事就是「燙頭髮」。這是非常摩登的舉動，但會被保守派婦女譏為「不正經」或斥罵「三八」。

話說日本明治維新後，先進人士對西洋文明的崇拜，幾乎到了全盤接收的地步，但科技與藝術的學習，是無法一步登天的，時尚娛樂就容易學了，摩登男女被稱為黑貓黑狗，跟隨時尚一步一趨，不落人後。燙頭髮的機器是 1906 年英國倫敦一家美容院的德國美髮師卡爾‧奈斯所設計的產品，這是全世界第一部電熱燙髮器，發明後很快就傳到日本，都會城市婦女接受度很高。台北、廈門的女性追求時髦也不亞於東京。燙髮時尚，搭配時髦的「追求自由戀愛風氣」，就產生了一首時髦的歌曲〈五工工〉：

> 十三十四電頭鬃呀！五工工呀！五工工！
> 阿母仔不知子輕重，親像牡丹花當紅呀！
> 五工工呀！五工工！
> 十五十六轉大人呀！五工工呀！五工工！
> 阿母仔不知子輕重，央望予子早嫁尪呀！
> 五工工呀！五工工！

這首歌調當然也隨著燙髮機器業者、台商家眷及特種行業姑娘傳到台灣，很久以後，這首閩南歌謠⑨變成號稱宜蘭民歌的〈雨公公〉

⑨ 其實這就是古代漢族的文字記譜法「工尺譜」，「上尺工凡六五乙」就是「Do

或民間誤傳的〈喔貢貢〉、〈黑宮宮〉、〈烏功功〉……。

　　台北、廈門兩岸歌謠，除了〈五工工〉，當然還有〈勸世調〉、〈渡船調〉、〈乞食調〉等，都是閩南的鄉野風味。鄭閨和阿彬特別喜愛吟唱閩北、閩中、閩南不同腔調、饒富變化的〈天黑黑〉：

　　壹、天黑黑，欲落雨，舉鋤頭，巡水路，巡到鯽仔魚欲娶某。

　　　　龜擔燈，鼈打鼓，小卷仔舉銅枑，目賊放火弄，

　　　　蝴蝶舉彩旗，蚊子噴噠滴，水蛙扛轎雙目凸。

　　貳、天黑黑，欲落雨，老阿伯舉鋤頭，巡草埔，

　　　　巡到一尾鯽仔魚，趕緊提返來煮。老阿伯仔愛吃鹹，

　　　　老阿姆仔愛吃淡，兩個相拍撞破鼎。

　　參、天黑黑，欲落雨，鮎鮘做媒人，土虱做查某，

　　　　水蛙扛轎大腹肚，田嬰舉旗叫艱苦。

長工也思鄉

　　長工阿坤跟著老闆到廈門，卻難免寂寞，想台灣的時候，就跟三個小少爺玩耍。最主要是三個小男生都很聰明，一來一往，有一份跟大人閒聊不一樣的樂趣，也讓他有「彌補父愛」的錯覺。他最喜歡跟三兄弟玩〈猜題〉（猜謎語）的智慧遊戲。

　　壹、有聲無影，有味素，無鹹淡，

　　　　有聲無影，有味素，無鹹淡，

　　　　到底是什麼？到底是什麼？臆看覓！臆看覓！

　　貳、一個囝仔穿紅衫，爬上半天浜浜迸，

　　　　浜浜迸迸，浜迸迸，浜浜迸迸，浜迸迸，

　　　　跌落來，一身爛糊糊。

Re Mi Fa So La Si」，「五工工」就是西洋唱名的「La Mi Mi」。
依專業判斷，此歌為「填詞」之作，如藝人張帝般的老歌手（或彈月琴的走唱仔），隨興改詞，或許一瞬間掰不出來，腦筋急轉彎就把古早的 Do Re Mi 搬出來了，成就台灣唯一保留古風又持續傳唱的歌曲！但很遺憾，戰後，台灣音樂科系全盤西化，筆者學生時代也被暢銷團康歌譜、碩博士論文誤導為〈烏貢貢〉。一般人不懂，不必歹勢！

　　某年江家永定親戚勇叔來住下，他看到三個晚輩都不會講客家話，就興起要讓客家子弟多少說一點母語的念頭，可是孩子們都躲著他，寧可跟說閩南話的阿坤叔叔玩。勇叔不死心，就效法阿坤的方式，也用猜謎語的手段，來引起學習的動機，他唱〈客家謎歌〉：

問：麼个彎彎在半天喲？在半天？

　　麼个彎彎在河邊喲？在河邊？

　　麼个彎彎街上賣喲？街上賣？

　　麼个彎彎在眼前喲？在眼前？

答：月弓彎彎在半天喲，在半天，

　　龍船彎彎在河邊喲，在河邊，

　　芎蕉彎彎街上賣喲，街上賣，

　　目眉彎彎在眼前喲，在眼前。

旭瀛書院

　　江家三兄弟就讀「旭瀛書院」，文彬入學唸一年級，是第八期（兄文鍾第六期，弟文光第十期）。書院係由廈門台灣公會募資成立，並向台灣總督府申請補助，讓台灣籍民子弟就讀，等同台灣的公學校，使用相同的教科書，也吸引廈門富有的華人子弟入學。1910 年在內山仔頂、桂州堆創立，1913 年遷至李厝墓「小榕林」，後來又設了「城內」、「外清」和「鼓浪嶼」共計四個校區，從創校時的 30 個學生，至 1920 年已有學生五百多名，增加了許多望子成龍的廈門人士的子弟入學。江家三兄弟可能就讀離家較近的城內（後改為本院）或小榕林（後改為分院）。

　　旭瀛書院仿傚日本學制，設本科六年之外，還設商業科，以及高等科二年、特設科一年，並且非常重視「實習」。還有「出外留學八名」之記錄，是書院提供獎學金到內地（按：日本）讀書的制度。教學科目除了日文、漢文、中國官話、英文之外，還有體操、修身、唱歌，更有實用的裁縫、圖畫、醫科（醫療健康常識）等，與日本本國一樣，所有福建的學校都非常注重「漢學」，畢業旅行或較長時間的校外教學，則多以台灣為目的地，因為中午搭船，宿一晚，

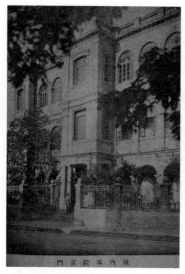

旭瀛城內本院正門　　　　　　　鼓浪嶼分院（上）旭瀛本院（下）

隔天早上就到基隆了，**這等同戰後從高雄搭夜車到台北。**

　　書院校地由台灣公會捐獻，校舍與設備都很先進，圖書室與網球場也對外開放。因台商期待甚高，創校時就探聽到風評極佳的**小竹德吉**將「滬尾公學校」經營成模範學校，故不惜高薪挖角聘為首任校長。因而有台灣父母慕名送小孩渡海求學，甚至在廈門的日本人也就近將子弟送入學。漸漸地，人事設備等經費就由台灣總督府編列預算支應。校長及教員也由總督府派出，歷任校長**小竹德吉、岡本要八郎、庄司德太郎**，都是日本人，受日本領事監督。

　　江家三兄弟就學時的校長**岡本要八郎** ⑩（任期自 1914 至 1928年），是一位人格崇高偉大的教育家。早期在艋舺、廈門兩地，傑出的學者如洪長庚、王祖派、陳讚煌、呂阿昌、吳秀三、楊海盛、

⑩ **岡本要八郎**也是礦石研究者，台灣「北投石」的發現者。岡本 1928 年從廈門回到日本佐賀，後搬到福岡，就創立「福岡礦物趣味會」，1939 年起，在九州大學理工學部擔任礦物學講師。**1955 年** 1 月 13 日，岡本還應「台灣科學振興會」邀請到台北演講，由杜聰明博士撰文歡迎。
　另外，「北投石的放射能」，是諾貝爾獎得主李遠哲博士於 1962 年清華大學的碩士論文題目。

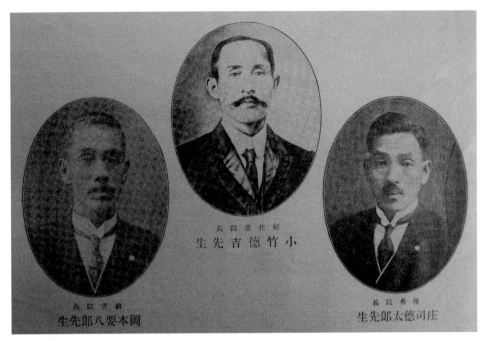

初代書院長
小竹德吉先生

前書院長
岡本要八郎先生

現書院長
庄司德太郎先生

旭瀛三院長

陳華洲、陳逢源、黃丙丁、王洛等名士，都是岡本的學生（按：杜聰明之語）。

　　學校發行《旭瀛書院報》，刊登學生的文章，有遠足記、商業科入學感言、廈門街市……等等，顯示出是一所高水準的學校。另有《旭瀛書院創立二十週年誌》，刊登該校每年都有學藝表演活動，展現學生在課本知識之外的藝文素養，如唱歌、朗誦、舞蹈、話劇、理科實驗……等等。年誌中的照片，樂隊有小提琴、圓號、長笛、小鼓等，以戰前狀況而言，水平並不輸日本本國，江家三兄弟在此受教，文化氣質自是高雅。

　　旭瀛也宣揚傑出校友的表現，在日本上報的江文也，自然是學校的光榮，學弟妹們的偶像。昭和十年（1935）《旭瀛書院報》第43頁畢業生消息：

　　本院校友江文也，從武藏高等工業學校電氣科畢業後，由於山田耕筰的推荐進入音樂界，做為聲樂家已經相當有名氣。他以世界音樂為目標，不斷努力著，現在在作曲方面有著天才般的才能。今年夏天的奧林匹克藝術競技，他已通過日本初賽，將前進柏林，這是書院的榮耀，預祝他成功。

　　該年誌 44 頁更轉載摘錄《日本藝術》雜誌中的舊報導：

　　日本體育藝術協會發動了「藝術日本總動員」，期待今年夏天舉行的奧林匹克藝術競技獲得成功。參賽種類有繪畫、雕刻、版畫、作曲……其中作曲報名截止至二月五日，總計 32 首，歌曲 9 首、室內樂 5 首、管絃樂 18 首。歌有箕作秋吉、室內樂有江文也、管絃樂有山田耕筰等人，這些作品將在月底選出九件，送至柏林比賽。

　　旭瀛書院⑪在盧溝橋事變後關閉⑫，但在此六年的江文也，日後的作品，廈門風情卻少於台灣素材，只有尚待考證的〈廈門三首歌曲〉與〈廈門漁夫〉，出生地台灣情似乎比小學六年的廈門更深更濃！

泉州南音

　　鄭閨來到廈門，女傭增加了，孩子也上學了，日子悠閒就學東學西。江明德手稿寫祖母腦筋棒，連家庭醫師翁俊明都高度讚賞：「鄭氏絕頂聰明賢慧又能體諒下人。」幾年後，鄭閨卻悶悶不樂，少女時代沒想到會遠嫁大稻埕，更沒料到千里迢迢，又渡海來廈門，

⑪ 前文曾提及江文也的大伯江承輝曾任教旭瀛，後來大哥江文鍾也在此教書，大哥之子江明德更在此唸書，旭瀛書院的點滴是全家族的共同回憶。
　　1983 年筆者在台北拜訪江明德時，被告知台北有旭瀛書院的王逸雲老師，是港塮三少爺最尊敬的老師之一，任職台灣大學教務處。筆者立即電話聯繫王老師，知其已退休，仍住在台大溫州街宿舍，正巧與筆者同一社區，遂前往拜訪，感謝其提供廈門時期的一些資訊。另據王老師告知，他有次遊日，曾與文彬兄弟深談，多方給予鼓勵。他也與幾位學生通信，都用羅馬拼音的閩南語，為的是要學生不要忘本。

⑫ 1938 年 5 月 12 日，日軍轟炸廈門，似乎有意留下「旭瀛書院」。戰後很多年，改為「廈台史料館」。

雖然閩南話相通，生活與台北沒兩樣，卻少了老朋友噓寒問暖。夫婿鼓勵她重拾聲韻雅緻，替她報名加入南音館閣。

南音是泉州的古老樂種，歷史可以追溯到漢唐時期，因為政局變遷，中原官家大舉南移，等日子安定了，就用閩南出產的竹子與木頭製作樂器，演奏當年中原古律，用中原的語言歌唱，是藉著歌唱保留母語的最佳實例。雖然遠在閩南，卻保留了漢朝的形式，結合唐朝的大曲、宋朝的詩詞，保存古代唱腔和文人講究高尚的排場。

南音隨著大量的閩南移民，傳到東南亞和台灣，在菲律賓、馬來西亞、新加坡等地，仍循古稱「南音」或「郎君樂」，到了台灣卻變成「南管」，這可能是要與粗獷的「北管」做區隔吧！「館閣」是南音社團的稱號，有相當保守的傳統，但也因此而保存了古老樂器、樂理、律調（固定調）和禮制等風貌，這裡也是文人雅士聚會的好場所。

江長生在家眷未搬到廈門之前，就有幾位「館閣」的好朋友，雖忙於事業，無法唱奏「套曲」，但他的音感不差，又喜歡附庸風雅，「大曲」唱不來，唐詩小品倒也能哼幾首，三個唸日本書、整天アイウエオ的少爺，也都喜愛他吟誦唐風古音〈靜夜思〉，會跟著搖頭晃腦，戲做文人狀：

床前明月光，疑是地上霜，
舉頭望明月，低頭思故鄉。

鄭閨就更有天賦了，依據江文也告知高慈美的描述，母親學南音沒多久，就能指出樂師演奏的問題，這音太高、那音太低，這根絃太緊、那根絃太鬆，笛子的膜未貼妥當，她都有意見，老先生們看她自負，不給面子，卻也不得不服氣。以現代語彙來說：鄭閨擁有絕對音感，這份老天爺的恩賜，應也已遺傳給了文彬和文光。

在館閣，鄭閨聽到一首小品〈百家春〉，跟她在大稻埕聽到的是一樣的曲調，卻是不同的歌詞：

春風吹世間，萬物該清醒，
二八年華，當少年，不知人生甘苦甜。

想起父母，含辛茹苦，培養子女，長大成人

入社會，奉獻自己，父母恩情如春暉，

照到兄弟姊妹，溫暖街頭巷尾百家春。

其實，南音可算是漢民族的古典音樂，一板一眼，文謅謅的風格，並不符合天生不拘小節、爽朗豪邁性格的鄭閨，一年後，她就漸漸疏遠了。倒是江長生的友誼人情，她仍樂意捐款，甚至，還交代台灣的業務員，廣結善緣，小額捐款予在地南管館閣，如台北「閩南樂府」，鹿港「聚英社」、「雅正齋」和台南的「南聲社」。

鄭閨返台探親

鄭閨相夫教子之餘，也是忙碌的商人婦，卻難耐思鄉思母之苦，看著夫婿往返兩岸，她也要求同行返台，每隔一年都能回鄉一趟。先坐大船到基隆港，再換乘小船到花蓮港外海，還要坐小舢舨才能上岸，實在非常辛苦。但能解鄉愁，又能將新潮好玩的東西帶回娘家，給偏遠的家族們見識見識，吃苦就有如吃補呢！

花蓮鄭母因為女兒兩年才能回一趟娘家，加上她自己個性好動，喜歡見識世面，因此，不怕纏足之不便，年年去廈門。她蹬著小腳，提著「謝籃」，裝上江家三兄弟從小就愛吃的甜粿（年糕），獨自從花蓮港經由基隆港轉赴廈門。

在廈門，鄭閨思鄉時，只要到海邊走走，吹一吹鹹水味的海風，鄉愁就能紓解，解不了時，她就唱台灣的歌。文彬很貼心地隨意跟進，只為了表達孝心，陪母親抒發情緒，他竟然很自然地唱出合音，合得天衣無縫，令鄭閨驚訝又傷感到淚流滿面。

西洋啟蒙與少年詩人

廈門西南邊的小島鼓浪嶼則是八國租借區，「萬國旌旗迎日展」、「門牌國籍註分明」、「笙歌惟此地昇平」……，都是此地小小聯合國的素描。

三伯江保生在這裡有洋樓，認識許多洋人與傳教士，阿彬在這裡啟蒙到天文、數學、物理、化學等西洋文明，更在教會接觸到鋼

琴、小提琴，學習到五線譜，求知慾旺盛的少年經常賴在鼓浪嶼，不回廈門。初次聽到 Do Re Mi 的阿彬，耳朵是不太習慣的，傳教士告訴少年人，說他在北京的時候，許多華人初聽到 Do Re Mi Fa So La Si，都覺得洋腔洋調很難聽，甚至還有人會起雞皮疙瘩呢！有個高智慧的文人雅士就唱出一句經典雅音：

<center>獨 覽 梅 花 掃 臘 雪</center>

這高明的創意，讓阿彬五體投地，對 Do Re Mi 就親近了。傳教士看他這麼有興趣，又告訴他一個趣聞：戰亂時期，許多學生都吃不飽，在食堂裡，就有人敲著杯盤碗筷，領著同學大唱：

<center>多 來 米 飯 少 來 稀 粥</center>

阿彬哈哈大笑，他知道這位帶頭的學生，一定是「音感」很好，「音樂性」極佳，富有「音樂細胞」和「創意」的人。他想東施效顰，卻怎麼也想不出如何用閩南語來創造一句 Do Re Mi Fa So La Si。為了服務不太有音樂性向的同學們，他也想出詼諧有趣的唱名，讓同學不再害怕「豆菜芽」（音符之閩南語諧稱），以增進大家對西洋音樂的興趣。阿彬的閩南語諧音唱名是這樣的：

<center>山頂的風景真美 Re</center>
<center>元宵節，大家來 So 圓仔</center>
<center>這間破廟，真濟蜘蛛 Si</center>
<center>妹妹跌倒，媽媽 So So 咧</center>
<center>吃太飽，腹 Do 真艱苦</center>

文彬最好吃好動，挨罵挨打次數最多，但點子極多又富文采，他用日文寫詩，有「少年詩人」雅稱。

日文詩	意譯
每日… 父やおかさんに 連れられて	每天…… 被爸爸或媽媽帶著 在山與山間

日文詩	意譯
山と山 岩と岩 それからボートなんか乗って	岩石與岩石間 後來還搭了小船
爆竹の音と 桃符の紅さ 弟と朝から晩まで 俺は遊び廻った	在爆竹聲和春聯紅裡 和弟弟從早到晚 我不停地玩耍
この日 俺は飛躍したんだ 光をめざして	這天 我飛躍了起來 目標朝著光芒

慈母病逝

　　1922 年，花蓮傳來外嬤生病的消息，鄭閨決定不辭舟車勞頓，再回花蓮省親。住了一段時日，等母親病癒，想回廈門卻一直等不到好天氣，等天候好些了，她即要求年輕力壯的小弟鄭東戊陪同，搭乘接駁的小舢舨，轉上大船返回廈門。然而，運氣仍舊不好，海象特別差，海上颳起狂風大浪，弟弟東戊送走二姊，回家後，竟然大病了一場。而回到廈門的鄭閨，也勞累而臥病，第二年的 8 月 4 日，竟撒手人寰了。

　　鄭閨病逝，江長生深受打擊，加上事業繁忙，就決定把 15 歲的長子文鍾與 13 歲剛從公學校畢業的次子文彬，送到日本升學。少年文彬於 8 月 26 日帶著日記本離開廈門，這日記本上印著民國 12 年，西曆 1923 年，出發那天在船上用漢文寫著：

　　聽到鞭炮響聲而驚醒，原來是鬧鐘聲。天已亮，洗了臉，起來後時間過得很慢，再次聽到連續炮聲。吃完早飯，今天就要到內地（按：日本）留學，許多老師前來告別。老師走後電話馬上響，林玉琳打來說「天草丸 11 點出航」。

看了看鐘，時間到了。大家一起忙了起來。伯父忙著將行李裝入行李箱裡，父親臉上含笑，叫我們快點，快點。大家聚齊在靈前燒香跪拜。吃完午飯後到達碼頭已經快 11 點了。雨下個不停。

離開廈門的文彬

啊！啊！就這樣和大家離別，與哥哥離開廈門。船開離岸壁時，父親、林老師，和其他人都爬到屋頂上向我們揮帽子或手帕。眼看越離越遠，走入船艙，心情黯然。

台灣記事

港堙三少爺在廈門的六、七年，台灣社會大事有：縱貫公路完成、華南銀行成立、淡水高爾夫球場開幕、總督府新廈落成、台灣電力株式會社成立、文官總督田健治郎就任、黃土水入選帝展、連橫《台灣通史》出版、台人請願設置議會、台灣文化協會成立、杜聰明成為首位台籍博士、縱貫鐵路海線通車、《台灣民報》在東京創刊、皇太子裕仁（日後昭和天皇）訪台。

✦ 歷史補遺 ✦

Coda 1　馬思聰

在福建省南邊的廣東省海豐縣，另一位 11 歲的少年、母語也是閩南話的馬思聰（1912.5.7-1987.5.20），也湊巧在同一年（1923），跟著 20 歲的大哥馬思齊到法國學習小提琴，下船先住在楓丹白露，

之後才遷居巴黎。

Coda 2　二舅

江文彬在花蓮的二舅**鄭東辛**，因二姊夫江長生事業有成，亟思投靠二姊鄭閏習藝，但父親不同意。斯時雖然台灣與廈門同屬日本治理，但出國仍需接受調查，始可申請「旅行券」，若家長不簽署就無法申請。但日後東辛知道「**中國是外國，日本是本國**」，管理辦法亦有差別，若先到日本就可轉往中國，遂得如願。

斯時江長生事業興旺，長沙設分店，上海有代理商。東辛先到上海，人地生疏，言語不通，很辛苦才找到二姊夫所雇之人，再以筆談溝通。閒暇順遊長江沿岸城鄉，景觀固然壯麗，環境卻髒亂落後，租借區則繁榮整潔並有外國駐軍，落差頗大。

東辛到長沙一個月後，就隨二姊夫返上海，再經海路往廈門，原本從花蓮到廈門短短一兩天就能到，卻千里迢迢從台灣、日本、中國，才得見二姊。這二姊婚前不識字，現在卻已掌理業務，姊夫不在家時也能獨撐大局。

東辛由親姊姊教導，很快就入門。1917 年 11 月，長沙店務發生糾紛，東辛銜命前往處理，評估之後，終結店務。但他看長沙有機會另展鴻圖，遂做起海產運輸事業，得以往返日本並兼顧旅遊，終被長沙富商看上，選做東床快婿，婚禮盛大，人生得意。後因內戰，經濟衰退，銀行、郵局、船務停業，1922 年 28 歲攜眷返台。

在花蓮經營農林漁牧有成的東辛，仍想做中國的生意。1935 年 9 月原欲往上海，因戰事爆發，轉道琉球再往神戶、東京，見到外甥，並由文也當導遊，足足玩了三天。不過，因日本調兵遣將，戰爭加劇，就乘大洋丸返台，從此不再到大陸。妻子則因永遠無法返回長沙，常感思鄉之苦。

Coda 3　翁俊明與陳逸松

在廈門執業的台灣醫生中，最有名的應推翁俊明，他因為老家台南發生「西來庵事件」，舉家搬到廈門開業「俊明醫院」，並以

同盟會會員的身分掩護革命工作。他雖執業西醫，亦重視漢醫現代化，先後在上海與廈門創辦「中華醫學校」培育人才。他是旅日藝術家**翁倩玉的祖父**。

商人都需要律師，台灣人不信任福建人，台北知名律師**陳逸松**因兩岸業務頻繁，就在廈門設立律師事務所分所，每週或隔週往返處理事務，他也是板橋林家家族林松壽（全家定居廈門）及其茶葉公司的法律顧問。

Coda 4　賴和在廈門

專為「台灣籍民」設立的「財團法人廈門博愛會廈門醫院」，本院先設在鼓浪嶼，再設廈門分院，**首任分院主任就是賴和**。

賴和從台北總督府醫學校畢業後，在嘉義醫院服勤，因為不滿台籍與日籍醫生的差別待遇，辭職回彰化開業，1918 年 2 月赴廈門工作，1919 年 5 月調到廈門分院當主任，不過，7 月他就離職返台。旅廈一年半，賴和以漢文寫了許多詩，以「睡獅」嘲諷中國人，也寫下鴉片在廈門的氾濫及社會秩序的混亂。他從基隆啟程寫的〈元夜渡黑水溝〉：

> 幾點寒星當馬尾，一團雲氣辨雞籠，
> 舟人團坐間相語，北斗依稀尚半空。

〈曾厝垵〉寫的是華僑返鄉整建祖厝或豪宅，卻受不了親友及官府的叨擾與索賄，只好棄屋再繼續浪跡南洋：

> 半世艱難別業成，歸來好自樂餘生，
> 誰知宅第經營就，行李匆匆又遠行。

〈登廈門觀日台〉可能寫於返台之前：

> 夜宿留雲洞，曉登觀日台，秋心正無著，倦眼忽驚開。
> 金廈雙拳小，台澎一水來，憑高意何限，臨去首重回。

第三樂章
日本篇

求學、婚姻、成名

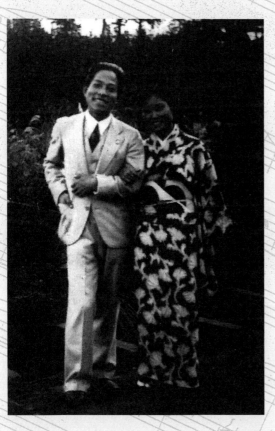

本篇部分資料，係引用自日本白水社出版、井田敏先生著作《夢幻的五線譜：一位名叫江文也的日本人》，特此感謝井田遺孀伸子女士。

該書訪問東京江夫人，取得江文也日記，夫人表示日記有十幾本，每本三百多頁，是夫婿移居北京之前的內心記錄。

第一節　求學

　　文鍾、文彬兄弟到日本讀書的地方位於長野縣，讓許多人很納悶：「江家既是有錢人，為何未如一般台灣人把小孩送到東京等大都會？因為大人要去探視或小孩要回家，搭船轉火車都比較方便。」一直到筆者鋪排其生平年表時，始大膽推論「關東大地震」改變了父親江長生的計劃。

關東大地震

　　兩兄弟於 1923 年 8 月 26 日搭船離開廈門，還沒靠岸的 9 月 1 日，船還在海上時，發生了「關東大地震」，其範圍涵蓋東京都、神奈川縣、千葉縣及靜岡縣。時間在中午炊飯之際，火苗快速四竄，死亡和下落不明者達 14 萬人。

　　地震隔天報紙刊出消息，江長生必然知道日本陷入混亂又且實施戒嚴。或許原來拜託的東京監護人遭受災害或失聯，或許監護人說交通中斷、學校已停課。最嚴重的是，東海道線受重創而停駛，大量乘客湧往中央線 ①。

　　兩兄弟一上岸就看到天災地變。這一趟船旅，是誰 ②陪兩兄弟同行的呢？老年的江文鍾，以及井田敏書上都稱因江長生的夥計山崎先生過世後，遺孀**山崎明**要返回日本，父親就把兩兄弟託付給她照

① 旅居日本福岡 30 年的楊憲勳醫師考據船班史料，按江文也 1923 年 8 月 26 日的日記記載，搭乘當天 11 時的「天草丸」由廈門出航。天草丸（Amakusa Maru）的航路是廈門往返基隆，須在基隆港轉搭同樣是大阪商船公司的「內台航路」，前往門司，再航神戶。在船上已知關東大地震，災情慘重，下船後可能在神戶暫住旅館，再電報請示廈門江父，商量變通方法。方案確定後，在 9 月 6 日勉強擠上火車，7 日抵達上田。（劉註：或有可能廈門到基隆後，先回三芝掃墓。）

② 江文鍾之子江明德手書：「在信州武士出身的日本人陪伴下，搭船東渡，這位武士褓姆很盡責，把殖民地二等國民調教成像樣的日本士族子弟。」不過，江明德也說過，父親不太願意談二叔之事，故他寫的文稿，日後已發現許多錯誤，譬如他以為二嬸是上田市長之女。

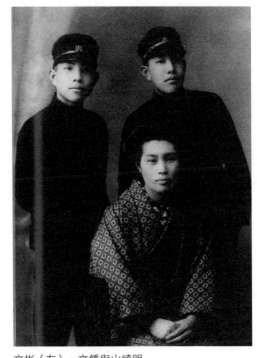

顧，並要兄弟們稱她為伯母。

　　井田敏書上稱山崎明是「監護人」，似有待商榷，一般監護人都是社會賢達人士，可以保護台灣子弟在日本較不會受到欺侮。山崎明應是受雇於江長生而照顧兩兄弟生活的，因為這是台灣有錢人的習慣。不過，山崎明終身都在照顧阿彬，稱義母也不為過。況且，長野縣以「教育縣」聞名，把孩子送到這裡也很好，關東大地震讓兩兄弟的求學方向轉了彎 ③。

　　其實，同艘船或前後赴日

文彬（左）、文鍾與山崎明

的台灣人、廈門人甚多，大家都碰到「必須換學校」的問題。例如知名作家**張深切**就讀的青山學院就受創嚴重，他和**劉吶鷗**等許多台灣同學只好轉赴中國上海等地繼續求學。**朱昭陽**也從基隆搭船抵達神戶，因交通中斷，無法到東京，只好到名古屋找朋友，而東京的學校一直到11月才逐漸緩慢恢復，課程也都盡量簡化。

　　地震之前，景氣原本就低迷，銀行有呆帳，企業破產，而屋漏偏逢連夜雨，又來了大地震！政府馬上頒行戒嚴令，由軍隊出面治理，但社會混亂，有人誣指朝鮮人放火，民間頻傳濫殺無辜，朝鮮人、中國人、反政府份子、無政府主義者都倒楣遭殃了，也有人趁機拔除眼中釘。

③ 老年文鍾在虞戡平的鏡頭前說出這句話：「長野縣舊名信州，民風純樸，尊崇儒道，居民比較不會輕視殖民地人，雖非大都市，卻是青少年求學的好地方。」

上田中學校

剛到日本的小阿彬，到達長野上田是 9 月 7 日，旅途勞累卻沒有倒頭就睡，還能用漢文寫日記：

在火車上過了一夜，車輪聲音轟轟響，座位很窄，很愛睏卻睡不著。中間小站一直擠進地震避難者，就連貨車廂裡面、客車廂的車頂、引擎車廂前頭，石炭車上面等等，到處都擠滿了人。救護人員忙著給傷者吃藥，又要送水和冰塊，每個車站都設有避難救護所。

長野到了，搞不清方向，也不知道換車還要再等一小時。好不容易搭上了，大爆滿，根本沒位子可坐。時間已過了三點，哥哥說下一站就是目的地，總算從「避難者火車」下來。晚飯後，在車站等了好久才領到行李，卻還有一個行李箱不知去向。

在上田，兄弟倆暫住山崎明的娘家。翌日，即 9 月 8 日，從廈門出發已經14天了，他在日記裡寫著：哥哥為了辦理轉學手續④，一早就出門，留下他一個人，心情很不安。但他很能適應，加上天生觀察敏銳，日記還能描述下午跟哥哥散步的風景：

風很清爽，山谷和**千曲川** ⑤的水潺潺而流，遠處是松樹、杉樹，近處大片稻浪，那種組合妙不可言，從那中間走去就是我們的住處。哥哥提議到附近走走，外圍逛逛，走到引進谷水的積水池，周遭寂靜極了，不時傳來蟲聲，水和山的容姿相襯，非常相配。我們很感激，互談著此時此景直到八點半，幾乎忘了就寢時間。

④ 筆者解讀：本來要去東京唸書，故需辦理轉學手續；或只是從廈門的旭瀛轉學日本的手續。另有一說則是文鍾先前已在日本唸中學，母逝、回廈門，再帶著弟弟返日。本書採用井田敏書上所寫「兩兄弟同時赴日」，因其來源係**乃ぶ**之言。

⑤ 貫穿上田城的千曲川（下游稱信濃川），是日本最長的河流，古籍《萬葉集》以「筑摩川」歌詠它；昭和詩人**島崎藤村**則留下《千曲川素描》；1937 年出生的女詩人山口洋子寫出〈千曲川〉歌詞，讓歌手五木ひろし爆紅，成為 1975 年紅白歌唱賽的壓軸表演，台灣也推出鳳飛飛翻唱的〈心影〉。
日本網站上亦見江文也於 1934 年譜寫〈5 つのスケッチ〉（千曲川のスケッチ），但未有樂譜或唱片資訊。

　　阿彬在廈門已學日文六年，但無法像日本人那麼順暢，因此父親交代降級重讀小學六年級，反正只要半年後就能上中學了。他很勤快地寫漢文日記，在冊尾的通信欄，寫著寄出信件的收件人和日期，連收到的信函也都一一記錄，可見他已養成做事有條理的好習慣。還寫著「收到父親寄來100圓」，這是大正12年的100圓，對兩個兒子的寄宿費而言，是比別人高出太多。井田敏書上補充：「與其說是兩個兒子的寄宿費與學費，不如說是連山崎明三個人的生活費用都是由這100圓來支付。」可見江家的經濟很寬裕。

　　文彬為適應外鄉生活和磨練語言，欣然降級進入上田南尋常小學就讀六年級，當時他對美麗爽快的同學**瀧澤乃ぶ（Takizawa Nobu）**留下良好的印象，乃ぶ與同學們聽到他說的第一句話：「我是台灣來的A-Bin，請大家指教。」乃ぶ還說：「我們都穿著木棉筒袖和服上學，或許語言不夠暢通，同學們並沒有溫和地對待他。」這之後，文彬兄弟的服裝都是擅長縫紉的山崎明量身裁製的。

　　個子不高又不太說話的文彬，一開始就非常引人注目，因為他特別被允許可以彈奏學校裡唯一的鋼琴，那些調皮的上田小學生只能瞪大眼睛羨慕「從台灣來的小子A-Bin」[6]。

　　半年後，文彬升級上田中學校，這學校原是**戰國時代武將真田家族後代的宅邸**，有高聳的石牆與護城河，是江戶時代風情的古建築[7]。文彬是理工與藝文全方位的優異學生，受益於廈門旭瀛書院扎下的根基，他的英文很好，也很崇拜詩人**島崎藤村**[8]（1872-1943），

[6] 文彬小學與中學同學的兒子／作家田村志津枝，在其父親過世後，始知父親口中念念不忘的A-Bin就是江文也。請注意阿彬自稱來自台灣，而非廈門。

[7] 2011年，筆者陷入寫作瓶頸，與小女走訪上田市，特意在上田中學校門留影。也看到上田市民爭取NHK大河劇《真田丸》拍片的海報布條，始知這古城在戰國時代有二次擊退德川軍的光榮記錄，武將真田家族的家徽「六文錢」圖案充滿著大街小巷。

[8] 1984年筆者根據江明德提供的資料，撰文發表於自立晚報，指阿彬中學老師為島崎，感謝劉麟玉教授指正那年代的島崎並未在信州。或許江明德此誤會乃因父叔二人都很崇拜島崎，江文也更為多首島崎詩作譜曲。但如〈潮音〉乃為比賽指定之歌詞。

常常閱讀島崎詩作，還用父親給他的錢，買了昂貴的留聲機，但當時一張蟲膠唱片要二圓，很貴！無法多買！

除了在學校彈鋼琴，他也借來一把小提琴、一把吉他，哥哥還曾買一支「嘴琴」（按：文鍾在鏡頭之前所稱的「口琴」）送給他，他都能無師自通，很快就把玩起來，哥哥才見識到他的音樂才華。當時白天課業很重，晚上文彬常抓著樂器不放，三兩下就能吹奏〈櫻花〉、〈旅愁〉、〈晚霞〉、〈卡布里島〉等等「日西名曲」，又擅長改編⑨，加油添醋，饒富變奏情趣。

傳教士代替母親

當時的中學為五年制，這時期有兩位重要女性決定了阿彬的生命方向，一是日後的妻子瀧澤乃ぶ，一是像母親般照顧他的女傳教士 **Mary Scott**（瑪麗‧史卡朵）。

上田市很早就有加拿大基督教衛理公會（The Methodist Episcopal Church）來傳教，1902 年教會附設「梅花幼稚園」，1922 年起，負責營運的是女傳教士 Mary Scott（註：生平待查）。該教會的聚會所就設在幼稚園，做禮拜之後，常有上田中學、上田高女、上田蠶絲（現在信州大學纖維學部）諸校的學生聚在一起，除了學英文，還可以接觸到各類藝術與都市的流行與時尚，就像是文化沙龍。這裡還可以自由彈琴，唱起歌來又沒有人比文彬好，讓他顯得優越而耀眼。另外又有「蟲膠 78 轉曲盤欣賞會」，讓文彬非常愉快，這些昂貴的唱片，是已經到東京就讀中學的瀧澤乃ぶ小姐購買的。

瀧澤乃ぶ在東京雙葉女學校學法語，這是一所貴族學校，也是日本著名的三大私立女中之一。她住宿舍，每個月家裡給她很優渥的 80 圓，舒服生活之外，也有餘力購買昂貴的唱片與書籍、畫冊，假日就帶回上田，與家鄉青年共享，因而很受到歡迎。

喜愛東京生活的乃ぶ升上二年級時，父親再婚，對象是知識份

⑨ 根據江小韻回憶：小時候看父親的口琴吹得特好。

史卡朵傳教士（後方文彬）與上田學生

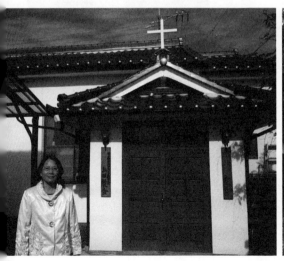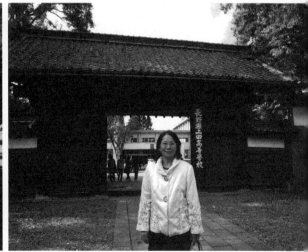

作者 2011 年攝於上田教會與上田中學

子，新媽媽說：「我嫁進來之後，如果還讓女兒一個人在東京生活，世人一定會批評我是個壞後母。」於是，只學了一年法語的乃ぶ，只好轉學回上田，跟兩個妹妹一起學英語。

幾次聚會後，文彬向乃ぶ說：「可不可以請妳借唱片給我？」一個是望族千金，一個是英俊文藝少年，雙方都有著音樂和美術的共同嗜好，兩人之間漸漸萌發重視對方的感覺，那是不需要多長時間的。但此時，大事發生了。

經濟恐慌

1927（昭和2）年，爆發經濟恐慌，日本各地金融機構擠入提領存款的人，許多銀行倒閉。報紙披露台灣銀行和鈴木企業有勾結後，台灣銀行也暫停營業，廈門江家事業受到波及，陷入危機。

鈴木企業獨占台灣特產樟腦的販賣權，下游聚集許多公司，業績飛躍成長，還曾超越**三井物產**。而台灣銀行則是1899（明治32）年，為了開發台灣資源和推展南洋貿易，而成立的特殊銀行，也被稱為鈴木企業的銀行。金融恐慌意味著台灣銀行的

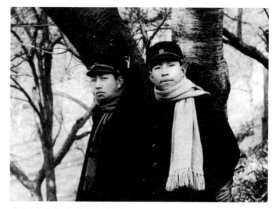

文彬（右）與文鍾攝於上田

巨額貸款中，也有大批不良債權。銀行停業對台灣人的貿易事業，帶來壓垮性的影響。

文彬已經夢想大學要唸音樂學校，他給父親寫了壯志滿懷的信，希望得到允許，卻一直未接到回信，且大哥也囑咐：「務必要聽從父命、修備德意志式的生產技能」，小彬只能苦惱地徘徊。

金融風暴之後，家中生意一蹶不振，終至破產。在一個寒流夜裡，父親腦中風，怕影響兩位哥哥在日本的求學，甫從廈門同文書

院畢業的文光封鎖消息，直至父親病危，才寫信通知哥哥。兄弟倆接到信後，無法立刻聯繫到父親的朋友支領現金，在同學、朋友的接濟下，只能湊出一人的路費，被大哥強行留下的文彬，含淚送大哥回家接替父親的工作。在廈門的弟弟文光也謀得集美中學教職，分擔家務之外，還得維護家族的顏面。

　　富少爺文彬過去從不曾憂心錢的來源，如今，為了償還這筆路費，下課後必須去打工，也開始自理生活。對文彬格外擔心的，就是**史卡朵**傳教士，她在理解離鄉背井、孤獨少年心情的同時，仍然一心只想著如何才能讓其天賦開花結果呢！半年後，中華民國雙十節到了，文彬日記寫著：

1928（昭和 3）年，10 月 10 日

　　雙十節，廈門一定很熱鬧，家家戶戶張燈結綵，提燈遊街…，遠在西南方的哥哥、弟弟，正高興地參與歡慶吧⑩！

　　下課後到市立體育場打籃球，然後到史卡朵老師住處，又聽她說教。史卡朵老師絕對是我的最大指導者，最理解我，也是指引我走向神道唯一的人，是我最尊敬的老師。今天也是從五點到六點半一起討論我本身的品性，我虛心的受教。**萩原**來了，花柳街今天放煙火，他是來看煙火的。

　　日本統領期間的廈門少年，對「雙十節」的情感躍然紙上，應是來自家族與父親的情懷吧！這是許多台灣士紳家庭的「漢民族意識」。

11 月 13 日

　　今天好冷，曬不到太陽，有六個鐘頭的課。上校長的課時打瞌睡被痛罵一頓。和**小牛**一起做代數，聊到升學考試的話題。

⑩ 日治時期居住台灣的「華僑」，亦能揮舞五色國旗慶祝雙十節！以展現「國對國」的風度。

我遵從父命，準備考岡本老師推薦的南滿醫大⑪，小牛也說要上南滿醫大，但是一想到激烈競爭，我們兩人都想放棄了，我們都認為把自己的將來全力投入拚考試，是很不值得的事。但是想歸想，還是得向現實屈服，越想越搞不懂。

遵從父命，考醫大，當醫生，這是許多台灣家庭的第一志願，父母親借錢也要給孩子唸！而「小牛」是日記上頻繁出現的同學，名叫**山極潮**，母親是美國人，父親家和瀧澤家一樣，同為上田望族的親戚。因彼此母親同為外國人之故，這方面有共通的煩惱。混血小牛是阿彬最好的朋友，同樣也想唸醫大！

中學五年級的 11 月，離大學升學考試只有幾個月，少年阿彬還沒確定要考哪個學校。倒是記錄自己的資料：17 歲，身高 167.4 公分，體重 58.2 公斤，胸圍 82.3 公分，體格不大，一百米賽跑 13.3 秒。

大考意外落榜

文鍾再度從廈門捎來父親的期待，希望他能報考醫大，若無法考上，則務必修習德意志的生產技能。這讓文彬更感孤獨，考醫科沒信心，考慮報考工科或音樂系呢？煩惱不已！更憂心父病，兼要打工，無法專心讀書，猶豫之後，決定報考公立的**浦和高校理科**。

3 月 17 日

開始考試，第一天考國語、漢文、作文，第二天考外語的解釋和翻譯，第三天考代數、幾何，第四天考物理、化學，每天都是從早上 9 點考到下午，時間排得滿滿的。

文彬竟然意外落榜了⑫，他陷入失意的深淵。4 月 3 日的日記寫

⑪ 井田敏書上以漢字書寫「南滿医大」，應為「南満医学堂」，這是「満州医大」的前身，除了日本學生搶赴滿洲國，考不上台北醫學專門學校的台灣學生也紛紛前往就學。

⑫ 小天才意外落榜，很多鄉親懷疑日本人欺負殖民地小孩，但已無可考證。不過，日本人、台灣人、韓國人的錄取率，一直存在有「名額分配」的事實。

著中學畢業了，卻還沒有大學可上，吊在半空中。此時給他支持、打氣的，就是史卡朵老師。

下午去史卡朵老師家，川村牧師因事沒來，就和史卡朵老師兩個人聊天，如同母親和兒子般，一起渡過了充滿愛及祥和的下午。老師知道我只能唸很花錢的私立大學，就說每個月可以給我72圓，也給我看她的薪水，為了幫助我，她願意省吃儉用。我做夢也想不到她會這麼幫我，如對獨子般的關懷，或許是神的意旨吧！這已經超過師徒關係了，只有母子才會這樣吧！

老師又說了許多話，除了反對科學家輕忽上帝之外，也提醒我要注意今後去向，以及我常容易陷入微妙的事情等等，她以母親的立場教導我，還給我外套、衣服，和修理皮鞋的費用，並說今後她將代替父親給我生活費。

昭和2年，尋常小學校老師的底薪是33圓，一般薪水階級是40到50圓。史卡朵老師每月給他72圓，是超出一般常情的，說是溺愛也不為過。他在日記上寫著：

4月4日

暖和的春日，讀永井潛的《生命論》，再拉拉小提琴，真難，自覺毫無進步，感覺稍好時，又覺得亂了，再度陷入不悅、悲觀。這是自學的缺點吧，再加上是因為沒有規則且任性地練習，休息後給哥哥寫了封長信，報告落榜和今後該如何自處的想法。

沒有音樂又且一個人的家，乾燥無味，沒有溫馨，遠方的父親、兄弟如何呢？今天寄出容易聽懂的唱片12張，希望能安全寄達廈門。

當年，有實力的中學生均以高等學校、大學為目標，私立高校在當時是較不入流的，但因父親重病，醫生囑咐吸食鴉片以延長生命，家產已告罄，文彬沒有錢去補習重考，另一方面也很想盡快到東京見見世面，跟大哥寫信討論後，就決定進入新設立的三年制私立「武藏高等工科學校」電氣科。至於日記寫著寄出12張唱片，想

這阿彬似乎不算窮學生，因為「防碎運費」是很昂貴的！

4月7日

請熊野書記繳畢業證書申請表，向東京高等工商提交準備文件。向**よしお**借腳踏車來騎，到達久保田的家之前，在路上把鞋子、褲子都弄髒了，加上本來情緒不好，就拜託久保田順便替我拿證書，申請畢業證書的理由也謊稱是為了要買旅行券用的。今年如能入學，三年後一定要完全戰勝現在的屈辱感，比起以前的偉人，三、四年的屈辱又算什麼呢，特別是對當今健忘性強烈的現代人而言，更不是問題了。……失敗是在人生經驗上加入調味醬，其味道更能加強消化效果吧！

4月8日

下午去找史卡朵老師，她再三提醒我去東京要注意的事，如同母親般告訴我，當女性接近時要警戒，也談到戀愛等種種細微事項，很周到。可能是上帝給我的照顧吧，旅費、雜費等一共給我83圓，是筆巨款。後來藤澤、**市村**、倉田來了，商量了明年夏天洗禮的事。

4月10日

花半天整理父親、哥哥、弟弟的來信，總共有上百封⑬，分批放入袋子。休息後去洗澡，然後睡午覺，補補昨夜的睡眠不足。醒來已經六點，樓下的**むこ**說入學許可寄到，感覺輕鬆多了。雖說是私立學校，但為了能到東京，還是先入學吧！這考量究竟是好是壞，自己也搞不清楚了。

⑬ 短短幾年，廈門家書就有上百封，若直到他日後成家，恐也有兩百封吧，這是研究生平最真實的史料，可惜 2006 年筆者詢問夫人時，次女代回覆：「家中已無這些信。」

　　少年文彬除了音樂之外，讓他煩惱的就是愛情了，對於乃ぶ的戀慕，令他忐忑不安，他暱稱她為**パンジー（三色堇）**，恰巧三色堇所代表的意涵正是思慕與想念，情竇初開的年紀，也產生了「少年維特的煩惱」。

武藏高等工科學校 ⑭

　　武藏高等工科學校位於**五反田**，史卡朵老師拜託朋友替文彬找宿舍和工作（大學生打工是常態）。到東京後的文彬加入 YMCA，他原以為會員都是教徒，當知道大多數並不是時，的確嚇了一跳，才知道大都市和上田畢竟有所不同，史卡朵⑮要他參加「東京市禮拜學校講習會」。

　　寄宿的地方是在**芝門前町**的松井醫院，日記裡有「教護士們英語」、「當主日學校老師」等等記載，就這樣，文彬正式修習電氣技能，但日記裡頭都不提「正課」，反倒像是音樂系學生，並且常常去「走唱」賺外快，他台風帥氣又會竄改詞曲或加花音，很受顧客歡迎。（按：根據江明德手書）

> 4 月 22 日星期一、開學典禮
>
> 　　在無聊上午，給史卡朵老師寫了兩張紙的信，也給 Humi 寫了五張紙，同時寄出。表達了自己的苦衷和思考改變，稍微安心吃午飯，洗澡後睡了一覺。被護士叫醒的時候已經四點，然後去參加開學典禮。

⑭ 台灣許多音樂人出身東京的「武藏野音樂學校」，故 1981 年之後，許多書寫江文也的文章都將校名寫成「武藏野工業學校」，只有韓國鐄一人正確書寫「武藏高等工業學校」。
　　筆者特上網搜尋：「武藏高等工科学校」1929 年在五反田創立，設電氣、土木、建築三科（按：江文也為第一屆），1944 年改名「武藏工業專門學校」，1949 年再改為「武藏工業大學」，2009 年改名「東京都市大學」。

⑮ 很久以後的 1941 年 12 月 8 日，日本偷襲珍珠港，太平洋戰爭爆發，在日本的西洋傳教士都被遣返。戰後，假如史卡朵沒有回到上田，就被遺忘了。但阿彬仔並未遺忘，在北京辭世之前，仍交代家人，務必要報恩。

學生陸續來到。年紀大的歐吉桑似乎比較多。想到要和這些人一起學習就……。學校很小，但是老師們說的話讓人覺得這是很好的學校，似乎比較自由，對學生也很紳士的對待，我很吃驚這裡有音樂社團。

唱國歌、教育敕語、訓詞、演講、然後典禮結束。習慣了中學的莊嚴典禮，這麼輕鬆又不莊嚴的典禮似乎很稀奇，六點半結束，買了新書，筆記本，全部花了 12 圓，教科書有六冊，似乎不難，去十番買便當，也買了 Pascal 感想錄和法國劇本等，要寄給哥哥。

開學不到一個月，井田敏在阿彬 1929 年 5 月日記的開頭，看到一連串日程表中畫有奇妙的折線，記錄也寫得很清楚，那是歌曲的練習計劃筆記，每天練習一至一個半小時，最多兩小時，每天不休息，毫不間斷，有時練習會達四小時，這似乎是文彬自學的開始。音樂除了天分之外，更需要練習，練習的過程中若沒有對音樂的執著與理想，很難走下去：

5 月 1 日，在新生歡迎會上唱〈小夜曲〉、〈二十三夜〉。

5 月 12 日，連續兩個小時，聲音破嗓，這就是所謂的「悲鳴」。

5 月 19 日，在第一次唱片音樂會上唱〈晚星之歌〉、〈Largo〉。

9 月 26 日，太過勉強出聲，氣管疼痛。

10 月 3 日，內臟好像沒有力量了，大概是練習過度。

10 月 4 日，似乎大有進步。熊谷說我的聲音圓滑了。

10 月 7 日，聲帶疲勞，喉嚨疼痛，高音出不來。

10 月 20 日，高音唱得出來了，覺得比較自由些。

11 月 10 日，自己覺得聲音似乎有些圓滑了。

11 月 19 日到 25 日，史卡朵老師來東京後，我又回上田。

11 月 26 日，稍微休息後，喉嚨充分滋潤，發音流暢多了。

江文彬有計劃的練習，實在令人驚訝，他對音樂的追求，在 10 月 10 日到 11 月 15 日的日記裡寫滿歌唱欲達成的規劃表，大約五星期之間，練習唱好 16 首歌曲的驚人日程表：

聖母頌—古諾（Charles Gounod）

小夜曲—舒伯特（Franz Schubert）

Largo、尼娜之死—韓德爾（G.F. Handel）

小夜曲—托斯第（F.P. Tosti）

蝴蝶、鐘響、箱根八里—山田耕筰

採珍珠者—比才（Georges Bizet）

小夜曲—莫斯考夫斯基（Moritz Moskowski）

出帆—杉山長谷夫

聖母頌—舒伯特

古戰場之秋—成田為三

輓歌—馬思奈（Jules Massenet）

我的家—舒伯特

井田敏書上，乃ぶ這麼說大學生阿彬：

他的手細又巧，會自己畫圖做唱片封套，也有自畫像，喜歡弄機械，功課很好，在日記裡沒有寫學科的事，大概因為是很當然的吧！看樣子，他腦子裡裝滿著對音樂的熱愛與執著，雖然不是唸音樂專業學院，但是自我訓練，有自己的想法與方式。

台北實習

日本的高校暑假都要讓學生實習，阿彬很高興第一年就被派到台北，進入「松山發電所」實習⑯。該發電所記事：

一、住所：台北州七星郡松山庄舊里族

⑯ 北京俞玉滋教授整理的〈江文也年譜〉，1928 年欄記錄「7-8 月在台北松山發電所實習」，並註明係據江氏 1950 年於中央音樂學院所寫的檔案材料。
當時中學是五年制，1929 年 3 月阿彬才從上田中學畢業，4 月進入新成立的大學，該記錄早了一年，或俞教授抄錯，或江本人手寫有誤，或 18 歲的虛歲、實歲之誤。不過，這是小事，主人翁自己筆誤或被寫錯的謬誤實在不勝枚舉。
為了「台北松山發電所」，筆者特請教台電史料研究者林炳炎先生，林兄在台灣電力公司營建處工作三十年，利用下班時間，搜尋史料，翻遍了台灣與日本各大圖書館的藏書與日文報紙，專研日治「台灣電力株式會社」轉移成戰後「台灣電力公司」的歷史。

二、發電所出力：5000KW

三、汽機 Tseli 渦輪 1 台（5000KW，3600rpm）

　　電力為民生之必須，當時「台灣電力株式會社」在日月潭的水利發電工程因颱風而暫停，建設火力發電所就成為重要的方向，總督府於 1929 年 2 月在松山動工興建火力發電所，同年 10 月竣工，費用近百萬圓，後來功成身退，被拆除。

　　寒暑假實習是非常優良的課程安排，可到各處開眼界，接觸各領域的人，相信對學生未來的人生大有裨益。阿彬後來的實習都在日本本國，記錄上有：東京三鷹天文台實習、橫濱湘南電氣鐵道株式會社實習、橫濱福特汽車製

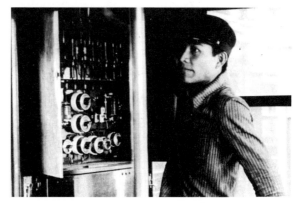

江文也在橫濱「湘南電気鉄道株式会社」實習

造工廠實習、九州八幡製鐵工廠實習，文彬告訴大哥：「實習最高興的事是受到台灣鄉親的照顧」。

音樂學校夜間部進修

　　阿彬學生時期，西方音樂在日本已經非常蓬勃，著名的音樂家紛紛受邀前來，如**魯賓斯坦**（Anton Rubinstein, 1829-1894）、**海飛茲**（Jascha Heifetz, 1901-1987）等，義大利及俄國的歌劇也數度到日本演出。文部省（教育部）更是有系統地把歐洲古典音樂及近代音樂介紹給國人，加上唱片業開始發達普及，幾乎全世界的音樂在日本都有銷售發行。阿彬在此得以吸收、研究西方音樂，並與朋友一起合奏，進而以音樂為人生志向。他寫著：

　　在音樂會場裡，聽到了交響管絃樂，看見幾十種不同的樂器，演奏著龐大的樂曲，並且結合得如膠似漆，如急流奔騰，如烈火燃燒……真的！時常讓我興奮得終夜不寐。

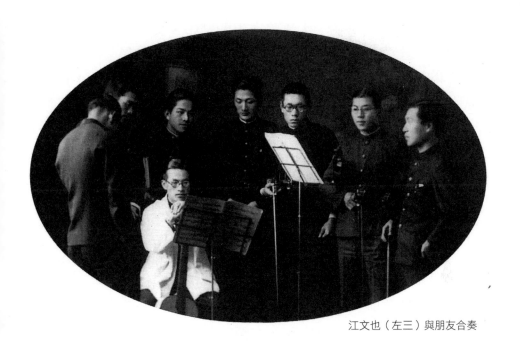

江文也（左三）與朋友合奏

　　在工校學生合唱團擔任指揮的阿彬，決定利用晚上到「公立東京音樂學校」⑰的「御茶之水分校」所設的夜間部修課，聲樂教授是**阿部英雄**，阿部白天擔任私立東洋音樂學校講師，呂泉生是他在東洋的學生。

　　文彬到東京時，公立的音樂學校，只有前述一所。私立則有：「帝國」、「武藏野」、「東洋」（今「私立東京音樂大學」）等校，台灣和福建則完全沒有。

　　1929 年，「日比谷公會堂」也落成了，外國聲樂家及演奏家紛紛來訪，捷克指揮家 Rafael Kubelik（1914-1996）、西班牙吉他大師 Andres Segovia（1893-1987）亦登台；另一端的「歌舞伎座」則上演**山田耕筰**的作品《墮落的女神》，由日本樂劇協會演出；再者，有聲電影取代無聲電影的年代也來臨了。

⑰ 校本部在上野，今國立東京藝術大學（Tokyo National University of Fine Arts and Music）。

　　隔年（1930）暑假，大哥將在廈門結婚，文彬當然也得返家探視病父，三十六崎頂的洋房好久未響起「男聲三重唱」，卻招惹了鄰居們的皺眉頭，因為聽不懂外國歌，也不習慣聲樂唱腔。但是三位帥哥也立即被邀請到青年會所演唱，出盡風頭，更讓女學生們瘋迷崇拜。

　　回到日本，1931年春天，在學校所在地的**五反田**車站月台上，用功的文彬利用等電車的空檔練唱。「利達答菲爾」合唱團團長**山口隆俊**和鋼琴家妻子**山口俊子**聽到了，就跟他說：「常常聽你在月台歌唱，歡迎你來參加我們的合唱團吧！」

　　合唱團是公認高水準、有實力的團體，演唱會、廣播都吸引非常多的聽眾，文彬天生溫醇的男中音，很快被提拔為獨唱者，山口隆俊也鼓勵他準備比賽。

　　在廈門，文也父親仍臥病，文鍾、文光依照醫生建議，靠阿片（鴉片）延長老父生命，阿片很貴又有限制，只好變賣台北和廈門的房地產，換取現金。等父親稍穩定了，文光留在廈門讀書工作兼照顧父親，文鍾返日完成學業，文也則開始為樂隊抄譜，為出版社繪譜、排版，讓興趣、學習與打工做最棒的結合。

台灣記事

1924至1933年，社會大事有：宜蘭鐵路全線通車、桃園大圳通水、蔗農爭取權益、蕉農罷工、女權運動萌芽、婦女共勵會成立、農民組合成立、蔣渭水成立台灣民眾黨及逝世、文化協會二度分裂、台北帝國大學成立（今台灣大學）、嘉南大圳通水、台共批判謝雪紅、爆發霧社事件……

第二節 戀愛與私奔

初戀女友

　　文彬的女朋友瀧澤乃ぶ（Takizawa Nobu，乃為の之古字），祖先是長野上田宿場的問屋。「宿場」是江戶時代官方馬車隊和信差的旅館，也稱驛亭、驛站。「問屋」是宿場的負責人，除了接待旅客，管理車夫與馬的調配，支配貨物的轉運之外，也要負起當地民政之責①。瀧澤家當上「問屋」的記錄始於 1617 年，代代當家戶長的記錄「原町問屋日記」總共有 157 冊，記載到 1870 年為止，現已被指定為重要文化財。

　　「問屋」既是民政負責人，也得盡力發展農業和產業的振興。因此，瀧澤家成立造酒廠，開拓上田有紬（按：和服絲綢布料）、手工抄和紙的域外販賣路線，然後也盡力於振興養蠶事業，擁有相當的實力和信望。其後藩政時代的領主在缺錢時不僅得代籌資金，飢荒時也大開糧倉，將貯存的糧食分給住民。有一次農民暴動，到處毀壞町屋，暴民來到瀧澤宅院前面時，說只有這裡不用毀壞，此傳聞流傳至今。

　　瀧澤大厝在上田市「原町」，上田車站前面主要街道的市中心區，當時的街道雖然沒有現在的寬敞，但其宏壯雄偉的豪宅約占有町的一個街道那麼大。提到兼具名望和財力的「瀧澤」一姓時，上田的住民均懷抱著敬意。

　　「問屋」從第一代到第十一代，都擔任上田銀行的頭取（社長），第十二代的勝親，就是乃ぶ的父親，也繼承了上田銀行行長一職。父親的英文相當好，乃ぶ的英文也很好，到「雙葉女子學校」再多學法文是父親的意思。乃ぶ告訴井田敏：

① 本節資料泰半引自井田敏根據《上田城歷史》所寫的記述。另因江夫人告訴井田敏，台灣、中國皆誤指其名為「信子」，故本書用其本名乃ぶ。

　　東京宿舍的生活規律太嚴，挺拘束的，連洗澡都要和修女一起洗，還得穿著浴衣洗呢！肌膚當然不能露出等等，在太嚴格的生活規定下，我還跟東京的姑媽發牢騷說，我是上學來的，不是進牢房去的呢！另外，以當時的話來講，我是「新女性」，討厭封建、古舊的世俗，看那些被認為是危險思想的社會主義的書，對平塚等先進的女性思想家，有著高度的認同。……家父原本說我從女學校畢業的獎勵品是帶我去歐洲旅行，但是當時的時局並不適合，於是從關西的大阪、京都、奈良、神戶等地，到九州、四國，父女兩個人一起旅行了兩個月。

　　父親再婚後，乃ぶ從東京名校轉學回上田。瀧澤家豪宅的旁邊，有條名叫「天神小路」的步道。文彬平日要到町中心教會或回郊區的家，會故意繞道，走天神小路，邊走邊朗朗唱著 Santa Lucia 等等西洋名曲。一聽到歌聲，家裡的人就會說：「又是那個阿彬在唱歌。」若乃ぶ站在側門和小彬說話，就會被父親訓斥。望族千金小姐和台灣來的少年，誰都不認為相配的，父親極度不悅！

　　乃ぶ不這麼想，雖然在東京只有一年多，體驗自由氣氛的她，認為家庭出身門戶不是問題。她不被上田保守老城束縛，談論音樂藝術和各種夢想的小彬是「有夢最美」的青年。阿彬也很在乎乃ぶ，在日記裡很明顯地看出他對她的態度和其他女同學不同，對她的描述，用敬語的部分很突出。他在中學畢業之前的日記裡寫著：

昭和 3（1928）年 11 月 14 日

　　上午原本想好好念書，卻沒辦法，幫山崎伯母拍照時，瀧澤乃ぶ來了，她是小學同學中唯一留有印象的女同學，現在變漂亮，已經是小姐了。

　　正好她也入了照片，然後上二樓一起聽留聲機，她喜歡音樂，時而翻看著舊的音樂簿，時而戲謔地諷刺別人，但並不刻薄。看照片笑，看樂譜也笑，即便被她嘲弄，我也不會生氣，覺得她很高尚。乃ぶ聽了我和ふみ唱完歌後，四點才回家，我還借

給她貝多芬唱片集，快樂的下午過去了，洗澡去。

　　文彬大考落榜的失意時刻，友誼是最佳的安慰劑，日記裡顯露他們在東京的往來：

昭和4（1929）年4月5日

　　乃ぶ按照約定一點半就來了，我正好不在，女同學文子已到了，聽說她們兩個人在二樓聽曲盤。我的事情在兩點結束，向史卡朵老師借曲盤之後，繞到郵局後面，再到星野的住處，足足遲了30分鐘，慌慌張張地回到家。看到她挺高興的，許久未見的朋友，性別雖然不同，但是友情不變。美麗爽快，很有魅力，我很喜歡她。

　　天晴暖和的春日，房間裡沒風，覺得有些熱。因為地方很小，無法三個人坐在一起，有時站著，有時橫躺，大家自由自在，不拘禮儀，但還是保持著品味高尚。給她照片，她也給我照片，四點她回去了，頓時感到有點寂寞。

　　大學放假時，文彬會回到上田，和朋友共享信州的和煦風光，冬天則會滑雪，乃ぶ也常參與而樂在其中，更常一起探望親如母親的史卡朵老師。東京期間，日記寫著被乃ぶ捉弄、迷惑的煩惱。

1931 年 11 月 8 日

　　晚上聽了青年館的新響演奏會，三色董化妝得比平時更白，看起來非常美麗。在信濃町車站等車，到外苑噴水池走走，三色董似乎累了，但深受貝多芬的英雄交響曲感動，那是獻給拿破崙的，我送疲勞的三色董回去。

11 月 9 日

　　三色董來了，一起出門，到音樂學校。三色董越發體貼，越女性化，她說：「我會越來越有元氣，相反的，變成我在各方面以各種方式欺負小彬！」也說了愉快的話，一起歌唱。倉田

來了，決定聖經班的雜誌由兩人編輯，對「原始美術」完全得到共鳴，他一一為我說明，喝熱糖水，吃巧克力。

下午收到史卡朵老師來信，說上田小報指我和三色堇在本月三日結婚，胡說八道。可是我們的心比那種形式的結合更深，更清高，更強烈，非常認真，也毫無動物性的。……好久沒唱〈聖母頌〉了，感動激奮，唱吧！拋開煩惱地唱吧！

11 月 10 日

晚上，「問題白蓮夫人」②的兒子，現在是子爵的**北小路功光**先生來找我，要我代替他下週六到 YMCA 演唱兩首蘇格蘭民謠。他很開朗，笑著說他在英國留學時的驚人故事。

11 月 11 日

下課後到芝的松井家，小昌的姐姐來了。回家後練琴，三色堇來了，今天真是太欺負我了，她說：「我今天不來的好……」等等。在五反田分手時，她又說了：「我讓小彬心情不好了。」欺負我的時候，就像在兜孩子一樣，乃ぶ兜小彬我。

但是，上田的地方報將兩人的事寫得像緋聞，入贅女婿的人選三年前就已決定，卻一直沒有成親，千金小姐忽視父親選擇的對象，還準備嫁給台灣學生。瀧澤家在東京有房子，也有親戚，她以去東京聽音樂會，或去看親戚朋友為藉口，常常滯留在東京。父親只能用交換條件來勸說：「妳若死心，不和台灣人結婚，我就讓妳去法

② 井田敏特別說明「**問題白蓮夫人**」，就是指**柳原白蓮**（1885-1967），她是柳原前光伯爵與藝妓所生的女兒，她的姑姑柳原愛子就是大正天皇的生母。父逝以後，家道沒落，15 歲就嫁給子爵**北小路資武**，**五年後獲准離婚**（傳聞子爵智障或低能），進入東洋英和女學校，跟**佐佐木信綱**老師學習「短歌」，後又再嫁「福岡炭坑王**伊藤傳右衛門**」，並成為「和歌詩人」（亦稱「歌」），十年後又再離婚，與社會運動家**宮崎龍介**結婚而震驚日本社會。
阿彬日記中的「問題白蓮夫人」，「**問題**」兩字寫的是漢字，中文意思應是「有爭議的」或是「引起社會話題的」。讀者若對白蓮的故事有興趣，可觀賞 2014 年 NHK 晨間劇《花子與安妮》，劇中的「蓮子」就是白蓮夫人。

國留學，妳的其他願望我都聽從。」

千金小姐私奔

　　日本發動侵略戰爭，於 1932
年 3 月 9 日成立滿洲國，被視為國
際大事。瀧澤家也發生了大事，必
須傳宗接代的乃ぶ仍然不同意招
婿，父親想不出好辦法：「我了解
女兒的感情，但是『歌手青年』是
不可能繼承上田銀行的頭取的。尚
且，從真田公時代開始已經持續 12
代的原町的問屋，瀧澤的家譜裡，
是不可能加入台灣血統的，更何況
他非常沒骨氣，竟然接受女傳教士
的援助，天啊！我只要求女婿是日
本人就可以了呀！」

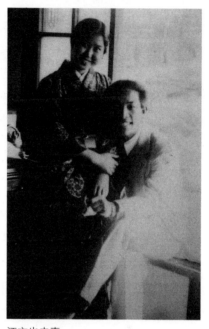

江文也夫妻

　　乃ぶ就在父親的怒言下，帶著
自己的貴重首飾，離家出走，寄居
東京姑姑家。上田報紙再度大大地報導了「瀧澤望族千金小姐私奔」
事件。父親氣炸了，決定由次女當接班人，讓二女婿當第 13 代助右
衛門。

　　井田敏曾問乃ぶ：「阿彬是否有強烈的求婚言語或動作呢？」
她回答：

似乎沒有耶！只是常常說，妳怎麼還不來東京呢？從中學時代
開始，彼此就一直抱持著沒有雜念、純真的感情，所以對私奔到東京
結婚一事毫無違和感，也完全沒有他人所說的大逆不道的意識。

　　阿彬從學生時代就在很好的住宅區**洗足池**租房子，朝夕都到池
畔散步，激發創作靈感。乃ぶ說他出門前，會先繞池子一圈，再去
搭電車。乃ぶ不會做家事，只好請山崎明來幫忙，開始了自由的新

生活。但男主人只是 Nippon Columbia 新簽約的歌手，經濟並不充裕，山崎明努力做她拿手的裁縫手藝貼補家用，乃ぶ也經常拿出首飾變賣。

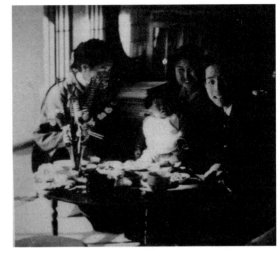

江文也夫妻與長女

日本女性出嫁後，戶籍應隨夫婿籍貫登錄，斯時，公公雖在廈門離世，戶籍卻一直在台灣三芝，由職業登錄是貿易商的長男江文鍾繼任戶長。戶長之弟江文彬，一直到日本戰敗都登錄本名。依照 1933 年公布的「日台通婚法」，戶長弟媳冠夫姓為江乃ぶ（Nobu Koh），其欄位註記：「昭和 9（1934）年 9 月 27 日註冊結婚 ③、同日入籍」，寄留地仍登錄「東京市大森區南千束 46 番地」。

十幾年後，瀧澤家族也只好承認這段婚姻了。日後四個女兒純子（1935.1）、昌子（1939.8，長大改名庸子）、和子（1942.8）、菊子（1943.10），都是戶籍登錄上的台灣人。

乃ぶ曾先後告訴井田敏和台灣導演虞戡平，娘家曾派人送錢過來：「老爺說這些錢只給小姐用，不給那姓江的小子用。」乃ぶ生氣地退還了，雖然後來很後悔，不過，聽說丈人眼看女婿頻頻得獎，為了女兒的幸福，默默暗中支持，或捧場音樂會或購買唱片，只是女兒女婿都不知道。乃ぶ也說：「如果父親活到奧林匹克得獎之後，一定會讓我們去歐洲留學。」

③ 井田敏書上寫昭和 8（1933）年結婚，未寫明月份。本書依照三芝戶籍資料：昭和 9（1934）年 9 月 27 日註冊並遷入戶籍。事實上，許多人實際結婚日與註冊日不相同。另外，這次阿彬獨自一人返台寫作〈白鷺鷥的幻想〉，乃ぶ並未同行。

　　乃ぶ又說，偶爾夫婿晚回家，怕她擔心，會直言：「在電車上欣賞美女而忘了下車」，或許是故意開玩笑，但完全是天真無邪的小男孩氣息，讓夫人相信他是「純欣賞」。也有幾次要出門聽音樂會，走一段路了，還堅持回家換衣服、換領帶或帽子，才滿意地說：「現在可配得上妳了。」夫婿對服飾、器物、五線紙、寫譜的筆、唱機等等，的確很講究，又要購買書籍、樂譜、畫冊、唱片……，妻子只有典當珠寶，否則就無米可炊了！

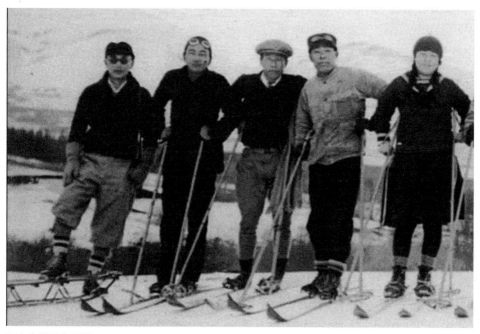

江文也與朋友滑雪

第三節　聲樂家江文彬

時代背景

昭和初年，日本文學家**鈴木三重吉**、音樂家**弘田龍太郎**、**成田為三**等人，發起「童謠運動」，提醒文部省重視兒歌與音樂教育，間接促成殖民地台灣人直至戰後，對幼年所學的日語童謠直至白髮蒼蒼依然琅琅上口。

1932 年，女高音**三浦環**以蝴蝶夫人腳色成名。日本的洋樂界以東京音樂學校出身及留學德國的人才為主流，**山田耕筰**、**諸井三郎**等被稱為官學派，實際領導管絃樂團及音樂文化政策。又因「軍事聯盟策略」，日本與德國、義大利的文化交流非常頻繁，知名音樂家陸續訪日公演。

但在 1931 年的經濟大恐慌之後，失業者增加，農村賣女兒事件不斷，東北各地的鄉鎮公所開設了「避免賣身商量處」。繁華東京的淺草地區，歌舞劇以色情怪誕、低級無聊的內容叫座，高尚音樂還只是小眾活動。

1932 年 1 月 28 日，日本軍隊進攻上海，爆發淞滬戰爭（俗稱一二八事變），2 月 22 日再爆「肉彈三勇士」事件。**3 月 9 日日本扶植溥儀成立滿洲國**，與中國變成敵對狀態。但由於知識份子極力反彈，軍部則**積極宣揚戰爭之必要**。

肉彈三勇士

阿彬的工科雖然讀得輕鬆，音樂練習卻很耗時間，甜蜜談戀愛之餘，還要打工，最方便就是到飯店走唱。當客人點唱時，他會加花音、加特效，或改編或重新填詞或將旋律變奏，風格活潑，人氣極旺，也有人告訴他：「可以去參加明年首創的全國比賽喔！」合唱團團長**山口隆俊**更是大力推舉他報名。

　　1932 年 3 月，阿彬從高等工業學校畢業當天，從樂器店得到資訊，到哥倫比亞唱片公司試唱，立即被簽約，灌錄戰局歌曲〈肉彈三勇士〉。當時的歌手都會取個響亮的藝名，阿彬欣喜自取新名字**江文也（Bunya Koh）**，踏出事業的第一步。

　　「肉彈三勇士」係 1932 年 2 月 22 日，日軍在進攻上海的戰鬥中，有三名工兵，為了破壞鐵條網，懷抱即將爆炸的爆破筒闖入敵陣，犧牲了自己的生命，卻為日軍進攻開闢了路徑。經過新聞報導，三勇士立即成為民族英雄，廣播、報紙熱烈報導之外，還拍了電影，歌曲、戲劇、繪畫等領域也紛紛歌頌此英勇事蹟，可以說是滿洲事變以來「宣揚戰爭」的頂點。

　　當時，「朝日新聞社」率先舉辦「三勇士徵曲活動」，歌詞一等賞作者**中野力**，禮聘**山田耕筰**作曲；二等賞歌詞作者**渡部榮伍**，由**古賀政男**作曲。詞曲快速交給 Columbia 唱片公司錄音，灌成蟲膠 78 轉 SP 唱片，A 面山田耕筰之曲，B 面古賀政男之曲，兩位大師都親自指揮，歌手江文也正式出道 ①。

　　新人江文也的唱片於 1932 年 3 月 25 日發售 ②，距離肉彈事件發生僅一個月，從徵詞、譜曲、錄音到發行，進度之快，若沒有軍方授意與媒體配合，是絕無可能的。況且當年沒有電腦，山田耕筰、古賀政男都親自編寫管絃樂隊總譜，親自排練、親自指揮「日本 Columbia Brass Band」伴奏。以山田的首席地位，應會指定其屬意的歌手，或許試聽過幾位都不滿意吧！或許 case 很急，他把此事交給 Columbia，才會有殖民地無名小子在畢業當天跑來試唱，竟馬上被通知錄音的奇聞發生。這幾天阿彬的日記寫著：

① YouTube 可搜尋收聽。亦可搜尋到中山晉平作曲、長田幹彥作詞的〈爆彈三勇士〉，以及相似歌曲，應是其他單位的徵求。

② 2008 年筆者遊關西時，遊覽車停靠休息站，趁機瀏覽 CD 架，竟得巧購此珍品之復刻品，標示「戰後 50 周年企畫」，八卷明彥監修，母帶來自 Nippon Columbia 的「戰時歌謠大全集（三）」，細閱內文始知上述歷史紀錄。順帶一提，這張 CD 的 22 首軍歌都是當時流行歌曲風，完全沒有「日本演歌」風味，更無硬梆梆的「愛國風格」，彰顯奉命作曲的音樂家畢竟不同於軍人。

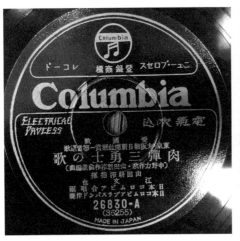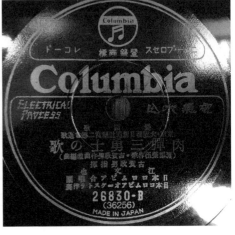

〈肉彈三勇士〉唱片 A、B 面（徐登芳醫師提供）

3 月 11 日

穿著學生制服去公司，職員們一定覺得很奇怪，還好大家都很親切。回途到松井醫院，打了一針，付了 5 圓。

3 月 12 日

〈肉彈三勇士〉唱片樣版今天能做好，公司要我 10 點去試聽，小琦、小廣陪我一起去，但等到 12 點才送來，這第一次，好緊張！但成果很好！我的獨唱沒問題，但樂隊和合唱團的錯誤很明顯，明天還要重錄。

在雨中和濱口去山野音樂店，老闆不在，直接轉去品川，這裡的老板娘聽了樣片很驚嘆我的美聲，並說：「你的唱片不能做成 A 版紅標，只做了 B 版黑標，很可惜！」

3 月 13 日

可能太興奮，最近半夜常醒來，睡眠不足。大約 10 點鐘，很罕有的電話響了，心想是哥倫比亞打來的，卻意外是乃ぶ。她說天氣很好，要不要去外苑呢，我回答沒有時間，請她來新

橋，見了面說了話。從櫻田本鄉來到市政會館時，剛好三木屋送來打樣版，一起聽了之後，到日比谷散步，她似乎安心了，看起來很開朗。三色菫真是個怪物，常因小事而鬧情緒，感覺她好像還沒有離開上田的家，還說要繼續學法語。

　　錄音從兩點開始，變更樂團的組合，今天很成功，自己也很沉著，很順利，今天更唱到 G，有點累了。三色菫進不了錄音室，在外面等我。下班後到日比谷的松本樓喝果汁，正好有兩個家族在相親，我們也開朗了，毫無忌憚地談話，笑著，互看對方。在日比谷分手，去松井打針，再去大島訂做黑色禮服。

　　唱片發行後，「肉彈三勇士」③被證實係戰士不熟悉爆破操作而喪命，但「造假」事件已被軍部充分操控宣傳，並得以擴大戰局 ④。之後，日本出現許多諷刺性的表演或評論，台灣也跟進，太平唱片（株式会社太平蓄音器）錄製「時事評論唱片」，由**汪思明**主講，但跟日本一樣，很快就被軍方禁聲了，被保留下來的蟲膠唱片，已被收藏家視為珍寶。

第一屆全國音樂比賽

　　1932 年，《時事新報》⑤主辦首屆全國音樂比賽，5 月 21、22 日兩天於東京日比谷公會堂舉行，有聲樂組、鋼琴組、絃樂組、作曲組。獎別依序為「大賞、賞、入選」三級。第一屆聲樂組「大賞」從缺，「賞」只有一人，「入選」有三人，江文彬以本名榮列「入選」。值得注意的是，3 月底發售的〈肉彈三勇士〉，用「江文也」新名，

③ 《史明回憶錄》編輯周俊男轉述，史明歐吉桑曾看過 2006.1.11 筆者發表在自由副刊之江文也小傳。歐吉桑被問及江文也事蹟時，隨口即唱出〈肉彈三勇士〉，可見此曲之走紅。

④ 1931 年，中國東北「九一八事變」發生後，日本為支援北方的侵略而自導自演引發南方衝突。1932 年 1 月 28 日，日軍突然襲擊上海，史稱「一二八事變」。因涉租借區之安全，國際出面調停上海戰火，卻對日本侵占東北採取了放任的態度。1932 年 3 月 1 日，日本成功成立滿洲國，建立傀儡政權。

⑤ 《時事新報》後來被合併到《東京日日新聞》，之後《東京日日新聞》再變成《每日新聞》。

但 5 月全國比賽仍使用半年前報名的證件本名江文彬。

聲樂組「備選指定曲」，有韓德爾的〈Largo〉、舒伯特的〈流浪者之歌〉與史特勞斯的〈小夜曲〉。文彬自選曲則演唱 3 月錄音時才認識的山田耕筰的〈青年之歌〉，這幾首歌後來在台灣鄉土訪問巡迴音樂會中皆列入。

《音樂世界》雜誌 6 月號，邀請比賽入選的選手寫下他們的感想，江文彬仍用本名寫下〈何を置いても予選曲を〉（隨時想著預賽曲），呈現他的心情：

隨時想著預賽曲

<div align="right">江文彬</div>

去年聖誕節我才得知將有首屆全國音樂比賽，看到報名簡章時，過於興奮，喜悅到瘋狂了。當然，非科班的我，狂喜並不是想要得名，而是我一向就認為日本需要此類競賽，平時的夢想終能實現就特別高興。

下決心要參賽！本來需要一個半月的畢業論文，我在十天內完成並提交。畢業製圖也只求合格就好，應該認真看待的就業活動，也馬馬虎虎交差了，假如因此淪落為乞丐，一定很可悲。預賽曲目出來後，我選三首積極練習。

中學時代我是足球選手，我用那套運動模式來練習呼吸及肺活量，但行不通喔！聲音不能連續出來。請教前輩才知道，男中音要唱得很 PP（輕弱音），比其他聲質的人都困難。是否今年參加還太早呢？很消沉。畢竟我跟阿部老師學聲樂，才一年九個月以前的事。

三月，我以還算優秀的成績畢業了，人們對我說恭喜！但實在不知有何可喜。比起當工程師，我對比賽抱有更大的期待。我也知道若去唱歌而不就業，會受老人家批判及他人的白眼。但我認為僅受了三年工業教育，沒道理非得做一輩子吧！

畢業當天，透過樂器店介紹，我到一家唱片公司試唱。考官認為我的聲音很合適，立即要我練習，這是即將販售的「時局

歌曲」，我感到責任很重，練習過頭了，導致聲音受損。隨後我下鄉參加「慰勞出征軍人家屬」的音樂會而深感疲倦，回東京後看醫生，竟被宣告絕不可使用聲帶。我從沒被雷擊過，可這次灰心至極，必須靜養，不能參賽了，心情猶如自殺之前的少年 Werther（註：少年維特）。不過，我很有志氣，買來唱片，自己舉行唱片競賽而取樂，那也算是一點學習吧！

報名期限到了，是否要等明年呢？在我搖擺不定時，報名截止的 3 月 31 日過去了，但隨後聲音慢慢恢復，又感到有信心，於是，經過特別許可，我的申請被接受了。

練習過程中，我痛切感到越唱歌越不會唱，越學習越發現自己的惡習和缺點，因而備感羞恥和痛苦。比賽要上台之前，我很緊張，音質也相當粗澀，謝謝評審們的鼓勵，我通過預賽了！

（翻譯：新井一二三）

參賽得獎人欣慰，台灣鄉親更興奮，江文也開始受到台灣媒體的注目，1932 年 7 月 28 日《台灣日日新報》日刊第 4 版報導如下：

本島出身の江文也君　東京から獨唱放送

本島出身的江文也，東京獨唱廣播（今晚七時三十分僅限台北地區）。節目有：獨唱／江文也（鋼琴伴奏／上田仁）、提琴獨奏／加藤友三郎、鋼琴獨奏／武澤武。

今晚的演出都是生氣蓬勃的新人，伴奏的上田仁已是山田耕筰旗下的明日之星。另外三人則是今春日本首屆音樂大賽的優勝者。

獨唱江文也年僅 23 歲，台灣出身，少年時期赴信州，上田中學畢業後，上東京進入武藏高等工業學校電氣科就讀，是今年畢業的工程師，昭和五年開始師事阿部英雄，最近則進入山田耕筰門下，在哥倫比亞唱片以〈肉彈三勇士〉猛烈攻勢出現。

小提琴加藤友三郎，27 歲，陸軍戶山學校二等樂手，去年樂隊來台時，在台北榮座演奏協奏曲，令台灣樂迷印象深刻。

鋼琴獨奏武澤武，23歲，東京錦城中學畢業，東洋音樂學校畢業。

讀者是否發現，5月才以本名江文彬參賽，6月雜誌也以江文彬之名撰文，怎麼7月的台灣報紙已用新名字江文也了？想必是3月底的〈肉彈三勇士〉已經打響名號了！〈肉彈三勇士〉是軍部的「戰爭宣傳事件」，想必軍部也會命令「台北放送局」播放，只是目前尚無史料。

江文也持續錄音發售唱片，音樂總監山田耕筰想必很喜歡他的歌藝，經常將新歌交由他錄音發表。另一首1932年6月發售的〈我們的松本聯隊〉，歌詞作者**西沢圭**寫「信州松本健兒意氣高」，可能因江文也曾就讀信州松本鄰近的上田中學，公司指定他錄唱吧！（註：YouTube可欣賞）

父逝

灌唱片、比賽獲獎、上廣播節目、上報紙，儘管廈門的報紙跟台灣一樣經常轉載日本版，且其三伯還是報社社長，但阿彬一定很想帶著唱片與父親、兄弟分享。他趕回廈門⑥，看到老父重病，二層樓洋房已經抵押，難過落下男兒淚。

隔年，1933年1月24日，父親**江長生**永離人間。阿彬再度趕回廈門奔喪，回憶少年時光不禁唏噓。他知道唯有更出人頭地，才能告慰慈父慈母在天之靈。或許為排遣父逝的傷痛，文也寫日文詩作發表於《街路樹》雜誌（1933年第四期、第五期）。

第二屆比賽

前述第一屆音樂比賽就設有作曲組，江文也並於11月《音樂世界》發表〈聲樂家談未來方向及自己研究的題目〉，表明邁向作曲家的志願。這是非常重要的宣告，表明他不滿足於聲樂成就，想替

⑥ 根據江明德寫給郭芝苑的信，稱滿洲事變之後，二叔曾回到廈門。

自己的音樂生涯做長久規劃，於是加強各項音樂理論基礎，並且學習法語與德語，以利未來可能的歐洲留學。

　　第二屆音樂比賽⑦，聲樂組⑧仍然「大賞」從缺，「賞」亦只有一人，「入選」則有八人，第一屆的江文彬，改用江文也之名，仍然在「入選」行列。相同地，在通過預賽後，於《音樂世界》5卷6號寫〈音樂比賽預賽通過者的話〉：

　　非常幸運今年又通過聲樂組預賽，在兩年前，聲樂原本只是興趣，現在已經變成我的職業了。第二次比賽終於來到了，到底會不會通過，只能盡最大的努力了。

　　當天比賽：我從3點20分等到晚上9點，只喝了兩杯開水，至於如何度過這漫長時間，如何演唱，已經完全沒有印象，腦筋一片空白，也十分飢餓，我唱完時已經是9點6分，還有一人在等待。

　　隔天，成績發表，很意外，我很敬重的、而且實力遠遠比我好的前輩，竟然沒有通過預賽，聲樂果然是受到當時身體狀態所支配的。但評審員一半以上是作曲家。作曲家能真正確實判斷歌手、聲樂家的價值嗎？作曲家又比聲樂家高一等嗎？

　　再次獲獎的江文彬，讓殖民地二等國民揚眉吐氣，讓台灣同鄉驕傲。之後的日記，就顯示忙碌的唱片歌手生涯：

1月10日。雨，陰天

　　川崎豐（註：廣島出身的聲樂家）來要求東西，好大牌的態度，我也被這個人騙了，大家在東京車站迎接他，然後練習預

⑦ 本屆小提琴組第二名高珠惠，在第五屆又獲第三名，韓國鐄認為應是台灣人，在1934年「鄉土訪問團」沒有她，也未見於台灣音樂史料，則有可能是中國人。1980年代，只有韓國鐄注意到第一屆的江文彬，但尚不知係江文也本名。另外，江文也在1932年11月8日的日記上，也曾提到聽「高玉枝」的獨唱會，可見台灣人都力爭上游。

⑧ 本屆指定曲：莫札特〈不再飛翔了〉（取自《費加洛婚禮》Le Nozze di Figaro）、華格納〈晚星之歌〉（取自《唐懷瑟》Tannhäuser）、舒曼〈我的恨〉。

演。他自認大牌，大力敲著鋼琴要大家練習時，山田老師進來了，帶來新作〈海洋上的海鷗〉，才剛過了新年，就被要求注意這注意那，明天要灌唱片，這麼趕，大家都不安。我越認真思考老師的話，越想頭越糊塗。他說的似真似假，似正經又似胡說。或許我太單純，又被老師注意了。

夜間擔心著明天的錄音，半睡半醒，為什麼我的霸氣在緊要關頭無法發揮呢？就像是在脾氣不好的時候爆發似的，不能威迫似地發揮出來嗎？真是笨蛋！緊要關頭時更要堅實牢固地好好表現吧！

1月11日

灌唱片了！一次灌四首歌！因為山田老師不讓我隨自己的feeling歌唱，有點僵硬，結尾唱得不好，不過，反正會先聽試作版，再說吧！我盡了最大努力，離開唱片公司時已快晚上了，在富有外國氣氛日比谷的大樓區人行道被雨淋了，走到新橋時，腳開始痛了。唉！不工作的人沒資格吃飯。

請注意「他說的似真似假，似正經又似胡說」這句對王牌不滿的話，雖是寫在日記上，但隱藏在天才性格的內在情緒，日後怎麼得罪人，似乎自己都不知道呢！

歷史背景

1933年世界各國仍然不平靜，侵略、奪權的戰爭如火如荼地進行著；1月30日德國希特勒取得政權。
由於國際聯盟採用了李頓伯爵的報告，宣布「不承認滿洲國」，日本於3月27日退出國際聯盟，暴露了軍閥的侵略野心，使得日本股票大跌。不過，軍閥仍於5月21日占領中國通州，逼近北京。

歌劇表演

　　連續兩年入選聲樂比賽，江文也被甄選為 JOAK（東京廣播電台，戰後 NHK 之前身）廣播歌劇《唐懷瑟》（*Tannhäuser*）的老騎士 Biterolf 角色，在 1933 年 10 月 14 日以日語演唱，全國現場廣播。

　　1934 年「藤原歌劇團」創立，邀請江文也加入，「首演劇目」是普契尼《波西米亞人》（*La Bohème*，又譯：藝術家的生涯），以原版義大利文演唱，男主角詩人魯道夫由團長**藤原義江擔任**，女主角咪咪由**伊藤敦子**扮演，**江文也**飾演第二男主角／音樂家角色／蕭納德（Schaunard），指揮是**篠原正雄**。

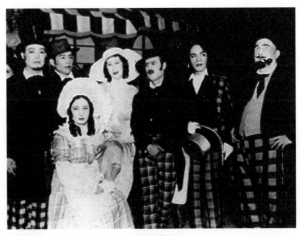

江文也飾演歌劇《波希米亞人》之　藤原義江歌劇演出後（陳昱仰提供）
音樂家劇照

　　6 月 7 日與 8 日兩天，在日比谷公會堂首演，獲得極佳好評。除了東京場之外，文也跟隨劇團到大阪、京都等地公演。

　　台灣同鄉、學生們吆喝結伴買票來欣賞，並引以為榮。台灣名人**楊肇嘉**、**吳三連**等都出席日比谷公會堂，和鄉親談論江文也的人氣，欣喜他為台灣吐露萬丈光芒。準醫生兼記者**高天成**[9]在《台灣新

⑨ 高天成（1904.12.12-1964.8.1）係高慈美大伯父之子。1938 年獲日本東京帝國大學醫學博士，任職東京醫院外科醫務長。1948 年返台任台大醫院腦神經外科，1953 年擔任台大醫院院長。

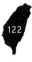

民報》1934 年 6 月 19 日的報導如下：

聽音樂天才江文也的演出

到目前為止，正式的歌劇從沒有殖民地人當第二男主角，江文也是第一個，對台灣來說真是光榮又是驕傲。他能建立今天的地位真是不簡單，與其他藝術家同樣經歷了荊棘坎途。他抱持著成為未來的「卡羅索」或「夏里亞品」的夢想，邁入了藝術森林，以世界級的藝術家為目標，這份理想振奮他的心靈。

江文也自工校畢業轉行歌唱，朋友稱他為「瘋狂的台灣人」。成名之前不知多少年頭須在淒暗的森林裡摸索，被周遭的人冷笑又輕蔑，但是年輕藝術家胸中有自信，證明的時刻即將來臨。

「藤原歌劇團」又於 1935 年 12 月 24-26 日，在新橋演舞場演出《托斯卡》（Tosca），藤原義江飾畫家，江文也演教堂司庫 Sacristan，女主角托斯卡則大手筆請來知名俄羅斯女高音 **Maria Kuznetsova**。

這時，台灣總督府舉辦的「全台首次防空演習」於淡水海埔舉行，邀請江文也獨唱錄音〈防空之歌〉並製成**宣傳唱片**⑩。此曲不僅在中小學教唱，也在社會活動中強力推廣，因此，全體台灣人，不拘城鄉，應該都聽過江文也的歌聲，只是未如**李香蘭**等明星般名聲響叮噹！官員也未必知道是誰唱的吧！戰爭愈打愈激烈，誰唱的似乎也不重要囉！

藤原義江（1898-1976）出生於山口縣，父親蘇格蘭人，18 歲觀賞**澤田正二郎**的表演之後，醉心舞台表演。父親 1920 年過世後，義江赴義大利學習，隔年得到**吉田茂**（外交官，戰後曾任首相）經濟上的資助，赴英國倫敦開獨唱會，做為踏入樂壇的第一步，接著

⑩ 筆者訪問呂泉生，發表於 1984 年 7 月第 90 期《雅歌月刊》。1935 年呂泉生任職台北放送局。

在歐美各地巡迴演唱。1926 年他回到東京日比谷獨唱，大為轟動，加上混血兒的帥氣外型，驚動警方維持秩序。1934 年 6 月創立藤原歌劇團，並赴歐美、中國、南美各地演出。1947 年獲得藝術院藝術賞，1959 年獲義大利政府頒贈藝術勳章⑪。1964 年為最後一次演出，1969 年獲得「勳三等瑞寶章」。

台灣人首度聲樂巡演

1934.4.5《台灣日日新報》夕刊／基隆電話

高工を出て聲樂家に轉向錦を飾る 江文也 君
（工業高校畢業、轉行當聲樂家、衣錦還鄉的江文也）

進入夏日航海季的第一個航班朝日丸號，搭載今年最高人次 660 人於三日入港。

從東京高等工科學校畢業，從工程師轉行聲樂家，並當上哥倫比亞專屬歌手的江文也先生，睽違三年再次光榮返鄉。預定二週內在島內各地舉辦巡迴演唱會，擔任伴奏的永田晴先生是東京音樂學校講師。（附：江文也與伴奏下船之照片）

江文也從學生時代就接受山田耕筰指導，朝著自己喜歡的道路，努力地學習，畢業後因老師的建議，轉向音樂方面發展。

（翻譯：林思賢）

　　報導很短，但江文也與伴奏**永田晴**的照片被放大刊出，兩人都穿西裝，戴禮帽。新聞特記「睽違三年後返台」，應是 1931 年的學生時代，曾經返台的證明。這次返台兩週，極可能是台灣首見的台灣聲樂家巡迴演唱會（曾有日本人辦過）。另外，他和伴奏也留下一張拜訪三芝親友的寫真。

　　戰後，1981 年，江文也在台灣復甦，作家**龍瑛宗**於 5 月 19 日

⑪ 1959 年 10 月上旬，台北遠東音樂社張繼高先生曾邀請藤原義江和女高音砂原美智子，訪台巡迴演唱五場。

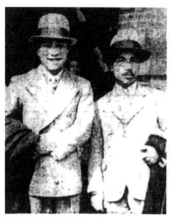

江文也與伴奏永田晴　　　　拜訪三芝親友

的《自立晚報》撰文：

　　50 年前曾在南投國小禮堂聽到江文也唱〈荒城之月〉，聽眾幾乎全部是日本人，以婦女為多，穿著比平常講究，大都帶小孩出席。江君穿著金黃色釦子的黑色學生制服，紅顏美少年蘊藏著無限音樂才華。他唱了很多日本歌曲，但我統統忘掉了，僅有一首至今還記憶著，那便是瀧廉太郎作曲的〈荒城之月〉。

　　龍瑛宗文章未提及聆賞演唱之年代，其小說《斷雲》亦未提及，又非 1934 年 8 月「鄉土訪問團」之行程，令筆者煞費苦心調查，直至「龍瑛宗全集」出版，附有年表，始能確認係其於台灣銀行南投分行任職時期的幸運之事。另外，已經畢業兩年的哥倫比亞專屬歌手，灌過當紅愛國歌曲唱片，下船明明穿著得體的西裝，為何上台要穿學生服，難道是要展現表演歌曲的少年情懷嗎？或者西裝髒了？或者這是臨時增加的場次？反正一點都不像是講究穿著的帥哥。也有人說是龍瑛宗坐太後面，看錯了，但是，阿彬也真的很喜歡穿學生制服喔！

第四節　邁向作曲家之路

聲樂家轉型

　　話說連得第一、二屆全國比賽聲樂獎項的阿彬，生活仍舊困苦。除了「走唱」，他最喜愛的打工是抄譜，細心繕抄的「總譜」與「分譜」非常清晰，很受管絃樂團的歡迎，案件源源不絕。抄寫激發創作慾望是極其自然的，又能自修習得和聲、對位等技巧，但要創作大曲時，就會感受到功力之不足了。

　　由於灌錄〈肉彈三勇士〉有幸認識作曲者**山田耕筰** ①，山田很滿意，又讓阿彬錄〈海鷗〉等歌曲，更帶著他巡迴演唱 ②，看得出來，大牌山田非常器重他，這麼好的歌手，可也要疼惜，以利作曲家的作品推廣呀！其他的作曲家也有許多人邀請江文也錄音代言新歌曲，「上田幸文」成了他的筆名，意為「上田幸福的阿文」。

　　山田耕筰是日本首席音樂家，以〈紅蜻蜓〉成名，被尊稱為「樂壇の大御所」（樂壇權威）。由於太大牌，曾有台灣名人**曹永坤**先生質疑阿彬自抬身價？囑筆者調查，雖查無阿彬是否正式拜在山田門下，但阿彬一出道，第一首歌就錄山田的曲子，且是山田指揮樂隊。或許在錄音空檔，或許日後隨大師發表新作的巡迴演唱空檔，年輕人只要懂得請益，大牌指點一二也屬正常人情！或許山田學費很高，阿彬繳不起，或許山田被他天賦所感動，答應收他為徒！反正**井田敏**書上，**乃ぶ指出阿彬有拜師，老師也有介紹家教給阿彬賺**

① 山田耕筰（Yamada Kosaku, やまだこうさく, 1886-1965），畢業於東京音樂學校，1901 年留學德國，1914 年返日，創辦東京樂友會，後組「東京愛樂樂團」，1918 年在紐約指揮紐約愛樂，獲文化勳章。1920 年之後，選用瀧廉太郎、岡野貞一、大和田愛羅、弘田龍太郎等人的兒歌，主持編輯完成數冊《童謠曲集》。其創作領域廣泛，被推崇為日本音樂界的泰斗，對日本音樂影響很大。

② 根據 1935.5.1 在長野縣丸子舉辦「江文也獨唱會」節目單的簡介：「昭和七年第一屆音樂比賽聲樂入選，隨山田耕筰各地演出。」

點錢。

　　不過，山田教授是典型的德國學院派方正風格，與阿彬的浪漫氣息迥異，或許老師很忙，也或許一段時間之後，就不再入室請益了。但山田嚴謹的做事風格對他影響很大。在錄音或比賽場合，以及日後的指揮，從資料上看得出來，山田對阿彬都很照顧，尤其是奧林匹克的「老師敗、學生勝」，也未將他視為勁敵或殖民地人，除了認同阿彬的才華，應也是心胸寬闊吧！

作曲課程

　　由於才子**橋本國彥**③從德國歸來，阿彬二度回到東京音樂學校課外部，就跟橋本學作曲，不修聲樂了。那時，**高城重躬**④也在此進修，他們憧憬歐洲「現代音樂」，渴望吸收新知識。作曲班必修鋼琴課，教授也是德國回來的鋼琴家**田中規矩士**。高城說：

　　文也已經二度聲樂比賽得獎，小有名氣。第一堂課我彈拉威爾的〈水之嬉戲〉，他彈蕭邦〈軍隊波蘭舞曲〉，田中教授知道他彈奏技巧欠佳，卻也看出他天賦不凡。日後也因他太用功，進度太快，老師出作業時會特別叮嚀：「最近只要彈 Czerny 就好，其他不要練！」對天馬行空個性的學生，擔心他跑太快，而無法紮實彈練習曲以訓練基本功夫吧！

　　我還不知道他有女朋友時，就經常和他去銀座的 DAT 音樂咖啡

③ 橋本國彥（Qunihico Hashimoto, 1904-1949），出身東京音樂學校，主修小提琴與指揮，作曲理論靠自學，鋼琴演奏亦優秀，1934 年至 1937 年文部省公費留學。作品以精緻的歌曲為主，打破古典音樂與通俗音樂的界限。戰前，曾到台灣舉辦音樂會。

④ 高城重躬（Takajou Shigemi, 1912-1999），橫濱人，父母皆音樂工作者，自小習鋼琴、小提琴，但未以音樂為職業志向。就讀東京高等師範大學數理科時，晚上選讀作曲科，與江文也同學，友誼深厚。戰後，高城成為極富盛名的音響學專家與唱片評論家，地位相當高。自家設有高檔的聆賞及錄音設施。台灣曹永坤因音響同業而認識，再因此而認識江夫人。虞戡平拍片則透過曹永坤介紹，得以訪問音響界大師。本書數段高城之言談，即取自影片訪談並參考其他資訊而成。

廳，這裡的留聲機是全球最高檔的機種，昂貴的歐洲唱片應有盡有，入店就可填寫自己要聽的曲目，古典之外，最前衛的 Bartók、Debussy、Stravinsky、Ravel……一應俱全，還可借閱豐富的交響樂總譜，這些都是從西伯利亞鐵路運送過來的，與歐洲零時差的 DAT 成了文化沙龍，聚集各領域的人聊天交誼。不過，消費一杯咖啡是普通店的三倍價錢，為了省錢，我們買「月票」。後來乃ぶ加入，為了省下第二杯的錢，他倆會加上五顆方糖，讓咖啡過甜，無法多喝而延長啜飲的時間，這樣才可以盡興地高談闊論，或滯留久一點欣賞音樂⑤。

作曲班同學中，我倆程度最高。但一學期過後，橋本先生又要去德國，文也就不再去上課，我也去教書了。三年後再見面，文也已是樂壇亮眼明星！

處女作〈城內之夜〉

阿彬 19 歲在台北實習，21 歲回來過，到 24 歲巡迴台灣演唱，眼見故鄉進步如飛，新穎的仿歐式建築，如：台中州廳、台南州廳、高雄州廳，都極其華美典雅。

在台北，也看到總督府正在積極籌備「始政 40 週年台灣博覽會」的大舉建設（1935 年 10 月 10 日起舉辦 50 天），此時，台北市精華區已從清末的「**艋舺**」、「**大稻埕**」，轉移到總督府所在的「**城內**」，這三個地方舊稱「**台北三市街**」。

「城內」大致是老台北的東西南北四個舊城門圍起來的區域，由於總督府坐鎮，開發當然也最先進，有圖書館、博物館、公園、菊元百貨店，以及為了「始政 40 年博覽會」大興土木興建的「公會堂」等建築。新建築帶來新氣派，許多往來台日兩地的日本人也認為「與 1923 年毀於關東大地震的東京相比較，台北的歐式新潮樓宇並不亞於東京」，這得歸功於傑出建築師**森山松之助**的貢獻。

⑤ 網路有文章指江文也嗜吃甜，一杯咖啡要放五顆方糖，似是誤解了。

日本官員眷屬大量進駐「城內」之後，今衡陽路、博愛路等地三層洋樓林立，熱鬧非凡，但很快就顯得擁擠，只得向外擴展，於是耗費多年力量，把淡水河畔的低窪地填土，建造成休閒娛樂的商業區，命名為「西門町」，劇院、電影院林立，繁華至今。

阿彬返台看到「美麗的鄉村」與「進步的台北」，讓他感受到強烈的激勵！他也不自滿於聲樂與歌劇的成就，亟欲轉型且快速跨出大步。

1934 年，台灣已被殖民 40 年了，抗日事件少了。春雨綿綿的四月天，阿彬回故鄉演唱，潛藏已久的強烈創作慾望被誘發，或許就住在「台北城內」，看到仿歐式的建築群：總督府、博物館、台灣銀行、台北州廳（今監察院）、西門市場（今紅樓）、台北座（影劇院）。或許，他取出五線譜紙，靈感如泉湧，就寫下處女作鋼琴曲，並以故鄉最閃亮的都會區來命名為〈**城內之夜**〉。

其實，他同步進行多部作品，但挑選出這首最滿意最深情之作，定為 OP.1 作品第一號。為了慶祝人生的新里程碑，此後對外漢文名字全部使用江文也，日文拼音 Bunya Koh。但對親友同學則仍稱**阿彬**或**阿彬仔**（A-Bin-A），戶籍護照等身分證件也仍是**本名江文彬**。日後皇民化時期，也沒有更改為日本姓名。

台灣同鄉會

日本時代早期，台灣只有國語學校（師範）及總督府醫學校，仕紳子弟幾乎都到日本唸書，少數經商家庭子弟才會到廈門、福州就學。筆者的老師**高慈美**與堂兄弟姊妹們，更是自幼稚園年紀就到東京了，家中派僕傭或在當地僱傭照料，又請**蔡培火**當監護人，置屋於隔壁當鄰居，以便就近照顧。慈美姊妹就認蔡氏伉儷為義父母。而親生爹娘則每年聖誕節都到東京相聚，暑假則換孩子們搭船返台，通信則使用羅馬拼音的台語，讓不知情的日本同學們好羨慕她們的爹娘會寫英文信。

慈美的父親**高再祝**是高雄岡山名醫，家族都是虔誠的基督徒，

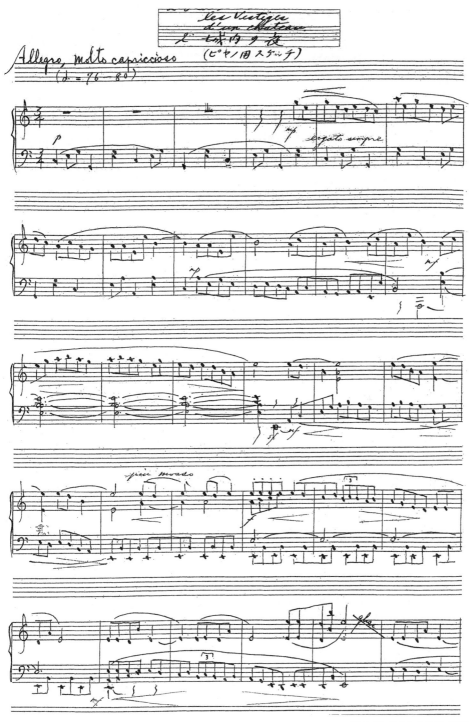

江文也〈城內之夜〉手稿

經濟很寬裕，但並非大富豪。送孩子們到東瀛求學，就像高雄到台北一般，沒有出國的困擾與打工的境況，實際上就是在「同一國」讀書呀！只是遠一點罷了，不過，中等以下家庭是付不起來回船票錢的。

1934 年 6 月 24 日 ⑥，東京成立「台灣同鄉會」，在**丸之內**「**東京車站**」對面的「**報知新聞社**」大講堂舉行，赴會的各地鄉親超過1000 人，永井拓務大臣及東京市牛塚市長親自出席致賀，盛況空前。報紙報導和遍置各大馬路的宣傳海報，更鼓舞了鄉親鬱悶的心情。蔡培火、陳炘、林獻堂、陳逢源、林柏壽、蔡式穀、羅萬俥、韓石泉、楊金虎、林呈祿、王敏川、鄭松筠、彭華英、蔡惠如、板橋林氏家族……等都是熱心的會員，幹部有李秀娥、巫永福、李延禧、陳茂堤、高天成、吳三連、楊肇嘉 ⑦。司會（節目主持）是李延禧，會後表演有「高砂踊」及「**江文也獨唱**」，時間從 12：30 至 16：30。

同鄉會之外，作家張文環也記錄他和巫永福等文藝青年們合組「台灣藝術研究會」，邀請江文也參加，江展現高度愛鄉的熱忱並寫新詩，陸續在《台灣文藝》雜誌發表。

聲如洪鐘，被日本人稱為「台灣獅」的楊肇嘉，是同鄉會的幹部，他從台中帶來寶島知名人士簽署的「台灣自治意見書」，拜訪日本權貴，要求早日實施台灣地方自主管理，並把兩年前大家早就討論的同鄉會順勢成立了。當天也通過楊肇嘉的提議舉辦「暑假鄉土訪問團」，這應是江文也在日本樂壇傑出表現所引發的構想。

鄉土訪問音樂團

「鄉土訪問音樂團」由楊肇嘉任團長並負責募款，《台灣新民報》主辦，準醫師兼記者的高天成負責所有文宣企劃及節目單事宜，他的堂妹高慈美隨團鋼琴獨奏，另有聲樂／林秋錦、柯明珠、林澄

⑥ 台灣史料均只記載 1934 年，少有 6 月之記載，筆者為了想知道哪一天，好辛苦才找到日本資料，後又發現 1934 年 6 月 25 日《台灣日日新報》亦有發布消息。

⑦ 試讀者關切怎麼少了**蔣渭水**，蓋其未居住東京，且 1931 年已辭世。

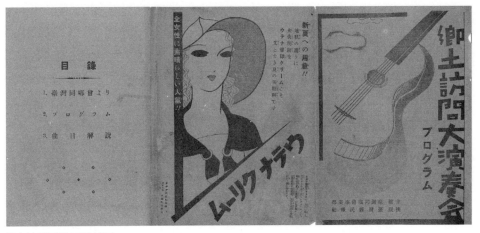

鄉土訪問團節目單封面

沐，鋼琴／陳泗治、林進生，小提琴／翁榮茂，部分場次也邀請居住在台灣的李金土拉小提琴。

　　從 8 月 11 日至 19 日展開的台灣首見大型巡迴音樂會，自台北醫專大講堂（11 日，今台大醫學院）、新竹公會堂（13 日）、台中公會堂（15 日）、彰化公會堂（16 日）、嘉義公會堂（17 日）、台南公會堂（18 日）到高雄青年會館（19 日），造成大轟動。在沒有冷氣的年代開音樂會，消暑的辦法是利用水桶裝入大冰塊來降溫，這從陳泗治為江文也伴奏的演出照片中，可以看到。

　　11 日台北第一場演出之後，正需要補眠的 12 日早上，就應同鄉要求，9 點半在新民報社三樓舉辦座談會，全體團員出席，與會的台北樂壇人士有：高等學校**嶺脇四郎**教授、第二師範教諭**高梨寬之助**與囑託**李金土**、放送協會音樂部長**立石成夫孚**、第一師範囑託**一條慎三郎**、勝利唱片文藝部長**張福興**等人，由報社主筆**林呈祿**主持，氣氛熱烈。

　　當天傍晚，江文也邀請高慈美、林秋錦等團員到淡水河畔散步，用台語訴說童年家住大稻埕，母親熱愛歌唱和自己愛畫圖的點點滴滴，說到眼泛淚光，不勝唏噓。體貼的慈美為轉換情緒，就問：「阿母都唱些什麼歌？還記得嗎？」他答：「長大後，阿母才說出來，

江文也傳

◇プログラム◇
—第 一 部—

1、ソプラノ獨唱‥‥‥‥‥‥‥‥‥‥‥‥‥‥‥‥‥‥‥‥林　秋　錦
　　Ａ　焔 は 燃 え ぬ（歌劇トロヴァトーレより）‥‥ヴェルデイ作曲
　　Ｂ　慕 ふ は 御 名（歌劇リゴレットより）‥‥‥‥ヴェルデイ作曲
2、ヴィオリン獨奏‥‥‥‥‥‥‥‥‥‥‥‥‥‥‥‥‥‥‥翁　榮　茂
　　Ａ　協 奏 曲 第十三番‥‥‥‥‥‥‥‥‥‥‥‥‥クロイチェル作曲
　　Ｂ　夢 　　　想‥‥‥‥‥‥‥‥‥‥‥‥‥‥‥シューマン作曲
3、テノール獨唱‥‥‥‥‥‥‥‥‥‥‥‥‥‥‥‥‥‥‥‥林　澄　沐
　　Ａ　戀 し の 乙 女 よ‥‥‥‥‥‥‥‥‥‥‥‥ヂオルダニ作曲
　　Ｂ　印 度 の 歌‥‥‥‥‥‥‥‥‥‥‥リムスキイコルサコフ作曲
4、ピヤノ獨奏‥‥‥‥‥‥‥‥‥‥‥‥‥‥‥‥‥‥‥‥‥高　慈　美
　　Ａ　圓 　舞 　曲（作品六四番）‥‥‥‥‥‥‥ショパン作曲
　　Ｂ　狂 　想 　曲（作品二番）‥‥‥‥‥‥‥‥ブラームース作曲
5、バリトーン獨唱‥‥‥‥‥‥‥‥‥‥‥‥‥‥‥‥‥‥‥江　文　也
　　Ａ　莊 嚴 　詞（歌劇クセルセスより）‥‥‥‥ヘンデル作曲
　　Ｂ　小 夜 　曲‥‥‥‥‥‥‥‥‥‥‥‥‥‥シューベルト作曲
　　Ｃ　夕 星 の 歌‥‥‥‥‥‥‥‥‥‥‥‥‥‥ワグナー作曲
6、二 重 唱‥‥‥‥‥‥‥‥‥‥‥‥林　秋　錦　柯　明　珠
　　苦 し き 夢‥‥‥‥‥‥‥‥‥‥‥‥‥‥‥獨 逸 民 謠
　　ピヤノ伴奏‥‥‥‥‥‥‥‥‥‥‥‥‥‥‥陳　泗　治

—第 二 部—

1、ソプラノ獨唱‥‥‥‥‥‥‥‥‥‥‥‥‥‥‥‥‥‥‥‥柯　明　珠
　　Ａ　ア デ ラ イ デ‥‥‥‥‥‥‥‥‥‥‥‥ベートーヴェン作曲
　　Ｂ　天 使 ガブリエル‥‥‥‥‥‥‥‥‥‥‥ステワード作曲
2、ヴィオリン獨奏‥‥‥‥‥‥‥‥‥‥‥‥‥‥‥‥‥‥‥翁　榮　茂
　　Ａ　タイスの冥想曲‥‥‥‥‥‥‥‥‥‥‥‥マスネー作曲
　　Ｂ　ガ ボ ッ ト‥‥‥‥‥‥‥‥‥‥‥‥‥ゴゼツク作曲
　　Ｃ　子 守 唄‥‥‥‥‥‥‥‥‥‥‥‥‥イリンスキイ作曲
3、テノール獨唱‥‥‥‥‥‥‥‥‥‥‥‥‥‥‥‥‥‥‥‥林　澄　沐
　　Ａ　歸れソルレントへ‥‥‥‥‥‥‥‥‥‥‥伊 太 利 民 謠
　　Ｂ　ア ヴ ェ マ リ ヤ‥‥‥‥‥‥‥‥‥‥‥マスネー作曲
4、ピヤノ獨奏‥‥‥‥‥‥‥‥‥‥‥‥‥‥‥‥‥‥‥‥‥林　進　生
　　Ａ　からたちの花‥‥‥‥‥‥‥‥‥‥‥‥‥山田耕筰作曲
　　Ｂ　ハンガリアン狂想曲‥‥‥‥‥‥‥‥‥‥リスト作曲
5、バリトーン獨唱‥‥‥‥‥‥‥‥‥‥‥‥‥‥‥‥‥‥‥江　文　也
　　Ａ　青 年 の 歌『明け行く空より』‥‥北原白秋作詩　山田耕筰作曲
　　Ｂ　お ら が 牧 場‥‥‥‥‥‥‥‥‥‥馬雨音羽作詩　藤井清水作曲
　　Ｃ　青 年 の 歌『空は青雲』‥‥‥‥北原白秋作詩　山田耕筰作曲
6、四 重 唱‥‥‥‥‥‥‥‥‥‥‥‥‥‥‥‥‥出 演 者 一 同
　　さらば！さらば！‥‥‥リリノカラニ原曲　江文也編曲　津川主一作詞

郷土訪問團演奏曲目

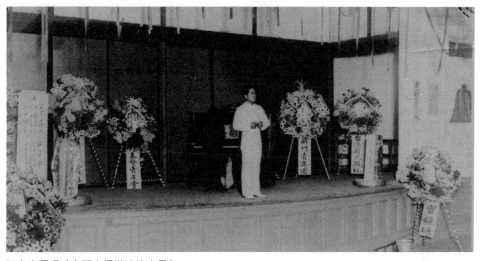

江文也獨唱（台下水桶裝冰塊去暑）

大稻埕的房子不夠大，怕鄰居笑話愛唱歌的女人三三八八，只有帶我們兄弟唱童謠最能盡興了。」江文也現場就唱了好幾首母親教唱的歌。童年與母親互動的音符，深藏在內心，這股悸動是他日後對台灣的深情懷念，也成為創作的源泉，直到生命的最後一刻仍然有**「大稻埕的歌聲」，注入到管絃樂〈阿里山的歌聲〉**。

　　13 日，《台灣新民報》邀稿的〈聽同鄉第一回演奏〉見報 ⑧，全文以鼓勵肯定為多。作者是暑假返鄉的**陳南山**，他畢業於私立帝國音樂學校，留校擔任講師。本地的**吳天賞**也在《台灣文藝》創刊號中發表〈音樂感傷／鄉土訪問音樂演奏會を聽きて〉，寫道：

　　剛過盛夏，秋天腳步剛到之際，一群年輕人正在我們的島上播下音樂的種子，正朝著殿堂邁進的年輕羽翼所表現的音樂，現在仍停留在我腦海中。……男中音的江文也相當傑出，男高音林澄沐卻是相反……

　　吳天賞批評男高音林澄沐，記者就訪問楊肇嘉，楊先生說他不

⑧ 之後還有台南**碧園生**、屏東**周天來**兩篇。

宜品評團員，但卻拐彎抹角讚美江文也，稱他是全團最有成就的人，這造成其他團員的忌妒與不滿。

從報紙的報導，母親娘家花蓮的親友們，知道報上的江文也就是他們的表兄弟江文彬。但因為沒有收音機，日本鄰居特地允許他們在窗戶外，聆聽收音機播出的每一場演出，文也二舅**鄭東辛**打電話到台灣新民報社留話，請他回花蓮看看阿嬤，幾天後文也回電，由於時間緊迫，此次無法返回花蓮 ⑨，希望以後有機會。

音樂會之外，工程師背景的江文也很想參觀 1930 年完工通水的**烏山頭水庫與嘉南大圳**，這是東京帝大畢業的工程師**八田與一**（1886-1942），花了十年設計監造，東亞第一、全世界第三的偉大水利工程。高慈美拜託台南的堂兄弟，利用車行之順路，帶團員欣賞故鄉南部的建設與美景。

最後一站高雄⑩，楊肇嘉的好友**陳啟川**（戰後曾任高雄市長）出面招待團員遊覽壽山。陳啟川是高雄富豪陳中和的六子，也是此次巡演的主力金主，他為大家留下台灣史上重要的高檔寫真紀錄，他的高級萊卡相機有寬銀幕效果，照片 size 是 10：6，不同於當時及戰後的規格。這組照片最早由高慈美提供予筆者，由台大校門口的照相館翻拍，因 size 不同，須增加翻洗費用。今本書首次披露攝影者之名號！

這場巡演，江文也表演的曲目是韓德爾的〈莊嚴曲〉與〈老樹〉、舒伯特的〈小夜曲〉、華格納的〈晚星之歌〉、山田耕筰《黎明天空》的〈青年之歌〉、藤井清水的〈我們的牧場〉，並為音樂會的終曲四重唱〈再會！再會！〉編曲。高慈美回憶：

⑨ 江文也小時候是否回過花蓮，已不可考，因為當時交通不便，從台北到花蓮要先到基隆搭船，若從廈門到花蓮，也要到基隆轉乘。經常因風浪大而停班，連江文也的母親回去次數都不多，倒是能幹的外嬤去廈門次數比較頻繁。

⑩ 由於團員中有半數基督教或天主教徒，尤其是**高慈美**，即便出國旅行都要上教堂，筆者猜測他們一行到了高雄，應會去參觀 1931 年天主教甫於愛河畔重建完工的「玫瑰聖母堂」，因其當時名列為亞洲三大聖堂，名氣相當大。

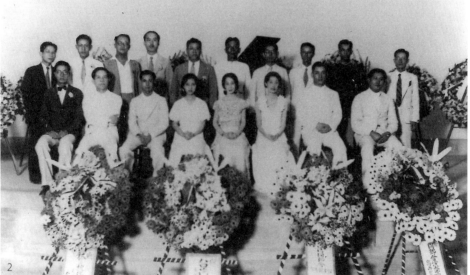

1. 1934.8.20 遊壽山，由左至右：江文也、翁榮茂、林秋錦、高慈美、楊肇嘉、林進生、陳泗治、楊
 基椿、林澄沐、最右三人為記者
2. 1934.8.19 攝於高雄音樂會，前排為演出者，由左至右：陳泗治（鋼琴伴奏）、江文也（男中音）、
 翁榮茂（小提琴）、高慈美（鋼琴）、柯明珠（女中音）、林秋錦（女高音）、林澄沐（男高音）、
 林進生（鋼琴）

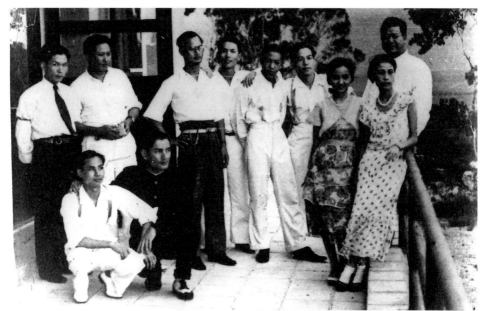

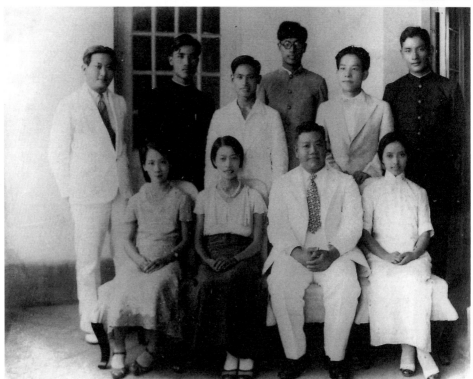

1934 年鄉土訪問音樂團系列照片（陳啟川攝）

穿著時髦白西裝、白皮鞋，挺直帥氣演唱的江文也是全團最受矚目的明星，最讓女性聽眾風靡。台下他請大家叫他阿彬仔，他也確實彬彬有禮，一點都沒有已經得到兩次聲樂獎又是歌劇新星的驕傲，也沒有風流的舉止。言談風趣、幽默，又很會逗笑，他是上半場和下半場的壓軸演出，我排在他前面，當我彈完，還帶著緊張感，就看到他在幕後大聲鼓掌並喊安可，看到他的真誠，我就能紓解壓力。該他了，他會拉拉衣服，請女生們看看，再擺擺 pose，很有大將之風地上台，很紳士地鞠躬，很有 feeling 地唱出 Handel 的 Largo，唱 Schubert 的 Serenata，邊唱邊放閃迷人的眼光。下台時，他很調皮地扮鬼臉，我們喊安可，就開玩笑說：「好啊！我再上去！」

這次返台，文也接受《台灣文藝》雜誌的邀稿，他有一首詩〈獻給青年〉，刊登在 1935 年 5 月號雜誌上。而在戰後，楊肇嘉在〈漫談台灣音樂運動〉中直言：「多數聽眾對這些西洋名曲，感覺不知所云，根本無法觸動民族靈魂！」

文光採譜

依井田敏之書所述，乃ぶ說：「這次演出旅行，文也和弟弟同行，採集了許多台灣民謠。」這是因為家裡許多樂譜上都記著「文光採譜」、「文光整理」字樣。

筆者認為所述時間有誤，巡迴演出行程滿檔，一定要有充分睡眠，亟需保護嗓子與健康的聲樂家是不可能再去採集民謠的。況且，所有團體照片中皆未見文光身影，高慈美生前也未提起「江弟弟同行」，故兄弟同行采風應是其他時間。乃ぶ還說：「返鄉音樂會之後，文也把弟弟叫到東京來，讓他上音樂學校，可是文光中途停止。」

事實上，江長生讓長子、次子赴日讀書，船尚未靠岸就碰上關東大地震，他就不讓么兒再離開身邊了。文光就讀住家附近的「同文書院」之前，曾到「上海音專」學作曲。或許因為父親生病轉回廈門，後任教於「集美學園」（板橋林家／林爾嘉捐資，從小學到大學的學園），但寒暑假經常到東京、台灣，因為大哥也已進入「千

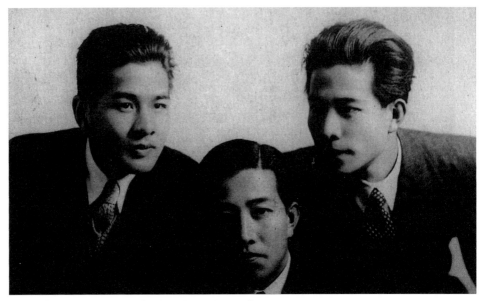

江氏三兄弟攝於東京，自左至右：文光、文鍾、文也

葉醫科大學」，三兄弟在銀座寫真館留下「三帥哥」的照片。

兩年後的 1936 年 4 月初，江文光到澎湖島旅行，因突發盲腸炎於 12 日驟逝。文也很傷心，趕回廈門。日後並作一曲〈墓碑銘〉追悼弟弟，收在鋼琴曲〈斷章小品〉之中。**高城重躬**教授認為其中一段很強烈的不協調，就是為了表現收到弟弟死訊電報時，所受的打擊與驚嚇。

江明德撰述三叔文光一表人才，才華極高，曾在廈門大學教口琴及合唱，雖然未婚，身故後，卻有二位美女天天到靈前哭悼。江文也則在「黑白放談」專欄中，寫了〈輓歌／致已故弟弟〉：

猶如黑色影子
別人曾那麼說過
但我　倒懷疑天空上泛濫的藍色之一部分
到底是哪個
猶疑了許久　都沒搞明白

文也與文光

然後　每天　去外邊都思考
思考著　無所事事
有一天　從旁邊田地
一隻雲雀　往上空飛翔
嗚呼！拼命啼著
猶如　在哭的樣子
相反地　也像在笑的樣子
但是　鳥的身軀
一會兒　成了影子
一會兒　成了光線而已
全然　不變黑
也不變藍的樣子
（翻譯：新井一二三）

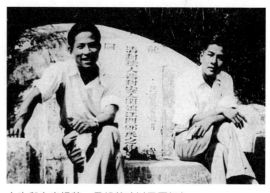

文也與文光掃墓，母親墓碑以民國記年

採集民謠並非文也、文光首創。日本治台之初,總督府為瞭解民情,非常重視采風,1922 年至 1945 年期間,學者們陸續採集台灣民歌與傳統音樂,1907 年**伊能嘉矩**⑪、1922 年**田邊尚雄**⑫、1925 年**一條慎三郎**⑬,都有豐碩成果。除了以五線譜記錄採譜之外,都附有日文字母註記的歌詞拼音,以及內容曲意的說明。

台灣本土第一位官費到日本學音樂返台的張福興(1888-1954),於 1922 年春,受「台灣教育會」派遣,前往日月潭水社採集原住民的傳統民謠,整理成《水社化蕃之杵音和歌謠》一書出版。以五線譜記錄,同樣附日文拼音歌詞及曲意說明。戰後張福興因兒子**張彩湘**受到**呂赫若**事件牽連入獄,退隱鄉間,採集佛曲成了他晚年對台灣音樂的貢獻。

白鷺鷥的幻想

返鄉音樂會成功謝幕,讓團長楊肇嘉相當有成就感。兩個月後,他又構想再度召集旅日音樂家返台演出。江文也很為難,寫道:

在表演歌劇結束後,馬上又被邀請參加第二次鄉土訪問演奏,一般狀況的話,我是會斷然拒絕的吧,即使是故鄉,僅僅相隔兩個月,又要表演相同的曲子,就這一點而言,意義不大吧。……對聲樂家而言,演出幾場歌劇之後,必須有充分的休息,讓疲累的聲帶復原,不宜再搭輪船返台奔波。這應是粗線條的楊肇嘉一時豪氣的邀約,他不是音樂人,不瞭解表演者的狀態。

⑪ **伊能嘉矩**(1867-1925),1895 至 1906 年日本統治台灣初期滯留台灣,致力研究台灣的歷史與民族的精神。編著書計有 15 冊,其中《台灣蕃政志》(1904)及《台灣文化志》(1928)至今仍是研究台灣史的重要資料。

⑫ **田邊尚雄**(Tanabe Hisao, 1883-1984),東京帝國大學物理系畢業,研究所專攻聲學,兼習音響學、心理學和生理學,足跡遍及亞洲各國,1936 年創立東洋音樂學會。戰後任教授,為傑出學者,獲多個國家推崇表揚獎勵。

⑬ **一條慎三郎**(1870-1945),日治時期「台北師範學校」的音樂教師,曾經研究台灣原住民音樂,1925 年由「台灣教育會」發行了一本《阿美族蕃謠歌曲》(アミ族蕃謠歌曲)樂譜集。留日的柯政和於 1915 年返台後,曾與其共組樂團。1920 年 7 月發表作曲的〈台北市民歌〉(山田勇作詞),為台灣總督府之宣傳歌。

　　楊氏新計劃未能成形，但江文也卻已訂下影響一生的計劃，他決意從聲樂家轉型作曲家，因此，必須參加比賽，否則作品就無法「被演奏」，尤其是管絃樂曲，動員人數龐大，更是不可能無故獲得演奏，特別是新人，絕無機會。

　　這意念讓他恍恍惚惚陷入創作泥淖，儘管才剛返東京一個月，也和其他台灣音樂家們一起拒絕楊肇嘉的新案，他仍然思考再度返台。他覺得若要創作，只有故鄉水田白鷺鷥的飛翔美景能供應他養分，而東京大都會卻無法給他「出生地情感」。儘管八月巡演已從北到南看到故鄉美景，卻因演出滿檔，難以放鬆享受寶島風情。

　　藝術家性格的他為了達到競賽水平，亟欲孵出豆芽（按：音符之台語俏皮話），又搭船奔回台灣，同一年第三度返鄉，親炙土地，並於 9 月 27 日返回三芝祖居地，辦理結婚註冊與妻子入籍台灣之手續，因為乃ぶ已經懷孕數月了。

　　返回東京後，寫下〈「白鷺への幻想」產生過程〉，發表於 11 月《音樂世界》雜誌。這可證明「南方島嶼」，指的就是台灣寶島，而非大陸人氏說的「廈門白鷺之島」：

　　我又再一次的被這透明的風景所擁抱，親吻像唇一般的香甜空氣，假裝睡在像豐滿的乳房的自然中。完全沉溺於此而無法自拔。水田真是青綠！在這寂靜之中，在透明的空氣中，白鷺鷥展現美麗的羽毛，豎立在那裡，我站在如同父親額頭的大地，如母親深邃眼睛的黑土上。……我靜靜地閉上眼睛，關於人，關於這美麗的大自然，還有關於這裡的生活，我完全跌入冥想的境界中。……開始感覺到我的體內將諸多情緒交織在一起成為一聯的詩或一群音符。從遠古時期就有的亞細亞深層的智慧，說不定在我的靈魂中甦醒過來，這樣的觀念逐漸發展，終於膨脹形成在我的體內一大部分，心好似要發狂了。

　　我又開始苦惱著，各個城市的演出以及和 JFAK（註：台北放送局）的約定。船離開基隆港後，我去餐廳找鋼琴，鋼琴聲音很差，黑白鍵潮濕、不靈活，由台灣回日本的四天三夜，大風浪的行程中，

身心有如被龐大的意念控制著，旋律、節奏、和聲攪拌一團，事實上我幾乎已經發狂了。一下船，返東京後一氣呵成將〈南方島嶼的交響素描〉完稿。

第一樂章〈牧歌風前奏曲〉，第二樂章〈白鷺鷥的幻想〉，第三樂章〈聽部落人說話〉，第四樂章就是描寫台北的〈城內之夜〉。我的寫作順序是 II IV III I，I 是技巧最多、最人工的，有些牽強的卡農風。II 是最喜愛的、最有魅力的故鄉風景，最早寫作卻最晚完成，修改很多次。因為要配合比賽的演奏時間限制，我選了第二樂章〈白鷺鷥的幻想〉與第四樂章〈城內之夜〉參賽。（翻譯：林瑛琪）

江文也在字裡行間直接點出了「父親、母親」，表達對「出生地」的情結。描繪了台灣的田園風光，芭樂、蓮霧、相思樹、竹林、水牛、土角厝、淡水河、瑠公圳、觀音山，維繫著無法割捨的故鄉情。另外，根據同年 11 月江文也致楊肇嘉手書，這首〈來自南方之島交響樂詩四章〉，原訂曲名是〈吾鄉吾土〉：

……以台灣之美及人們多采多姿的生活和對先祖光榮奮鬥的回憶，而為大管絃樂創作的〈吾鄉吾土〉。吳三連先生也想多瞭解，我會另郵寄出。

1934 年 11 月 18 日晚上，在日比谷由「新日本交響樂團」（戰後 NHK 之前身）演奏第三屆比賽作曲組得獎曲目，江文也獲得亞軍。正因為獲獎，12 月 4 日「新興作曲家聯盟」總會同意江文也成為正式會員，總會則於 1935 年元旦改名為「近代日本作曲家聯盟」，正式與國際接軌，成為「國際現代音樂聯盟」的支會。江文也在出席例會時，都會應會員們邀請，演唱創作新曲。

第三屆入選者皆獲邀撰寫「獲獎感言」，江文也寫了一篇〈感覺〉⑭：

謝謝編輯來信。你要我寫四五張稿紙的感想，可是現在我還不能寫出一個完整的感想來，所以就把自從作品被演奏以來在我心裡

⑭ 《月刊樂譜》23 卷 12 號，1934 年 12 月，頁 69-70。

產生的種種疑問寫實地列舉出來，請這樣子原諒吧。

　　「恭喜入選」，每位都跟別人一樣打招呼，可是如今的我聽到這詞後，感受卻猶如心臟被刺了一點似的。也許是被理解才入選的，但我還是在認真考慮中。「是被誰理解的？」……確實寫得好，旋律美，形式上又有整體感，而且色彩豐富。然而，只不過是寫得好罷了，聽完之後，聽眾中留下印象的有幾個人？演奏一次後，再也不想聽的話，有甚麼價值再去寫呢？

　　在這空間裡的甚麼地方，應該充滿而滔滔溢出來人們稱之為靈感的東西。這東西，跟我過去的經驗全然沒有關係的，在某瞬間一碰上就能夠侵入我身體內，也似乎能夠由我自己從身體排出去。聽著自己的作品，我發現了這般奇怪而沒有道理的疑問。

　　再過一個月，1934 年將要過去了，即使拋開不談精神的問題，我的感覺、表現手法等，好像連過去的水平都沒有達到呢！

　　埃及的金字塔
　　支那的陶器
　　阿拉斯加的圖騰柱
　　我要創造的是哪種音樂？
　　憑著閻王廳的
　　焰火之車
　　年輕人！攀登！
　　更高，更高，更高
　　至燒焦天空為止！
　　（翻譯：新井一二三）

台中大地震

　　1935 年 4 月 21 日，台灣中北部發生大地震，災情慘重，死傷15000 人。**蔡培火**先生遂策劃，由台灣新民報出面主辦「震災募款音樂會」，原定 5 月底開始，延至 7 月舉辦，至 8 月間巡迴全台演出多場。蔡培火創作詞曲〈震災慰問歌〉，也親自上台帶動唱。

由於舊資料誤傳江文也返台賑災，並寫了〈震災歌〉，參與震災演出的高慈美表示，江文也是職業歌手，表演及錄音合約不少，突發的「地震」，在沒有客機的年代，是不可能臨時搭船返台的，更何況災後紛亂，演出時間又多次變動，只能由住在台灣的人上台表演，她也證實蔡培火並未邀請江文也作曲。因為蔡先生熱愛音樂，業餘喜愛譜寫旋律。

其實地震隔天，江文也馬上寫信給楊肇嘉表達關懷災情。楊肇嘉住在台中，老家在清水，都是重災區，楊奔走救災事宜之後，六月初趕到東京，呼籲政府協助復原建設。江文也則在日比谷公會堂舉辦「為台灣震災募款音樂會」，台日音樂家共登舞台，只可惜官方對復建的態度冷淡。

蔡培火返回東京後，由他投資的「味仙餐廳」成為同鄉們經常聚會、談政治、論文化的好地方。斯時，台灣並無音樂學校，音樂學生幾乎都在東京。蔡培火自己愛樂，最常邀請音樂學生們與他高談闊論，大家共享肉圓、炒米粉、肉羹、仙草、愛玉等台灣小吃。1936 年還留下一張寫真，合影人有翁榮茂、陳南山、蔡培火、江文也、林澄沐、黃演馨、戴逢祈、陳泗治、呂泉生、張彩湘。其他常進出的還有培火之女蔡淑慧、林鶴年、戴阿鄰、周慶淵、高約拿、林秋錦、陳信真，以及高慈美、高雅美姊妹等人。

日本初選費心血

1936 年 2 月，天氣嚴寒，文也專致於應徵奧林匹克的「日本國內初選」，5 日的日記上寫著：

今年元旦後，我就忙著奧林匹克的國內初選，但家人毫無同情理解的感覺，心情不好，幾度想放棄[15]呢！

我到目黑日吉坂的圖書館寫譜，森永製菓會社的人打電話到圖書館，告知我應徵的「社歌」入選了。他們希望我去唱給幹部們聽，

[15] 有親友解釋這是夫妻吵架或冷戰，亦有人說「千金小姐脾氣大」，但設若夫婿腦筋只有創作，完全不顧生活開支，任何女性都沒有好脾氣吧！

就約在銀座的「日本樂器社」。

　　4 日晚上下起大雪，聽說破了 50 年來的紀錄，我抱著已經裝訂的管絃樂總譜，從銀座走路到品川，再坐巴士到旗丘，等待著因大雪影響而暫停駛的池上電車，回到家又停電，在昏黃的蠟燭火光下，再寫剩餘部分，直到深夜。

　　天亮，是作曲應徵截稿日，雪小一點了，穿上長靴，將兩部作品帶到丸之內大樓，繳給體育協會。聽說繳件的人不多，或許因為下大雪，出門寄件的人數減少了。

　　儘管情緒欠佳，但只要投入工作就能忘掉俗事，多產的文也同時準備第五屆日本音樂比賽，指定歌詞是**島崎藤村**的詩作〈潮音〉，文也將它寫成絃樂伴奏的混聲合唱曲，獲得亞軍！再度得到第二名。這般拿不到「冠軍」的事，令達觀的江文也不免陷入疑神疑鬼的心境，知道殖民地人被輕視，使他更堅定要去歐洲遊學的夢想。

　　所幸奧林匹克初選的兩部作品都取得進軍柏林的機會，一件是鋼琴曲〈根據信州俗謠的四個旋律〉，報名室內樂組。一件就是由〈城內之夜〉改寫的〈台灣舞曲〉，報名管絃樂組。但《台灣日日新報》只報導後者之入選：

1936.2.22《台灣日日新報》7 版

江文也氏作品入選奧林匹克國內初選

今夏柏林奧林匹克競技大會，是我國首次參加藝文類競賽。

音樂組於本月 5 日截止收件，20 日決定國內初選入圍曲目如下：

一、〈盛夏〉**箕作秋吉**

二、〈給奧林匹克的小品〉**諸井三郎**（選手兼評審、免審查）

三、〈進行曲〉**山田耕筰**（選手兼評審、免審查）

四、〈台灣舞曲〉**江文也**

五、〈運動／日本〉**伊藤昇**

　　其中的**江文也**是身分特殊的殖民地台灣人氏，武藏高校畢業，是剛從聲樂家轉行的新進作曲家。　　　　　（翻譯：林思賢）

在報紙發佈初選成績之前，他就已寫信給楊肇嘉，再次請楊老師幫忙募款，支援他赴柏林參加奧林匹克或留學的經費，並已訂下18日的船票，親自返台說明。這封信提到他把鋼琴賣掉了，但鋼琴有靈會為他入選而高興。沒有琴，確實影響作曲，但他幻想到能進軍柏林，就又忙起來了。日記又寫：

整天修改原稿，墨水淡的地方再寫清楚，遺忘的部分再補上，就這樣一天又過去了。

將蓄音器（留聲機）放入蚊帳裡面，開大聲暢快地聆賞，將一切俗事拋開。**布魯赫**的五重奏實在太完美！以前曾借來聽一次，但不太能理解，現在好似打針進入我的血液裡；**Sibelius** 的第四交響曲，也從音樂協會借來。啊！我多麼希望有生之年能寫出這麼完美的曲子。

去龍吟社讓他們幫我打包寄譜到柏林，聽他們解釋各種規定，現在我窮到連郵寄的二圓錢也沒有，只好向山崎明伯母支借。……在 DAT，看著天花板，深深地大聲嘆息。

返台後，他在楊家住了一星期，完全沒有收獲，一般人在募款未成功之前是不會對外說的吧！但江文也已是高知名度的人，返台行程，仍被駐基隆港的記者報導（有如當今記者常駐飛機場）。

1936.2.19《台灣日日新報》日刊／基隆電話

江文也 君がきのふ歸台
（江文也君昨日回台）

本島出身唯一的音樂家，工校畢業轉行的江文也君，以畢生的努力，取得今年夏天代表日本參加奧林匹克音樂項目的選手資格。他也報名了大管絃樂的作曲賽，審查結果很快就會出來，在那之前先抽空回到故鄉台灣，十八日下午搭乘吉野丸號從基隆入港。台北、台中兩地放送局也預定播放其作品。

（翻譯：林思賢）

這個月的26日，清晨大雪中，皇道派的青年將校發動武裝政變，陸軍內部「皇道派」與「統制派」的對立爆發，22名陸軍軍官率領一千四百名兵士侵襲首相官邸、公館、警視廳（警察總部）、朝日新聞社，也占領了國會議事堂、首相官邸等。這就是「二二六事件」。大藏大臣（財政部長）等四人被殺死，日本全國陷入危險狀態。雖然政變本身失敗，但一般認為**「二二六事件」乃是日本轉向「軍國主義」的分水嶺**。

奧林匹克得獎

告別歌手生涯的文也，仍四處應徵作曲比賽，因為沒有比賽就聽不到演奏，他也等待著6月柏林奧林匹克的結果。儘管唯一赴柏林的**諸井三郎**返日之後，有聽到風聲說他獲獎，但無法確認。

直到9月12日，突然來了郵包，奧林匹克獎狀與證書直接寄到文也家。文也立即跑到《東京日日新聞》社，隔天見報，之後，《朝日新聞》才不得不跟隨著報導，但報導很明顯的袒護著諸井三郎。

這是因為，諸井三郎以奧林匹克音樂委員的身分去柏林，明知文也得獎，返日本後卻不通告，甚至之後與奧林匹克相關的座談會，還發言說文也得獎作品根本沒有什麼價值，這種作品純粹只因西方評審的好奇心才僥倖得到「參加獎」罷了。另外，還有人看到總譜上標示Allegro molto capriccioso（奇想風格的快板），就自以為是的批判「太隨興、太異想了」。但不管樂界如何批評，出版界則看重奧林匹克的加持，先後發行鋼琴譜與管絃樂譜。

〈台灣舞曲〉鋼琴譜由Hakubi Edition（白眉出版社）印刷發行。封底標示昭和11（1936）年11月2日發行，定價「金壹圓」。如前所述，此曲前身為返回台北所創作的〈城內之夜〉，或許是回到東京後定稿，譜末有極小的豎直在終止線旁邊的小字「Tokyo April 1934」。

曲名之下則題：「To Miss Sonoko Inoue」（獻給**井上園子女史**），她出身東京音樂學校，留學維也納國立音樂院，是當時最紅

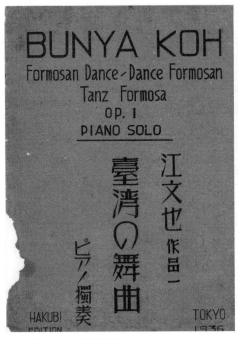

〈台灣舞曲〉鋼琴版封面

〈台灣舞曲〉鋼琴版封底

〈台灣舞曲〉鋼琴版封底內頁─江文也 1936 作品表

江文也與奧運獎狀合影後，出版 OP.1〈台灣舞曲〉鋼琴版（封底內頁作品已如繁星）。戰後，樂譜淪落在台北舊書攤，劉美蓮 1972 年購買，不知江文也是誰？（詳本書附錄「粉絲琴緣」）

的美女鋼琴家。井上園子將此
曲排入獨奏會演出，也錄音灌
製唱片。

　　至於銷售不可能太多的管
絃樂總譜，他寫信告訴楊肇
嘉，係「半自費出版500本」。
這首處女作膽敢使用22件管
絃樂器，未取材台灣歌謠，卻
流露淡淡的原住民風情，技巧
與鋪排上，更有用功的江文也
研究當年歐洲快速進口的樂
譜、曲盤與圖書，加以消化並
反芻的痕跡，亦可視為「幻想
風交響詩」，絕非**許常惠所語**
「想像的台灣」。

　　這份管絃樂總譜，以國際

〈台灣舞曲〉解說冊6頁之第3頁

規格印刷（指揮用譜37cm×27cm），全曲末端以極小的字橫標
「Tokyo Ⅵ 1934」，並親題一首詩為序⑯：

　　我在此看見極其莊嚴的樓閣，
　　我在此看見極其華麗的殿堂，
　　我也看到被深山密林環繞著的祖廟，和古代的演技場。
　　但，這些都已消失淨盡，
　　它已化作幽靈，融於冥冥的太空，
　　將神與人之子的寵愛集於一身的精華，
　　也如海市蜃樓，隱隱浮現在幽暗之中。
　　啊！我在這退潮的海邊上，

⑯ 曾有論文指出：「江文也此詩似指赤崁樓或荷蘭人留下的荒城。」但同文之註
　腳又寫：「曹永坤先生認為『城內』係指『台北市城內區』。」

只看見殘留下來的兩三片水沫泡影……

（翻譯：金繼文／江文也的學生／中央音樂學院教授）

如前所述，勝利唱片（狗標 Victor）終於在 1940 年，推出新版十吋曲盤，由德國人 Manfred Gurlitt（1890-1972）指揮「日本中央交響樂團」演奏[17]，這也是亞洲最大手筆的製作。台灣徐登芳醫師收藏此唱片與解說冊，都未提及錄音與發行月份，筆者閱覽內容，推論應是江文也寒假從北京返回東京時的錄音。（唱片圖見「序曲篇」）

1936 年總結

此年日記的「總結」裡，記載著「明日之星」的憤慨：

奧林匹克得獎使今年的話題都被我獨占了……。**拜倫**說：「醒來後發現自己成了名人」[18]，我已能體會。我的血液在沸騰，肉體在跳躍，人生變成彩色。

約一個月後，〈台灣舞曲〉印成樂譜發行，我的作品竟能與世界知名音樂家並列，狂歡的夢多少覺醒了，但仍處於一大堆事件之中。我的作品確實有奇妙的音色，這使他們感覺到「沒有價值的異國趣味和輕蔑」，他們想忽視我的存在。但只要作品有程度，不管在世界的哪裡，都是我想追求的。

這就是我對音樂界的大膽宣戰，我將自己置身在危險的最前端，但誰都不把我當成對手似的，只將我的作品如麻雀般吱吱喳喳地談論。所有雜誌都把這個問題寫成文章，然後加以否定，批評論戰就開始了，這樣的四處埋伏，令人反感，但我隨時等著他人來挑戰。但很慶幸地，大師**山田耕筰**對我的作品說「真讚」！

[17] 2017 年，筆者應邀赴「加拿大台灣文化節」舉辦「江文也影音講座」，播放〈台灣舞曲〉唱片影音與圖檔，被多倫多與溫哥華的中國聽眾誤以為是「北京的中央交響樂團」，之後亦有台灣人誤認，特此說明此係「日本的中央交響樂團」。

[18] 拜倫（George Gordon Byron, 1788-1824）：「I awoke one morning and found myself famous.」

創作新作品

1.〈生蕃四歌曲〉

1936 年 6 月 2 日，女高音**太田綾子**在「日本歌曲新作發表會」上演唱江文也的新作〈生蕃四歌曲〉⑲，很滿意的小江在日記中寫著：

今晚「生蕃四歌曲」博得了空前的喝彩，不論是敵手或支持我的人都爭相握手，我當然非常高興，但這成功，會不會只是因為「簡單易解」呢？我反問了？**箕作秋吉**說：「大放光彩」，**伊福部昭**也說：「是你到目前為止最佳的傑作。」**青木、深井、安井**都對我說了真心話。此歌曲立即被收進《齊爾品選集》。我也相當自信的在《月刊樂譜》上剖白，之前沒有期待會有這麼好的結果。

《齊爾品收藏曲集》確實快速地在同月底發行樂譜，名稱為《生蕃四歌曲集：Four Seiban Songs》。但在同年 10 月底印刷的〈台灣舞曲〉鋼琴譜末頁，作品表就有：〈第一生蕃歌曲集〉（四首）、〈第二生蕃歌曲集〉（五首）。已令人搞不清楚他到底寫了多少？

上述歌譜，以羅馬拼音記寫歌詞，中國北京某音樂教授看不懂（筆者也看不懂），曾撰文：「這拉丁文的歌詞，有如天書……」。東京夫人乃ぶ則告訴井田敏：「〈生蕃歌曲〉是用羅馬字母寫歌詞，我不知道內容。」史料則在 1937 年北海道函館的江文也獨唱會節目單，作者這麼寫著：

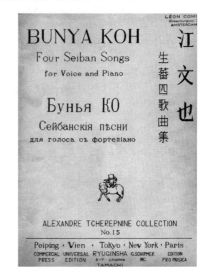

這是 1936 年 3 月作的曲子，不是從台灣的 SEIBAN（生蕃）直接取材，而是作曲家本身的幻想世界。歌詞以拼音字母註記。各個單語並無特別的意義，直接表達人類感情的一

⑲ 江家珍藏的樂譜，除了已出版的鋼琴伴奏譜之外，尚有手寫的管絃樂伴奏總譜，上有指揮**齋藤秀雄**、獨唱**太田綾子**的簽名。

種嗨喲呼叫聲音罷了，也是伴奏與人聲「黏在一起、合而為一」的音詩。演唱順序由歌者自由決定。若要說明每首歌曲的內容，大意如下：

一、祭首之宴（首祭の宴）（北京：凱旋之歌）

　　首級！首級！

　　這是獻給咱們祖先的寶玉！金色的寶玉！

　　來！倒酒吧！

　　可要一口乾盡！

　　嚐其滋味一口乾盡！

　　這可是多年來的大收穫，

　　檳榔樹也結果了，

　　Enya！Enya！

二、戀慕之歌（戀慕の歌）（北京：情歌）

　　沒有結果，沒有結果，

　　身體好似被詛咒的火燒的焦灼。

　　啊！啊！

　　沒有結果，沒有結果！

三、原野上（野邊にて）（北京：田野邊）

　　白鷺鷥兩隻，

　　蜈蚣也兩隻，

　　但是那人還不出現，

　　光線都已重疊且顫抖著了。

四、搖籃曲（子守唄）（北京：搖籃歌）

　　靜靜地滑行吧！

　　我的愛兒。

　　向大海出船吧！去吧！

　　既無鯨魚，也無鬼怪。

　　一搖一搖地，

　　我的愛兒，靜靜地滑行吧！

江文也把〈戀慕之歌〉題獻給齊爾品，把〈原野上〉題獻給齊爾品夫人：To Mrs. Louisine P. Tcherepnine，又將〈祭首之宴〉題獻：To Miss Happy Weekes，樂譜上也附有英文、日文解說。

8月17日，由「國際文化振興會」策劃，「現代日本音樂之夜」於輕井澤演奏廳舉行，〈生蕃四歌曲〉獲熱烈掌聲。11月的「日德交換演奏會」，柏林方面也選上此曲，隔年的巴黎「國際現代音樂節」也選送此曲出國。

日本官方名稱「生蕃」，源自大清官方稱所有原住民為「番」，欽差大臣**沈葆楨**又提出「開山撫番」的政策，更確立此字有「人、番」之別。1895年日本沿用「生蕃」之詞，確實有歧視之意，後改稱「高砂族」。日本戰敗後，國民政府稱「山地同胞」，今稱「原住民」。台灣許多聲樂家已自動將「生蕃之歌」改為「高山族歌曲」或「山地同胞歌」或「原住民之歌」，相信天上的江文也一定會說OK！

2.〈牧歌〉

日本財團法人Rohm Music Foundation於2004年9月發行《日本SP名盤復刻選集Ⅰ》，這一套六張CD中，江文也有三首曲子被收入：

一、素描／鋼琴獨奏／1934
二、台灣舞曲／鋼琴獨奏／井上園子／1936
三、牧歌／選自〈第二生蕃歌曲集〉／江文也獨唱／1937

江文也獨唱的〈牧歌〉，是筆者首次聽到大師的歌聲，旋律是台灣原住民歌曲，由詩人**佐伯孝夫**重新填上日語詩詞，以管絃樂隊伴奏，唱片編號Victor 53919，佐伯孝夫日後也成為電影《東洋平和の道》的作詞者。這首〈牧歌〉，也成為〈田園詩曲〉的第二主題。

3.〈田園詩曲〉

江文也在奧林匹克得獎之後，執意於東方曲風的寫作，1938年3月，在**鎌倉**完成管絃樂〈田園詩曲〉。這是1938年至1940年之間，JOAK（東京放送局）委託日本音樂家創作的樂曲，總計有17首，

統稱為「國民詩曲」，並要求以日本民謠為主題來寫作（江文也選用台灣民謠），JOAK 做首演與廣播放送。

「台灣交響樂團」指揮**陳澄雄**讚譽：此曲確可媲美貝多芬的〈田園交響曲〉。全曲洋溢著濃濃的台灣鄉野風情，以慢 Andante、快Allegro、慢 Andante 三段體呈現的寫作，仍以原住民風格歌謠貫穿全曲。

第一主題應是創作旋律，筆者不同意某評論所述，指其為日本風格，倒覺得頗富閩南或平埔族的憂鬱曲風。

第二主題就是前述的〈牧歌〉：

這首〈牧歌〉，多數台灣人皆感陌生，但筆者卻是少年耳熟，及長，見**呂泉生**編的合唱譜標示「知本民歌」，但問過數十位台東原住民朋友及專家，皆謂：「沒聽過。」

筆者主編音樂課本時，曾將此「江文也摯愛的旋律」編入課本，亦如呂泉生之標示「知本民歌」，也特別再詢問台東卑南族**陸森寶**（Baliwakes）之子**陸光朝**、**陸賢文**等兄弟，以及啄木鳥人**陳豪勳**及其姊**陳清美**等知名音樂工作者，答案仍都是「沒聽過」。

其實，日本時代「台灣總督府」為了治理，啟動【台灣慣習調查】，除了山川地理生態、柴米油鹽醬醋茶之外，音樂也成為調查項目。筆者到「中央圖書館台灣分館」，找到此曲最早的文獻在總督府的「台灣音樂調查」，是委派台北師範學校教諭**一條慎三郎**進

行的計劃，於 1925 年 11 月收錄於「台灣教育會」出版的《蕃人音樂第三集》，曲名〈粟祭の歌〉，標示為「知本社」。日文記載歌詞大意為：我們歡樂來歌唱，在台東這裡，朋友們來歡唱！祈禱明年小米再豐收！

此曲於 1943 年，亦被知名學者**黑澤隆朝**的團隊採集到。故筆者再度委託陸賢文請教卑南耆老，確定為「南王社」的卑南古調。

戰後，呂泉生主編《新選歌謠》月刊，以**田舍翁**為筆名，新填華語歌詞〈粟祭〉，卻少見傳唱，呂老自己指揮的榮星合唱團錄音亦未曾見，以致在台灣幾近失傳。但此佳謠（餂）卻被江文也帶到東京與北京，26 歲編成獨唱曲〈牧歌〉，28 歲編入管絃樂〈田園詩曲〉，68 歲在北京的文革之後，又迴光返照似的反芻腦海裡的記憶寫入管絃樂〈阿里山的歌聲〉，如此摯愛，不知是否來自童年母親的歌聲，實在值得學者們研究。也因此，筆者主編音樂課本時，亦收入此曲，中文曲名〈小米豐收歌〉。

4.〈布袋戲〉與〈泰雅族之戀〉

在 1936 年發行的〈台灣舞曲〉封底，印有作曲家斯時作品表，江文也提筆作曲才兩年而已，已洋洋灑灑編至 15 號，共有管絃樂五部、舞劇一部（一對六）、鋼琴曲八組、室內樂四組、合唱曲一首（潮音／比賽曲），歌曲只有「第一生蕃歌曲集」四首（OP.6）、「第二生蕃歌曲集」五首（OP.10），兩組都是鋼琴伴奏，但都另有小型樂隊伴奏的編曲，重複歸納在「室內樂組」，第一組標示：給女高音與室內樂，第二組標示：給男中音與室內樂。這種成果，就算在歐洲也是量多驚人！

上述八組鋼琴曲之中，最短的作品是〈人形芝居〉（布袋戲），筆者年輕時得到郭芝苑贈譜，已當作教材，並在師生發表會演奏；〈五月〉則是筆者 2006 年赴日本近代音樂館調查時，可能一副認真模樣感動了館員，待她日後發現，專程寄來台北，真是感謝喔！

阿彬的作品也有一些沉沒無人知曉，其中，最令人期待的是他

在〈台灣舞曲〉封底，預告「未完成的三幕歌劇：**泰雅族之戀**」，只不知後來完成否？也不知是哪位天才寫劇本與歌詞呢？可能他自己執筆吧！

永遠的第二名

獲得奧林匹克肯定的江文也仍持續努力，參加作曲比賽。由「每日新聞社」主辦的全國音樂比賽，自 1932 年開始，至 2019 年已經持續 88 屆，令筆者驚訝的是，戰爭期間也沒有中斷。茲整理江文也的比賽成績如下：

1932　第一屆聲樂入選。

1933　第二屆聲樂入選。

1934　第三屆比賽，棄聲樂改參加作曲組，獎別已改為「第一名」、「第二名」及「入選」。這屆第一名山本直忠，第二名江文也，入選有松浦和雄、箕作秋吉兩位。
　　　江文也作品就是〈來自南方之島交響樂詩〉四樂章之中的〈白鷺鷥的幻想〉和〈城內之夜〉。

1935　第四屆作曲組，第一名松浦和雄，第二名服部正，入選有江文也、大築邦雄兩位。
　　　江文也作品是〈交響組曲〉（1.狂想曲、2.間奏曲、3.舞曲）。

1936　第五屆作曲組，第一名平井保喜，第二名江文也，第三名平岡照章，入選有名倉晰、藤丘青磁兩位。
　　　江文也作品是大會指定歌詞的合唱曲〈潮音〉，這是江文也喜愛的詩人島崎藤村的詩作。

1937　第六屆作曲組，第一名小船幸次郎，第二名江文也，第三名市川都志春，入選取消。江文也的指定曲是〈賦格序曲〉。

1938　赴北京，不再參加此賽（但仍參加「電影配樂」競賽）。

國際文化交流

　　江文也的作曲成績相當輝煌，除了奧林匹克得獎，還出了唱片，又託恩師齊爾品之福，樂譜在歐美上架。經由唱片公司轉達美國來信，「費城交響樂團」首席指揮 Leopold Stokowski 看了江文也的作品，感到興趣，信中寫著：「五月我要去日本，屆時一定和你見面。」1937 年 3 月 10 日，文也接受報社採訪說道：

　　大師竟然寫信來，要和我這種剛出道的新人會面，太意外了。直到今日，我仍然是在暗中摸索的狀態，大師是對粗雕的我感到興趣吧！萬分喜悅能和大師會面，想跟他多多學習。

　　乃ぶ已不記得 Leopold Stokowski（1882-1977），五月是否有來日本，井田敏也查不到這份資料（按：2020 發現新史料，請閱本書）。日後，因第二次世界大戰劇烈，暫停國際文化交流，但江文也已紀錄自己在作曲上的成就 [20] 如下：

1934.11.22	齊爾品巴黎獨奏會，演出江君等人作品。
1935.05.23	齊爾品推荐，紐約 NBC 電台播放。
1935.10.24	齊爾品師生作品於慕尼黑、維也納等電台播放。
1936.4	〈白鷺鷥的幻想〉被選為西班牙巴塞隆納音樂節曲目。
1937.3.16	德國 Karlsruhe 演出〈生蕃四歌曲〉。
1937.5.08	柏林放送局播放日本近代作品。
1937.5.27	日內瓦舉行「日德交換演奏會」。
1937.6.12	柏林舉行「日德交換演奏會」。
1937.9	巴黎國際現代音樂祭、巴黎放送局〈生蕃四歌曲〉〈洋笛奏鳴曲〉〈白鷺鷥的幻想〉，並由日本勝利唱片公司灌片。
1938.12	威尼斯第四屆國際音樂節，〈斷章小品〉入選。
1939.1.24	德國 Weingartner 作曲獎，〈台灣舞曲〉入選。
1940.7.6	日本曲盟提出國際現代音樂節曲目，江文也作品入選。

[20] 感謝劉麟玉教授的研究。另部分資料取材自江氏北京中文節目單及其用辭。

　　這麼輝煌的成就，首要歸功於「明治維新後日本與國際接軌零縫隙」，歐洲出版品都從西伯利亞鐵路經朝鮮半島來到日本，並立即翻譯發行，不僅科技如此，唱片樂譜亦同，幾乎與世界潮流同步的環境，才能造就人材。

　　但是才子也有不為人知的辛酸。奧林匹克獎牌有褒有貶，有真心祝福也有酸葡萄的諷刺，加上經濟因素與永遠的國內第二名，讓他陷入低潮。所幸廈門與台灣的親戚們都給他鼓勵，二舅**鄭東辛**還特地寄上大紅包做為獎賞。

　　江文也在廈門的大嫂是畫家（大嫂之弟**呂基正**也是畫家），她曾愛深責切地說阿彬的唱片有如：「猴囝仔撞銅罐仔」，又說：「**吃日本米、放日本屎。**」但當小叔得了獎，仍會寫信向他道賀，阿彬的回信：「我一身都沾染了日本的臭泥漿，即便在浴缸裡浸泡 24 小時，也洗不乾淨！」所幸大哥及時到東京給他打氣，用親情治癒了藝術家的憂鬱。阿彬也決意自我鬆綁東瀛繩索，就算身無分文，也敢夢想去歐洲浸泡「文化の湯」。未料，人生再度轉了大大的彎。

歷史補遺

Coda 1　誤植 12 分鐘

　　儘管 1940 年就有〈台灣舞曲〉唱片發行，江氏也把唱片寄回台灣，但當今台灣鄉親所聽到的泰半是 1985 年之後的 CD 或演奏，許多人認為本曲「欠缺台灣風」，筆者認為此乃係因為當今之「台灣風」，已是泛指 1936 年以後走紅的〈四、月、望、雨〉等歌曲中「五聲音階漢謠旋律風」吧！筆者只能說，這 8 分鐘的曲子是 24 歲殖民地少年對歐洲嚴肅音樂的反芻，不必對標題期待太高。想聽江氏的「台灣風」，可聆賞其〈田園詩曲〉、〈布袋戲〉、〈生蕃四歌曲〉及〈阿里山的歌聲〉……。

　　前文曾提到 1936 年 9 月 13 日《東京日日新聞》誤植〈台灣舞曲〉演奏時間為 12 分鐘，《台灣日日新報》也跟進，故同年 11 月 1 日發行的總譜（依日本近代音樂館收藏本），已有江文也手寫英文註記演奏時間為「7 至 8 分鐘」。因為 12 分鐘的長度已然失掉舞曲風格，真的跳不起來。不過，〈台灣舞曲〉和許多歐洲古典創作舞曲一樣，確實只供欣賞不供跳舞喔！

　　1985 年台灣上揚唱片發行**陳秋盛**指揮 **NHK 交響樂團錄音**，此曲 CD 首度問世，長度是 8 分 32 秒，但台灣高中教科書仍記 12 分鐘，2010 年紀念江氏百歲之文，仍有副教授寫為 12 分鐘。

Coda 2　音響專家的回憶

　　日本音響學專家**高城重躬**在江文也辭世後，應北京《中央音樂學院學報》邀請，在 2000 年第 3 期寫出他對好朋友的回憶：

　　奧林匹克以後，我才聽別人說他曾經跟山田耕筰學習過，但他卻從未跟我提起，若有此事，則應該是在我們跟橋本先生學習之前。山田是響叮噹的大牌，為何文也不說也不炫耀呢？我想是因為山田的風格，文也是不願效法的，他倆的氣質完全不同呢！

　　倒是橋本又從德國回來時，文也邀我一起去看老師。他帶著〈台

灣舞曲〉及幾首鋼琴曲譜，橋本馬上彈起來，他彈的是剛從德國帶回來，名叫 Harmonium（腳踏式風琴）的新樂器，大家都很好奇地試彈，有不同音色的音栓，他問文也喜歡甚麼音色，兩人談／彈得很盡興。文也更請教如何表現「街頭小吃叫賣」的模擬，橋本很高興學生已經突飛猛進。

當時的學院科班非常保守，可以說是「超級保守」，Ravel、Bartok 都算前衛，文也卻特別偏愛，還撰文解析推荐，可見得他一定會受到排擠。所幸外國指揮家都非常器重他，常主動演出他的新作。儘管文也都是第二名，但因為外國人欣賞，在戰爭期間仍都有演出機會。例如 1937 年 5 月 10 日，井上園子與其恩師 Paul Weingarten（1886-1948）舉行雙鋼琴演奏會，曲目就有江文也特別寫的、演出機會更少的〈雙鋼琴曲 Op.16〉第三樂章。

文也天生對錢沒概念。當時歐洲來的唱片樂譜都很貴，Ravel 的鋼琴協奏曲總譜就要一個月的房租。他名氣大，可以簽帳買譜。

有一次，井上園子想彈 Prokofiev 的第三鋼琴協奏曲，找不到譜，文也就來跟我借，再轉給園子，過了很久，我向他要，但園子不能馬上歸還，文也就叫我到樂譜店，簽他的名字買新的。別人可以簽他的名字記帳，除了他信用好，也因為是奧林匹克得主吧！他的開銷太大了！太太應該很辛苦吧！

文也去哪裡都帶著一個大皮包，裝著普通五線譜紙及管絃用的大譜紙，靈感來了，任何地方都可以寫作。他的手稿非常仔細、清爽、整齊，寫作效率非常高，絕不拖延，且是同時進行幾部作品，因此會有重複的旋律，但也會賦予不同的配器與色彩，效果都很好，絕無廢話。

　　〈台灣舞曲〉鋼琴譜我彈了，很難！可能因為他中學才開始練琴的吧！管絃樂版就太棒了，難怪歐洲評審只看中他一人。不過，大家都相信老師輩的山田和諸井等人內心都不好受。

　　〈孔廟大成樂章〉真太了不起了，與日本雅樂完全不一樣，色彩感非常豐富。我最近又聽了新錄音的 CD，仍然耐聽、不會過時。他的管絃樂創作無懈可擊，是當時全日本最好的。

<div align="right">（翻譯：江小韻）</div>

Coda 3 與高慈美通信

　　高慈美自幼稚園就在日本唸書，大學時代的照片被老師拿給《主婦之友》雜誌，刊登於「明眸氣質美女」專輯，她告訴父親，被刊登者都是子爵、侯爵的女兒，父親很幽默地說：「妳也是『再爵』的女兒呀！」因為父名**高再祝**，台語「祝」與「爵」同音。

　　鄉土訪問團之後，大家保持聯繫，江文也寫詩寄給高慈美，也附寄其作品。慈美邀**林秋錦**到家裡練新歌，跟來做客的**顏水龍**說：「我們正在試唱江文也的新作品，這首曲子好有東方風味。」事實上，這一天是高安排顏水龍和林秋**錦相親之日**，慈美和夫婿在接待後，故意外出半小時，返家時就聽到赤爬爬的林秋錦拉高嗓門和顏水龍吵架，相親當然失敗！

高慈美刊登於《主婦之友》的照片

　　江文也信上也提到韓國舞蹈家**崔承喜**的傑出表現，讓高慈美促成崔承喜 1938 年到台灣表演，韓國作曲家**若山浩**一以鋼琴伴奏身分隨行，兩人都刺激台灣藝文界思考諸多問題。

第五節　恩師齊爾品

亞歷山大・齊爾品

　　希特勒時代，納粹壓迫猶太人，為了保命，猶太人不得不逃到美洲、亞洲，同時也將歐洲的藝術與科技帶出來，例如美國的現代藝術就是在此時期快速崛起，科技研究亦同。當歐洲菁英絡繹不絕前往亞洲首善之日本，讓明治維新之後就已快速西化的進步如虎添翼，更加速加量從西伯利亞鐵路引進歐洲最新出版品，讓日本人快速地吸收西方的音樂、文學、藝術與科技。

　　在這之前，1917 年的俄羅斯革命，大量的流亡潮就讓許多人逃難到日本和中國，數十年之後，對這兩國的「音樂界」影響最大的，應是 Alexander Nikolayevich Tcherepnin ／亞歷山大・尼可拉維治・齊爾品（1899-1977）。他出生於聖彼得堡的音樂世家，5 歲就能寫

江文也恩師齊爾品（俄文：Алекса́ндр Никола́евич Черепни́н）（齊爾品基金會提供）

鋼琴曲，14 歲就寫了一部歌劇。

齊爾品的母親是天主教徒聲樂家，父親 Nicolai Tcherepnin 是信仰希臘正教的作曲家與皇家歌劇院指揮，知名的 Serge Prokofiev 是父親的高徒。

受到革命的影響，1921 年父親帶著全家人流亡法國，隨行的是裝滿父子兩人手稿的大皮箱。小齊爾品在聖彼得堡唸過音樂學院與法律學院，他轉讀巴黎音樂院，隔年就舉行鋼琴獨奏會並發表作品，建立名聲。1924 年以〈室內協奏曲〉參加德國國際作曲大賽，獲得首獎。1934 年 1 月展開環球演奏計劃，首站到美國。

亞洲行

結束美國公演後，齊爾品開始此生首次亞洲行，第一站中國，但因橫渡太平洋的郵輪必須停靠補給，中途就先踏上日本，1934 年 4 月 6 日住進帝國飯店，並與經紀人安排夏天的東京演奏行程，隨後履約赴北京，立即就有英文報紙採訪：

> 《華北日報》1934.4.12 英文版，訪問齊氏
>
> 學習作曲，不應只在學院裡，而應到鄉間或市井小民聚集之地，人們會表達出他們真正的心聲。不幸的很，虛偽矯飾正侵襲著整個歐洲，販夫走卒發自內心的歌唱已不復存。因此我希望在各地旅行之際，能尋得一些歐洲已經消失了的東西。

隔兩天，《華北日報》又刊出「身材特別高大的齊氏漫步街頭接觸民歌」之漫畫。四月底，齊爾品從古都轉往列強租借而現代化的**上海**①。大樓林立的**上海租界區猶如小型歐洲城市**，各國人士穿梭，熱鬧到讓日本人都說：「跟上海相比，銀座像是鄉下。」

因為革命而流亡，大量移入的俄羅斯人、猶太人、菲律賓人組

① 本段前後主要取材自日本熊澤彩子博士之論文。

成的「**上海工部局樂隊**」等同「外國音樂家齊聚在上海的管絃樂團」，演奏水準高於日本樂團，號稱「遠東第一」，此樂團讓齊爾品花更多時間滯留在上海，以試奏其新作，因為這裡有許多同鄉，演奏風格很接近他的音樂思想。

齊爾品老友 Boris Zakaroff 也在上海任教，學校是全中國唯一的「國立音樂專科學校」②。齊爾品前往拜訪，**校長蕭友梅**立即聘請他為「名譽教授」，還撰文稱頌齊爾品：「天資聰穎、態度和藹，雖在旅途中，也每日作曲四小時，寫譜非常細緻，還親炙中國音樂，令人佩服。」齊氏於 5 月 21 日寫信給蕭校長，稱其將以私人身分贊助作曲比賽，校長當然樂觀其成：

> 我寫這封信給您，是想請您籌劃一個徵求「中國風格音樂」的比賽。先以鋼琴曲為主，每曲長度不宜超過五分鐘，由我提供一百銀元獎金。我希望比賽結果，將有一首中國樂曲能讓我在世界各國演奏，我對貴國音樂懷著無比的尊重。

齊爾品於 7 月 10 日赴日本巡演。9 月 8 日他邀請東京音樂界人士茶會，江文也出席，26 日再辦第二場聯誼，江文也因返台而未遇！10 月下旬齊爾品再回到上海，除了遊覽、寫作之外，最重要的就是上述徵曲活動 11 件作品的審查。評審除了他，還有黃自、蕭友梅、B. Zakaroff、S. Aksakoff 共五人。11 月 27 日在上海新亞飯店大禮堂，藉上海音專七週年校慶，舉行頒獎典禮。齊爾品發表創作新曲〈琵琶行／敬獻中華〉等，並演奏所有得獎作品：

頭獎：賀綠汀〈牧童之笛〉③
二獎：老志誠〈牧童之樂〉④

② 簡稱「國立音專」，俗稱「上海音專」，教授之中有許多歐洲人，華人教授最著名的是黃自。另外，江文也的弟弟文光曾短暫就學於此。

③ 賀綠汀是 Boris Zakaroff 的高足，〈牧童之笛〉又名〈牧童短笛〉，傅聰早期經常做為安可小品，YouTube 可欣賞。

④ 獲獎名單中，除了老志誠，都是上海音專學生，另有未參賽或未得獎的劉雪庵，日後也獲齊爾品提攜。老志誠因定居北京，成為江文也終身好友與同事，晚年曾接受虞戡平導演採訪。

　　陳田鶴〈序曲〉
　　俞便民〈C小調變奏曲〉
　　江定仙〈搖籃曲〉
名譽二獎：賀綠汀〈搖籃曲〉

　　1935年1月，齊爾品第二次到北京，19日在北京大學演講並介紹上海徵曲成果，29日在北京飯店舉行演奏會，仍然發表創作曲〈皮影戲〉〈木偶〉〈古琴〉〈誦經〉（與上述〈琵琶行／敬獻中華〉合為組曲）等中國風格的樂曲，其部分作品尚且能在鋼琴上模仿木魚、磬、鑼鼓等東方音響。

　　停留北京與上海期間，齊爾品也拜會歐美人士社團及教會大學。他也愛上京劇，與**梅蘭芳**成為朋友，並建議梅蘭芳在出國表演時，精簡京劇，讓外國人更易欣賞。透過梅先生的介紹，Tcherepnin拜**齊如山**⑤為師，學習中國文化，並成為齊如山的乾兒子，齊爾品這個中文名字，就是齊如山根據其俄文姓氏命名的，兩人能以「齊」為中文姓氏，真是五百年修得同船渡。

　　齊爾品也為中國人寫作編印《五聲音階鋼琴教本》，以民族音樂語彙奠基，加入現代技法的練習曲集，由商務印書館出版。音專校長**蕭友梅**在「卷頭語」稱其為「亞歷山大車列浦您」，應是印刷之前還未成為齊如山的乾兒子吧！

　　亞歷山大車列浦您先生才36歲，已經出版60幾件作品，本校很榮幸聘他為「名譽教授」。他認為華人不應只學西洋七聲音階，而應以五聲音階為基礎。本書除了各式各樣練習曲之外，他特地以「模仿琵琶輪奏聲音作成幻想曲」的〈敬獻中華〉一曲，做為與各位的見面禮

　　車君甚望吾國教員試用後，將成績或該書缺點告知其本人（請

⑤　齊如山（1875-1962），河北省人，精通德語與法語，曾留學歐洲，歸國後嘗試將西方戲劇的精髓融入京劇中。他與梅蘭芳友誼深厚，《霸王別姬》劇本就是出自齊如山筆下。蔣介石遷台後，齊如山也來到台灣，1962年病逝。

直寄 Mr. A. Tcherepnin, 270 Park Avenue, New York City U.S.A.）⑥，以備參考云。

<div align="right">中華民國 24 年 3 月 14 日

蕭友梅　記</div>

該書⑦除了練習曲之外，附加〈琵琶行／敬獻中華〉，外文曲名〈Hommage a la Chine〉，這是他向琵琶大師**曹安和**請益後，以鋼琴模擬琵琶音響之作。

齊爾品的奉獻，中國文化界知之，日後也為大師舉辦「感恩歡送會」，但因長年內亂，政府與個人都無暇他顧，讓齊氏的貢獻後繼無力。

與魯迅無緣

一直在北京忙碌的齊爾品，1935 年 2 月中，又搭船到東京，仍然邀作曲家們於 14 日相聚，江文也、清瀨保二、諸井三郎……都出席，齊爾品比照上海模式，宣告推動「齊爾品作曲比賽」，也彈了江文也的作品〈城內之夜〉。

2 月底，他先回美國，然後馬不停蹄地穿梭歐美，盡全力推廣中、日創作，紐約 NBC、維也納電台、慕尼黑電台……，都曾有江文也等人的新曲播送。

1936 年春天，齊爾品再度來到上海，有意寫作中文歌劇，並想要請人改寫《紅樓夢》，此時，經常到他上海處所的**賀綠汀**建議邀請**魯迅**執筆編劇，齊爾品知道魯迅地位很崇高，但仍寫信試試。此信由賀綠汀拿到魯迅經常出入、日本人經營的「**內山書局**」，魯迅也快速回函表達「樂意嘗試」，但需等他身體好一點才能見面討論

⑥ 此處可見其亞洲巡演之前已定居紐約，且住在高檔的 Park Avenue。

⑦ 這本薄薄的卻極其珍貴的樂譜，在 60 年代的台灣可買到海盜翻印版，書商印了 500 本，十幾年仍未售罄，筆者大學時代偶購時已蒙塵無法去除，更少聞人彈奏。這是筆者首次見識到全部「中國風」的練習曲，卻不知這亞歷山大車列浦您先生是何許人耶，當年音樂系也未曾聽聞齊爾品之大名。

再著手編寫，卻未料不久魯迅病倒，10 月 19 日秋風驟起時辭世。

齊爾品收藏曲集

齊爾品更準備出版「得獎作品樂譜」以利推廣！但上海商務印書館斷然拒絕，理由是「鋼琴在中國太少了，就算是比賽佳作，也必定賠本」；日本代理歐美樂譜的出版商也同樣拒絕；遠在歐洲的出版社當然也不願意考慮，因為亞洲尚無法保護著作財產權。所幸，與夫婿同訪亞洲，富有的齊夫人 Louisine P. Tcherepnin 同意捐獻，讓夫婿做文化慈善事業。

齊爾品收藏曲集 Collection Alexandre Tcherepnine[8] 終於簽約，由世界大商 Universal Edition 的日本代理商「龍吟社音樂事務所」發行。因此，樂譜得透過 Universal 集團的力量，在 New York、Paris、Wien、Shanghai、Tokyo、Peiping 同步發行，得以宣揚齊氏所要呼籲的「歐亞合璧」（Eurasia）思想，他強調：「亞洲各國要在國際樂壇立足，就必須應用世界性的當代音樂語言、技法，並使用世界通用的樂器或媒介，但內容則必須具有民族性。」

在中國徵求的創作僅是鋼琴曲，共 11 首報名。但在日本，已提昇為管絃樂曲，計有 20 部參賽。樂譜郵寄到巴黎，由 Albert Roussel 擔任主審，J. Ibert、H. Gil-Marchex、Tansman、A. Honegger 任初賽評審，P.O. Ferroud、H. Prunieres、T. Harsanyi 任複賽評審。成績於 1935 年 12 月 6 日在巴黎的日本大使館揭曉，**第一名伊福部昭**〈日本狂詩曲〉，**第二名松平賴則**〈Pastoral〉。這一次，發起人齊氏很客觀地未擔任評審。

《齊爾品收藏曲集》收藏的日本作曲家有：伊福部昭、江文也、清瀨保二、太田忠、松平賴則、近衛秀麿、箕作秋吉、小船幸次郎、萩原利次、早坂文雄共十人。中國音樂家只有賀綠汀、老志誠、劉

⑧ 細心的編輯發現此處拼音不一樣，蓋 Alexander Tcherepnin 為英文拼音，此處依照收藏曲集封面的法文拼音 Alexandre Tcherepnine（應是久居巴黎的本人所選定），以感念其貢獻。

雪庵三人的鋼琴小品及歌曲。《曲集》的 logo 商標是牧童正面坐在牛背上吹短笛，這一幅小畫靈感來自中國比賽首獎曲／賀綠汀的〈牧童短笛〉。（圖請見恩人「楊肇嘉」篇末）

這曲集出到 1940 年，已經有 39 冊了。固定使用灰色封面，曲名和作曲家姓名使用英文、俄文、日文或中文標示。除了出版，還有巡迴演奏與電台播放，當時歐美音樂家對日本、中國最大貢獻者，當推人稱「世界公民」的齊爾品。

四十幾年之後，在美國大學任教的**韓國鐄**教授說：「由於齊爾品的貢獻，在美國的國會圖書館、紐約公眾圖書館、康乃爾大學、芝加哥紐伯雷圖書館……和私人圖書館，仍保留著 Tcherepnine Collection。」其中，跟台灣關係最密切的江文也作品，也隨著散播全球，但在其原鄉卻被埋沒。而這般大手筆的全球發行，戰後至今的台灣，尚未得見。

清瀨保二曾記錄齊爾品之言論：日本的音樂若再如此發展下去，就會和 18 世紀的俄羅斯犯下同樣的錯誤。過去俄羅斯模仿德國、法國、義大利，完全接受歐洲的音樂手法與概念，因而忘了自我的本質。現在日本的音樂家們，與其特意去歐洲等國留學，不如在本國多聽民謠更為重要，擁有本國固有的韻律、旋律、和聲，才是孕育近代音樂的要素。

受到齊爾品的影響，命運改變最大的日本人，應是北海道帝國大學林業系畢業，擔任林務官的**伊福部昭** Ifukube Akira（1914.5.31-2006.2.8）。當時，他想將自習作曲的〈日本狂詩曲〉參加上述比賽，向作曲家朋友請益時，該友卻說：「拿這種曲子去應徵是很可恥的」，未料竟獲得第一名。

惜才的齊爾品說：「你想學作曲的話，我來教你。」於是，**伊福部昭**當機立斷，請了當年的全部公休假，來到東京拜師學藝，密集上課一個月。對於齊爾品的教學及與江文也的互動，他描述 ⑨：

⑨ 1994 年接受虞戡平的採訪。

齊爾品老師不只教作曲的方法，連繕寫樂譜時，鋼筆墨水的用法等等，他都會指導，教我不要把鋼筆的腹部在墨水瓶的前端摩擦，而要把鋼筆的背部，朝向墨水瓶的對邊停住而吸墨水，這應是歐洲貴族行事考究的做法。

某日我與老師在帝國飯店用餐時，直率的江文也來了，手中揮舞著樂譜大叫：「作好了！作好了！這次確定是傑作！」文也毫不忌諱周遭客人的眼光。這是〈泰雅族之戀〉，我看了樂譜，雖然並不覺得內容如小江所言般的傑作，就說：「標題稱〈泰雅族〉就行了吧！」小江回答：「不行，沒有戀情就不行！」他天生浪漫派，有著不聽從別人意見、非常死心眼的地方。

其實，江文也在東京認識齊爾品之後，也是馬上拜師學藝，斷斷續續利用恩師在東京的空檔，直接深入探討，又擷取歐洲最新的手法，德布西、巴爾托克、史特拉汶斯基的音樂語彙，全都曾出現在江的作品中。他日記裡寫著齊爾品作曲比賽的記事：

聽說全部有二十幾首作品應徵，可以想像此次的比賽會帶給日本樂壇多麼巨大的影響。在這之前掛著大招牌，隨身帶著木刀到處威風的作曲家為什麼沒有參加呢？想必是恐怕自己的模仿和作風被參加比賽的人看透吧！

世界歌王的讚譽

1936 年春，全球知名的俄羅斯聲樂家**夏里亞品 Feodor Chaliapin**（1873-1938）到東京公演，住在帝國飯店。齊爾品前往拜訪，還帶著江文也，讓他演唱新作〈生蕃四歌曲〉，齊爾品鋼琴伴奏，江文也的日記又寫了：

巨人站起來，將手放在我的肩膀上說：「你常常在大眾面前唱歌嗎？你實在表現出非常好的氣氛。」大加讚賞我，還問：「你是作曲家還是聲樂家呀？」日本樂壇不願承認我的才能的話，我就以世界的音樂水平參加競賽，讓自己的才能得到認可。

夏里亞品住在東京帝國大飯店之時，正好牙疼，主廚特別為其

調理軟嫩牛排，甚獲其心，也被命名為「Chaliapin 牛排」，迄今仍為帝國大飯店名菜。

拜師齊爾品，巧遇歌王 Chaliapin，江文也除了原本就流利的英語之外，興起加強第二外語之心，他想留學維也納或柏林，學了基礎德文。但因妻子瀧澤乃ぶ（Takizawa Nobu）主修法文，以前就常幫忙江文也讀總譜與唱片之解說，生下小孩後，忙碌而無法協助，江文也自己查字典，法文也進步不少，甚至又有留學巴黎的念頭，這當然也因為恩師已經開口邀約，況且齊爾品在巴黎有個很好的住宅。但人生之旅，經常有轉彎。

齊教授邀徒弟赴中國

唱歌給歌王夏里亞品聽之後，影響江文也命運的事情即將發生。5 月下旬，齊爾品要再度到北京、上海演奏，離開東京之前，特別邀請文也同行，他要 A-Bin 隨後跟來，一起走一趟「追尋東方音樂寶藏之旅」，文也因為**沒有盤纏而支支吾吾**，恩師於是藉口給他「樂譜版稅 400 圓」，學生始得臨時告別妻女，沒有訂船票就衝到門司港，搭上「長安輪」，這是除了唸小學的第二故鄉廈門之外，首度要到中國的北京、上海旅行，一趟走來，400 圓只剩 60 圓。

日本在 1933 年入侵熱河並退出國際聯盟之後，又擴大在中國的占領範圍，武力衝突不斷，直到 1935 年 6 月，**何應欽**與**梅津美治郎**簽訂「何梅協定」，中國軍隊撤出北京、天津地區，北京暫呈平穩狀態。

江文也就在這樣的背景下，於 1936 年 6 月 18 日抵達北京見到恩師，倆人都有本事一邊旅行一邊寫作，文也寫去年動筆而未完成的鋼琴曲集〈斷章小品 16 首〉（16 Bagatelles），候船時可以寫，火車上也能寫，十足的專業作曲家架式。

首趟中國之旅，江文也親撰〈北京から上海へ〉（從北京到上海），發表於《月刊樂譜》1936 年 9 月號，這是當時流行的「旅遊散文」。以下為摘錄自劉麟玉教授的中譯：

齊爾品返歐前與上海音專告別，1935 年 2 月 6 日與評委們合影。
右起：賀綠汀（得獎者）、S.Aksakoff、蕭友梅、齊爾品、齊夫人、B.Zakaroff、黃自。

長安號

原本的維也納之行，方向變了！對我而言「去維也納」還太早，又想瞭解東方，且六月歐洲的航海或陸線，人潮擁擠，柏林同樣也很多人嚮往呀！旅行社說「長安號」明後天出航，我也不問船的大小及設備，就買票了。黃膚色的乘客只有船長、神戶海上保險經理、某上校和我四人，其餘都是外國人。保險經理說，這條航線中，只有這艘船上的西餐美味可口。航海中，憶起東京生活的悲喜，胸口一震，但立刻將它拋擲到地平線那一端。滿心享用大海的靜寂，比王侯更為奢侈的怠惰。

無伴奏獨唱會

入港前夕，在殷勤建議下，我開了兩場獨唱會。一場對水手等工作人員，一場對紳士淑女。〈海之鷗〉〈佐渡民謠〉〈高島城〉〈我的太陽〉、韓德爾的〈老樹〉、華格納的〈晚星之歌〉和我自己的〈祭首之宴〉，在愉快的情緒下演唱。

次日清晨散步時，讓一位品味不太高的夫人給遇到了。天津是

外國人多得可怕的地方，夫人是俱樂部的老闆娘，她說：「到天津請一定來找我，那裡的『論壇管絃樂團』是我們經營，外國人對爵士樂及輕音樂已膩了，你昨晚唱的歌……」但我只覺得心寒，敬個禮便進入餐廳。

上陸

正午到塘沽，坐車到天津約一個半小時、到北京約五小時（可到旅遊中心查詢）。天津！我在火車窗前表示敬意便離開了，論壇樂團夫人啊！請原諒我！喔！不！只因身為歌手受到輕蔑之故！

北京正陽門

北京，第一眼看到的是正陽門。啊！北方的忽必烈！南方的文天祥！在我腦中像走馬燈般旋轉，自己不時在嘴裡念著〈正氣歌〉。汽車在古都奔馳著！這是哈德門，那是紫禁城。北京！北京！反覆唸著，我好似要與戀人相會般，因殷切地盼望而心焦，魂魄也炙熱到極點。

化妝舞會

齊爾品和維克小姐一同來接我，今晚有外交化妝舞會。齊爾品扮「民國的大官」，亞當扮阿拉伯人，維克小姐扮印度公主，我扮成台灣高砂族首領。我們進入北京「會議兼跳舞」的場地，舞會間的小型音樂會開始了，齊爾品彈我的〈小素描〉，又替我伴奏〈生番之歌〉。不知齊爾品是否太興奮，序奏以驚人音量 f 開始，讓淑女們皺起眉頭，但是安可聲音又大得嚇人。當然，我是穿著酋長服裝演唱的，回到旅館已半夜三點了。

中華戲劇研究所

我下決心要瞭解京劇的，在東京曾請教太田太郎先生許多問題，也想要訪問此地權威人士並請益。但第一晚看了演出後，卻覺得無此必要了。表演確實如芥川龍之介於〈上海遊記〉裡所寫的一樣，只是我要說的是「那是不同的世界」。

好似要將耳朵震裂、從熱烈的氣氛中醞釀出的音樂，是京劇的

原始音樂嗎？從 Honegger 的 Pacific 231 或 Mosolov 的鐵工場音樂，到 Toska 的戲劇表現，有如蜜一般的愛情的場面，用三、四種的打擊樂器與胡琴、笛子便能描寫出來嗎？我貧乏的本能不能對那音樂有任何感覺，就算知道它們的歷史和理論又能如何呢？次日，訪問「中華戲劇研究所」時，我只將太田先生託付的信交給他們。我不知他們在研究些什麼，在無感的狀態下離開。

行宮

這圓明園真的是西太后造的嗎？很抱歉，我反覆地想著。它完全融合大自然，已不能分辨哪些是人工的了。所有的殿堂、樓閣都似從天而降，樓閣都生了根似的舒適沉靜地坐落著。群山全是照著西太后的命令造的，眼前大得不像話的湖也是，用人工造了南海及北海，然後將揚子江上的軍艦運到北京的陸地上，並在這兩個海上訓練軍艦。宮殿裡有演藝場，我在那裡稍微喊了幾聲。發現不管是哪個國家，對演藝場的音響效果都相當地注意。其他尚有太后的寢宮，展出各種鼎、壺、鋼琴、鋼片琴等器物。

支配者

來到支那大陸的人，首先感覺到廣闊自然的大壓力，然而棲息在此的中華子民呢？是否為了自己周圍的壓力而否定了所有人世的一切呢？我卻不這麼想。老子的「道」，孔子的「天」。「大哉，堯之為君也，巍巍乎，唯天為大，唯堯則之，蕩蕩乎，民無能名焉。」這是將自己的德性提升至與大自然同高的有名君主的最佳典範。而秦始皇與成吉思汗等，則是努力將自己的力量施加於大自然的暴君的樣本。萬里長城也是，萬壽山也是，甚至成吉思汗的遠征也是。

天壇

歷代皇帝對天祈禱兼遊憩的地方。一切都由奇數構成，柱子、欄杆到石階全是奇數，恐怕連一棵棵的樹也是奇數吧？

和天壇連結成一直線的對面那個地點，是沒有加蓋的露天祈禱所。出了天壇，這一段路用石頭造得極為壯觀，好似在比大地高出

許多的屋頂上行走一般，西側的樹木到此全沒有了，青空卻在另一邊出現，此處是看不到地平線的。也看不到北京的屋頂，可說和俗世隔絕了。人若沿著直線走，天與我之外，其他的雜念都不會產生。我雖不知這是由哪位建築師所設計，卻完全被征服了。

孔廟

「三人行必有我師」，主張「下學上達」的聖人孔子所完成的人類最偉大的奮鬥史，全收在這殿堂裡。有如之前的紅黃藍白黑五色國旗般（按：北洋政府國旗），以各國各族的文字刻在石頭之上。

正中央有個「至聖先師孔子之位」，不是人像而是木牌。兩旁則是孟子和顏淵，還有子貢、子游、冉有……，看著看著，胸中漸漸滿了起來。他的門人總數三千，通六藝的七十多人。所有六藝所需用到的器具按著順序排列著。看看這個樂器吧！儒家為了造就人類，是如何的重視音樂啊！

喇嘛廟

若照市井之說，喇嘛廟是個百分之百的帶有性的色彩的地方。雖是從西藏發展出來的密宗的一種，祭拜陰陽佛好似也是理所當然。白色的女體上騎著三頭牛，在之上則是表現出可怖模樣的神像。男女抱擁的神像，像與女子化成一體的神像。

此外，如來佛、金剛羅漢、布袋神，還有雲南產的、一整棵檀樹，雕成大得驚人的佛像。人在其中，彷彿穿梭在天國與地獄一般。對我而言這是個不尋常的建築，如果不是跟著引路之人，我可能在天國中迷途而無法離開。準備離去時，喇嘛僧開始誦經，或許因為剛看完了珍奇佛像，那聲音聽來竟是極其愉悅的。

端午節

舊曆的五月五日，三閭大夫屈原投江的日子。今早，眼睛睜開時，正好喇叭聲在旅館前的廣場上鳴響著。看向窗外，原來是一些「非民國軍隊」的士兵正在舉行英勇的分列式（按：清末至民國一直有多國軍隊駐紮）。這晚回到旅館，晚報上鄭重地報導了，舉行

分列式的國家，今天發生小衝突，有兩名紳士受了重傷。

入睡前，瞬間一個念頭刺進胸口。啊！何等痛苦的想法呀：「若是論到音樂這一點，**你的體內不也和這北京一樣駐紮著世界各國的軍隊嗎？先是德國**，然後是法國、俄國、義大利、匈牙利、美國。這樣的你究竟在做什麼啊！」我換了衣服，衝出旅館，在街道上來回踱步，內心似地獄的叫喊，不協合的管絃齊奏，定音鼓的亂擊。啊！到底要怎麼做才好呢？

萬國國際夜車、通往上海

這車的存在和民國一般百姓的世界，是完全無法取得平衡的。它雖有著天馬行空般的亮麗外觀，實際上卻有如一匹懶馬在地上遲緩地爬著一般。必須和北京說再見了！想寫的事還有許許多多。北京是個好地方，樹木很多，也很安靜，所有的事物都在大規模的狀態下沉睡著。

車中的紳士

齊爾品先生一家人在前方一列車廂的房間，之外便剩下大使館的一等書記、民國的紳士和我三名旅客，在走廊上與書記官相遇時，他給了我一張名片。民國的紳士在旅程中不停地議論，卻沒有問我的職業、我的名字，也不曾給我名片，當然我也沒有自我介紹。這紳士談著民國過去的文化，也講一些北京和南京的事，從他的語氣中，可猜出他是外交官或是南京政府的官員之類的。談到民國的音樂時，他問：「你應該非常尊敬貝多芬吧！」

「是的，貝多芬是我的西洋音樂入門書，但有一陣子非常討厭貝多芬而疏遠了一段時間，但是現在再度感受到他的偉大。喜歡或討厭可就都不那麼重要了。」

「也許吧！但這人有些讓我無法理解之處，和歌德一同走著，只因歌德對皇帝敬禮，就那般地批評歌德，但他自己的所有的作品卻也是呈獻給王侯貴族，是怎麼一回事！根據日本來的新聞雜誌看來，最近正流行第九交響曲之熱不是嗎？你聽那第四樂章時，真覺得是歌詠歡樂嗎？在我聽來，只聽到地獄的吶喊，這一點上還不如

京劇表現的徹底呢！」

紳士又談起世界狂熱的奧林匹克運動會，談墨索里尼進攻衣索匹亞的問題，**談民國現在實施的漢字限制……**。然後每一件事最後都用前述貝多芬話題的方式做了結論。這紳士在南京下了車。

上海

上海很熱鬧，有壯大的建築。和上海相比，銀座簡直像某個鄉下的大馬路。不過，外觀上像這般混雜的都市也是少見，有巴黎式、紐約式、羅馬式……

音樂學校

民國唯一的音樂學校在上海，校地青翠而舒爽，也有壯觀的圖書館。蔣介石說要給予更多的補助，每年都送一、二位學生出國，老師人數增加而多於學生的人數，值得信賴的是作曲科主任蕭友梅教授。由於蕭博士在留學德國之前，也曾留學日本，我們兩人用日語交談。

按慣例，由齊爾品先生伴奏，我演唱了〈生番之歌〉，也彈了〈小素描〉及〈滿帆〉兩首曲子。由於六月下旬開始暑假，並非全校性的演出。雖通知住在上海附近的學生，與作曲科老師，大約有六十人左右。齊爾品在全校師生面前演奏，南京電台也播放了，齊老師為了無國界的藝術親善，盡了很大的力，曲目為：

中國作曲家：賀綠汀〈牧童之笛〉
　　　　　　老志誠〈牧童之樂〉
日本作曲家：江文也〈小素描〉
　　　　　　松平賴則〈前奏曲〉
　　　　　　太田忠〈交通標識〉
　　　　　　清瀨保二〈春之丘〉

以及**齊爾品**自己的作品。

那殺人似的炎熱氣候，使我變得有些意興闌珊，但是身為歌手的我，也發揮本能，在**南京電台**痛快的演唱山田老師及諸井先生、

日本音樂家到橫濱碼頭迎接齊爾品伉儷

清瀨先生的歌曲，鋼琴是**梅蘭芳捐贈的史坦威**⑪，現場聽眾們確實是認真聽著的。

歸帆

　　啊！旅行結束了！我實際的接觸了過去的龐大文化遺產，在很短的時間內，被這些遺產所壓垮、壓得扁扁的。我仍舊什麼事也不做的躺在甲板上。淺間號、上海號全都滿了，我正躺著的這船是Dara 公司的傑普森號。雖然是粗糙的二流船，但噸位超過兩萬噸的這艘船，比起上次搭的船更為平穩。我直視遙遠的地平線上的白雲時，卻在彼端發現了貧乏微弱的自己。

⑪ 此前一年的 1935 年，日本指揮家**近衛秀麿**擬贈「演奏型大鋼琴」給上海音專，遭蕭友梅拒絕，蕭可能擔心此琴帶有政治家族背景。**近衛秀麿**出身政治世家，他的哥哥**近衛文麿**於 1937 年擔任首相。（七七事變後，上海音專被炸，上海也成為孤島。）

❦ 歷史補遺 ❦

Coda 1 兩位齊爾品夫人

齊爾品夫人全名 Louisine Peters Weekes Tcherepnin，父親 Samuel Peters 是煤礦商（非鋼鐵大王），第一任丈夫 Harold Weekes 也是成功的商人，離婚後再嫁 A.N. Tcherepnin。但是，Louisine 一直被稱為 Weekes 小姐，江文也文章中亦稱呼「Weekes 小姐」，因為齊爾品就這般稱呼夫人。

第二次世界大戰開打之際，文化活動都受到影響，齊爾品也與 Louisine 離婚了。Louisine 的日記被收藏在 Harvard University 的 Loeb Music Library，其中有她與 Tcherepnin 訪問日本、中國的紀錄。

戰前戰後，齊爾品都經常舉辦音樂會，發表新曲，也不忘附帶介紹江文也等徒弟的作品。後來在歐洲與之前就在**上海音專**認識的**鋼琴家李獻敏**女士重逢而結婚，定居巴黎。李獻敏更熱中介紹中國作品，也把江文也納入。

50 歲的齊爾品與李獻敏雙雙任教美國芝加哥 DePaul 大學，1958 年成為美國公民，但仍經常往返巴黎。1964 年退休後遷居紐約，但為了錄音工作，半年住在巴黎，唱片由 DGG、EMI、VOX 等公司發行。1967 年應蘇聯政府邀請，齊爾品首度返回故鄉演出。1977 年 9 月 29 日逝於巴黎，享年 78 歲。他的兩個兒子也是作曲家，在電子音樂上有很高的成就。三代都是作曲家，在歐洲也很少見。

根據**廖輔叔** 1992 年 3 月發表於中央音樂學院學報的〈悼校友李獻敏〉，李出身基督教家庭，是上海音專第一位赴歐留學的學生，拿的是庚子賠款獎學金到比利時。嫁給齊爾品之後，定居巴黎，除了四處演奏夫婿的作品外，她也連繫**斯義桂**與**周小燕**演唱齊爾品編曲的中國民歌，1947 年與夫婿、周小燕在捷克布拉格演出「中國當代音樂」（部分錄音可搜尋 YouTube）。

李獻敏告訴廖輔叔，希特勒攻打巴黎的四年，物質缺乏，經常餓肚子，不得已只好請齊爾品用假名寫些淺俗小曲以換取食物。

齊爾品逝後，李獻敏持續運作「齊爾品學會」，出版樂譜及錄音，更以獎學金鼓勵華人創作或「研究齊爾品」。她在紐約的房子，也以出租中國學生為主，**張己任**曾經是房客，很受她照顧，她告訴張己任：「齊爾品與阿彬亦師亦友，情同父子，江文也是齊爾品最欣賞的亞洲作曲家。」這也是張己任研究江文也的動機源頭。

Coda 2 兩個 Pin

李獻敏曾對台灣留學生說出**兩個 Pin 的故事**，有人發表文章，**郭芝苑**和**廖興彰**兩位老人家都打電話給筆者，表示看不懂誰是誰？

話說文也本名文彬，一般台灣小名都叫阿彬。他 13 歲到日本讀書就自我介紹：「我是台灣來的 A-Bin。」調皮的阿彬跟恩師說：「我是台灣的 Bin，你是俄羅斯的『Pin』，家人叫我 A-Bin，你也是『A. Pin』（Alexander Tcherepnin），真是前世有緣喔！我就叫你 Dear Pin 或 A. Pin。」不過，寫信的時候，他還是尊稱「我親愛的大師」。（註：俄羅斯有許多「Pin」，本篇提到的聲樂家 F. Chaliapin，也是 A. Pin。）

江文也永遠記得應恩師之邀，抵達北京的那天是 1936 年 6 月 18 日，這是他人生的重大紀念日，隔年同一日他還郵寄新作給恩師。筆者也發現他在東京給楊肇嘉寫信，有好幾封都簽署 18 日。

Coda 3 EMI 唱片

齊爾品親自錄製的唱片，1960 年代由 EMI 發行。目前還能買到二片 CD，除了奏鳴曲、前奏曲、小品、三重奏、絃樂四重奏、大提琴無伴奏組曲等，還有特別的曲目，是他和男高音**蓋達**合作演出他父親 Nicolai Tcherepnin 寫的六首俄文歌曲，極為珍貴。

另外，還有一套 2008 年 BIS 出版的四張 CD，由**水藍**指揮「新加坡交響樂團」演奏齊爾品的交響曲與鋼琴協奏曲，鋼琴家為日本的**小川典子（Noriko Ogawa）**。

　　YouTube 上有各國粉絲把齊爾品的作品掛上網，對華人而言，更關心的或許是「**齊爾品編曲／斯義桂獨唱中國民歌**」，共有〈大河楊柳〉〈虹彩妹妹〉〈小放牛〉〈送情郎〉〈鋤頭歌〉〈馬車夫之歌〉〈在那遙遠的地方〉〈清平調〉〈青春舞曲〉九首。至於**周小燕**，YouTube 上亦有其歌聲，但尚未見到她演唱的齊爾品編曲之作。

Coda 4　北京、北平

　　1995 年，劉麟玉博士翻譯〈從北京到上海〉投稿聯合報，7 月 29 日副刊刊登時，內文所有的「北京」都被編輯改為「北平」，標題也被改成〈從北平到上海〉。其實，台灣人都知道二者是同一個帝都，一般人只知國民黨稱「北平」、共產黨稱「北京」，搞不清楚相互關係。

　　北京古稱「燕京」或「北平」，背靠燕山，有永定河流經老城，曾有金、元、明、清四個朝代定都於此。

　　1912 年 1 月 1 日中華民國成立，以南京為臨時首都，但沒多久袁世凱勢力取得絕對優勢，孫中山只好辭職，讓位給袁世凱，袁遷都北京，史稱「北洋政府」，對外代表中華民國，國旗為「五色旗」。1915 年袁世凱稱帝，1916 年 6 月 6 日辭世，雖由黎元洪繼任，但權勢軍力都由張作霖掌握。

　　1928 年廣州的蔣介石國民政府的北伐軍進駐北京（張學良易幟，北京不戰開城），結束軍閥割據，完成北伐。但仍以南京為首都，將北京改為「北平」。1937 年日本侵華，再將北平改回「北京」。1945 年戰後，國民黨短暫恢復「北平」，旋即又被共產黨定名「北京」至今。

　　江文也隨齊爾品旅行時，確實是「民國」的「北平」，但日本已在北平外緣成立「滿洲國」，覬覦北京久矣，當然不會隨「民國」起舞而稱「北平」，況且日本老百姓也搞不懂，大家都稱數千年古都為「北京」。日軍占領北京之後，引來日本文化人前仆後繼的朝

聖熱潮，江文也的旅遊散文才能連續數個月刊登。

Coda 5　猶太人在上海

自 1860 年清廷開放通商口岸以來，上海為中國南北海岸線的中間點，外商如潮水湧入，英商最多，美商次之，再加上歐洲的普魯士、丹麥、荷蘭、瑞典、比利時等國公司，以及日本商人，都選擇上海做為他們經營中國的貿易基地，為便於保護僑民，領事館也愈設愈多，讓華人到租界區就如同到外國一般。

到了希特勒時代，當所有的歐洲國家懼怕納粹報復而拒絕收容逃難的猶太人時，只有上海大方地開放門戶，租界區更是**世上唯一不要求猶太人持入境簽證**而能登岸定居的城市，也不要求猶太人有任何經濟擔保和健康驗證就能直接入境，更沒有入境限額。因此，上海幾乎成為猶太人唯一的避難所，猶太人只要買一張船票便能進入上海，定居人數曾高達三萬人。

讓近萬猶太人移居上海的功德者，是當年中國駐維也納總領事**何鳳山**。他違背上司／駐德大使與外交部長之旨意，以人道關懷幫助猶太人，取得能夠離開歐洲的簽證，被後世人尊稱為「中國辛德勒」。

猶太人在上海擁有自己的醫院、戲院、學校和運動會場，建造了七間教堂、四個墓園和一間猶太會所，經常有著名的歐洲音樂家演奏會，且有自己的報紙、雜誌和電台。所以上海的發展有別於其他的中國城市，外來殖民文化的混入，看在江文也的眼裡，這亞洲的「小維也納」盡是異國風情。

Coda 6　上海工部局樂隊

台灣解嚴之前，筆者讀到「上海工部局交響樂團」之記事，不懂何謂「工部局」。30 年後 Google，始知「工部」係古代行政官制三省六部中的一部。「三省」係中書省、門下省、尚書省；「六部」係尚書省下屬之吏部、戶部、禮部、兵部、刑部、工部。「工部」

掌管山川、水利、工程、交通等工作，類似今之「公務工程部」。（陸劇《瑯琊榜》，對「六部」的主掌業務有很清楚的呈現。）

清末積弱，列強欺凌，更以保護自家僑民為由，強迫清廷開放「公共租界」。1863 年，英國與美國共同在上海成立 Municipal Council（市政委員會），有如租界的「市政府」，中文名銜類比古代的「工部局」。

大量逃難的俄羅斯人與菲律賓人齊聚上海後，於 1879 年成立 Shanghai Public Band。1919 年起，義大利鋼琴家／指揮家 Mario Paci（梅百器）領導樂隊，逐漸擴充至 50 人後，改名為 Shanghai Municipal Orchestra and Band（上海工部局樂隊）。

第二次世界大戰期間，猶太人獲益中國免簽證而大量移入，上海是登岸首站，許多猶太人難民加入樂團，演奏水平大大提升，除了古典音樂會，也曾替「李香蘭演唱會」伴奏，團員更兼差百代唱片時代曲之錄音，更有傑出者執教於「上海音專」。

上海「公共租界工部局」在 1945 年之後，成為上海市政府。「工部局樂隊」也於 1956 年改名為「上海交響樂團」。

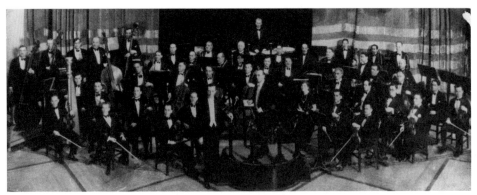

1935 年齊爾品與當時全東南亞最好的樂團「上海工部局交響樂團」演出協奏曲的合照。

Coda 7　齊爾品與夫人紐約豪宅

　　建築師林碩彥（英國 Oxford Brookes 大學都市設計政策博士）讀《江傳》，看到齊爾品 1934 年的紐約住所地址：270 Park Avenue, New York City, USA（書上註明高檔區）。林博士上網找到該地址建於 1916 年的花園豪宅係由 Warren & Wetmore 建築師事務所設計；1960 年改建成 52 層 JPMorgan Chase 總部，由 SOM 建築師事務所設計；2020 年 JPMorgan Chase Tower 拆除再改建為 70 層大樓，由 Foster + Partners 建築師事務所設計，預計 2023 年完成。感謝林建築師的搜尋，圖檔自左至右，依年代排列。

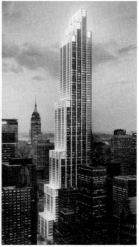

第六節　恩人楊肇嘉

台中清水楊肇嘉

明治維新後，日本人對歐洲文明的景仰，擴及到原本受輕視的音樂行業，上流社會已將西方音樂當成高雅人家的素養。江文也連續兩年聲樂比賽得獎，又在藤原歌劇團擔當第二男主角，日本人已經很器重了，再加上作曲比賽又得獎，更讓台灣人與有榮焉。

江文也生前曾交代家屬：「此生三大恩人，有機會務必報恩。第一位，代替母親的史卡朵教士；第二位，教導成為作曲家的齊爾品；第三位，如師如父出錢出力的楊肇嘉。」

楊肇嘉（1892-1976）是台中清水人，16歲赴日本讀書，在「京華商業學校」三年級時，課餘到「駿河台音樂班」學小提琴，未畢業就返台結婚服務鄉梓。34歲攜帶家眷及受託監護的親戚子女多人重返東京，考入早稻田大學政治經濟系，課餘熱衷殖民地人公共事務，常須換上西裝，穿梭東京各地。

楊氏在東京小石川區武島町七番地租下一座環境優美、花園寬敞、有十五間臥室的住宅，讓台灣學生們同住。賢慧的夫人擅長烹飪，經常招待台灣學生，讓大家感佩不已，稱呼「東京阿姆」。楊肇嘉則是「東京阿爸」，他渾身是勁、古道熱腸，活動力又強，講起話來聲如洪鐘，日本人尊敬他的勇氣，稱他為「台灣獅」。

1934年6月12日，台灣與日本之間的電話線路開通，日本拓務省舉行極為隆重的啟用典禮，邀請楊肇嘉說出第一句話，踏出台灣通訊文明的第一步，足見楊氏的份量。

如前文所述，1934年大規模的鄉土訪問演出之後，楊肇嘉與江文也如父子般的情感日益深厚。楊氏從東京搬回台中之後，雖也經常到日本，卻仍頻頻通信。目前已發現20封江文也給楊肇嘉的日文信，這或許也是因為**1935年開辦定期台、日航空郵政**帶來的方便

吧！

　　1998 年，台灣師範大學音樂系**薛宗明**教授在「台灣省立交響樂團」《省交樂訊》雜誌發表〈江文也二十件新出土信簡見述〉，特別註明為尊重「收藏者」，僅重點式的摘錄刊載。爾後筆者曾數度透過管道尋求信函，直到 2010 年夏天，緣份到了，才獲得「吳三連台灣史料基金會」提供這 20 封日文書信的影本，也期待乃ぶ夫人亦保存著當年楊肇嘉寫給江文也的書信。

　　這 20 封信往來的時間，自 1934 年「鄉土訪問團」之後，到 1937 年江文也去中國教書之前，其中信函 17 封，明信片 3 張。信中，除了分享音樂的見解外，最重要的是請求楊氏的支援，以及代尋「贊助人」。這樣的請託應是受日本藝壇風氣的影響，譬如他的恩師**山田耕筰**就是由三菱財團第四代掌門人**岩崎小彌太**贊助留學德國，**藤原義江**則受到**吉田茂**的幫助……，企業家、政治貴族贊助藝術家，自古皆然。而台灣艋舺人組織「黃土水後援會」，嘉義人也組成「林玉山後援會」，江文也同樣盼望有後援會。

　　江文也書信皆稱楊氏為「老師」，態度時而謙虛，又時而自負，最盼望去歐洲留學，寫出讓台灣站上世界舞台的音樂。他說自己為了藝術追求，不惜厚臉皮開口，很害羞又無奈地請求幫忙，卻也非常客氣表達帶給楊氏困擾的歉意。信中也感謝老師經常寄來報紙、烏魚子等貴重食品，其中有六封，收到楊老師寄給他的台灣銀行「援助金支票」，他也報告用來買書、買譜和唱片、參加比賽、妻子醫藥費等支出，也表達老師給的恩賜比神還要多，來日一定報答之語。

　　遺憾的是，信封上的郵票，可能被集郵的人取走，故有半數無法判斷年份或日期，致使薛教授暫排的時間順序也必須耗時再重新整理。例如有一封江氏親署、原視為「六月九日」的信，一直困擾著筆者，置於 1934 或 1935 或 1936 都不對，擺了好久，再細閱大師手筆，才發現應是「元月九日」，因為漢文、日文都有「元月」、「正月」的用法。另外，這 20 封信，似乎並不完整，只能期待更多史料出土。以下部分信函為摘錄，也省略部分問候與致謝之語：

文也與楊肇嘉攝於楊的東京居所

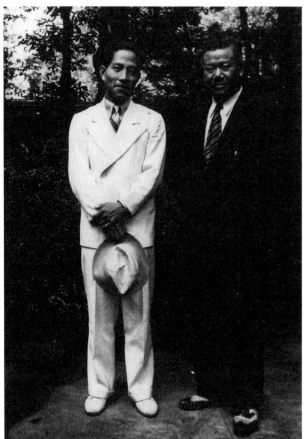

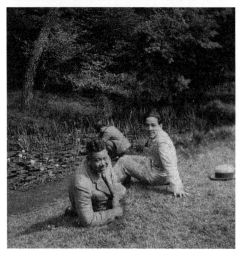
楊肇嘉東京宅之庭園

楊肇嘉灌錄演講曲盤──我的希望

二十封信與烏魚子

No.1（1934.10.6 鄉土訪問之後）

楊老師：

　　受到您許多照顧，偏偏我是一個不擅用文字表達的人，就這樣省略過去吧！信件、報紙、照片及八十円①收到了，非常感謝。

　　在台灣為了上廣播節目而延遲返日，才恢復體力又隨著藤原歌劇團到關西演出，還碰到慘重水災。本應向台灣各地寫的感謝函也偷懶了，請您原諒。

　　您寄來的鄉土訪問報導已經拜讀，沒有負面，讓演出者很高興。因為有些人是婉拒別處而來參加的，附上我對他們的敬意。

　　這次集體行動，感受最深的就是：我的同胞仍有許多人沒有充份覺醒，事不關己的態度很嚴重。先生已經有許多經驗吧！和那些「會讓人不愉快的人」一起行動，是很辛苦的呢②！請代問候家族每一位成員。

　　　　　　　　　　　　　　　　　　　　　　　　　寄自 江文也

No.2（1934.11 第三屆比賽後）

楊老師：

　　謝謝來信。在我通知您，吾作通過比賽後，馬上接到您的祝賀信，真是非常感動。

　　音樂比賽就如您所知的美術比賽一樣，有帝展、院展。帝展裡還分西洋畫、日本畫、雕刻等各種項目，音樂比賽裡也分組。如您所知，第一、二屆我都是聲樂組入選。今年第三屆，首次參加最高階的作曲組，一百十一人參賽，能列名入選四位中的第二名，真高興。無論是否出身音樂學校，能通過權威樂評家審查，信心大增。

　　吾作就是今夏和楊先生見面的那首曲子。將原題〈吾鄉吾土〉

① 應非借款，可能是「鄉土訪問團」之酬勞。

② 《楊肇嘉回憶錄》提到，幾位富家女嬌滴滴，長輩如他，還得代勞提拿大小包包。

改為〈來自南方之島交響樂詩四章〉：

第一樂章　牧歌風前奏曲
第二樂章　白鷺鷥的幻想
第三樂章　聽到部落的人說話
第四樂章　城內之夜（日後改為〈台灣舞曲〉）

這四個樂章的內容，已經在夏天跟您報告過了。以台灣之美及人民多采多姿的生活和對先祖光榮奮鬥的回憶，而為大管絃樂創作的台灣魂。吳三連先生也想瞭解，我會另郵寄出。

兩位評審告知，吾作獲得全場一致的通過，在那之前，評審只知道號碼喔！

夏天曾向老師報告，我已向巴黎申請參加國際比賽，無論如何都必須將眼光放向世界。老師！我非常期待有心人能贊助我到巴黎留學三年！與其在日本找贊助，我更期待找台灣人。為著全台灣的文化，我不得不借錢。老師！我這樣想有沒有錯啊？為著下次的作品，也必須研究一些歷史和文化方面的事。

內人現在還在病中，不容易康復，漸漸的在衰弱。如果明年四月無法留學的話，我想開一場獨唱會，也得為這些準備。

今年的帝展我去看了，我們台灣人有四位參展，都畫得非常好。但我欣賞的人沒有入選，有些失望。同鄉會今年十一月有例會，十八日有運動會，好像很有錢的樣子。有那樣的預算，也增加一些活力。

清水街令弟吩咐我訂購他選的二十五張唱片，有些尚未找到，等找齊後會郵寄。府上那個超級棒的音響，聲音直到現在還留在耳邊。

<div style="text-align: right">江文也</div>

No.3（1934.12.17）

楊老師：

感謝來信。我雖然被不同的人稱讚，但都不如先生的一句：「真有樣的台灣青年！」來得讓我高興。最近有許多朝鮮青年

來到內地，也改了日本的姓名，我一想到若是台灣人也這樣的話，會很感慨。

這次的作品標題雖然沒有明顯的標上台灣，但我想仍是能聽到那個感覺。雖然未直接取用台灣民謠，但任誰都會聽出那是台灣的旋律。關於這一點可以說是成功的。（編註：參賽曲為〈白鷺鷥的幻想〉、〈城內之夜〉）

日本最具權威的作曲家山田耕筰，是由企業家贊助留學，同樣是 25 歲時，他才寫了一首簡短的小歌，我已經是做了大管絃樂團的交響詩。

今年就這樣快結束了，內人的病已好多了，請您安心。

也請向闔府各位致上我最誠摯的問候。

江文也

No.4（1934.12 中旬）

楊老師：

謝謝前些時候寄來的信！兩天的廣播終於順利完成，引起很大的回響。一位在大阪的外國記者被感動後撰文，報社譯成日文登在星期日的音樂專欄，一起寄上給您，敬請過目。

我在思考的問題終究不是只有空想。有敏銳的聽覺和沒有任何偏見的人聽到了，一定會和這個外國人的意見相同。描述我們台灣的音樂，在當今日本的樂壇可謂劃時代的創作，西洋音樂進入已有五十年，像這樣充份的用像詩一般的內容的作品，只有那個「南之島」的交響詩吧！

十二月二日廣播後，四日就被「近代日本作曲家聯盟」強力推薦入會，也聽到來自各地的稱讚聲。

假如這個作品入選或引起一些問題等，我只能說我目前還是不夠，不努力是不行的，得好好磨練技巧。但是，這個問題在「贊助者」出現前是不可能的。因為就算得到全部評審簽名認同的獎狀或偶爾有微薄的獎金，只不過像麻雀的眼淚般，連打工者的抄譜費都不夠。

　　1934 年要結束了，根據報載，明年台灣要實施「自治制」，雖然是慢了幾年，卻感覺到漸漸近了。

　　最後，有難以啟齒的事，如果先生可以看下去的話，自九月開始內人生病和比賽，經濟狀況起了很多變化，若可能的話，可否借給我一百七十円，1935 年新春有錢進入後馬上奉還。

　　附上給貴家族最大的問候。

<div style="text-align:right">江文也</div>

No.5（1934.12.31 除夕）

楊老師：

　　現在是除夕夜，在鐘聲和雨聲裡提筆和老師通信。

　　除夕的美味珍品就是先生所贈的烏魚子。說到烏魚子就想到家母，是她在世時家人每年都能吃一季的美味，間隔十二年了，再從先生處得到，真不知是哪一種緣分，讓我在今夜特別感動，也感受到冥冥中的神秘之情。

　　從台銀寄來的錢，讓我解除了困境，由衷的向您道謝。春天有一些收入時會盡快寄還給您。付了寫譜費、書籍費、樂譜費後，也結算了醫藥費，覺得輕鬆了不少。

　　學習藝術要保持不混濁，直到最後堅持它的透明和純粹的人，無論是誰都不得不覺悟一直會是貧困的。

　　回顧 1934 年，我在四月和先生在台灣會面，以及可以在比賽中發表描述台灣的音樂，這二件事是最大的收穫，在此深深的向您致謝。

<div style="text-align:right">江文也</div>

No.6（1935.1.9）

楊老師：

　　來信已經拜讀。您為台灣同胞竭盡心力，令人感動。古言：「天助自助者，自助人恆助之。」相信上天會給我們幸福。

　　依您所交代，晚輩正全心投入奧林匹克的創作，期能交出成績。因這首樂曲將傳播到全世界，想必競爭激烈。在藝術世界

滿足於小小成就，毫無意義，更無價值。難得出現天才，卻未能得到世人理解，直至死後百年，其價值終獲人們認可。此景況世間多見，究竟世間到底有些什麼，又存在於何處，著實令人不可思議。

晚輩希望舉辦七月獨唱會，不知台灣目前情勢如何？關於費用，僅晚輩與伴奏二人，應不會花費過多。**大致計算如下：**

一、東京屏東來回：二百十八円（兩人）

二、單場演出酬勞：七拾円（兩人）

三、在台住宿費一百円（以十日計兩人）

四、其他來回東京屏東間的便當費、雜費三十円（兩人）

若依共八場表演計算，合計需要九百円。單場演出收入若達一百四十円，則可支付會場及其他雜支之費用。萬一收入不足，自演出酬勞扣除亦無妨。總之，晚輩希望以此實行計劃。

麻煩老師甚多，著實抱歉。若老師覺得分身乏術，亦煩請老師介紹可以協助吾等達成計畫的人士。新民報也預計在夏季推出某計畫，若該計畫尚無進展，晚輩也必實行獨唱會。晚輩亦將至新民報東京分局打聽情況。

<div align="right">元月九日　江文也　謹啟</div>

No.7（1935.4.23 明信片）

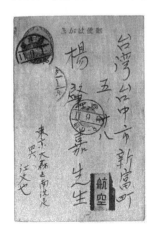

　　好久沒有向您問候了，您來到東京時受到您的許多照顧，也尚未向您致謝！

　　昨天從報紙得知**台中發生地震**，讓人震驚。希望老師和家人都平安無事，我也會替台灣同胞們祈禱。匆匆向您致意問候。

<div align="right">江文也</div>

No.8（1935.6.18）

老師：

您是否安康？聽到您和朋友們災後平安，我感到欣慰。

兩個星期前，我到鄉下舉辦了「為台灣賑災募款音樂會」，很遺憾並無太大的回響。另外，我也參加日比谷舉辦的賑災演奏會，但好像只是在湊熱鬧而已。

我以自彈自唱的方式，對震災中逝去的生命表示追悼之意。我也想，能否借助老師的力量，返台辦一場賑災音樂會，並慰問尚未受到妥善照顧的災民。希望七月上旬能於東京和老師您商量。

不知道老師您對我的作品有何建議？據說這次的作品在東京頗受好評。許多位作曲家也聽過了，雖然他們並沒能聽得到歌詞的涵義，但他們似乎能夠感受到我作品中所包含的熱忱。若是能將這些音樂製成唱片，相信會受到大家的喜愛，但遺憾的，應該沒有辦法吧！

我打算盡全力投注奧運曲目的製作，不知是否來得及，只能盡人事聽天命了。請您代為問候師母及各位朋友。

十八日　江文也

No.9（1935.10月初）

楊老師尊鑒：

收到信封內的匯票，再次向您鄭重道謝。對目前的晚輩而言，這五十日圓的價值等同昔日五百日圓般之貴重。近期內，晚輩一定設法報答這份恩惠。

前些日子已向您報告，晚輩今年同樣通過了日本音樂比賽作曲項目。參賽曲採自傳式曲風，是描寫晚輩中學時期的學生生活。樂曲分為三部：

一、狂想曲
二、間奏曲
三、舞蹈曲

以上樂曲表現的是中學生桀教不馴的世界。**晚輩預計於十一月十六、十七日，於日比谷公會堂，親執指揮棒，帶領樂團演出**。這首組曲也將於近期出版，收錄於「齊爾品精選集」。齊爾品先生旅居巴黎，先前亦曾出版過晚輩的樂曲。

如上，晚輩一步一步地再三飛躍，相信晚輩所譜寫之音樂飛翔於全地球的日子亦不遠矣。

由吾等民族現狀來看，欲於世界舞台上嶄露頭角，除倚賴運動或藝術外，別無他法。就這層意義而言，芬蘭及西班牙即為非常成功之例。

總之，晚輩無論如何都會設法前往巴黎或維也納。即使在那裡只能過著最低限度的生活，也一定要讓當地居民欣賞到自己的作品。每每想到此事，便難以按捺，希望能早一日前往！

<div align="right">江文也　謹啟</div>

No.10（1935.12.2）

楊老師：

致上久未問候的歉意。天氣已經變得寒冷了。老師及家族們都沒有什麼變化吧？我仍舊是一樣非常有精神的繼續在奮鬥。

前幾天選舉結果發表之日，東京是陰天偶雨的天氣。想起我能走過這麼長的一段荊棘之路，感到都是由遙遠的老師的廣大胸襟教給我許許多多。想到還有更多必須強忍下去的事，不得不請老師在有空之時常常賜給我勉勵。

今年的比賽我雖然入選了，但沒有得到名次。到現在我也不瞭解是什麼理由。也許是我的藝術的進展是退步吧！也可能是有些大膽有些破壞性吧！我本身以為是盡力去做的作品，難道是在藝術的世界裡也有政治行為的存在嗎？

同樣的作品，已寄到巴黎，參加二十五日的比賽，我正等著他們的忠告。這個作品若是劣作就不必說，但是希望有人能理解而稱它為傑作。**所以最近我常問自己：「你到底是白痴或是天才？」**老師，這就是我寂寞無依靠的心境，就算被迫害也不得不堅強的忍耐了。啊！必須要接受更多的苦難吧！

這個月的音樂雜誌裡有我的作品。然後十一月二十五日在人壽講堂有演奏會，一樣是在不太被人理解中結束了。只有二三個共鳴者。我會另外將雜誌寄出，若能請老師過目是非常榮幸的。

另有好消息是：去年的〈白鷺鷥的幻想〉管絃樂，被選為明年的三月二十四日在西班牙主辦的巴塞隆納國際現代音樂祭演奏。這個音樂祭，不僅是演奏當今一些名家從青年期到成熟期的作品，結果也會引起波瀾，因此我的入選不只是我個人的事，也能和台灣牽上一些關係。這又要被老師認為我很驕傲而被罵也不一定，但有機會來時，我總是在心中呼叫，**我們台灣再出現二或三個作曲家吧！**

為了這個音樂祭，有陣子沒運動和活動了。我最關心的後援會，幸有林熊徵先生開口了，林先生的意見是：「先回到台灣，請楊老師您帶我拜訪資助者，先有基本的數目，再回東京，以利後續支援。」也就是說「從台灣開始，再到東京是比較自然的」。我也會向高天成先生提出具體方案來琢磨。

楊老師！我已經決意一月先回台灣一趟，不管成功與否，盡我可能的去做做看，然後全力的為我三月份可以去參加音樂祭來努力奔走。不知先生的高見如何？現在我所等待的就是先生給我的意見。

具體方案其實說來很簡單。後援者的人數不必太多，大約二十人左右，每人一年平均一百元，共支持三年。留學不足部分，我盡可能節省忍耐度過。

再過四星期，一九三五年就要過完了。回想起來有一些失敗之處，也有迷失自己的行動，要祈求神的原諒。好不容易把想要的鋼琴拿到了手，但覺得也可能有必要時又要放手。

十日和翁榮茂先生二人到鄉下去開音樂會。和翁先生二人一起旅行時，想起去年夏天在台灣演奏的情形。也由遠處為先生的健康祈福。

<div style="text-align: right">十二月二日　江文也　拜啟</div>

No.11（1936.1.3）

楊老師：

感謝您，收到支票了，附上我多重的謝意。

1936 年終於來臨了。這一年的開始對我來說就是不得不去歐洲之事。前些時候向您提出的計畫，到底還是像先生您所說的，慷慨人士很少，但我一定要更加努力。

不論如何也是盡了人事。大膽的向巴塞隆納國際音樂祭提出作品，入選了。連自己都認為是奇蹟。三月下旬到四月上旬若可能，可以到巴塞隆納去。我在等待會有什麼樣的評論出來。

東京的經紀人來跟我說「鄉土訪問」事宜，還沒有具體的條件，所以也不能向您報告什麼，因為不太清楚狀況，我想二月一定要回鄉一次，期望那個時候再和您報告。末了，祈求先生與貴家族的每一位身體健康。

　　　　　　　　　　　　　　　　　　正月三日　　江文也

No.12（1936.1.21）

楊老師：

東京這幾天已冷到谷底了，酷寒得手凍到難以提筆。但經由報紙，感受到遙遠台灣來的溫暖，比什麼都要好。

這個月我寄給巴黎的齊爾品先生五首鋼琴曲，是剛完成的。齊爾品先生曾在巴黎、維也納、布拉格等地播放我的曲子，又在巴黎的獨奏會放入我的曲子。一星期前寄來了各報紙的樂評，現在又寄來了雜誌剪下的報導。

我會翻譯好寄去給您。我將巴黎音樂會節目單同封附上，請先生過目，也請不要丟棄，請好好的保存。從我的手完成的曲子，能和歐美人一起演奏，能表現出自己，真是一件令人愉快的事。我已感覺到現今渺小的我已經開始一步一步慢慢的投向世界，把我能爆發的美和技巧表達出來，也會有到達某種程度的感覺。

我還是會在二月五、六日左右回去台灣。前面說過的**後援會**

之事，日本這邊林熊徵先生③、許丙先生、林熊光先生都已經同意了，台灣方面就得藉助先生之力，若能得到五位先生的同情和瞭解，就可以完成我大略的計畫。

改天親自拜訪您時再詳細向您報告。也請給我一些忠告和指導。由東京出發的日子，我想最遲不會超過八日，即將要踏上懷念已久的故鄉且能見著先生，非常的期待，真想盡快把雜事解決，趕快出發。請向大家傳達我深深的問候。

一月二十一日　江文也　拜啟

No.13（1936.2.8）

楊老師：

就如先前打過的電報，我將「入選奧林匹克日本初賽」的報紙寄給您。初賽被選為最佳作品這件事就是得到上天的認同，「被我賣掉的鋼琴」也一定會為我高興吧！

第一首是：管絃樂〈台灣舞曲〉
第二首是：鋼琴曲〈根據信州俗謠的四個旋律〉

再十天就可以在台中看見您了，非常的期待。總算有了旅費，十一日由東京出發。到台中再和您聯絡，有許多事想向您報告，作曲的題材也需要搜集一些刺激，好好的向世界發表。

想到能讓台灣人的名字踏上世界的舞台，不只是我個人，也是可以彰顯台灣，想到這裡就興奮不已。

所有的一切都是託老師的福，您一直不斷給我助力的關係。

非常期待能早一天到達台灣④。請向各位致上我的祝福！

江文也　拜啟　二月八日

③ 林熊徵出身板橋林家豪門，小學就讀日本皇族學校「學習院」，東京帝大經濟學部商業科畢業，福態身材，雅好古董收藏，與台灣富豪共創銀行、保險等事業。林熊光為其弟，許丙原為林家大掌櫃。

④ 2月8日江文也寄出日本公告初選名單報紙，11日從東京出發，18日到台中清水，住進楊家，楊肇嘉通知記者宣揚江文也將進軍柏林奧運，努力募款組織後援會，受到去年大地震的影響，企業家們都非常冷淡，募款失敗，選手無法到柏林參賽。

楊老師：

　　許久未向您問候了，這封信到您手中時，正好是您從「民國」旅行回來的時候吧！

　　奧林匹克入選決定以來，我到處奔走，為著能早一日可以去留學之事而盡力，但結果是什麼都沒有。這次回台灣，見到旭瀛小學時的校長等人，也都表示願意盡力幫忙，但還看不出有什麼結果。總之，除了自己努力，沒有別的方法了。

　　住在法國的齊爾品先生正來到東京。昨天他在勝利唱片公司錄完了我的曲子，我想大概下一次會以新譜開始販售。我的其他新鋼琴曲集和聲樂曲集二冊也會出版。依照齊爾品先生的話，我的音樂絕對不是很完整的，但是非常有特性。他也建議我一定要往創作歌劇方面去發展，他說音樂家如果要有金錢、地位、名譽的話，一定要寫歌劇才行。因為這樣，我想六月、七月或許會到上海和北京去住，來完成歌劇。

　　另外，我試唱〈生蕃之歌〉給齊爾品聽，他毫無異議就決定出版，發行之後，我會將樂譜寄給您。也請向貴家族的各位傳達我最高的敬意！

<div style="text-align:right">五月五日　江文也　拜啟</div>

No.15（1936.9.1 Olympic 明信片）

　　許久沒有聯繫，這個夏天真的是酷熱，不知各位都好嗎？附上我在夏末的**暑中見舞**。並向您報告柏林奧林匹克藝術競賽的結果：

第一等　　德國
第二等　　義大利
第三等　　捷克斯拉夫
等外佳作　日本（江文也〈台灣舞曲〉）
　　　　　義大利

　　我想要進到前三名，但還是不行。這次讓日本的管絃樂曲首

次在國際演出，也讓東京樂壇很辛苦了。我本來預定六月十四日從東京到柏林去，因為旅費不足，改變目的地到「民國」旅行。⑤

No.16（1936.10.13）

楊老師尊鑒：

感謝您的電報與匯款。一直受您照顧，再次誠心地向您道謝。

因為晚輩的樂曲入選奧林匹克，在社會上引起相當的話題，因此有一陣子無法靜下來專心工作，著實困擾。但是，目前已經完全習慣如此的情況，並重新加足馬力，依照老師訓勉，不斷地努力。目前，超越奧林匹克入選曲、令全世界驚豔不已的大作，正一步一步邁向完成當中。請您放心期待。

奧林匹克入選曲不僅是吾等台灣新興文化的重要紀錄，亦是

⑤ 這封重大訊息卻用明信片，定是忙著四處報佳音。信上第三等的「捷克斯拉夫」，當時尚未分成兩個國家，故仍依原信使用舊名稱。這封明信片也提到「暑中見舞」，是指日本人有在夏天用明信片互相問候的習俗，稱為「暑中見舞」或「殘暑見舞」，日期就在立秋前28天，那天會吃鰻魚飯以補充消耗的體力。

日本新興藝術具有飛躍性的一大歷史代表之作，因此與「**音樂春秋社**」洽談了出版事宜，但似乎所費不貲，可能耗費一千三百日圓，故在種種折衝後，終於決定**半自費出版**，目前樂曲已付梓印刷。樂曲採用**國際精裝本**，預計再過一週即可上市，晚輩正引頸期待。

當然，因為出版的是五線譜，不同於目前的閱讀主流，想必除了與眾不同的音樂家們之外，應該不會有太多人購買。雖說如此，藉由出版，可將樂曲送達至全世界著名的管絃樂團，此點最為令人高興。預定於十一月三日明治節於日本廣播。

十月十三日　江文也　謹啟

No.17（1936.11.8）

楊老師尊鑒：

幾度收到您的祝賀電報，著實感謝不已。繼奧林匹克後，不知不覺之間，感受到自己正背負著新興日本音樂的責任。正因如此，承受著責任與壓力，在老師的鼓勵下，晚輩努力不懈。

相信明治節那日，老師應已聆聽兩首管絃樂曲。想必老師也已感受到，在作品當中反映出了不同時代的差異。

老師！晚輩正確踏實地努力當中！晚輩總是吹噓著要讓全世界驚豔的歌劇，目前正在一步一步地邁向完成。人事已盡。而晚輩深信上天一定會給吾等幸福。

〈台灣舞曲〉管絃樂總譜已經出版。因係首次，耗費心力時間甚多。謹**附贈二十餘冊**，請代為分送或分售給吾等同伴。如果可以的話，晚輩希望能全數贈送予有心向上的年輕人。也請隨意分送予各公家機關、政府、學校。

接下來，因為〈台灣舞曲〉所帶來的緣分，山田耕筰老師提出務必希望與晚輩一同造訪台灣。時間訂為明年二月，期間約一週或十天，山田老師希望能由新民報或其他人士安排。費用目前尚未細算，若非大筆金額，從文化交流方面考量，山田老師表示務必請您安排實現。

十一月八日　江文也　謹啟

No.18（1936.12 明信片）

楊老師尊鑒：

現在正在拜讀您的信，我贊同您的高見，邀請山田先生來台一事已不可能實現。八日也從新民報本社得知，包括謝禮、旅費、食宿費，山田先生共計需要三千円。我與山田先生商量後，確定無法由他這方負擔旅費和食宿費。

山田先生不從藝術家的行動考量，變成從政治面的「音樂使節」立場來想，也是有可能，就算只有旅行也會覺得無聊吧！用同樣的條件，可以請到一流演奏家，若以〈台灣舞曲〉為中心來演出，會更有意義。因此，山田先生的事就暫時停止了。

江文也　拜

No.19（1937.1.18）

楊老師：

又來到新的一年，小輩還是一樣的精神百倍。二三天前發表的結果，我向新交響樂團所提出的新作品又入選了。以〈俗謠交響曲〉做為標題，為了這一首曲子今後要忙一陣子。

去年曾和先生報告過有關山田先生想到台灣開演奏會的事。跟日本吳三連先生打過電話，他說要到一月回到台灣本社後才能商量。一星期前有了正式電報的回音，但山田先生那裡又有了別的較新的希望和條件，到目前為止還不清楚會變得怎麼樣。

這個五月在巴黎舉行國際音樂祭，小輩非常想以作曲家的身分去參加，但到底有多少可能性，實際上還是未成形之事。

小輩的作品：

〈素描〉（鋼琴曲）
〈搖籃曲〉（女高音）

這兩部作品都已經由「勝利唱片」發賣了。下個月，小輩自己作曲自己唱的〈牧歌〉也將由同社發售。〈台灣舞曲〉在這裡也引起很大的反響。我想從今年起必須登上市場的這個舞台才行。請向貴家族致上我最大的敬意。

一月十八日　江文也拜

楊老師尊鑒：

　　謝謝您的來信與照片。收到後晚輩立即貼於相簿，留下完美的紀念。如您所察，十八日發表將開徵「**Weingartner** 獎」的同時，晚輩受到激勵，於是開始加足馬力，今日亦完成了三首樂曲，計畫各項目皆提出一首曲子。惟 **Weingartner** 先生的藝術傾向與晚輩的樂風相比，時代差異甚大，令晚輩有些在意。再加上截止日期延至九月三十日，參賽曲數量想必不少。若僅由一位評審選曲，恐會偏向評審個人喜好，不過這也莫可奈何。儘管如此，晚輩還是相當期待。

　　五日晚輩收到日內瓦國際音樂協會寄來的〈生蕃歌曲集〉成功的感謝狀。並寄來如下剪報。晚輩會找個時間，將此剪報寄到《朝日新聞》或《東日新聞》，讓一般大眾也能看到此篇報導。

　　「此音樂採用熱血澎湃的手法譜曲，足以激發聽眾的快意狂熱……」──摘錄自《人民觀察家報》。

　　「深刻留下現代日本音樂的特殊民族要素的純粹印象，且用大膽直接加以表現……」──採自卡爾・海斯曼博士。

　　接著在七日，晚輩又接到目前旅居巴黎的齊爾品先生來信，信中表示「如果可行，是否可於今年內前來巴黎，學習如何讓歌劇實際登上舞台？」這是因為，齊爾品先生知道晚輩經歷一番計畫並耗費苦心寫出歌劇，擔心實際登上舞台時的結果，所以才會如此忠告。

　　晚輩最近也感受自己正面臨重大轉捩點，因此無論如何都想設法前往歐洲。請老師助晚輩一臂之力。

　　晚輩了解老師目前的情況也很困難，如此拜託老師著實於心不忍。或者，可否請求老師介紹可以資助晚輩的人士，好暫時渡過難關，直至歌劇完成為止。

　　不論研究三個月或半年都好，若無法深入地研究，苦心創作的歌劇會否就此拖延或失敗？一想到此，晚輩內心便焦燥不安，一刻都無法平靜。在老師能力所及的範圍內，請務必成為晚輩

重要的助力。不管如何，在東京碰面後，再與老師詳談。酷暑季節，請好好保重身體！並代為向各位問好！

江文也　謹啟

以上共計 20 函件，再整理重點如下：

	日期	摘要
No.01	1934.10.6	鄉土訪問返日，關西水災。
No.02	1934.11 中旬	首次作曲比賽得獎。
No.03	1934.12.17	抒發「台灣風」創作。
No.04	1934.12 中旬	12 月 4 日加入「作曲家聯盟」。 關心「台灣自治」。想借一百七十円。
No.05	1934.12.31 除夕	收到錢與烏魚子。
No.06	1935.1.9	策劃七月屏東獨唱會（因地震未成行）。
No.07	1935.4.23	台中大地震之關懷明信片。
No.08	1935.6.18	在日本辦賑災音樂會。
No.09	1935.10 月初	狂想曲得獎。
No.10	1935.12.2	送件西班牙國際現代音樂祭。 想向台灣人募款。
No.11	1936.1.3	收到支票。巴塞隆納入選，很想去歐洲。
No.12	1936.1.21	決定二月返台尋求贊助者。
No.13	1936.2.8	日本 Olympic 初選入選。
No.14	1936.5.5	作品出版，齊爾品邀赴北京、上海。
No.15	1936.9.1	Olympic 得獎。
No.16	1936.10.13	出版〈台灣舞曲〉。
No.17	1936.11.8	山田耕筰擬訪台。 寄 20 份〈台灣舞曲〉總譜回台。
No.18	1936.12	山田訪台計劃終止。
No.19	1937.1.18	勝利唱片發行〈素描〉〈搖籃曲〉。 並親自灌唱〈牧歌〉。
No.20	1937.8.12	〈生蕃四歌曲〉在歐洲受重視，仍然很想去巴黎，再次求助。

與吳三連北京探視江

上述最後一封信於 1937年 8 月 12 日寄自東京，隔年，江氏赴北京任教，但在寒暑假都搭船回東京。**楊肇嘉也往來於滿洲國、民國與台灣之間**，兩人就算減少通訊，也不可能就此斷訊。筆者猜測應有一些是遺失或楊氏家屬不願意留下來的。所幸，楊肇嘉日記留下珍貴史料，也提到**吳三連**（1899-1988）：

終戰前兩年，日本推行「皇民化運動」，我不願意改名換姓，就經朝鮮、瀋陽、天津，準備避居上海，此行特別先到北平數天，5 月 8 日上午到江文也住處（註：1943 年），聽其近年來的研究方針及創作，並聆賞他回東京灌錄的唱片，我凝神貫注地、從早晨聽到下午五點多鐘，聽到那些旋律、節奏、和聲，熱血奔騰不能自已。優雅得令人陶醉，強烈得令人激憤，這才是真正意味著民族的樂曲。下午、吳三連過來會合，三人歡聚，直至晚間七時才分手。

台灣文化推手

楊肇嘉這批信被薛宗明披露後，井田敏告知江乃ぶ當年江文也向楊肇嘉求助的情形，乃ぶ說夫婿從未提及向台灣人募款之事，甚至連對台灣的思念，都完全沒有對妻子訴說。我們無法評斷，也不瞭解江文也的心思。不過，乃ぶ告訴井田敏：「如果家父活到奧林匹克得獎後，他一定會讓我們到歐洲留學的。」

台灣募款失敗是可預期的，富豪都是勤儉起家，對文化的關懷也還不到無條件贊助音樂家的地步，況且音樂家的地位也不夠高，

不如其他能立即見效的投資。不過，1936年2月專程返台募款的事，若是晚幾個月，在柏林奧林匹克獲獎後，應該會有助益吧！

楊肇嘉在金錢物質上幫助江文也，應是惺惺相惜，粗獷的楊氏也學小提琴，不管學得如何，在極少數聽古典音樂的台灣人之中，應該不只是強烈的民族自尊心使然吧！在東京、在北京，他與江文也一起聽唱片，討論音樂的發展及抒發民族的情懷。有些酸溜溜的台灣人竟然說：「楊氏只是附庸風雅」，他們應該要覺得慚愧吧！《楊肇嘉回憶錄》自述：

> 我之協助台灣青年，並非限於「政治」領域，美術方面有**李石樵**、**郭雪湖**，雕塑**陳夏雨**，鋼琴**陳信貞**，作曲**江文也**，體育**張星賢**、**林和引**、**楊基榮**，飛行**謝文達**、**楊清溪**……。我不須沽名釣譽，我最痛恨日本人歧視台灣人，只要能與日本人一爭長短，我願全力支援。我期待台灣人能追求與日本人相等的成就或超越，而不是二等國民。

有人說楊肇嘉吹噓、膨風，有人說他並非富豪，部分資助款來自他人，但就算是募款，也是建立在他一生義氣的形象，別人也是看他的面子，更何況有些富豪也不想直接出面，以免招蜂引蝶。板橋林家的**林熊祥**先生曾寫一幅對聯，道盡楊肇嘉的義舉：

> 立志當為天下雨
> 論交猶見古人風

楊肇嘉更說：「江文也的成就是靠自己的毅力克服環境的巨大困難」，楊老師扮演「台灣文化推手」，卻全然不居功的胸襟，令人敬佩。戰後，楊肇嘉回顧1934年的「鄉土訪問音樂團」，在《台北文物》季刊（1955年8月）撰文〈漫談台灣音樂運動〉，寫道：「多數聽眾對這些西洋名曲，感覺不知所云，根本無法觸動民族靈魂！」在荒漠播種的楊肇嘉更令人敬佩。

台灣記事

1934 至 1939 年台灣社會大事有：日月潭水力發電廠竣工、首屆地方議員選舉、始政 40 週年博覽會、中部大地震、七七事變後重新派武官總督鎮台、花蓮港竣工、新高（梧棲）港開工。

∽彡 歷史補遺 彡∾

Coda 江文也與陳時中岳父

　　戰後，楊肇嘉的好友**孫媽諒**任高雄市議會議長，其子**孫曉鐘**獲得全台灣鋼琴比賽佳績，楊肇嘉特贈其三冊江文也鋼琴曲集以資鼓勵。這三冊均由江文也簽名「謹贈 楊肇嘉先生」，可惜未簽署日期。

　　孫曉鐘自台大經濟系畢業後，曾是高雄市知名鋼琴老師，後移居台北市，設立影業公司，致力呈現精準的中文翻譯。2006 年初，筆者在自由副刊發表〈江文也小傳〉，孫老師讀畢報紙，交代女兒**孫琬玲**（大提琴教授，夫婿為**陳時中**牙醫師，日後擔任部長）贈此三冊樂譜之影本。

第七節　電影音樂與皇紀 **2600** 年

戰爭與電影

史上第一部有聲電影《爵士歌王》，是美國好萊塢於 1927 年推出。只隔三年，「日本活動寫真株式會社」（簡稱：日活）就推出日本第一部有聲電影《故鄉》，由**溝口健**二執導。再隔三年，日本政府成立「大日本電影協會」，1930 年以後，年產量大約 400 到 500 部，1938 年增加到 580 部，超過年產量 548 部的美國，成為全球產量第一的國家，電影配樂也日益受到重視。

1937 年 7 月 7 日，日本啟動侵華戰爭，隔年發布「國家總動員法」，展開「大東亞共榮圈」計劃，全民投入戰事，所有的音樂創作都要遵從國策，軍部也強烈要求不得再搞古典音樂及前衛音樂，應大量改編民謠、流行歌，當然也有人發起「音樂報國運動」。

電影公司則仿德國模式，成立「文化映畫部」，拍攝宣揚國威與號稱「聖戰」的影片。電影圈的導演及製片，本就無分樂壇派別，也比較不會瞧不起殖民地人民，反而指定具漢人血液，能夠呈現華夏風情的江文也負責配樂與作曲。

江文也配樂

江文也第一部配樂是**紀錄片《南京》**，六十分鐘的黑白片，東寶映畫發行，由軍方特務部指導，**松崎啟次製作，秋元憲導演**，1938 年 2 月 20 日於「日本劇場」上映。拍攝日軍侵略戰況，導演有意呈現勝軍與敗軍兩方的無

《南京》電影復刻版

奈。母帶於半世紀後的 1995 年，無意間被發現，棄置在上海一座老倉庫裡，這倉庫是日本占領期間的「中華電影公司」所有。

　　第二部是劇情片《東洋平和の道》（中文：東亞和平之路），這部 101 分鐘的黑白劇情片，被標榜為「第一回日華協同電影」，**川喜多長政**製作，**鈴木重吉**導演，鈴木重吉與**張迷生**（北京大學教授張我軍之筆名）共同編劇，由「東和商事」映畫部發行。「東和商事」是**川喜多長政**創立的公司，初期以引進西洋電影為主，戰爭期間，軍部要拍宣傳電影，就出資金，交由東和商事主持。

　　1938 年 3 月 31 日《東洋平和の道》在東京帝國劇場首映。劇情描述一對中國農民夫妻避難離鄉，途中遇到的日軍都非常友善，反而被中國敗軍搶劫，幸得日本巡邏隊相助。由於劇情拍攝許多歷

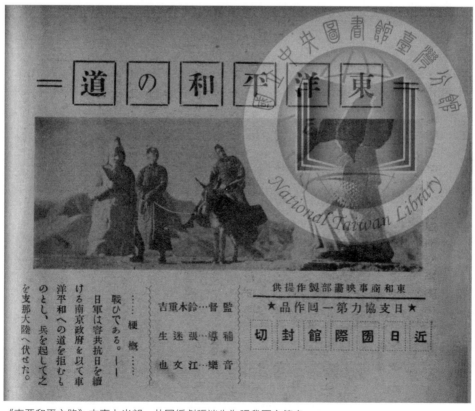

《東亞和平之路》本事上半部，共同編劇張迷生為張我軍之筆名

史景點,有觀眾認為好像旅遊影片。劇中演員則專程到滿洲國招考,男主角**徐聰**飾演農民,女主角則是 17 歲的**白光**,飾演妻子蘭英,並演唱電影插曲。

本片音樂由**江文也作曲,山本直忠指揮**「日本中央交響樂團」錄音,電影主題歌也由 Victor 發行唱片(J54296),A 面是〈蘭英の歌〉,**佐伯孝夫作詩、江文也作曲,白光與四家文子**演唱。B 面是〈四海大同〉,同樣是**佐伯孝夫作詩、江文也作曲,白光與波岡惣一郎**演唱。

第三部也是紀錄片《北京》,1938 年 8 月 23 日由東寶映畫發行,片長 74 分鐘的黑白片,製作人是醫生背景的**松崎啟次**,並由極富人文素養,內心反戰,素有「人道主義導演」之譽的**龜井文夫**執導。戰後,龜井的回憶錄認為「戰爭很可悲」!

第四部是《緬甸戰記》,1942 年由陸軍省監修,日本映畫社製作,片長 68 分鐘。內容先描述:用腳踩踏的渡河小船、熱鬧的露天市場、樸實農村生活,再呈現英國軍隊統治下生活困苦的緬甸百姓。其實也是日軍以解放緬甸、斷絕「援蔣路線」為理由,在 1941 年12 月開始攻擊緬甸的紀錄,是延續《馬來戰記》之後的電影 ①。

第五部是劇情片《熱風》,1943 年 10 月 7 日上映,片長 101分鐘的黑白片,東寶映畫發行。仍由**松崎啟次**製作,導演**山本薩夫**,男主角**藤田進**,女主角是當紅的**原節子**。這部電影是為了提升工廠勞動增產而拍攝的國策電影,並被指定為「國民映畫」,票房很好。該片製作時,江文也已在北京任教,放暑假立即返日參與配樂工作,並和掛下慶吉指揮去九州的八幡,做後期錄音,兩人買的是三等車票、不是臥舖車廂,身體都吃不消,仍然撐住,也到熊本、阿蘇,實地考察外景音樂。

1943 年,東寶電影《射擊那面旗子》,事先企劃以管絃樂曲比

① 以上影片,筆者看過《南京》、《緬甸戰記》,這是「株式会社日本映画新社」於 1995 年發行的復刻版,先購 VHS,再購 DVD,2017 年已有人 PO 上網。

賽做為電影音樂總監的選拔。7月8日於日比谷公會堂現場演奏及評選，正選是**春日邦雄**，江文也以〈歌頌世紀神話〉一曲獲得入圍獎。但是，早上才獲通知入選，下午曲名就被改成〈開闢世界〉了。（此事與上段八幡，均見 1943 年 8 月 3 日北京日記）

　　與江文也合作的電影人都是重量級人物，其中**川喜多長政**（1903-1981）是日本電影史上貢獻最大的製片人。其童年因父親應聘到清廷「保定軍校」任教官而居住北京，考入「北京大學」後卻逢五四運動，反日情濃，只好轉赴德國留學，返回日本後，以引進歐洲電影為主業，最成功的就是《1936 Berlin Olympics》（見序曲篇）這是沒有江文也畫面的影片。

　　1938 年底，日本內閣設立了**「興亞院」**，陸軍試圖統一占領區的電影發行，任務委託「東和商事」社長**川喜多長政**，並由「日滿支」（日本、滿洲國、汪精衛南京政府）共同出資在上海設立了「中華電影公司」，統管占領區的電影發行。

　　日本人之首的**川喜多長政**，極尊重華人之首的**張善琨**（妻子童月娟）。川喜多也邀請**醫生背景**的**松崎啟次**②赴上海擔任製片部長，隨後又重用台灣大才子劉吶鷗擔任製片部次長。

劉吶鷗與李香蘭

　　劉吶鷗（1905-1940），**本名劉燦波**，台南柳營富家子弟，畢業於日本青山學院，之後又到上海震旦大學讀法文，學識豐富，中文、日文、英文、法文俱佳，台語、粵語、上海話、北京話也暢行無阻。上述「中華電影公司」就是他揮灑電影製片的舞台。

　　《南京》紀錄片的松崎啟次想再和江文也合作，於是，1940 年8 月中旬江文也到東京指揮〈孔廟大成樂章〉實況放送，要回北京

② 松崎啟次的文字作品有回想錄《上海人文記》；電影作品有《戰友の歌》、《揚子江艦隊》、《戰ふ兵隊》、《青春の氣流》、《珠江》、《鴉片戰爭》、《姿三四郎》、《熱風》、《間諜海の薔薇》等，都是戰爭國策電影。

李香蘭（前排左五）掃墓後與劉吶鷗家人合影（劉吶鷗外孫林建享提供）

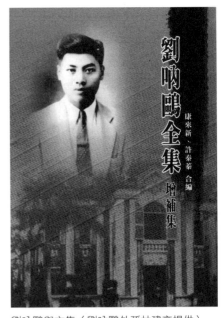

劉吶鷗與文集（劉吶鷗外孫林建享提供）

之前，先到上海，拜訪**川喜多長政**，住進**松崎啟次**的家，並與曾經合作的鄉親**劉吶鷗**深談，尤其是 9 月 1 日暢談整夜（資料來自**松崎啟次**著《上海人文記》）。隔兩天，9 月 3 日中午，劉吶鷗被暗殺身亡。殺手是蔣介石政權的重慶特務，已暗殺多位「皇民漢奸」。由於電影公司的董事長是南京汪精衛政權的部長（川喜多長政任副董），**汪精衛還具名送來奠儀和花籃**。這使得劉吶鷗生前的成就，在戰後蔣家時代完全銷聲匿跡。

　　話說日本侵華後，蔣介石於 1937 年 11 月被逼撤離上海、南京，此後四年上海成了俗稱的「孤島」，1940 年 3 月 30 日汪精衛政權在南京成立，每天都諜影幢幢的上海，暗殺事件頻傳，戰後，又有

「漢奸應判死刑」等問題，大才子劉吶鷗很快就被遺忘了。

當時最紅的影星**李香蘭**，在老年回憶錄《我的前半生》提及：「劉吶鷗被暗殺時，我正在等候他，約定相談拍片之事。」隔年，李香蘭到台灣巡迴演唱，特地到新營劉吶鷗老家掃墓祭拜老友，留下與劉氏家人的合影。因為與劉母的親密合影，日本作家**田村志津枝**在其著作《李香蘭的戀人：電影與戰爭》之中，推論：「劉吶鷗生前與李香蘭是一對戀人」，許多台灣人如**謝里法**先生也認同。

劉吶鷗被暗殺後，遺作《大地的女兒》雖然完工殺青，卻一直沒有上映。這是根據諾貝爾文學獎得主**賽珍珠**（Pearl Buck, 1892-1973）的小說《母親》所改編的戲，江文也負責作曲配樂。另外，他們也曾討論清宮故事**《香妃》**，以及軍部紀錄片**《珠江》**的拍攝。

因為**川喜多長政、松崎啟次**都住在上海，江文也曾考慮移居上海，更因為外國人組成的「工部局管絃樂團」，確實優於北京，但因劉吶鷗被暗殺而作罷！假如長住，或許成為上海音專的教授，或許戰後一起回日本，或許會與師弟**早坂文雄**一起成為**黑澤明**導演的御用作曲家？時也，運也，命也！

1943 年，江文也仍然往返東京與北京，他的管絃樂作品還有〈碧空中鳴響的鴿笛〉③與〈一宇同光〉，目前的史料無法知道是否也是「應徵電影配樂」？

至於第一部電影配樂《南京》，有人說後來變成〈賦格序曲〉，因筆者缺此樂譜，無法證實。又有人說，他自訂的〈第二交響曲〉，題為〈北京〉，係因部分素材來自電影《北京》的配樂。也有人指出《東洋平和の道》的插曲〈四海大同〉（佐伯孝夫作詞），後來也利用在〈北京點點〉。

尊崇又仰慕江文也的**郭芝苑**，老年撰文時提到江教授曾說過：「我只是為了聽到聲音而參賽，拙作〈歌頌世紀神話〉與《射擊那

③ 北京養鴿人，將短哨笛綁在鴿身，飛行長嘯，鳴響天空。

面旗子》電影無關。我無意於國內冠亞軍,而志在邁向國際水準。」

　　當年沒有電子合成器,作曲家要聽到自己的管絃樂談何容易。全國比賽一年只有一次,電影音樂甄選當然要參加囉!江文也多次強調「音樂與電影無關」,只是亟欲將「紙上音符」變成「立體聲音」,讓自己能夠聽到「心靈的音響」,這樣的作曲家何罪之有!

皇紀 2600 年

　　劉吶鷗被暗殺的 1940 年,正是日本皇紀 2600 年,軍部大力宣揚日本神國由天照大神創立 2600 年,為提高國民的「參戰意識」,全國藝術文化表演活動莫不圍繞此主題而大肆慶祝。8 月,近衛內閣宣告「**大東亞共榮圈**」成立,指明「大日本帝國」包含滿洲國、朝鮮、琉球、台灣及東南亞等多個屬地,高舉「八紘一宇」之國策大旗,以天皇統帥亞洲八個角落子民,以避免黃種人被白種人併吞,讓侵略變成自我感覺良好的正當行為。

　　管絃樂〈一宇同光〉,就是江文也遵照政令「八紘一宇」的作品,這與戰後台灣政令宣傳的愛國歌曲是一樣的狀況。1992 年,台灣上揚唱片請莫斯科樂團錄音,發行《香妃》專輯,同時收錄〈阿里山的歌聲〉與〈一宇同光〉。

　　皇紀 2600 年最重要的舞蹈音樂是〈日本三部曲〉,邀請三位作曲家創作:**深井史郎**寫〈創造〉、**江文也**寫〈東亞の歌〉、**高木東六**寫〈前進の脈動〉。舞蹈家都是首選,依序是**江口隆哉**、**高田せい子**、**石井漠**。總稱「東京祝賀藝能祭」的演出,江文也於 1940 年 8 月完成〈東亞の歌〉三幕音樂,9 月 30 日由「高田舞蹈團」於「東京寶塚劇場」公演。

　　原定 2020 東京奧運之年,9 月 30 日,日本舞蹈家**古家優里**於「東京ウィメンズプラザ」演出〈日本三部曲〉,透過旅台教授**塚本善也**(Tsukamoto Zenya),詢問筆者相關事宜,古家優里表示特別喜愛〈東亞の歌〉,喜愛江文也的音樂。〈東亞の歌〉在北京「中央音樂學院」出版的《江文也全集》中,改名為〈大地之歌〉,應是

戰後江文也所改，因為劉吶鷗製片的電影《大地的女兒》，邀江文也作曲配樂，因劉吶鷗被暗殺，殺青的電影無法放映，音樂扯到政治，也難見天日。

另外，根據**掛下慶吉**《昭和楽壇の黎明：楽壇生活四十年の回想》所述：1939年他到滿洲國奉天「新京交響樂團」任職，江文也正在創作舞劇《香妃》④，1942年冬天在東京，由高田舞蹈團演出；1943年春天在北京，由作曲本人指揮，景安舞蹈班於「新新劇院」演出。掛下慶吉還提到〈北京點點〉：

江君憧憬古都的代表作就是管絃樂〈北京點點〉與鋼琴曲〈北京萬華集〉，也是後來出版的詩集《北京銘》的音樂版。〈北京點點〉從他26歲的鋼琴曲，也就是齊爾品非常喜愛的〈斷章小品〉之中選出五首改為管絃樂，以模仿穆索斯基〈展覽會之畫〉的手法，以一個旋律貫穿其間，1939年在日本鎌倉脫稿。

1944年1月9日由尾高尚忠指揮首演。同年10月29-30日東京交響樂團（現今：東京愛樂交響樂團）也在日比谷公會堂，由Helmut Fellmer（德國人、1908-1977）指揮演出。

江文也與日本音樂家

江文也與日本音樂家

④ 戰後很多年，掛下慶吉一直希望再演出《香妃》，他寫信給吳韻真，稱已計劃在文部省藝術節演出，指揮一職擬邀波士頓樂團指揮小澤征爾，返日帶領東京交響樂團演出，因此吳韻真全家忙於總譜複印，可惜重演未能成功。

歷史補遺

Coda 1　李香蘭與江文也合灌唱片

劉吶鷗被暗殺後，李香蘭《香妃》電影沒拍成，江文也將音樂改為芭蕾舞劇，並親自指揮在北京演出。1942 年 11 月 24 日，江文也日記寫著：「李香蘭從上海歸來，她邀請老友們在全聚德吃烤鴨，梅原龍三郎、小橋、安宅、松本都來了。」（取自 2016 北京中央音樂學院出版《江文也全集》）時機似是李香蘭剛拍完《萬世留芳》，就趕返北京，聚餐除了與友敘緣，應也兼捧場江文也的新作。

更早的 1938 年 6 月，李香蘭與江文也合唱錄音，這是滿洲國 Corona Record（國樂唱片）發行的 78 轉蟲膠 SP 唱片，編號 K162，A 面〈五色旗之下〉一，B 面〈五色旗之下〉二，標示為「滿洲國國民歌」。另外，李香蘭主唱〈春歸去〉（K161-B），則是難得的江文也作曲，歸類流行歌做發行，但至今網路尚未有其音檔。

Coda 2　黑澤明的電影配樂

戰後不到十年，日本電影就蓬勃發展，電影大師**黑澤明**的成名影片《**羅生門**》、《**七武士**》由**早坂文雄**配樂；幾年後，導演**本多豬四郎**大賣座的怪獸電影《**哥吉拉／Godzilla**》系列則由**伊福部昭**配樂。

早坂與伊福部兩位電影音樂巨匠都師從齊爾品，是江文也的同門師弟，兩人都比文也小四歲。

早坂文雄（Hayasaka Fumio, 1914-1955）非常喜愛五聲音階曲風（按：日本五聲音階與中國五聲音階不同），在戰爭期間，為軍部戰爭映畫配樂數量多於江文也。戰後，1948 年就與黑澤明合作《羅生門》（1950 年上映）。戰前，大約 1940 年，他撰著《日本的音樂論》，這樣評論江文也 ⑤：

⑤ 廖興彰翻譯，刊登於 1981 年 9 月號《音樂與音響》雜誌（第 99 期），但未註明日文原著之發表時間。依文稿判斷，係江文也〈孔廟大成樂章〉發表之後，今依黑羽夏彥查證為 1942 年之著作，本文為筆者摘錄。

最近的奇才江文也，以〈白鷺鷥的幻想〉、〈田園詩曲〉、〈孔廟大成樂章〉……等作品，呈現新風格，他以東方五聲音階結合西方現代技法，在交響樂領域展現其才氣豐沛的本領，充滿野心地試圖建立二十世紀的藝術樣式。

鋼琴曲〈三舞曲〉、〈五首素描〉、〈十六首斷章小品〉，聲樂曲〈生蕃之歌〉與〈長笛奏鳴曲〉等作品的特質，雖然志在新古典樂派與表現樂

早坂文雄

派，但其表面上所呈現「音的遊戲動態」，乃係蘊藏於其血液中的民族性格。他已窺知更深邃的哲理冥想世界的存在，他應該更徹底地沉潛於此種民族風格。

伊福部昭（Ifukube Akira 1914-2006）在戰時也曾去北京，但較少為戰爭映畫配樂。戰後，成為私立「東京音樂大學」教授，1954年為怪獸電影《Godzilla》配樂一舉成名，邀約不斷。1976年任私立「東京音樂大學」校長，退休後獲頒電影勳章。1994年他在**虞戡平**導演的鏡頭之前說：

江文也才華洋溢、觸角廣泛，作曲浪漫自由。但當時日本軍部經常干涉藝術家，和希特勒一樣，情報局要求畫家描繪戰爭，作曲家要寫「符合國策」的曲子。他到北京工作是軍部派遣的，若不遵從，除了無法繼續志業，連生活的柴米油鹽都會成問題。

戰爭時期，甘粕大尉 ⑥ 問我要不要去北京，只要他一句話，沒有行不通的事，火車票、船票都隨時 OK，甘粕寫的字條給警察一看，就連行李都不用檢查就過海關。戰時能夠在日本和支那之間自由往來

⑥ 甘粕正彥是特務軍人，當上「滿洲電影協會」理事長，成為李香蘭的頂頭上司，俗稱「白天關東軍、晚上甘皇帝」。他也是戰後電影《末代皇帝》裡，坂本龍一飾演的軍官。

的，只有和軍部有親密關係的人士而已，普通人是不可能的。

讀者諸君，您是否想像，江文也若是回到東京，應也能再創輝煌的電影音樂成就？或許就有如今日**久石讓**之於**宮崎駿**的地位。

Coda 3　電影在台北

北京、上海、南京是中國三大都市，也是日本戰時三大披掛「文化映畫」之名的「戰爭國策影片」，江文也占有三分之二，其地位不言可喻，難怪戰後鬥爭時，被當時的中國人批為「漢奸」。

但令筆者疑問的是，如李香蘭主演的《莎韻之鐘》等與台灣相關的影片，卻未見江文也的身影，或許他被定位為「滿洲國支那人」，或許劉吶鷗早逝，或許最棒的「歌詞」要讓日本人譜曲，或許江氏「志在歐洲管絃樂」，或許……。

斯時台灣被日本統治，有錢人或許少於日本，但平民娛樂消費能力應是差不多的。再加上日本官員與眷屬也需要休閒娛樂活動，就在日本人群居的「**城內**」區的外圍，與艋舺之間的淡水河畔的河灘地，填土造地，仿東京的**淺草**興建起休閒產業區，從以下表格資料看起來，台灣總督府官員是很愛看戲的，也很懂得日後電影的社會教化作用。

以上均已顯現，台灣人同日本人一樣愛看電影，然而江文也卻似乎未能有機緣留下「電影主題曲」！筆者非常期待其電影史料能有更多出土！

完工	館名	說明	備註
1897 年	浪花座	首家民營之聚會及小型表演所。1907 年改建為「朝日座」。	
1897 年	台北座	歌舞伎為主。1898 年因颱風倒塌，1900 年重新開放，1908 年閉館。	今內江街，並無遺址。
1902 年	榮座	歐式外觀，專演日本劇，榻榻米座席，男女分坐，1907 年改映電影。	戰後萬國戲院，今之絕色影城。

1908 年	八角堂		紅樓劇場。
1911 年	芳乃館		戰後美麗都戲院，今之國賓戲院。
1920 年	世界館	1700 個座位（含 40 個包廂），中央有樂隊池。1923 年重修，專映松竹映畫。1941 年 1 月，李香蘭巡迴演唱首站。	戰後被中影收編，今真善美戲院。
1924 年	永樂座	戲曲、新劇、電影。	大稻埕。1960 年結束。
1935 年	第一劇場		大稻埕。四層樓座位 1632 席，有冷氣。
1936 年元旦開幕	國際館	東寶映畫直營，有冷氣。李香蘭主演《支那之夜》、《白蘭之歌》風靡全台。	今萬年商業大樓。
1936 年11 月 16 日竣工	台北公會堂	專為歌舞伎設計，也放電影，有冷氣。**七七事變後，禁止中國影片進口。**	戰後改名中山堂。
1936 年	台灣劇場	專映日本電影。戰後產權被國民黨侵占，改名台灣戲院，又改為中國戲院，1963 年放映《梁山伯與祝英台》風靡全台，後土地再被賤售。	今西寧南路 125 號帆船大樓。

第八節　白光熱戀才子

東亞和平之路

　　如上節所述，1937 年日本啟動侵華戰爭，成立「文化映畫部」，拍攝宣揚戰爭國策影片。配樂方面，江文也的血統受到矚目，又因聲樂家可兼任演員的歌唱指導，故邀約紛至。當製片人**川喜多長政**的「東和商事映畫部」與軍方合作監製劇情片《東亞和平之路》（日文：東洋平和の道）時，他心目中的「音樂總監」就是江文也。井田敏書中，乃ぶ回憶：

　　為《東洋平和の道》配樂，乃因川喜多先生說，文也是台灣出生，不是日本人，又常把中國風味加入音樂中，所以務必來參加這個工作，當時情報局經常干涉創作，許多事也都是國家機密，家人不宜過問。製作人**川喜多長政**與**かしこ（Kashiko）**夫妻簽名寫著「送給天才江文也」的配樂總譜手稿，我珍藏至今。

　　東和劇組為此，專程到滿洲國招考多位華人演員，芳齡 17 歲的旗人、**本名史永芬的白光** ① 被錄取，飾演女主角蘭英，她以就讀東京「三浦環歌劇音樂學院」的身分，於 1937 年到日本。在這之前，15 歲的她已經被「日產汽車」相中，拍攝汽車廣告照片。

　　負責作曲的江文也兼任音樂老師，清純秀麗的白光非常認真學習，一口酥軟京片子，唱起中國小調，慵懶的韻味，讓風流瀟灑的江文也迷醉了，〈釵頭鳳〉讓他埋首久違的中國戲曲，京韻腔的〈蕩湖船〉，則讓他想起曾在台北聽過的同一首曲調，那是台語唱詞的〈月下搖船〉②。

① 史永芬（1921.6.27-1999.8.27），另有「史詠芬」之書寫，本書依據白光贈給魏啟仁的簽名照及夫婿所立琴墓之名。史永芬以電影放映所射出的「一道白光」為自己取藝名，表達對電影的熱情。

② 此曲即台灣人熟悉的〈太湖船〉，原係明清小曲，但中國已不再傳唱（筆者曾

蕩湖船 ③

<div align="right">

明清小曲／百代唱片

水西村／填詞

</div>

一．水草荇荇遍湖上，微風送來野花香。

　　扁舟隨波東西蕩漾，太湖夢，何日忘，

　　晚風淒淒調歸槳，終日辛苦，難飽愁腸。

二．水光連天白茫茫，連日風吹薄衣裳，

　　忍饑耐寒辛酸淒涼，望天涯，愁滿腔，

　　心上人兒各一方，何年何日再訴衷腸。

月下搖船

<div align="right">

盧丙丁　填詞

林氏好　錄唱

</div>

一．八月十五月當圓，照到水底雙個天，

　　雙人相牽行水邊，你看我來我看你，

　　想起早前相約時，也是八月十五暝。

二．搖來搖去駛小船，船過了後水無痕，

　　喜怒哀樂相共分，你唱歌來我搖船，

　　想著心內笑絞絞，親像天頂斷點雲。

　　白光獨特嗓音的建立，江老師有莫大的功勞，因為，傳統中國小調清音，都有如**周璇**式的戲曲高吭尖細唱腔。在滿洲國的鄉親們很難接受白光天生低沉的音色，初到日本時，她也勉強擠出女高音脆亮的音色，江文也卻要她發揮自己原聲的本質，發揮中低音的特色，讓少女對江老師更加崇拜。

至太湖及蘇杭地區調查，幾乎無人聽過此曲），卻由日本人填上日文歌詞，傳至台灣（呂泉生童年常聽到「大正琴」及「三味線」之演奏），戰後由台北林福裕老師重新填上中文歌詞「山青水明幽靜靜，湖心飄來風一陣呀，行呀行呀進呀進，黃昏時候人行少，半空月影水面搖呀，行呀行呀進呀進」，傳唱至今。現代日本音樂課本多擇此曲做為「中國民歌」之代表（歌詞為日本人重新填詞）。〈蕩湖船〉填詞者為「水西村」（李厚襄之筆名）。

③ 影音資料請見 https://www.youtube.com/watch?v=093FotCJorI。

其實文也會從聲樂家轉型為作曲家，部分原因乃是對日本聲樂界的不滿，他認為義大利美聲唱法是歐洲古代劇場，在尚未發明麥克風的時代，必須特別訓練才能將單薄的聲音傳遞整個劇場的方法，並不是自然原聲。因此，他的發聲比較是「音樂劇」的唱法。

受訓與拍片期間，白光想搬出電影公司的宿舍，到外面租房子。但日本許多社區皆拒絕外國人入住，尚未出道的小演員更會被排斥，更何況連日本人租屋也都有許多禮數與人情。文也就請夫人幫她找房子，入住前，熱心的**乃ぶ**還替夫婿的愛徒先行打掃清潔 ④，平日也和夫婿一起教白光日語，可見小女生白光很有禮貌、EQ 很好。

不久之後，師生傳出緋聞，文也的作曲班同學**高城重躬**接受虞戡平訪問亦表示，他經常到江家，某次看到一位大美女時，歐巴桑介紹是**白光**，由於太美了，印象非常深刻，後來還看到江君與美女同赴音樂會。

乃ぶ不介意緋聞，也沒有吵鬧，她認為兩人確實有戀愛的成分，但這交往應該只在拍片期間，只要白光拍完電影回到中國，婚外情也將結束 ⑤。不過，後來江文也跟著到滿洲拍外景，兩人戀情持續加溫，乃ぶ確實始料未及。

1937 年開拍的《東洋平和の道》，強調滿洲新政府成立後，再度恢復和平，是宣傳意味非常強烈的影片。1938 年 3 月 31 日在東京帝國劇場首映，101 分鐘的黑白電影拷貝隨即送往滿洲國，在城鎮擴大放映，為軍方的宣傳增加光譜。

滿洲拍片

《東亞和平之路》以豐島園富士軟片攝影棚的棚內拍攝為主，也到滿洲拍外景，負責音樂的人應該是可去可不去，但江文也決定跟班，再度踏上北京旅程。拍戲之餘，北京妞兒**白光**成了最佳導遊，

④ 1993 年虞戡平訪問影片，乃ぶ之口述。

⑤ 同上，引自虞戡平 1993 年訪問影片。高城重躬亦同時受訪。

《東亞和平之路》劇組合影

天壇、頤和園、大安殿、瀛台、圜丘壇、祈年殿、五龍亭、九龍壁、十剎海、圓明園，都有雙雙儷影！

　　日後江文也在北京教書時，曾被調皮的學生問道：「聽說江先生是追求白光才到中國來的，是嗎？」後來的愛人**吳韻真**在文章轉述江教授這樣對學生解釋：

　　拍《東亞和平之路》時，公司請我同來北京為該片配曲，同時讓我教演員唱歌，其中，有位女中音的音質很好，學習又很認真，她叫白光，公司要求我給予特殊訓練。我素來最愛教有天賦音樂素質的學生，不論男女，我都熱心地教導，希望他們成材，經濟困難的學生，還時時給予一些補助呢！我不在乎這些流言，就當做笑話而已。實際上，拍完該電影之後，與白光既無來往也沒有通信。

　　後來，吳韻真曾問及有關白光之事，江文也妙趣地回她：「什麼白光哪？黑光哪？」2006年筆者亦曾訪問江文也的學生**金繼文教授**，他證實學生時代到老師家，確實看到白光相陪，也聽過白光認真練習江教授改編的〈鋤頭舞〉與〈春景〉等民謠，並灌成「中國

民歌」蟲膠 SP 唱片。〈鋤頭舞〉就是《東洋平和の道》的插曲,師生一起錄音。

鋤頭舞 ⑥

手把著鋤頭鋤野草啊!

鋤去了野草好長苗啊!

嘻呀嘿!呀呵嘿!鋤去了野草好長苗啊!

嘻呀嘿!呀呵嘿!

春景

南園春半踏青時,風和聞馬嘶,

青梅如豆柳如眉,日長蝴蝶飛。

花露重,草煙低,人家簾幕垂,

鞦韆慵困解羅衣,畫堂雙燕歸。

1940 年,古倫比亞唱片公司發行了一張白光演唱的 78 轉蟲膠唱片(Columbia-10053,朱家煌醫師收藏),B 面是〈憑欄吊月〉,借用當紅的〈支那之夜〉旋律改填歌詞,A 面是〈夜雨花〉:

夜雨花 ⑦

鄧雨賢作曲
填詞者不詳

(一)雨夜裡、悄展瓣、花開花落一眨眼,誰能看見,長吁短嘆,
　　　花落地下不復原。

(二)花兒謝、瓣兒落、再有誰來把水澆,這兒既掉,味兒又消,
　　　愈想世上愈無聊。

(三)無情雨、兒風暴、風雨摧殘奴前程,情兒也冷,心兒也疼,
　　　熱熱希望變成夢。

旅居滿洲國的台灣人,一聽都知道這是台灣正流行的台語歌〈雨夜花〉。將台語翻譯填寫成北京語的用意,除了交流,應也是「紓

⑥ 影音資料請見 https://www.youtube.com/watch?v=T2qWkiPPNRs。

⑦ 影音資料請見 https://www.youtube.com/watch?v=yeufZrR-S1w。

解台灣籍民的鄉愁」。白光也為江文也的新民會〈青年歌〉、〈婦女歌〉等錄製唱片，還有日後引發風波的一首大曲，將另敘述。

在《齊爾品收藏曲集》內，中國作曲家有一位**老志誠**，他也是優秀的鋼琴家，江文也十幾場獨唱會都請他伴奏，他在**虞戡平**的鏡頭前表示：當時**江文也與白光是同宿戀人**。再根據北京保存的江文也日記，江老師對學生白光的感情，也是真摯的。

伊福部昭在虞戡平的訪談影片中，也敘述江文也的女人緣，愛慕他的女性很多，戰後仍持續關懷詢問。而男主角的浪漫風流瀟灑，似乎也是明治維新後藝術家師法歐洲人的風潮，社會也頗能接受。

研究江文也的知名畫家**謝里法**教授旅居紐約時，接到**謝聰敏**來電告知名人**陳逸松**想見他，於是相約在謝宅，陳逸松為人很自負，明言江文也沒啥了不起，對台灣的貢獻不比陳逸松大。又說 1938 年他去滿洲，住進最昂貴的北京飯店，親眼看到江文也與明星白光同進同出。兩人到餐廳用膳時，江文也幫她脫外套、拉椅子、佈菜等，皆展現紳士風度。外出時，先一步開車門等等細膩的動作，也顯示濃情蜜意的恩愛。

這段婚外情的見證人還有文學家**張深切**，是他寫信給**巫永福**時所述。但在白光努力發展電影事業之後，兩人就逐漸淡化，風流江文也則又邂逅二八佳人**吳蕊真**。

李香蘭與白光

話說滿洲國成立後，日本軍部立即成立「**奉天放送局**」，執行日滿親善之懷柔政策，很快就推出「新國民歌曲」，選擇〈漁光曲〉、〈孟姜女〉、〈王昭君〉等十餘首支那民歌，由李香蘭錄音，哥倫比亞唱片公司發行，在電台全天播放。後來又成立「**滿洲映畫社**」，以《白蘭之歌》、《支那之夜》、《蘇州之夜》等電影，捧紅李香蘭。

名氣在李香蘭之下的白光，也是亮眼明星。1940 年軍部擴大「日、滿、支」親善，推出類似當今偶像團體的「**興亞三人娘**」演唱同名歌曲，由天后級的三人代表三個政權：

奧山彩子／日本國／菊花（註：奧山貞吉的女兒）

李　香　蘭／滿洲國／蘭花

白　　　光／汪精衛中華民國／梅花⑧

　　〈興亞三人娘〉由**佐藤八郎**作詞，隱藏式的宣揚「滿洲本是富饒之地，因支那衰敗，無力保護，必須仰賴強壯的日本來照顧」。作曲則是名家**古賀政男**。「三人娘」的合唱，由首席唱片公司Columbia 發行，其宣傳海報就有三國國旗，目的當然是三國攜手邁向「大東亞共榮圈」。（YouTube 可搜尋曲名）

1. 興亞三人娘，左一白光、中一
　奧山彩子、右一李香蘭
2. 興亞三人娘／日滿支親善歌
3. 興亞三人娘廣告

⑧ 影音資料請見 https://www.youtube.com/watch?v=62S6XWKjV68。

　　白光與江文也感情生變，轉赴上海加入**張善琨**的「華影」，第一支電影就與**陳雲裳**合演《桃李爭春》，以反派角色一炮而紅，接續的《懸崖勒馬》、《十三號凶宅》、《柳浪聞鶯》、《雨夜歌聲》、《血染海棠紅》、《為誰辛苦為誰忙》、《戀之火》……，每部片都是又演又唱。

　　1945 年 6 月 23-25 日，**李香蘭**在上海大光明戲院舉辦六場獨唱會《夜來香幻想曲》，由管絃樂團伴奏 ⑨，指揮是**服部良一**與**陳歌辛**，曲目除了華語名曲之外，就是西洋古典名曲或歌劇選曲，如〈茶花女飲酒歌〉、〈女人最善變〉、〈蝴蝶夫人〉等。

　　此時，沒有人知道兩個月後的日本將會投降！戰後算帳，李香蘭、白光、江文也、劉雪厂、陳歌辛……等等，很多中國人、台灣人都蒙受「文化漢奸」的罪狀。

歷史補遺

　　戰後，白光在香港復出，仍與**張善琨**合作，以 1950 年的影片《**一代妖姬**》奠定一生的封號。後來自行投資拍片，也曾到台北隨片登台，由上海來台的關華石組樂隊伴奏。

　　1955 年「東京 Video Hall」劇場上演的《戀歌》音樂劇，劇情敘述台灣詩人（男主角，**葛英飾**）與青梅竹馬（女主角，**申學庸飾**）從中國到台灣的故事，編曲和指揮是武藏野音樂學院**保田正教授**，導演則是旅居東京的**白光**（歌手、演員），她於 1953 年居住日本，在東京經營一家夜總會，生意興隆。

　　這部音樂劇獲得台灣人**林以文**的資助，他經商致富，涉足劇場

⑨ 可能為「上海工部局交響樂團」，該團以俄羅斯、猶太、歐洲流亡音樂家為主，閒暇為「時代歌曲編曲、伴奏、錄唱片」，亦有菲律賓樂師加入。戰爭期間，日本軍部禁止英美歌曲及爵士樂，上海的「時代歌曲」才有機會蓬勃發展，關華石組「上海市中國音樂師公會」就有 200 多位會員。

也進軍電影製作，與政治人物**岸信介**、**福田赳夫**等人關係良好，擔任日本華僑聯合總會會長，後來也擔任台灣僑選立法委員。

申學庸與白光合作音樂劇（申學唐提供）

台灣政治解嚴，兩岸開放探親後的 1994 年，白光應邀來台參加金馬獎活動，也接受**曾慶瑜**主持的電視節目「玫瑰有約」專訪，主持人問：「一般反派或蕩婦角色，易遭觀眾移情而討厭，為何您的影迷不受影響？仍熱烈擁護您！」白光答：「我做人做事非常真誠，演戲也追求真善美。演到以假亂真，影迷自然忠實。」曾慶瑜再問其對多段感情的態度，白光答：「我確實情感豐富，但也很理智，若為了成就別人的前程，我也會選擇離開來成全對方。」

白光贈魏啟仁的簽名照（魏啟仁提供）

影迷、歌迷**魏啟仁**先生是白光的超級大粉絲（fans），他第一次拜訪偶像，要告辭時，白光站起來，並說：「我一定要擁抱你，你長得真像我的初戀情人江文也，他是我這輩子最心儀、最崇拜的男人，最有才華的人，他正是台灣人。」白光並贈他一張簽名照。

1969 年，白光在馬來西亞吉隆坡遇到比她年輕的粉絲**顏良龍**，顏先生對她呵護備至、體貼入微，終於安定下來，長相廝守 30 年。1999 年 8 月 27 日病逝自宅，留下名曲〈魂縈舊夢〉餘音繚繞。

顔良龍讓愛妻永駐山明水秀的富貴山莊，並命名為「琴墓」，經常播放白光的錄音，又以鋼琴造型設計墓園，黑白琴鍵上鐫刻著〈如果沒有你〉的歌譜，按動琴鍵就能傳出白光的歌聲。夫婿寫的墓誌銘，以這一段最令人動容：「白光為人正直，夠風度、夠帥、夠豪放、夠勇敢，是位傳奇女子。」

台灣電影資料館**左桂芳**女士因金馬獎活動，近身接觸感受巨星風範，1999 年 9 月 2 日撰文於《中國時報》，茲摘錄：

追憶白光

<div align="right">左桂芳</div>

我是影迷，卻非白光 fans，1993 年電影資料館為迎接「新華公司寄放法國的影片返台」……，我被分派接待白光女士一週。

久聞她風趣豪爽，相處之後發現她的「真」才是可貴之處。真性情，直說話，對人事物有了然於胸的豁達，小事迷糊，大事卻不馬虎。伴隨她的顏先生，進退有禮不多言，細心深情，毫無年齡差距。

當活動尾聲，白姐話匣子一開，暢談她與江文也（她稱文彬）、川島芳子等人的交往，顏先生含笑不語，任她盡興。她累了，倚靠顏先生，他那種對遲暮美人的憐惜，令人感動。

某日在知名餐廳午餐，客人多，沒空位，剛好一桌離席，跑堂在整理桌面，白姐腳酸先坐下，跑堂竟惡聲惡語：「急甚麼！」我很緊張，她卻施然站起身：「喔！還不能坐下喔！先起來吧！」臉上並無不悅之色。

等點好菜，跑堂認出她來，遂殷勤倒茶，並說：「白光小姐，我是妳的老影迷，我好愛聽妳唱〈心病〉呀！」白光淡然一笑，直誇菜好吃，我見識到她容人的氣度，體會到「巨星絕非偶然」。

民生報

中華民國八十一年六月十三日/星期六

《新著權法第一天》

著作權委員會門庭若市

爭取翻譯授權尚未見激增 影印業者並無緊張氣氛

記者 徐開塵/報導

●昨天是新著作權法施行的第一天，內政部著作權委員會門庭若市，前往申請註冊、索取表格及法規的人不斷。著委會準備的數百份相關法案資料已被索閱一空，收到申請登記案有20件。

著委會官員表示，昨天從早上到下班，不斷有業者、著作權代理人及民眾來索取相關法案、表格，並詢問新的登記規定，使負責該項業務的三位工作人員疲於應付，其他工作人員也加入協助處理。

由於準備的數百份相關法案在第一天就被索閱一空，著委會已通知印刷廠趕印應急。這位官員說，新法實施不僅業者、民眾需要適應期，就是著委會工作人員也要一點時間習慣新的規定。

出版業面對新法實施，早有心理準備，近日同業界的話題也圍繞著「著作權法」，不忘提醒，以免觸法。

翻譯權開放保護也是一大變革。博達著作權代理公司負責人王建梅表示，目前未見業者爭取翻譯授權的案件有激增的現象，可能業者必須花點時間瞭解法令規定，另一方面是台灣市場有限，著作權代理業務不會如預期的快速成長。

校園附近的影印店，近日忙著影印博、碩士論文，也有的業者還不知自己營生的方式是觸犯法令的，因此氣氛不算緊張。台大附近一位潘姓業者表示，修正的著作權法三讀通過前就注意此事，最近不願接學生、老師影印書籍的生意，但面對學生提出買不到原版書、絕版書的要求，也不知如何處理，未來可能被迫改行。

紀念週出書、演奏 北縣府尊重智財權

江文也遺孀獲15萬元版權費

記者 陳幼君/報導

●台籍作曲家江文也的兩位遺孀，這次來台參加「江文也紀念音樂週」，收到主辦單位台北縣政府支付的版權費合計15萬元，在此之前國內音樂會上演奏江氏作品的團體或個人，都沒有付費的行動。

江氏在台灣發行的有聲出版品「台灣素描」、「北京點點」（原名「故都素描」）。由上揚公司錄製。四年前，上揚曾為第一筆版稅港幣一萬元，託作曲家屬女中帶給住在北京的吳韻真女士，最近上揚準備付第二筆版稅，但付給那一位夫人，還沒做最後決定。

「江文也紀念音樂週」辦了六場音樂會，並出版三本專輯「江文也手稿作品集」、「江文也文字作品集」、「江文也研討會論文集」，雖然籌備期間新著作權法還未公布實施，但主辦單位尊重「智慧財產」，音樂使用費加上出版品的版稅，合計付15萬元給江氏親人。

吳韻真昨天表示，這幾年她只收到過的版稅，但她並不介意，她說，作曲家許君惠處想加入此音樂著作權的團體，她已同意。

九年前不甘的心事 九年後畫下圓滿句點

江文也手稿作品集出爐

記者 陳幼君/報導

●出席「江文也紀念研討會」的人，昨天看到剛出爐的「江文也手稿作品集」，作曲家生前心願；作品在故鄉發表、出版，終於一一實現，吳韻真說：「先夫在天上終於可以閤眼了。」

江小韻說，九年前，爸爸斷氣時，或許因許多心願未了，兩眼沒有閉上，她忍麼用力幫他把眼皮闔下，還是不閉目，兩天後靠殮儀館的人幫忙才讓他閉上雙眼。

北京中央音樂院副教授梁茂春在研討會上指出，江文也是台灣人的驕傲，他希望台灣、大陸、海外的音樂家一起來研究，演奏他的作品，並讓這項工作成為兩岸音樂聯繫的橋樑。

江文也音樂手稿集，原達八百多頁，只印製一千多本，是很珍貴的音樂集。

➔ 抄家後倖存的江文也音樂手稿都收在這本專輯中。

記者 楊海光/攝影

1992年台北縣政府主辦江文也紀念週的媒體報導之一

江文也手稿集

第四樂章
中國篇

皇民、教授、文革

第一節　日本侵略中國

支那趣味

　　話說明治維新之後，日本國民對「外國」的興趣大大提昇，從本土的「江戶趣味」延伸出「南蠻趣味」、「印度趣味」……等等對外國好奇的潮流。

　　接續明治的大正時期只有 15 年（1912-1926），卻瀰漫著「高度歐化」的氛圍，科技、藝術學習歐洲，但是旅遊、經商等生活層面，則仍是鄰近的亞洲較方便。1923 年 1 月《中央公論》雜誌推出「**支那趣味の研究**」特集，之後「支那趣味」就成了流行語，不懂得一二，就顯得落伍囉！

　　滿洲國成立後更加觸動「支那趣味」，日本交通公社（旅行社）的「日支周遊券」、「日滿聯絡券」、「日鮮滿巡遊券」更叫座，旅遊書籍有五百本之多。文學家與畫家執筆的報導又推波助瀾，文學家有**芥川龍之介、夏目漱石、菊池寬**等三十幾人，畫家有**橫山大觀、梅原龍三郎**等四十幾人，都親自或長或短地旅居支那。

　　江文也出生於 1910 年，也就是明治末年／大正前一年／民國前一年。他是「日本人」，卻在「支那趣味」氛圍的社會中生活。奧林匹克成名後不能到歐洲留學，當然就先到支那囉！這時期的「支那」並無歧視之意，就是鄰國的名稱，始自荷蘭人音譯的 China。關東軍侵華之後，雖規定不能再使用意義走偏之詞，但日本人已然習慣了。

侵略支那

　　1914-18 年的第一次世界大戰，日本接收德國在遠東勢力的地盤，變成大贏家，又因戰後歐洲工商生產力下滑，日本趁勢而起。但自 1923 年關東大地震的混亂而宣布戒嚴，1927 年金融危機，1929 年世界經濟恐慌，十幾年的大蕭條，政府已失去民心，軍方氣

勢趁機抬頭。

1930 年首相**濱口雄幸**被暗殺，隔年過世；1932 年，高齡 76 歲的首相**犬養毅**因為支持軍縮，在官邸被槍殺；軍部也屢屢向和平教授及文人施壓，暴力事件層出不窮。1936 年 2 月 26 日二二六事件，胡作非為的少壯派軍官，率領一千多名士兵襲擊首相、大臣，展開大屠殺，首相**岡田啟介**倖免於難。

日本關東軍設下陰謀，1931 年 9 月 18 日在瀋陽郊外的柳條溝爆破鐵道，發動九一八侵略戰爭，僅僅三個月就輕易占領東三省 ①。接著又威誘末代皇帝**溥儀**到長春當傀儡，於 1932 年 3 月 9 日成立「滿州国」②。

1937 年，國會解散之後，**廣田弘毅**內閣總辭，繼任的**林銑十郎**首相只做了三個月就走人，由**近衛文麿** ③接棒，侵略中國的事端一件件爆發，因此，七七盧溝橋事變啟動，日本軍隊很快就占領天津和北京了。

華北情勢

自滿洲國成立，華北就成為日本與共產黨、國民黨三大勢力的角逐地區。反蔣、反共或親日的中國人逐漸集結於此。國民黨在 1931 年 12 月 15 日，由**林森**接替**蔣介石**任「國民政府主席」（至 1943 年辭世後再由蔣介石續任）。日本則於 1935 年 11 月在**通州**扶植「冀東防共自治政府」，**由殷汝耕任委員長**，讓共產黨、國民黨勢力逐漸消滅。國民黨為了減低戰爭一觸即發的風險，與日本協議，**另在北京成立「冀察政務委員會」，由宋哲元出任委員長，做為雙**

① 清朝末年的奉天、吉林、黑龍江稱為東三省，因係滿族原鄉，東三省總督為全國最大。1945 年 8 月國民政府把這三省劃分為東北九省。

② 漢文為「滿洲國」，日文為「滿州国」（1932-1934）或「滿州帝国」（1934-1945）。

③ 近衛文麿的弟弟近衛秀麿是指揮家，在 1926 年成立的「新交響樂團」就擔任指揮至 1935 年，1942 年改名為「日本交響樂團」，戰後 1952 年改為現在的 NHK 交響樂團。當年首相的弟弟是音樂家，讓日本樂壇如虎添翼，愈加蓬勃。

方勢力的緩衝。

華北的政治情勢越發曖昧不清，借用**林語堂**的說法則是：「華北既非日本所有，亦非中國所有，既未脫離中央政府，亦不屬於中央政府。」盧溝橋事變，日本迫不及待破壞了這個讓多數老百姓「較安寧過日子」的微妙拉扯關係。再加上天津和北京都還有法國、俄國、義大利、德國、美國等清朝八國聯軍的餘留軍隊，華北情勢非常複雜。

中國全面抗戰後，日軍高層亦瞭解，為了北京當地本來就超過八國的駐軍與國際輿論，為了減輕日本政府占領的行政支出，必須以「善意協助中國人民、扶植自主政權」做幌子。1937年12月14日，整合「冀東自治」與「冀察政務」的「中華民國臨時政府」於北京成立，任命**王克敏**為委員長。後來上海失守，國民黨政府遷往陪都重慶。

江文也1936年與齊爾品共遊的天津與北京，就是**林語堂**所著《京華煙雲》一書的背景。因此，江氏〈從北京到上海〉一文才會有如下的描述：

今早，眼睛睜開時，正好喇叭聲在旅館前的廣場上鳴響著。看向窗外，原來是一些**「非民國軍隊」**的士兵正在舉行英勇的分列式。……入睡前，瞬間一個念頭刺進胸口。啊！何等痛苦的想法呀：「若是論到音樂這一點，你的體內不也和這**北京一樣駐紮著世界各國的軍隊**嗎？先是德國，然後是法國、俄國、義大利、匈牙利、美國……」

1939年維也納記者**柯林‧羅斯**（Colin Ross, 1885-1945）到中國的觀察 ④ 與報導如下：

北京是擁有百萬人的都市，卻只有幾千名日軍駐防，那是因為有不少中國人並不敵視日本，他們不信任蔣介石，也不願受歐美支

④ Colin Ross 著有《日中戰爭見聞記：1939年的亞洲》一書，台灣未發行。

配，並有「與其受歐美管理，不如受日本統治」的想法。記者認為和三十年前的朝鮮和五年前的滿洲國比較，北方人對居住該地的日本人，在感情方面已有很大的改善，不過這在華北可能容易些，在華中、華南則有困難，因南邊接近中國人民抵抗的中心地南京，而日本軍在 1937 年又有「南京大屠殺」一事，仇日氣勢強烈。

「中華民國臨時政府」若非日本軍隊撐腰，就連一日也支撐不了，這連孩童都很清楚。即使如此，臨時政府主張他們不是只靠著日軍的火力，就連在其中工作的中國人也不應被稱為賣國賊。……其中雖然有部分中國人協助日軍，但他們仍然是信奉國家主義的愛國者。他們不再信任蔣介石，或者說從來沒有信任過。他們知道，被外國人統治的影響不是如此單純，但是如果真要被外國人統治，比起歐洲人，寧可被亞洲人統治；比起俄羅斯人或英國人，他們寧可被日本人統治。在中國人當中，也是有抱持著這種想法的愛國者。

當然，在占領區內的日軍，有濫用暴力的行為，的確也成為恐怖政治。但是，至少我認為根據蒐集到的報告，在華北地區的日軍，算是比較少有這樣濫用暴力的行為和舉動。

日本人盡了最大努力，希望能獲得中國人的同感，至少沒有辦法否認他們在華北地區所呈現出的手法。他們所思考的不是把中國人日本化，反而是努力於把中國人帶回中國人生活的儒教泉源。這樣的努力，可以在北京這個城市中看得到。

位於北京的巨大紀念碑或具有紀念性的建築物，部分曾因不停止的中國內戰而遭受破壞，甚至令人嘆息的崩毀。但是現在矗立的**天壇**比起中國最強盛的時期一點也不遜色，沒有可以挑毛病之處；而日本在每年的預算裡也編列了相當大的金額做為**紫禁城**的修復之用。

「滿洲國」的台灣人

光緒與慈禧太后於 1901 年簽訂的「辛丑條約」，是清朝自鴉片戰爭後簽署的一系列不平等條約之一，依約英國、美國、俄羅斯、法國、德國、義大利、奧匈帝國、比利時、西班牙、荷蘭和日本等國，都可派兵駐屯，日本進駐北京、天津附近。1905 年日本再跟俄羅斯

簽訂「樸資茅斯條約」，得到大連、旅順兩地，設立「南滿洲鐵道株式會社」以後，開始進駐滿洲。

孫文推翻滿清，雖然建立民國，但群雄爭權，**袁世凱**逝世後，東北盡是**張作霖**的天下，一直到1928年張被炸身亡為止。東北少了梟雄，讓日本更輕易於1932年成立滿洲國。要經營國土之外的政權，日本人是不足夠用的，勢必借重台灣與朝鮮的人力，這兩地的人也多了新出路，他們到滿洲工作，脫離殖民地的鬱悶與差別待遇。尤其是眾多考不上日本本土醫學校與台北醫學專門學校的台灣人，紛紛遠赴滿洲就讀醫科大學。

據中研院**許雪姬**教授研究，「在滿洲國的台灣人」約有近萬人，醫生特別多，讓東北人口耳相傳**台灣是個「醫生島」**，又聽說溥儀御醫**黃子正**為台灣人之後，更是羨慕不已。在政府機關「吃頭路」的台灣人也相當多，**首任滿洲國外交總長謝介石**⑤就是台灣新竹人，他於1935年代表滿洲皇帝返台灣參加博覽會，激勵多達萬名年輕人效法遷移滿洲，追求工作成就。戰後，返台的人就以「公務人員」最受到國民黨調查或監視、拘押。曾接受許雪姬口述歷史訪問的部分人士與家屬，其當年工作職稱如下：

姓名	原籍	滿洲國職務
林景仁	板橋林家	外交部歐美司長
徐水德	桃園	經濟部參事官
林耀堂	霧峰、艋舺	大陸科學院
翁通楹	嘉義義竹	大陸科學院
翁通逢	嘉義義竹	開業醫生

⑤ 謝介石（1878-1946）比蔣介石（1887-1975）年長九歲，兩人可能不相識（蔣介石非其本名）。謝介石於1915（民國4）年放棄日本國籍，入中華民國籍；1917年認識溥儀；1932年任「滿州国」首任外交部總長。如此高位，激勵眾多台灣人奔赴「滿州国」求生存、求未來。

姓名	原籍	滿洲國職務
洪在明	台北	國務院營繕品局機械科
陳亭卿	台中	經濟部參事官
李謀華	雲林	國務院建築局設備科
李訓忠	台北	大陸科學院
楊藏嶽	台南	大陸科學院
林永倉	基隆瑞芳	交通部土木總局牡丹江工程處
陳永祥	台南	滿洲電信電話公司
陳嘉樹	台南	滿洲電氣化學會社
傅慶騰	高雄美濃	南滿洲電氣株式會社
許長卿	台北	台灣人經營的日新鐵工廠
曾煥鎮	台北	南滿鐵道化學研究部門
吳左金	苗栗苑裡	外交部駐汪政權濟南總領事
黃清塗		外交部駐汪政權通商代表部
黃子正	台北大稻埕	外交部囑託醫、溥儀御醫
柯明點		執業女醫生
袁碧霞		執業女醫生
張世城	台北	華北電影院
楊金涵	台南	執業醫生

　　南京大屠殺之後，日軍又在南京扶植汪精衛，汪精衛是孫中山遺囑擬稿人，有第一弟子之稱，當時在國民黨的地位僅次於蔣介石，兩人不合久矣，汪成為蔣最大政敵。1940 年 3 月 30 日，**汪精衛終於叛離在重慶的蔣介石，於南京成立「中華民國國民政府」**，俗稱「汪政權」。時在北京的王克敏政權就改為「華北政務委員會」，改由王揖唐任委員長，但卻直接由日本軍方控制，並不聽命於汪精衛。日本軍部亦有爭奪權力的政治消長，影響汪政權的發展。

新民會

再回到北京王克敏的「中華民國臨時政府」，他們同步於 1937 年 12 月 24 日設立文宣組織「新民會」，命名源自《大學》中的首句「大學之道在明明德，在新民 ⑥，在止於至善」。由臨時政府委員長王克敏兼任會長，副會長為安藤紀三郎、王揖唐與繆斌三人。**繆斌**曾留學日本，負責蔣介石與小磯國昭首相之間的斡旋工作；總務部長是滿洲青年聯盟的指導者**小澤開作**，他是**指揮家小澤征爾的父親**；「新民會」之中，台灣人位階最高之人則是**柯政和** ⑦。

在中國儒家的思想脈絡下，「新民會」以古典詩詞等藝術文化為攏絡宣傳，灌輸中日親善思想。轄下設有救濟事業、醫療、勞工協會、職業介紹與輔導，以及新民茶館等機構。直屬的「新民學院」則有如國民黨的「革命實踐研究院」一樣，是專為培訓各級幹部的機構。

江文也雖然拒絕「新民會」的官方職務，卻為副會長繆斌所寫的歌詞譜曲，計有：會歌、旗歌、青年歌、婦女歌、合作歌、新民少年歌、新民少女歌、親民愛鄉歌（兒童節）……等等，樂譜還很鄭重地送到東京，由龍吟社製譜出版，**錄音也由他本人和白光主唱**，這是後來江文也逃不掉的漢奸罪因。

〈新民會會歌〉歌詞如下：

一．天無私覆，地無私藏，會我新民，無偏無黨，

春夏秋冬，四時運行，會我新民，順天者昌。

⑥ 此處《大學》古本舊文為「親」民，但自古以來「親」、「新」就有兩派學者爭論不休至今。宋代程頤根據「湯之《盤銘》曰：苟日新、日日新、又日新」，「《康誥》曰：作新民」，「《詩》曰：周雖舊邦，其命惟新」，因此認為「『親』應作『新』」。朱熹繼承程頤說法：「親民」重點在養民，主張要對人民好一點；「新民」重點在教民，主張要教化人民，提升人民的素質。

⑦ 本名柯丁丑（1889-1979），出生於台灣嘉義廳鹽水港。1907（明治 40）年就讀「台灣總督府國語學校師範部」，1911 年保送入東京上野音樂學校師範科，與張福興（1888-1954）為同學。1915 年 3 月畢業，返台執教於台北母校。1919 年辭職，再回東京繼續研究。

二．東方文化，如日之光，會我新民，共圖發揚，

　　亞洲兄弟，聯盟乃強，會我新民，震起八荒。⑧

〈新民會旗歌〉歌詞如下：

　　看看看，亞洲新民志氣昂，手持太極合陰陽，

　　看看看，亞洲新民志氣昂，施乾轉坤建新邦。

　　法天則地，王道蕩蕩，剛柔相濟，文武並張，

　　繼往開來，執中而行，興東方，天下重光。

　　末行「興東方」，筆者認為係「復興東方」之誤，但是，錄音與樂譜均如上，或許譜曲與演唱的江文也，甫到北京，中文不夠好，或許他發現了，不好意思反駁，也或許錄音前副會長繆斌很忙或人不在北京。（錄音係中國大陸朋友提供蟲膠 78 轉曲盤之轉檔，但因原唱片損傷，雜音嚴重，朋友暫不想公開。）

　　〈會歌〉、〈旗歌〉歌譜均由中央研究院近代史研究所**李達嘉**教授提供。〈會歌〉歌譜，先載《華北合作》，特刊號（1938），頁 2；〈旗歌〉歌譜，載《新民周刊》，第 42 期（1939），頁 19；「會歌與會旗」再載《新民周刊》，第 42 期（1939），頁 3。（如歌詞所言之「太極合陰陽」會旗）

在北京的台灣人

　　遠在清末還有科舉的年代，因製船技術進步，船隻更大更安全了，就有少數台灣人赴京趕考，沒考上的人部分會留下來，除了找工作之外，「孺慕華夏古文化」應是最大的動力。

　　日本殖民台灣之後，大量九州人到台灣，剝奪台灣人的工作機會，就算有工作也是「同工不同酬」。再加上在遙遠中國的日本治理區內工作，「台灣籍民」幾乎可享受和日本內地人同樣的待遇，雖然很遠，但物質生活無虞，安全又得到保障，當然前仆後繼。

⑧ 本書初版歌詞用字採用周婉窈教授之高見：「『會我新民』乃『惠我新民』之錯誤用字。」今因圖檔出土，改用原始史料之「會我新民」，或許此為華北用辭「知會」或「新民會」之意。

1919 年五四運動之後，文化青年**張我軍**等人紛紛趕到，造成新的潮流。當時蔣介石在南邊，國民黨又在上海清黨，造成白色恐怖，不宜長居。反而北邊的北洋政府管制較鬆，日本勢力愈強，台灣人則愈多。

鋪天蓋地的特務機關及傀儡政權更需要人手，「**以漢制漢**」則是最佳的方式，日本人為了爭取更優秀的台灣人，也需展開攏絡手段，或改稱台灣人為「**漢族出身之日本帝國臣民**」，就算不會北京話，也前仆後繼搭船到北京。有文化鄉愁的台灣人到北京後，即使在日軍控制下，也認為是回到血源祖國，而想要報效母國。北京的大學也很多，充滿吸引力，何況學費又比日本便宜。不過，許多人為了避免日後麻煩，**會自稱福建人、廣東人，避免當殖民地台灣人**。

日後隨著戰場無限擴張，人力需求倍增，赴台召募軍夫之事屢見不鮮，甚至以農業義勇團身分到上海、江灣一帶養豬種菜給日本人吃的台灣人也不少。

戰爭前期，日本人並不徵召殖民地人從軍。到了戰況激烈的末期，就算無公職身分，也一樣被徵召。所有民生物資都仰賴官方配給，1941 年起還公告「禁鼓樂」，也就是禁止娛樂。

依照中央研究院許雪姬教授的研究：「1937-1945 年日本占領北京時期，根據日本政府統計，在北京就業、就學的台灣人，約有 500 多人。」又稱：「文化人洪炎秋在〈平津台胞動靜概況〉一文，稱台人任大學教師有二十餘名，醫生八、九十名，礦業工程師四、五名，化學工程師七、八名，在機關及公司中做事者二百餘名。」

洪炎秋是鹿港人，在北大受教於**魯迅、周作人**兄弟，戰後返台任教台灣大學，創辦及擔任《**國語日報**》社長，晚年曾任立法委員。他回憶：

在日本占領時期，台灣人稍有些本事的，如肯接受利用，要做個相當的官，十分容易。因為在大陸住過的台灣人，不僅懂得這兩國的風俗人情，比漢奸腿子，日本鬼子和高麗棒子，都好用得多，所以

在外交方面出過駐偽滿的大使和駐日本的偽總領事，在內政方面出過偽省長、偽道尹和好些偽縣長、偽局長之類；軍事方面出過偽綏靖主任、偽師長、偽副官、偽軍校教官，至於秘書、科長，不勝枚舉。

　　和福建的情況一樣，日本占領東北以後，「台灣籍民」同樣享有跟日本人一樣的待遇。在北京的台灣人，任教職的人數最多。例如：北京大學的張我軍、蘇子蘅、林耀堂、洪炎秋及醫學院的顏春輝……；北京師範大學的林朝權、林朝棨、洪耀勳、張秋海、柯政和、江文也……；北京藝專的張深切、郭柏川、王慶勛（戰後在台北推廣口琴）……。作家鍾理和原任經濟調查所翻譯，後來專心寫作。還有許多人在中小學任教，以及學生楊英風、王康緒等人。經常往來，**被稱為「八仙過海」者為：柯政和、林朝權、張我軍、江文也、郭柏川、張秋海、洪炎秋、張深切。**

　　在「中華民國臨時政府」或改制的「華北政務委員會」等政府機關任職的，則有吳敦禮（外交）、楊克培（縣長）、李金鐘（阿片科）、謝廉清（商工科，後任財政科長）、王英石（電信局）、彭華英、劉捷和辜炎瑞（警察局）、林文龍（情報局長）等人。不過，多數人是「位高」但「權不重」，真正掌權的還是日本人。

　　軍部、機場、醫院、礦場、水泥廠、造紙廠、戲院……，到處都有台灣人。商界則以楊英風的父親楊朝華最成功，他出身華北電影公司，1940 年 11 月接掌新新大戲院經理，後又涉足木偶劇團等娛樂事業，布景舞台都由兒子楊英風設計，少年楊英風對江文也的印象是嘴巴很大，很會唱歌。

　　有這麼多台灣人，當然會有「台灣旅京同鄉會」，會務運作長達三十年，歷任會長有謝廉清、林煥文、林少英（密宗林雲之父）、張深切、洪炎秋、林鏗生、梁永祿醫生（戰後幫助江文也）等人。

　　張深切（1904-1965）曾就讀青山學院，因關東大地震而轉學上海，成為吳稚暉的學生。1938 年 4 月任教北京藝專，1939 年 8 月創辦《中國文藝》月刊，旋因返台奔喪由**張我軍**代理主編，兩年後因日本軍部派系內鬥，張深切被密告反日，被奪去主編之職。

　　張我軍最著名的工作，就是以筆名張迷生參與**川喜多長政**製作的電影《**東洋平和の道**》，與導演鈴木重吉共同編劇。

　　林煥文（1888-1931）是知名作家**林海音的父親**，苗栗頭份人，在「台灣總督府國語學校」讀書時，與蔡培火、**鍾會可**（鍾肇政之父）同學。畢業教書三年就轉往板橋林家企業工作，並娶林家親戚黃愛珍為妻。1917 年赴日經商，次年在大阪生下長女林海音，1920 年攜眷返台後隻身赴北京，於日人所辦的《京津日日新聞》工作。1923 年全家移居北京，任職北京郵政總局，為人熱忱如其女，經常幫助當地同鄉，可惜 1931 年過世，得年 44 歲，但其「民族意識加自由思想的豪俠氣概」已遺傳給海音，海音在北京時，就在同鄉會見過江文也 ⑨，返台後，成為日後台灣「純文學」的舵手。

在台灣的中國總領事館

　　日治 50 年的台灣人，身分證與出國證件都是「日本人」。而在國際上，與日本有外交關係的國家都在東京設立大使館，少部分也在台北設立「領事館」。筆者敬佩的史學作家陳柔縉就有許多書寫，令筆者感動而再次補修相關知識，茲此綜合整理這段歷史如下：

　　日治初期，建設台灣亟需人力，總督府特設「南國公司」，專辦「外勞仲介」，主要引進清朝的華工。1911 年中華民國成立後，中日兩國關係日趨穩定，台灣島內的「華僑」為了團結與自我保護，開始申請成立同鄉會或各式會館，但都是民間組織。

　　對岸的中華民國依照國際法也可以設立在台外交機構與僑校，卻因自己內亂而未設立。台灣總督府則很大方，旅台僑民可以慶祝「雙十節」，聚會常達三、五百人。雙方關係好的時候，日本官方也會以外交方式來參加，唱國歌、聽演講、三呼「中華民國萬歲」，最後當然再聚餐聯誼。街上的華僑商店紛紛掛上國旗，但掛的是**由上而下紅、黃、藍、白、黑的「五色旗」**，也就是在世界上代表中華民國

⑨ 莊永明致劉美蓮信函。

的北洋政府的國旗。1925 年國民黨另在廣州成立國民政府，1928 年蔣介石北伐成功，8 月 10 日立都南京，「五色旗」終於消失。

降下「五色旗」之後，華工卻愈來愈多，人力車夫多來自福建莆田、仙遊，補鍋補傘的多係浙江溫州人，勢力最大是福州人，包辦三把刀，亦即剪刀（裁縫）、菜刀（廚師）、剃刀（理髮），另有礦工、茶工、土水工、木工……。還有留學生來台灣學醫，當然也有返回福建、廣東迎娶的外／華籍新娘。

到了 1930 年，在台華僑增至五萬人，可以說，全台人口 100 人之中就有一位中國人。此時，就有僑領奔波呼籲，加上在南京任職於「僑務委員會」的半山仔**黃朝琴**的努力，終能在 1931 年 4 月 6 日成立「**中華民國駐台北總領事館**」（Consulate General of the Republic of China-Taihoku, Formosa），首任總領事**林紹南**，繼任**鄭延禧**，終任**郭彝民**，都是蔣介石政府派遣的總領事。隔年，登記有案的華僑總數有 30062 人，勞工占絕大多數。

總領事館的重要工作，除了接待訪台的中華民國官員與團體之外，就是「核發簽證」，因為比別的國家多收四圓查證費，引起台灣人批評「死要錢」。

外交關係最和善的 1933 年，雙十國慶還於全台最豪華的「鐵道飯店」舉行宴會，由留學法國娶法國太太的總領事**鄭延禧**主持，台灣富商**辜顯榮**、**陳天來**等人都列席，典禮很簡短，但日本軍部「台灣軍司令官」首次破例出席，讓主人鄭延禧很高興。這時期的「總領事館」位於**大稻埕**，是向林本源商舖承租的館舍。

末任總領事郭彝民到台北時，巧婦已難為無米之炊，因為中華民國很窮，只好跟富商洽借「總領事館」。官方記載：「擇台北市宮前町九十番地民房洋樓之西座為館址，房舍寬敞，頗壯觀瞻。」這洋房就是以煤礦致富的**張聰明**所有，**借屋的緣份乃因郭彝民係張聰明之子張月澄在東京帝國大學的學長**。

張月澄係抗日運動者，曾以財力幫助蔣渭水並出主意拍電報向

外國告狀，他以象徵性的**一元日幣租屋給中華民國**，本意是「讓自家屋頂上飄著中華民國國旗」。但這段總領事館的歷史，戰後台灣人皆很陌生，直到張月澄之子**張超英**出版回憶錄始揭露。

當時，英國、美國、義大利、荷蘭在台灣都只設「領事館」，只有中華民國設「總領事館」，依外交慣例，各國領事公推郭彝民總領事為領事團領袖，代表各國領事與總督府外事部交涉事務。

1935 年「台灣博覽會」熱鬧舉行，時任福建省主席的**陳儀，率省府官員組團，搭乘逸仙艦來台參觀**。也拜會台灣總督**中川健藏**，並參加其舉辦的歡迎宴會，陳儀後來也在鐵道飯店設宴，答謝台灣總督。

1937 年日本侵華，發動七七事變，旅台華僑很憂心，紛紛要返回福建、廣東，領事館也在報紙刊登廣告，將承租英國輪船由高雄開赴廈門，妥善安排僑民遣返事宜，此事讓許多商店因欠缺員工而關門大吉。但在 1938 年 2 月 1 日「中華民國總領事館」降旗閉館之後，留在台灣的華僑仍維持四、五萬人，僑領們很快又召開「僑胞大會」，轉向支持由日本在北京扶植的王克敏「中華民國臨時政府」，五色旗又飄揚了。**1940 年初，汪精衛與蔣介石正式決裂。**日本趁機統合過去的傀儡政權，於 3 月 30 日扶植汪精衛成立「中華民國國民政府」，定都南京。過去深受孫中山器重、又兼其遺囑代筆人的汪精衛，仍用「青天白日滿地紅」來爭政權之正統，**台灣華僑的五色旗又不見了。**

日本國則馬上與汪精衛政權「恢復邦交」，重開「**中華民國駐台北總領事館**」，並派**張國威**為駐台北總領事，仍在宮前町原址辦公。1945 年日本投降後，汪政府的「駐台北總領事館」關閉，館員被移送法辦。張家的房子歸還，日後產權轉移，再加上中山北路道路拓寬，原址今已是華南銀行的圓山分行。

筆者知道在 1945 年之前，許多台灣人、中國人對「不同的中華民國」頗感精神分裂而頭疼不已！但在戰後出生的人，學校課本根本沒有這段歷史，產生了如筆者之「史盲」族群，本書特地詳述，讓讀者更加暸解傳主一生的時代背景。

第二節　日軍占領北京

帝都風華

　　北京自元朝建立「大都」，經明朝至清朝，皆定為京城，將近七百年的帝都風華及宮殿、豪宅、庭園、寺院的宏偉大氣、磅礡氣勢，是足以震撼所有初臨的人，殖民地台灣知識份子設若被日本人欺負，就更強化孺慕中華之情，更欲親炙其地，領洗千年文化精髓。台灣作家**劉捷、李榮春、張我軍**都有仰慕帝都的描寫，住過廈門、廣州、上海、南京的**張深切**更寫出「感動得暈頭轉向」之語。

　　1928年蔣介石北伐成功，定都南京，將北京改稱為「北平特別市」。1937年七七事變之後，日本占領北京，又改回原名，且規定**將時鐘撥快一小時，以便與日本同步。**但由於定居北京的外國人很多，動輒見諸國際新聞，日軍快速將戰線南移，連在地北京人也感覺到與過去相比是「相對的平靜」。台灣人身分仍然持續比照廈門、福州，享有「台灣籍民」的優惠，只是許多人為了避免秋後算帳，名片印著福建或廣東。

　　雖然在廈門就讀小學六年，但對童年文彬及家人而言，那是由日本的台北到日本的廈門，兩地食、衣、住、行、育、樂幾乎無差異；13歲到日本讀書，過的是日本國民生活；一直到26歲隨恩師旅行北京、上海，才有真正踏上中國土地的感覺。在他撰述的〈從北京到上海〉，更顯露對古都的憧憬。

臨時政權之歌

　　井田敏書上第133頁指出，昭和12（1937）年東京都《都新聞》4月9日刊出大消息。但經筆者查證，王克敏政權於1937年12月14日在北京成立，可知井田書上之昭和12（1937）年係昭和13（1938）年之誤植。今依據「國會圖書館」史料，全部轉載如下：

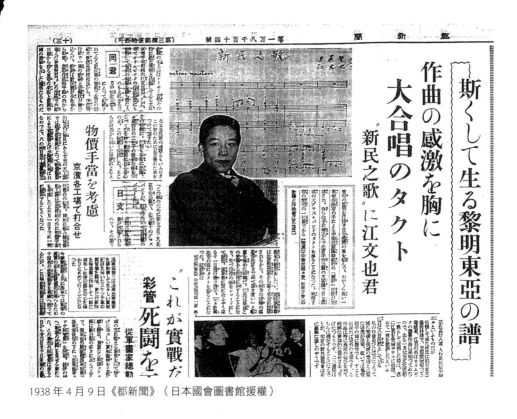

1938 年 4 月 9 日《都新聞》（日本國會圖書館援權）

昭和 13 年 4 月 9 日《都新聞》

黎明東亞之譜如斯誕生
江文也君胸中滿懷作曲的感激
擔任「新民之歌」大合唱的指揮

指望東亞的黎明，日本和支那合作之果結實，我國的年輕青年作曲家完成「中華民國臨時政府」的「國歌」作曲，並將親自到北支那，在北京中央公園大廣場，指揮由日本、支那合組的大管樂隊演奏。這是戰爭期間、春天的樂壇一大壯舉。（照片為中華民國國歌「新民之歌」樂譜，以及作曲者江文也氏）

話題的主角為最近於電影音樂等領域瀟灑活躍中、現居大森區南千束町四十六番地的江文也君（二十八歲）。兩年前參加

奧運作品募集之際，贏得當選的榮譽。

今年三月中旬時，隸屬由北支那高官所組成的新民會、同時也是「北京師範學院」藝術科長的柯政和氏，突然以航空信件寄給江君一紙歌詞與請託函。新民會從北支那全域募集，由四千多首報名作品當中選出李薦賢君（二十三歲）所作歌詞，一共六節三聯，精神抖擻地宣示東亞和平與新興中國之意氣。請託函的內容為：這是北支那全人民的國歌，請務必譜上至高的音樂。對此江君也滿懷感激，經過幾週的苦心推敲，終於完成明朗的E調2/4拍樂曲。另外柯氏隨後再度來信提及，「四月二十日左右，幾十團北支那管樂隊與駐支寺內司令官直屬的樂隊，將於北京中央公園一同舉行日支合同大野外演奏會，我們希望屆時可以首演此歌曲。這場演奏會也將透過北京廣播電台向全支那廣域放送，希望你務必親赴北京來擔任雙方指揮。」江君立即決定接受如此鄭重且深具意義的招聘，首先將自作歌曲錄製成唱盤郵寄至北京，接下來預計搭乘四月十一日的班機前往支那以便出席演奏會。江君即將為了堂堂新興北支而舉起指揮棒，其國歌的歌詞為：「旭日照東亞，全亞協和為一家，學宗孔孟行天道，人作新民在中華……。」請託江君作曲的柯氏為前北京師範學院藝術科長，同時也是支那樂壇屈指的權威者。柯氏自奧運參賽作品以來便知悉江君之名，今年一月身為北支文化使節一員來日之際，第一件事就是於帝國飯店款待江君，兩人首次歡談一夜。

四月八日，江君欣然暢談：

我的作曲以及本次渡支，若能夠達成民國樂壇與我國樂壇的緊密連結，進而對東亞和平有些許貢獻的話，那便是我至上的光榮。我自認為此作品特別捨棄了西歐風格，注入相當多純粹的東洋質樸個性。我這次應該會在當地停留兩三週，聽說北京的野外演奏會是相當豪華的盛會。

（史料尋找與翻譯：黃毓倫）

作詞的**李薦賢**，網路資料極少，只見列名「台灣同鄉會」會員，歌詞為：「旭日照東亞，全亞協和為一家，學宗孔孟行天道，人作新民在中華。格物、致知、正心、誠意、修身、齊家、治國、治天下。撒上小康種，必開大同花，剷除各匪黨，人人防赤化。博得河清與人壽，一切罪惡絕根芽，大家共度太平日，幸福永無涯。」①

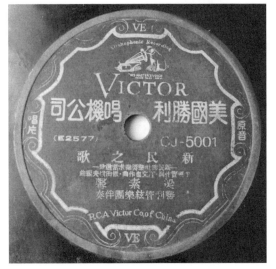

新民之歌唱片

短期聘書與軍部特令

上述報載江文也搭軍機到北京，是他首次搭飛機，指揮「臨時政府國歌」的作曲家，已然是軍部認定的**「支那戰區首席音樂官」**了。改變一生命運的「聘書」也隨著從天而降。乃ぶ夫人守護保存的大型公文信封，以藍色印刷字體印著「國立北京師範學院」，外封寫著「內有聘書一張」，裡面如同日本正式的公文紙，手書毛筆字體非常端正。在**井田敏**書上呈現：

① 曲名為〈新民之歌〉，《都新聞》稱「國歌」似為誇大用詞。完整歌詞史料係「中央研究院「近代史研究所」李達嘉教授研究提供，載《弘宣》第12期（1938年），頁16。

茲敦聘

台端為本學院體育音樂科音樂組教授

江文也先生

　　　　　　　　　　學院長　　王謨

　　　　　　　　　　教學第參拾號聘約

本聘約有效期間自民國 27 年 4 月 25 日起

至民國 27 年 7 月 31 日止

　　學院長的姓名在井田敏書上誤植為「王漢」，根據林瑛琪博士的考證，應為「王謨」②，至於年份不寫西元或昭和而記「民國」，乃指該校所在地為日軍控制的「中華民國臨時政府」。

　　請注意，聘書標明職稱「教授」，不是講師，不是副教授，江文也只有工科大學學歷，這太不尋常了，很明顯是軍部操作的「皇軍特令」。任期也很奇特，只有一學期（三個月），好像在說：「軍部的工作幹不好，下學期就沒有教授聘書了。」

　　再加上完全沒有事先和乃ぶ商量，只簡單說要去北京工作，並拿出一把短刀說：「拜望**林銑十郎**大将時，送我的。」聰明、見識多的乃ぶ只能認定：「這是軍部讓他去的工作，那個年代，從情報局或軍部來的工作，縱使是家人也都是禁止洩密的。」乃ぶ知道聘書就是「登陸通行證」，三個月則是觀察考核的前奏期。

　　林銑十郎（1876-1943）是陸軍大将（中文：上將）③，1937 年

② 《北京文化學術機關綜覽》（李文埼、武田熙編），二十九年版，頁 314-315。
　　王謨：1894 年出生於四川，畢業於日本帝國大學，時任「國立北京師範學院」學院長。

③ 本書初版稱「陸軍大將」與「大將軍」，感謝旅居福岡的楊憲勳醫師雅正：「舊

2月2日至6月4日短暫擔任第33代首相，短得讓人仍稱「大将」，而不稱首相。有深厚人文素養的大將，曾留學德國與英國，當他認為戰區需要「音樂官」時，讓手下透過**山田耕筰**推薦，而賞識江文也。召見後贈送寶刀是鼓勵「新興支那」國歌作曲家吧！也讓小江暫時消除樂壇對殖民地人「永遠第二名」的歧視。

林銑十郎的手下，把江文也交給中國戰區，馬上就有「臨時政府國歌」作曲的命令，又搭軍機去北京指揮大樂隊伴奏的大合唱，再賜下「北京師院」教授特令，留下三個月的短期聘書的疑點。戰後多年，江文也一位女兒意外得知中國戰區的領導是大特務**山家亨**，她認為母親應該知道，卻未告知井田敏，乃因老輩們對戰時軍方機密仍有陰影，怕傷害下一代（台灣二二八與白色恐怖亦同）。這是家屬隱私之一，筆者在初版時，小心翼翼的維護，也期待所有書寫者，多替家屬著想。這項北京工作，**高城重躬**這樣描述：

> 有一天他突然到我家，說要到北京任教，想徵求我的意見，我可以感受到他的猜疑與猶豫，只說：「你能適應嗎？會不會有問題呀！」他似乎只能勇往直前，沒有退路。他說：「Rimsky-Korsakov 原是俄國海軍軍官，後來成為聖彼得堡音樂院教授，已有前例，我應該努力吧！」

指揮家**掛下慶吉**在《昭和樂壇の黎明：樂壇生活四十年の回想》則寫到，1938 年他收到文也的明信片，也覺得奇怪，文也只有私立高等工業學校畢業，未曾任教師，直接以教授來聘，這**就是「戰時軍部特令」**。

此時的台灣，媒體依然關切「台灣之光」的舉動，記者似乎未曾報導其 4 月之赴任，卻知第二學期獲聘：

日本陸軍的軍階『大将』相當於華語圈的『上將』；在日本，『將軍』是幕府的最高權者的稱呼。」

> 1938.8.28《台灣日日新報》夕刊02版／東京27日發
>
> ## 台灣の生んだ 江文也氏
> ### 北京へ新興支那のため音樂教授として近く赴任
> （江文也前往北京、為了新興支那、即將赴任音樂教授）
>
> 以北京為中心的「新興支那」，與我國正在企劃音樂交流活動，台灣出身的新進作曲家江文也，被任命為北京師範學院教授，將在下個月前往赴任。

　　報紙使用「任命」二字，對憧憬北京的文也而言，更像是特派工作，這是**人生第一份可以「領月薪」的工作**。此時長女純子已經三歲，乃ぶ考慮到許多夫妻分居兩地因而感情生變，又探聽到七七事變後，北京幾乎毫無受損地由日軍接管，生活品質未下降，古蹟美景依然在，就決定隨夫移居北京。他們先入住最豪華的北京飯店，租賃兩個房間，一當住家、一充辦公室。

北京生活

　　接下來，邀請「國歌作曲家」寫作的工作很多，作個簡單的曲子也有數百圓的收入。中學時代被**史卡朵**傳教士打下穩固基礎而英語流暢的文也，還被「駐北京的美軍單位」邀請去演講，也曾在美軍俱樂部舉辦演唱會或欣賞會④，經濟相當富裕，生活美滿。寒暑假他們會全家回到東京，搭船很勞累，乃ぶ有時也不想回北京。

　　江文也在北京教書的第一個年底，應聘為北京市市歌譜曲，作詞者是**陳仲荄**，出版年月標示「中華民國二十八年一月」，出版單位標示「北京特別市公署核定」。台灣媒體則持續關心，又報導了

④ 很多年以後，為美軍或外國人舉辦「音樂欣賞會」，也成為被共產黨鬥爭的罪名之一（與美帝勾結）。不過，日本網路上亦有：「在美軍俱樂部指揮 Jazz Band 糊口」的條目，若係東京學生時代打工，不無可能。但江住在北京飯店，具「國歌作曲者」身分的此時，是不可能的，而且俱樂部的 Jazz Band 泰半不需要指揮。

才子的音樂新聞：

1939.1.26《台灣日日新報》日刊 07 版／東京 25 日發／本社特電

邦人作の管絃樂維納で堂々入選
台灣出身江文也君も一等

（國人管絃樂於維也納光榮入選、台灣出身江文也得到一等賞）

　　前年來訪的世界第一交響樂團指揮家 Weingartner 先生，為了將本國作曲家的管絃樂介紹給歐洲樂壇，由「國際文化振興協會」募集了八十一件作曲作品，交由 Weingartner 先生帶回維也納進行審查，但因歐洲政局變化，此案有所延誤。本月 20 日 Weingartner 先生於瑞士洛桑決定了審查結果，並於 24 日由「國際文化振興協會」公布。入選的作品將在五月上旬在日比谷公會堂進行首次演出，同時舉辦頒獎典禮。入選的有優等五件、一等五件、二等九件。

　優等賞：Weingartner 氏 diploma 國際文化振興協會獎杯
　　　　三井高陽／男／獎金百元
　　　　尾高尚忠（29）東京（維也納）日本組曲、孩子們的生活
　　　　秋吉元作（神奈川縣）小交響曲
　　　　早坂文雄（北海道）管絃樂古代舞曲
　　　　吳泰次郎（33）管絃樂曲主題與變奏曲
　　　　大木正夫（39）東京 五個童話 夜之詩想
　一等賞：江文也／台灣舞曲

　　乃ぶ第二次懷孕，又回到北京，北京雖已非戰場，但治安很不好，文也囑咐乃ぶ不可一人出門。倆人也認為東京較適合教養小孩，乃ぶ就決定回東京待產，1939 年 8 月 26 日次女昌子出生（長大後改名庸子）。產後，雖然還能去北京，但辦手續日益困難。這幾年，夫婿寄自北京的信件地址是：南新華街／北京師範學院，應是已搬

離昂貴的飯店，住進教授宿舍了。家書寫著：

因我得到極大的好評，師院續聘我為教授，我希望用二、三年時間，寫歌劇巨作。我在報紙讀到比賽結果，難免感到不快，再三告訴自己「他們不是我的對手」，卻仍然無法處之泰然而置之不理。對自己介意這種事，也感到奇怪。……純子近況如何呢？請多愛護她！

<div align="right">阿彬</div>

大東亞共榮圈

1939 年秋季，歐洲全部陷入戰火，第二次世界大戰爆發，日本侵略中國戰局擴大。隔年，德國、義大利、日本三國結盟，世界形勢日益緊張。

1940 年 8 月 1 日，日本訂定「基本國策綱要」，實行「**大東亞共榮圈**」計劃，以日本為主國，牢固日、滿、華，在東南亞、太平洋等附屬地區，建立「自給自足」的經濟體系，為日本服務。

1941 年底，日本偷襲珍珠港，美國被迫參戰，東京開始實施糧食管制，乃ぶ與兩個女兒生活吃緊，懷第三胎時，只好挺著肚子到可以補充營養的北京待產。文也趕緊讓同居的女友搬出教授宿舍，請了幫傭照顧夫人，但或許知道丈夫異樣，即將臨盆的第八個月，乃ぶ仍堅持返東京生產。船長本不允許大腹便便者搭船，但因江文也地位很高，乃ぶ也強力要求，仍得登船。產後，乃ぶ仍帶三個女兒回北京並在公園留下照片。再次返東京後，夫婿陸續有家書，但仍完全未透露感情已然走私了！

小包收到了！八寶散、針、鉛筆、糖果等，高興得眼淚都快掉下來。我快回日本了，學校上課到 20 日，22 日考試結束。船有 25 日的 CHIKUZEN 丸和 27 日的長安丸。還沒決定哪一天。我想可能是長安丸吧，因為我想要領到這月的薪水再走。

照例收集書本來看，慢慢進行寫作，可能會寫成論文喔！孔廟音樂已快完成，大型總譜紙近 80 頁，另外還想寫其他的，更

想寄到海外。

純子的大衣布料我會想辦法去找,今年物價不僅更貴又缺貨。很難買到糧食了,跟學生一樣沒有足夠的食物吃而叫苦,還好學校發給有需要的人麵粉。

一星期前感冒,體力減弱,腰部彎曲又疼痛,沒有食慾。生病以後想到各種事情,深深感慨。我已經 31 歲了,好像大人又好像是孩子般的連自己都搞不清。

「孔子樂論」發表後,世人幾乎都開始把我看成偉大的學者,跟本來的音樂家有不同性格般,我自身也感到不同似的。

如果氣候不是很差的話,請來神戶吧。我們一起去伊勢神宮和橿原神社參拜吧。期待很快就能再見。

阿彬

儘管戰爭持續著,江文也仍密切參與東京的徵曲活動,因為只有比賽或電影甄選,五線紙上的蝌蚪才能變成聲音,因此,專業的作曲家必然參選,這就與業餘的人不同了。

返東京見台灣學生

郭芝苑是東京的台灣學生,他的朋友有:寫詩的**李國民、簡聯山**,畫畫的**黃煥耀**等人,都久仰江文也的成就,趁暑假江文也返東京時,鼓起勇氣打電話表明想拜訪,沒想到主人客套謙虛一下,就約當天下午見面。他們見到江家豐富的唱片、書、譜、鋼琴,陳列非常整齊清潔,又聽到高級唱機音響,感受到大音樂家對後輩與鄉親照顧的熱忱。**以下是郭芝苑以日文撰述**,經人翻譯後,於 1981 年發表之文,部分內容經筆者訪談郭氏確認後,調整及摘要如下:

1943 年我進入「私立日本大學」音樂系作曲組,但卻因「美日戰爭」,整天盡是做軍事訓練、勤勞奉仕等,很少上課,而我們的日本老師,都非常肯定經常上雜誌的「才子江文也」。

同年暑假某天下午,我們幾位小毛頭冒昧地打電話,並到**洗足池**拜訪,和大師一見如故,談 Nietzsche(尼采)的《查拉圖斯特拉如是說》;Baudelaire(波特萊爾)的世紀末散文詩《惡之華》;象

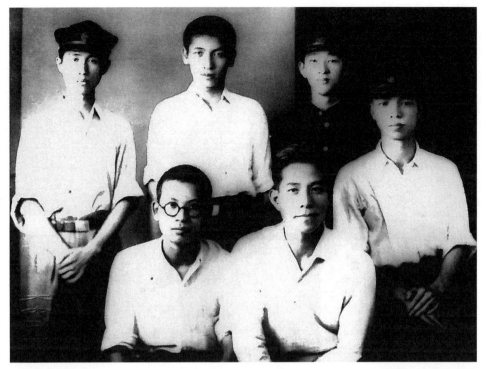

1943 年台灣青年於東京拜訪江文也（後排左起郭芝苑、簡聯山、長谷川良夫、李國民，前排左起黃煥耀、江文也）

徵主義 Mallarmé（馬拉爾美）和 Valéry（瓦雷里）的詩；又談論 Debussy（德布西）、Ravel（拉威爾）的音樂，還拿出他收藏的 Matisse（馬蒂斯）、Rouault（盧奧）等現代畫冊，以及他最欣賞的 Chagall（夏卡爾）、Gauguin（高更）東方原始風畫冊。最後告訴我：這些書比你學作曲技法更重要。

　　江文也的外貌跟照片一樣，中等身材、希臘的鼻子、清秀的天庭，而且小隅角的下巴及長而緊閉的嘴，好像意志堅強，清爽聰明的眼神，好像渴望理想的柔情，使我感覺很有魅力，難怪滿洲國的女明星白光也熱戀著他。

　　作曲家親自用家裡的「最新高級電唱機」播放〈孔廟大成樂章〉，很自信地說：「全曲只有五聲音階，但絕不會給人單調倦怠感，我要開拓五聲音階的世界。」告辭前，我表達想研究他的作品，大師二話

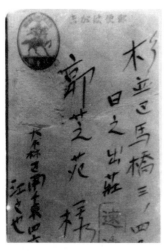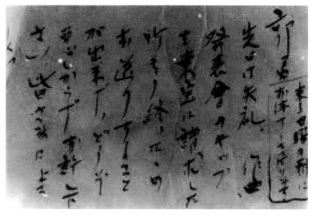

江文也寄給郭芝苑的通知信

不說就拿出〈白鷺鷥的幻想〉、〈台灣高山地帶三重奏〉，很信任地借給我。

第二次約在高圓寺車站碰面，去逛舊書店。我們還搞不懂的書，他如獲至寶，不管價錢就買下。記得他看到由孔子的論語改寫成的現代詩集時，驚嘆太珍奇了，一口氣買了三本，轉手就送一本給寫詩的李國民。看到古陶器也驚呼！走累了，就請我們去音樂咖啡廳，同行朋友趁機請他指導作品。⋯⋯由於他和白光的羅曼史傳得沸沸揚揚，有人扯到男女情事話題，他也不忌諱地聊起北京的酒家與花柳街⑤。⋯⋯由於下週有音樂會，他很樂意贈票，但在三、四天前卻接到

⑤ 郭芝苑 1981 年文章為「妓樓」（不知是日文用字或中譯），令乃ぶ看了很不舒服，並向井田表達：「文也幾乎不喝酒，品嘗一點葡萄酒而已，也不愛參加酒席，他說討厭髮油的味道，特別討厭有藝妓陪酒的酒席，怎麼可能會去妓院呢？」井田只好寫：「文也亦擁有不讓家族看到的另一面。」因此，筆者特再詢問郭芝苑，郭的意思則為花柳街之酒家，有如台灣「五月花酒家」之類，素有文化沙龍之稱的地方。後來，看郭柏川與梅原龍三郎的往來，他們在北京請妓女當模特兒，江文也在場寫生！
井田敏還寫：那個時代，浪漫藝術家也很誠實，男人和妻子之外的女性有關係，也不忌諱，公然做愛人。不僅是音樂界，甚至吉井勇、北原白秋、谷崎潤一郎⋯⋯等，都有轟轟烈烈的戀愛史，藤原義江頻換床頭人，山田耕筰也結過幾次婚，更何況樂界許多人都承認江文也太有女人緣，暗戀、單戀者何其多，高城重躬、伊福部昭⋯⋯皆如是說。戰後還有 60 歲女性向高城重躬表白年輕時曾經暗戀江氏。

他的信，東寶已無票了，特向我們致歉。

這場音樂會是東寶主辦的電影音樂競賽，優勝者將獲聘擔任電影《射擊那面旗子》的音樂總監。結果由春日邦雄（按：本名市川都志春）獲選，江君的〈歌頌世紀神話〉僅獲入圍。雖然沒有票，我仍然到現場等候機會，入場後卻一直未見到江教授，突然一陣騷動，大師**山田耕筰**穿著帥氣寶藍西裝進來，在舉國皆著卡其色國民服的戰時，這身衣裳是何其高貴呀！幾天後，山田耕筰就在 NHK（編註：此係日後 1952 之團名）再次指揮〈歌頌世紀神話〉，似是以他的地位來認定江文也作品的價值。

第三次見面仍在江家，正好**梅原龍三郎**的信件和畫作寄到，他馬上讓我們欣賞〈北京天壇〉，這幅畫就如同江君音樂一樣，是絢爛華麗的大作。心情大好的江教授，彈起他的〈五首素描〉，雖非鋼琴家，卻非常有 feeling。還唱了在北京新譜的唐詩，雖非美聲唱法，卻更富有中國風味。

我談起前日新作演奏，才知江教授坐在最後排專心聆賞，我為他的落選而抱憾，他卻豁達而言：「我只是為了聽到聲音而參賽，拙作〈歌頌世紀神話〉與《射擊那面旗子》無關。我無意國內冠亞軍，而志在邁向國際水準。」

最後一次我與簡君同赴江宅，他已提前赴北京，但未忘記答應要送我們的詩集《北京銘》和《大同石佛頌》，聽說這是他最後一次回東京。不過，隔年／戰敗前一年，我還去欣賞了他的新作〈北京點點〉和〈碧空中鳴響的鳩笛〉。

一個忙碌的大教授，卻和家鄉年輕人連續見面三次，是真的很關心台灣的表現。之後，江文也返回北京，依舊在洗足池的岸邊和家人說再見！留下第四次身懷六甲的乃ぶ，10 月底么女菊子出生，與三個姊姊一樣，戶籍都登錄在台北三芝，但與姊姊們不一樣的是，**菊子一輩子沒有見過父親**。

此時的作曲家，仍然為了聽到聲音而參賽，一首描繪北京景色的〈碧空中鳴響的鳩笛〉，成為他在日本的「遺音」，這是第二屆

Victor 管絃樂懸賞大賽，1944 年 6 月 7 日由**山田和男**指揮揭榜，首獎是**伊福部昭**的〈交響譚詩〉，**江文也**與戶田邦雄、**陶野重雄**共同入圍，依然是「**永遠的第二名**」。

日本人看北京

伊福部昭是江文也的師兄弟，他也曾應**甘粕大尉**之邀到北京。在戰爭激烈，一般人無法出國的時期，軍部邀請的人都有特權，到了北京，沒什麼行不通的事。他又說江文也不僅能去北京，還頻頻往返，絕對是被軍部奉為「貴賓」的人士。

憧憬北京的，並非只是華人而已，日本人的「支那趣味」熱潮持續很久，江文也在師院的日本同事**網代榮三**，就有好幾篇文章在東京的雜誌發表，1943 年 3 月在《音樂之友》的〈北京種種〉，由知名作家**新井一二三翻譯**，筆者摘要如下：

久聞「滿洲是支那的鄉下，北京是千年古都，文化程度很高！」古都的魅力無窮，天壇的天空、紫禁城的氣勢、萬壽山的水、北海的線條，每條胡同裡滲入了歷史的香味。徘徊於此，懷念過去，想想現在，展望未來，北京的味道實在可好。

江文也的《北京銘》，歌頌的全是這天空，這光線，這土地。我對天空的憧憬，也包括我對不明朗的東西和不爽快的東西之厭惡。對畫家來說北京也很有魅力，梅原龍三郎每年好幾個月都待在北京。

這幾年，就滿洲的音樂運動而言，一直都呈現著很濃厚的國家主義色彩，新京、哈爾濱和國家的關係越來越密切，華北則是正在打仗的現場了。因此，政府無法為文化運動支出大筆錢，對軍部來說，還有很多事得做。

聽說今年新民會將為「北京音樂文化協會」提供補貼，另外「北京交響樂團」也從某機關得到贊助。還有，各唱片公司、廣播電台、華北電影等都希望擁有自己的交響樂團。將來發展的願景相當大。

原本的物價就跟日本一樣貴！但重慶方面卻宣傳是日本人進來導致物價漲了，我相信當局一定明白，即使打贏了仗，在經濟上失敗的話就沒有用了。

中國人有三個理想：娶日本老婆、吃中國菜、住西式房子。住在這裡、中層以上的日本人，都已經實現這三件理想，應該更努力工作了，否則太對不起國家了。

北京民眾的娛樂活動，首要是聽戲，華北電影公司的京劇片《御碑亭》在滿洲特別受歡迎。北京戲院之多，男女老少整天哼著京劇，這是研究中國文化不可或缺的劇種，只是，京劇也在變化。

中國流行歌是上海製造而流行到全國，當然也包括滿洲。然而，原本在北京賣得不好的上海流行歌曲唱片，最近很明顯開始賣得好了。可見民眾口味之變遷與時代的動向。古都一直在變，如何詮釋及引導是我們的課題。建設大東亞文化，北京音樂發展當然要由日本人來領導。

師範大學音樂系是公家機關最高單位，音樂系的內容是比東京的私立音樂學校稍低一點，不過，設備並不差。男中音寶井君、鋼琴田中君、小號井上君，組織了北京交響樂團，成員以白俄為主，加上日本人和中國人，二月的演奏會是第九次了。荒井君組織業餘的北京合唱團，團員多為日本人。這裡的上野幫，除了上述四人外，還有我及柯政和，共有六個人。

廣播電台有專屬的兩個合唱團，日語團由袴田指揮，華語團由江文也指揮。另有鋼琴、聲樂、管樂隊等由「武藏野音樂院」出身的人負責，還有教日語及其他節目。

江文也跟我同樣教作曲，常有機會談話，這次也一起去了東京。他是獨特的，迷上古都，沉溺於北京。近作有〈孔廟音樂〉與尚未完成的〈北京交響樂〉，前些時還演出了舞蹈音樂〈香妃傳〉。評價有好也有壞，但是他一直走作曲的正道，音樂方面跟我很談得來。另外，旅京二十幾年的柯政和教授，是北京樂界老前輩，他編寫中文音樂教科書，功績非常大。

還有警察局的管樂隊、中國學生音樂隊、華北交通以及華北運輸的吹奏樂團、陸軍軍樂隊。前一陣子，北京特務機關特意設立北京音樂塾，在落成典禮上，北京的所有樂團都參加了。比我預期的水準低，但有人覺得還不錯，都是正在開始的嘛！

回日本後，常有人問中國也因戰爭而起變化吧！但至今為止，似乎沒有，中國籍的小官吏依然假公濟私，整天悠悠忽忽。日本人做一天的工作，他們要拖一星期。開戰時，新民會暗地做了民調，結論是：日本將在經濟上被歐美打敗，日本和歐美打仗跟中國無關。他們只要食物價廉就行了，至於「聖戰」，全然沒興趣。

我認識某中國知識分子，是少見的聰明和能幹，彼此熟了之後，他卻說出「希望戰爭早日結束，物價這麼高，真受不了！」真是「帝力於我何有哉」。國民政府剛參戰的時候，首要問題就是「激發人民的參戰意識」，果然有原因。

我同意評論家高喊的：大東亞戰爭是始於中國終於中國。現在，大家專注南洋的形勢，但不應忘記中國和滿洲。他們對自身文化的驕傲和自信是極為頑固的，且還具備東方特有的大喇喇，卻非常穩固的哲學，我們的對象是這麼個對手。

東京雜音很多，不想聽也到處被迫聽，麻煩死了！常有人說，音樂家彼此說壞話的頻率比其他行業都高，實在有道理。若每個人都只顧自己，我們就不可能率領大東亞了。

在北京可以不聽雜音地生活，有東京得不到的安寧，能夠注視自己的真面目。一個人站在千年古都森林中，面對陰森森的皇城時，誰會想起那些雜音呢？浮現在腦子裡的就是永遠的生命和歷史。北京把一切融入歷史中，是讓人忠實凝視自我，並能寫作品的地方，不把自己燃燒，何有藝術哉？為了反省自己，北京也是個好地方。

歷史補遺

本章節陳述江文也赴北京教書，第一張聘書只有短短三個月，啟人疑竇，以及替「偽中華民國臨時政府」（王克敏政權）主題歌作曲。這兩件事，乃ぶ夫人都只知道是 1938 年 1 月柯政和親自到東京邀請，但內容詳情並不清楚。雖然背後人事真相係「軍部秘密／永遠無解」，但為侵略戰爭中的「偽國歌」作曲，其「人選」是何

其重大的事！不可能只是因為柯政和有自知之明「怕寫不出好歌曲」，就做主禮聘。

　　2008 年，日本「平凡社」復刻出版江文也所著《上代支那正樂考：孔子の音樂論》，邀請知名學者慶應義塾大學教授**片山杜秀**撰述並導讀〈解說：從新觀點來解釋江文也歷史上的地位／把重點放在到一九四五年的活動〉，片山教授表述：

　　日本軍部侵略中國，從扶植北京王克敏政權到南京汪精衛政權，都需要一位可以取代蔣介石或毛澤東的偶像，但又不能大大方方地讓日本天皇或滿洲國皇帝出面露臉。於是，推動中國人最重視的「尊孔崇儒」策略，以重現孔子的禮樂思想，啟動最高明的政治手段。當軍部需要一位「樂官」，進行「文化統戰」，1936 年得到奧林匹克獎的台灣人江文也絕對是不二人選！在北京師範學院的教職是一個被設定的，不能告知家人，非赴任不可的職務！

孔子樂論日文版與中譯本

第三節　紅粉知己

電台合唱團

　　日本宣戰電影很成功，做為文宣的廣播放送也很普及，偏遠鄉村就算個人買不起收音機，保正（村里長）也都有配備，以便政令宣達無誤。軍部為了時局放送，指派江文也教授指揮北京廣播電台合唱團（華人團，另有日本人指揮的日本團），他任教的學校是男子師院，必須再找女子師院的學生來，才能組成混聲合唱團。

　　他也必須編寫合唱曲，馬上想到的素材是為中國古詩詞作曲或編曲，〈漁翁樂〉、〈南薰歌〉、〈駐馬聽〉、〈鳳陽花鼓〉、〈鋤頭歌〉、〈清平調〉、〈佛曲〉、〈平沙雁落〉、〈春景〉、〈美哉中華〉、〈蘇武牧羊〉、〈古琴吟〉、〈楓橋夜泊〉、〈黃鶴樓〉、〈台灣山地同胞歌〉……等等，讓學生們唱得起勁，也讓聽眾落淚。這些古曲之中，近代台灣人最熟悉的就是〈蘇武牧羊〉與〈美哉中華〉，後者江文也沒聽過，在合唱團團員清唱給江文也聽過之後，他馬上就在鋼琴上配起伴奏，並且經常放送，不知是否因此傳唱而差一點成為山寨版「中華民國國歌」。

　　　美哉，美哉，中華民國（族），太平洋濱，亞細亞陸，

　　　　大江盤旋，高山起伏，寶藏萬千，庶物富足。

　　　奮發有為，前途多福，美哉，美哉，中華民國（族）。①

　　這首歌詞，當時的北京人唱「中華民國」，台灣音樂課本則為「中華民族」，但未列出作詞者、作曲者的姓名，蓋因「作者陷匪區」之故也。

① 戰後曾在台灣的官方獨家版音樂課本之中，與國歌、國旗歌同列為必教歌曲，可見其政治地位等同亞國歌。根據錢仁康著作《學堂樂歌考源》，原有「沈心工作詞、朱雲望作曲」之初版，後有多位佚名人士改作。台灣音樂課本之版本與江文也編伴奏之詞曲一樣，已經是「作曲者不詳、沈心工與佚名者共同作詞」。

北京版的《中國民歌集》，係昭和13年（1938）由柯政和選輯，納入「北京國立師範學院叢書」出版，第一卷還送到東京由「龍吟社」製譜、印刷；同時，還出版了江文也創作的鋼琴獨奏曲集《北京萬華集》，二者似都**特選於十月十日發行**。此外，江老師也為小朋友編寫歌曲〈美麗的太陽〉、〈好兒郎〉、〈勤學歌〉等，由北京「新民音樂書局」出版。這時期，有需要用到英文拼音姓名時，**江文也簽署 Wen-Ye Chiang**，或是 Chiang Wen-Ye。

女大學生

1939年秋天，電台合唱團團員中，有來自女子師院音樂系的清秀佳人／主修琵琶、二胡的**吳蕊真**讓江文也動心了，他說琵琶是最難彈奏卻最華麗的中國樂器，二胡則是最扣人心絃的絲竹樂器，他請蕊真教他，並為琵琶、二胡名曲編配鋼琴伴奏。

蕊真是河北保定人，**父親在「冀察政府」做事**，這是由宋哲元出任委員長的「冀察政務委員會」。大姊長她七歲，無兄，弟早夭。當父親知道她與異國人談戀愛（蕊真之語：北方人將殖民地台灣人視為日本人），就徹底反對，命姊姊到北京把她帶回家。回到保定，雖還能通電話，卻難耐相思之苦。江教授請學生**王克智**帶去致吳父書信，又另附情詩給蕊真：

為妳，消瘦了容顏；
為妳，失興了世事。
是妳，把我這龐大的樂器，震得粉碎。……

第二個家

19歲的蕊真（1920年6月出生）趁雙親午睡時留下手書，再把文也致父親之函夾入，偷溜出門投郵，就與王克智趕回北京，投入情人懷抱。吳母痛哭數天，吳父只好到北京，要求文也一定要與元配離婚，但是文也說乃ぶ已患肺病第三期，不捨也不能過度刺激，離婚須延緩。他帶領蕊真父親吃遍北京飯館，離婚一事也就不了了之。日後發現文也撒謊，蕊真很自責，只能要求善待日妻。在日本

物質缺乏的時期，蕊真主動寄些物品到東京，以減少內心的愧疚。

1940 年 10 月，文也寫了一首〈小奏鳴曲〉，題寫「獻給韻真」，蕊真從此改名韻真。韻真對筆者敘述：

家裡雇請一位車夫（黃包車），一位門房，並有最新穎的馬桶設備，但未設廚房，不開伙，午晚餐都上館子，文也愛吃西餐，中餐則喜愛涮羊肉，因為中學時曾有寄生蟲之疾，不吃生魚片，因為對酒精過敏，也不喝酒，生病也不吃偏方。我們倆的長子出生之後，亦請褓姆看顧，生活算是富裕，經濟來源除了薪水，應是軍方作曲或電影配樂的高稿酬。

文也熱愛攝影，二手德國萊卡相機是同鄉出讓的，當時全新相機的價格是普通人的年薪。他的月薪 200 元，玩攝影就花掉 80 元，買底片、洗照片都在王府井的寫真館，留下無數高水準的照片，從北海的白塔、九龍壁，天壇的祈年殿，頤和園的十七孔橋、石舫，故宮的雕欄，全都入鏡，也成為第二交響曲〈北京〉的素材。

他平日最愛逛琉璃廠、隆福寺、東安市場與後車站的古書店，

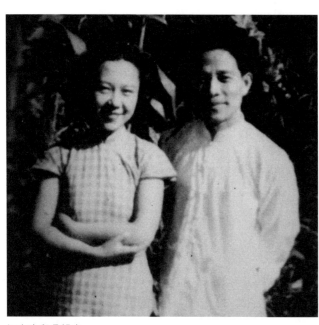

江文也與吳韻真

吳韻真

經常站立三小時也不疲倦。有次發現不齊全的《樂律全書》，也以高價買下，其中的古譜完全看不懂，就請教古箏專家婁樹華和古琴專家管平湖等等前輩。

他對金錢很淡泊，每個月買樂譜和書，錢都不夠用。學生問「老師花錢就像花水一般，生活怎麼過呢？」他回答：「錢是天下大家輪流用的，我花了多少錢去買我需要的東西，錢也一定會再回到我手中的」，他很不在乎地這麼說。

想作曲或寫文章的時候，他愛去太廟後面的河邊，那裡的茶座人不多，一壺茶，四小盤瓜子、蜜棗、核桃仁、花生米，就夠他坐上半天，靈感也特順暢，他常說這是他人生的「創作來潮期」。

文也的日文水準與日本文人無異，英文字寫得「特漂亮」，但英語發音的日本腔太重了，實在不敢恭維。北京話則是從頭學起，到老也無法字正腔圓。他最喜歡到台灣同鄉會，可以用台語暢所欲言，也會回味童年在廈門，全家以閩南語吟誦古詩，有一次他還公開示範吟詠，以北京話朗誦無法押韻的唐詩宋詞，用閩南語卻都能押韻，也真的很順暢，讓我很訝異，真是大開耳界。

我做新衣時，文也會畫圖兼設計，他希望身邊的女人永遠美麗。當然他自己也挺講究的，本來上台一定穿西裝，定居北京之後則喜愛中國風服飾，也會要求師傅依照他的創意剪裁。

他為我改編琵琶名曲〈蜻蜓點水〉、〈春江花月夜〉，讓我在音樂會上獨奏，由他鋼琴伴奏，並為我取了藝名「朱絃」。這〈蜻蜓點水〉頗獲其鍾愛，日後成為《鄉土節令詩》裡的〈初夏夜曲〉。

台灣同鄉聯誼

韻真說的「與同鄉交誼」，筆者也曾親聞，說故事的人是前駐日代表羅福全夫人毛清芬的長姐毛燦英，她說十幾歲時在北京，父母親與同鄉們經常舉辦家庭聚會，江文也總是帶領大家唱台灣歌，也會讓大家唱他編的中國民謠，小少女眼中的音樂家非常和藹可親，很喜歡同鄉小朋友。

台灣人之中，也會物以類聚，柯政和、洪炎秋、張我軍、張深

切、郭柏川、張秋海、林朝全和江文也，經常相聚，號稱「**八仙過海**」，傳為美談。但是聚會時，文也不喝酒，他會過敏。

1943 年 5 月 7 日楊肇嘉和吳三連到北京，八仙在春華樓舉辦歡迎會。

吳韻真比江文也小十歲，在滿洲國的時代成長，日語流利，與愛人溝通無障礙。他們共同的語言更是日語世界名曲如〈野玫瑰〉、〈Santa Lucia〉、〈Swanee River〉、〈Home

江文也（右）與老志誠

Sweet Home〉、〈Aloha〉、〈Lorelei〉、〈靜夜星空〉、〈旅愁〉②、〈搖籃歌〉，以及日本的〈櫻花〉、〈荒城之夜〉、〈隅田川〉……與童謠。

這時期，繼承父業、從商有成，又重回日本讀書的大哥文鍾，從「千葉醫科大學」畢業後，把廈門的兒子明德帶到北京，受教於名教授**熊十力**門下，並獲得北大前任校長**蔡元培**先生推荐在北大聽課兩年③。文鍾看到弟弟每天堅持練琴一小時，也看到他作曲是直接寫在五線譜紙上，不像別人得在鋼琴上找旋律，大哥終於知道弟弟是天才！弟弟也陪兄長和姪子遊長城，騎駱駝，逛胡同，尋古冊，但大哥認同的弟媳仍是東京的乃ぶ！

同樣受齊爾品扶持的中國音樂家：賀綠汀、老志誠、陳田鶴、

② 日語的〈旅愁〉，原為美國歌曲〈Dreaming of home and mother〉，李叔同據此改寫為華語的〈送別〉。〈隅田川〉由白景山填華語詞為〈花〉。

③ 取自《潤澤諸羅學風半世紀的元古山人──追思哲人》，原文指江文鍾「得北大校長蔡元培之引荐」，但未寫明年份。然蔡元培任校長任期自 1916 年至 1927 年，時間不符合，或許蔡應係「前任校長」。

俞便民、江定仙、劉雪庵等人，只有**老志誠**一人住在北京，日後又與江文也同在「北京師範學院」任教，兩人成為莫逆之交。

　　江文也從被輕視為二等國民的東瀛，到正在追求自由的北京，讀著**巴金、魯迅、老舍、徐志摩**，和他最佩服的**郭沫若**與**胡適**。一邊努力補修中國文學，一邊開始嘗試中文寫作，很快就在**張深切**主編的《中國文藝》發表文章。日後，也為**老舍、郭沫若、徐志摩**…等人的詩詞譜曲，數量最多是**林庚**的詩作，譜成「抒情曲集」。

〔後記〕

　　吳韻真女史 1992 年來台北（首次與唯一），贈筆者江文也樂譜，2006年在北京也簽名贈譜。請欣賞她和女兒（小韻）的娟秀字跡。

第四節　研究孔子音樂思想

日本軍國主義興起「侵略中國」風潮後，戰爭狂熱份子們，明的暗的鼓動學者們研究中國歷史與文化，做為「知彼知己、百戰百勝」的基礎與後盾。日本有崇洋派也有崇唐派，「研究孔學」本來就是學術界的重點，有諸多傑出的論文與出版。江文也發表文章的雜誌，更有**岸邊成雄、瀧遼**一的文章，例如「支那音樂」、「孔子與儒學」等，江文也都細心研讀。

到北京的第一個秋天，江文也就到國子監孔廟參加祭孔典禮，隔年春祭、秋祭都出席，用心聆賞祭典音樂。他強烈地感受到「非把這幾近失傳的古樂，改編成近代西式交響樂不可，否則無法復興，也無法傳輸到歐美」。

他快速增進漢文能力，1940 年在張深切主編的《中國文藝》第 2 卷第 5 期發表〈作曲美學的觀察〉，第 6 期再發表〈未作曲底抒情詩稿〉。1941 年元旦在北京《華文大阪每日》發表〈孔子的音樂底層斷面與其時代的展望〉後，又寫〈樂文化的特異性〉。

孔子的樂論

1942 年東京三省堂出版《上代支那正樂考——孔子の音樂論》（漢譯《古代中國正樂考——孔子的樂論》），全書 281 頁，共三部分。儘管江文也已是「戰區音樂官」，但並無學者之聲譽，日本首屈一指的大出版社願意出這種冷門的書，應與「國策」相關，因為啟動侵華戰爭後，出版與紙張皆受限制，除非符合戰局的需求，不可能消耗資源。江的自序又再次強調：

為瞭解孔子及儒教的音樂思想，必須參考相關資料，我這才發現在日本或支那都找不到，令我驚訝，禮樂的「中華古國」竟然只有一、二斷簡殘篇。與其說，我是為了讀者來發表此書，還不如說是因為自己的「音樂寫作」有此需要，才試著研究及撰寫此論文。

　　本書前文已曾表述，當年「支那」一詞並無歧視之意，滿洲國成立之後，日本為表親善，雖已規定不能再使用「支那」一詞，但「支那」一詞已經成為民眾及學術界對中國大陸的稱謂。或許因此，江文也在「編輯的話」特別說明：

　　寫作本書，最初不是用「支那」，而是用「中國」二字，後來因為日本地理上有「中國地區」之故而全部改寫。

　　這已表明「本書是寫給日本人看的」，因為日本地理的「中國」是指岡山、鳥取、島根等縣的「中國地區」，而非中華民國，如果日本報刊登出：「中國で大地震」，是指其本國，而非唐山地震。

　　戰後批評江文也的華人，就是容不下《上代「支那」正樂考》的書名，更有人緊緊捉住書上的紀元標示如：「著者於北京西城／2602 年 3 月 8 日」，而認為他是叛國者，是漢人怎可以贊同「神武天皇」起算的「紀元年」，而不使用昭和 17 年或 1942 年呢？可批評者不知那是戰爭期間，軍部非常高調紀念「神武天皇創立日本 2600 年」，全國上下所有的「藝文活動」都要彰顯這個「政治主題」，包括殖民地人。

　　筆者瀏覽戰前日本音樂雜誌，雖不懂日文，也從漢字看出好多「支那音樂」與「孔子禮樂思想」的文章。透過朋友的約略翻譯，發現江文也的研究，並未與諸多日本學者相差太多，但增加了音樂家本行的思考角度。他閱讀的文獻不下三百篇，根據司馬遷的《史記・孔子世家》輔以《禮記》、《論語》、《尚書》、《竹書紀年》等古籍佐證，他的研究結論對於在台灣成長受教育的我而言，真是不可思議極了！他寫了好多好精彩的故事，只差一點沒說出：「我是孔子的徒弟與傳人」。茲摘錄一段：

　　孔子是位音樂家！懂得欣賞音樂（聞韶，三月不知肉味），四處拜師學會演奏各種樂器（二十九歲適衛學琴；學鼓琴師襄子……），研究古樂，做為人格教育的基礎（凡音之起，由人心生也）。評論當代音樂，做為政治家施行禮儀的參考（樂者天地之和也），他更會譜曲，為詩經這流傳於民間的 305 篇愛情詩歌譜曲（皆絃歌之，

以求合韶武雅頌之音），孔子是極富音樂性與鑑賞力的藝術家與教育家。

三省堂還為這本冷門著作在《民俗台灣》1942 年 11 月號和 12 月號登廣告。但中文譯本卻遲遲至 50 年後的 1992 年，才由旅日**陳光輝**教授翻譯，於「台北縣文化中心」出版。

與此同時，台灣大學中文系**楊儒賓**博士亦同步進行翻譯及註解，歷六年始成書，後由「台灣大學出版中心」出版《孔子的樂論》。楊儒賓現任清華大學教授，茲摘錄一段他的序言：

> 江文也在《孔子的樂論》一書對孔子的禮讚，就像司馬遷在〈孔子世家〉對孔子的禮讚一樣，都是後世儒者情感最真摯的洩露，人心窮而天心見，徑路絕而風雲通。……江文也和李白、陶淵明、陳子昂一樣，感性特強，感觸遂真，他們都依照自己的方式，發現到生命淋漓的孔子。等到發為詩樂，他們的作品自然而然的就與孔子的生命同拍。……樂是宇宙的韻律，是靈魂的節拍，只要學者的文化意識夠強，「通古今之變，究天人之際」的情感夠深，他的心靈深處總會不時浮起這樣的原型基調。

孔廟大成樂章

1939 年年底，出版書籍之前，江文也完成新編的〈孔廟大成樂章〉，共有六個樂章：〈迎神：昭和之章〉、〈初獻：雝和之章〉、〈亞獻：熙和之章〉、〈終獻：淵和之章〉、〈徹饌：昌和之章〉、〈送神：德和之章〉。1940 年 3 月寒假，江文也回到東京，親自指揮管絃樂團演出，由「中央放送局」轄下的「東京廣播電台」做「亞洲放送」。

戰後，成為音響學專家的**高城重躬**，於 1991 年 11 月，在東京自宅接受台灣導演**虞戡平**拍攝紀錄片的採訪，他在鏡頭前描述「亞洲放送」當天的情況：

> 我去過他家幾次，卻從來沒見過他太太，她很少在音樂圈走動，第一次見面就是文也指揮〈孔廟大成樂章〉做「全亞洲廣播」的現場，

江文也指揮樂團錄音

這是多麼大的榮耀呀！那時樂隊隊員對「邦樂」較不用心，文也只好嚴格要求，並對播音員說：「不要叫孔子廟，是孔廟。」這是我和文也最後一次見面。

　　1940年8月暑假，江文也又回到東京，18日由「東京交響樂團」與勝利唱片公司（狗標 Victor）合作錄音，由德國人 Manfred Gurlitt（1890生於柏林-1973逝於東京）指揮，全曲長32分鐘，三張曲盤，江文也在唱片解說中寫道：

　　沒有歡樂，沒有悲傷，像東方「法悅境」似的音樂，好像不知在何處，也許在宇宙的某一角落，蘊含著一股氣體，這氣體突然凝結成了音樂，不久，又化為一道光，於是在以太（按：ether）中消失了。我為了瞭解「孔子的音樂觀」，以及「儒教音樂」，必須參考相關資料。當開始尋找時，才發現不管在日本或在中國，都找不到類似的東西。這實在很令我訝異，或者該說是大吃一驚。禮樂的本國竟然除了一、二零散的斷簡殘篇以外，其他一無所有。

1991 年**虞戡平**採訪**高城重躬**的紀錄，由江文也的北京長女**江小韻**整理成**高城重躬**的口述文章〈我所了解的江文也〉，發表於《中央音樂學院學報》2000 年第 3 期，文中記載「全亞洲廣播」之口述，卻未有年月日。

北京「中央音樂學院」俞玉滋教授編訂的〈江文也年譜〉，依據江小韻的資料記載「全亞洲廣播」是 3 月，唱片錄音是 8 月。幾年後，台灣的出版品上記載「全亞洲廣播是 3 月與 8 月共兩次」。台灣出版品亦稱廣播放送是「中央台」或「東京台」，筆者則清楚敘述為中央放送局（總局）轄下的「東京廣播電台」。另亦有人指樂團是 NHK，但是 NHK 交響樂團，係戰後數年才整合戰前數個樂團資源（音樂家與樂器等等）的新團體。

江文也於 1944 年 3 月 18 日音樂會節目單之中，書寫自己的簡歷，稱〈孔廟大成樂章〉對「日本、中國、南洋、美國」放送，時間是「1940 年 3-8 月」。這 3 月至 8 月是正確的，耗費巨資的管絃樂團錄音，播放絕對不只 3 月一次、8 月一次。因為此年是皇紀 2600 年，為鞏固戰事、鼓勵軍魂、宣揚皇威，文化界被總動員了。

本書所示之唱片解說，顯示曲名〈孔廟大成樂章〉，總譜手稿上亦有江文也親書〈孔廟大成樂章〉。戰後，江文也在北京的長女江小韻以**「大晟」取代「大成」**，此後，所有中國書寫者均跟進，但台灣上揚唱片仍然尊重江文也手書，CD 標明〈孔廟大成樂章〉，故筆者盼台灣人書寫「大晟」者，亦能尊重江文也的手書。

另外，錄音的「東京交響樂團」，前身於 1911 年在名古屋創立（初始為少年隊），係日本最古老的管絃樂隊。1938 年遷移至東京，改名「中央交響樂團」（錄了〈台灣舞曲〉唱片），1941 年改名「東京交響樂團」，1952 年改制為「財團法人東京愛樂交響樂團」。悠久的歷史背景與實力，係獲 2020「東京奧運委員會」青睞，邀請開幕式演出的原因。

〈孔廟大成樂章〉徹底發揮了恩師**齊爾品**呼籲「歐亞合璧」的風格，江文也期待「東方音樂美學」新學說誕生的可能性。但如此

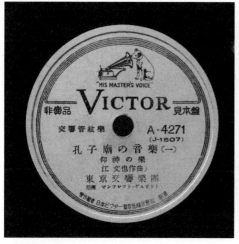

〈孔廟大成樂章〉唱片見本盤

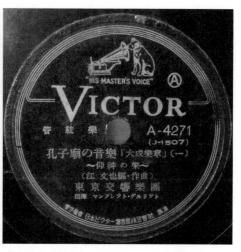

〈孔廟大成樂章〉唱片發行盤（林良哲提供）

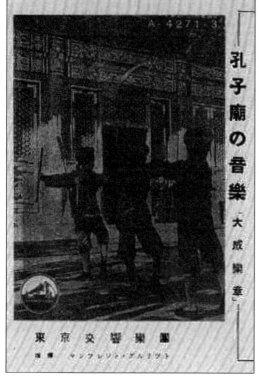

〈孔廟大成樂章〉唱片解說封面

鍾愛的作品，**終其一生，卻無法在中國土地上演奏或錄音** ①。

　　唱片解說中的「法悅境」一詞原為佛教用語，意指聽聞佛法之後，心領神會而產生的喜悅，與「法喜」同義。**林瑛琪**博士認為，這是江文也延續其恩師**山田耕筰**的音樂美學概念。山田首次聽到俄國音樂家**史克里亞**

① 相隔 44 年的 1984 年，江已逝，才由「北京中央交響樂團」韓中杰指揮錄音；同年台灣上揚唱片也聘請陳秋盛指揮 NHK 交響樂團，利用 44 年前的總譜來錄音。1992 年台北縣立文化中心舉辦的江文也紀念週，出版了陳澄雄指揮省交的 CD。

賓（A.N. Scriabin, 1872-1915）的作品時，就感動得流淚，史克里亞賓的第三號交響曲〈Le Poème de l'extase〉，戰前日本就譯為〈法悅の詩〉（戰後台灣譯為〈狂喜之詩〉）。山田因此提出「音樂の法悅境」的美學基礎，表達音樂的最佳境界，就是能在一瞬間打動聽眾的心。

這個年代的唱片，台語依照日文直譯叫做「曲盤」，是蟲膠製成的 Standard Play，簡稱 SP 唱片，鋼針播放，一分鐘轉 78 圈，每面只有 5 分鐘左右，普通交響曲要用五六片曲盤 1948 年才發明 33 轉的 Long Play，簡稱 LP。軍部讓〈孔廟大成樂章〉做「亞洲廣播」，又灌錄唱片，江文也的地位可想而知。

總譜上，江文也親書〈孔廟大成樂章〉，「大成」有別於戰後中國的用字「大晟」

⁀⁀ 第五節　出版日文詩集 ⁀⁀

　　江文也的文化成績單一向多元，創作與研究雙管齊下，左手畫音符，右手寫文章。26 歲奧林匹克獎得獎之前，就曾發表西洋音樂的評論，如《愛樂音樂》雜誌 1935 年 12 月發表的〈**Bartók**〉，以「無技巧的技巧」來形容 Bartók，相當精彩。1935 年，Béla Bartók 54 歲，也不是德、英、法、義主流音樂家，日本就已經充分進口他的樂譜與唱片。毛頭小子阿彬甫在夜間部進修音樂課程兩年而已，就用日文寫出深入理解大師的長篇精闢文章，透過林勝儀先生的翻譯，讓筆者非常驚艷！

大同石佛頌

　　1941 年，日本東寶映畫公司擬拍攝「山西大同雲岡石窟」歷史遺產紀錄片，再度邀請江文也「創作中國文化歷史的新音符」當做配樂。夏天，電影公司要先去勘景，迫不及待的小江要求同行，取得「通行證」之後，帶著愛人韻真從北京出發，親近莊嚴的石佛，留下「對佛教美學讚嘆不已」的思想啟發與極其親暱的描述。

　　這時期的雲岡石窟管轄權，隸屬於「蒙古聯合自治政府晉北政廳」，也是日本軍部駐山西省的勢力範圍。戰爭期間，大隊人馬要在交通不便的山區攝影工作，想必亟需軍部的資源，軍部以備戰為由，無錢相挺的結果就真的被「中斷拍片」了。但才子江文也已將石窟雄偉壯麗之美，隨手（吳韻真用語）寫成日文詩集《大同石佛頌》，通篇表達他被千年石佛所震撼，而「驚覺自己的渺小再渺小」，他也用萊卡相機拍攝出與現今實況有別的寫真。

　　「雲岡石窟」是北魏（西元 386-534 年）的石雕藝術寶庫，在今山西大同城西 16 公里處，大同是山西最北的城市，很接近今之「內蒙古」。

　　鮮卑族拓跋氏建立的「北魏」以佛教為國教，故能以國家之力，

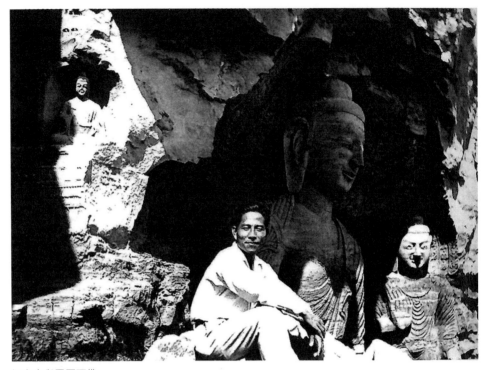

江文也與雲岡石佛

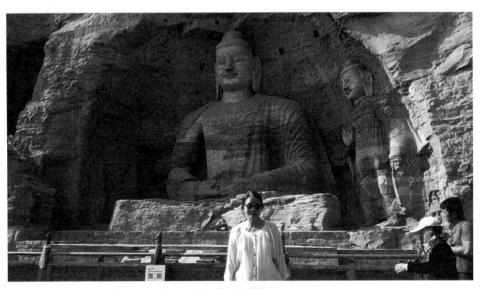

2015 年 6 月 6 日作者攝於雲岡石佛，左側小佛已然被盜

年年耗費三分之一國庫金銀來擘劃建造，同時期工作的石工與藝術家一萬餘人，因飲水的需求，就在「武州河」北岸依山開鑿石窟，東西綿延 1 公里（日後明清稱「走西口」之大道）。其窟洞達 50 個，保存較好的約 20 個，共有大小佛像五萬多尊，最大佛像高達 17 米，最小佛像僅有 2 厘米高，日後遷都洛陽（西元 494 年），也由貴族與民間繼續興造。2001 年被聯合國列為世界文化遺產。

　　31 歲的江文也熱切趕到雲岡，除了歷史遺產，更重要的目標是「樂器」，他讀到比中國人更用心的日本人的研究，知道石窟群各式各樣的樂器雕刻有 530 件，絲竹類別有 28 款，合奏的各種樂隊組合則有 60 餘組，這般規模證實了北魏皇家是多麼地熱愛音樂。可卻很遺憾，電影夭折，不拍了！但江教授已完成《大同石佛頌》長篇敘事詩集，1942 年 8 月 20 日由東京**青梧堂**出版。1992 年由**台北縣文化中心**出版，**廖興彰翻譯** ①。以下僅摘錄部分：

　　＊乘坐破舊的汽車

　　　來到此地的我

　　　在途中　聽見

　　　似乎為開拓道路

　　　爆破石塊的火藥聲響

　　　才發覺身在現代世紀

　　　剎那間　驚異於

　　　心臟激烈鼓動

　　　呼吸困難的痛楚

　　＊石佛　以千年不息的微笑站在那裡

① 該叢書對兩位譯者廖興彰與陳光輝，無一字介紹。
　　廖興彰老師（2003.11.30 辭世），雲林崙背人，台南長榮中學畢業後，到日本學音樂，戰後返台，任虎尾中學音樂老師。退休後，為了要多聽音樂會，移居台北市和平東路溫州街頭，與住溫州街尾的筆者算是近鄰，兩人經常騎著腳踏車在路上巧遇，廖老師生前常惋歎其尚未能見到「才華超越江文也」的台灣作曲家。筆者要向廖老師報告的是：「2004 年之後，已有青年作曲家超越江文也，請安心。」

恰如　已知道眼前流轉的人世生滅
或者　似乎已知道一切
不久　將在此重演　地上錯亂的姿態
石佛　在那裡微笑著

* 釋迦佛　多寶佛　彌勒佛
　希臘風格人像柱的菩薩立像
　端坐樹下微笑的仙人浮雕
　星列的群童　合掌的天人　飛翔的仙女
　那邊在奏樂　這邊玩花環
　綻開的雙唇之美
　微笑的眼眥之高貴
　線與線的流動
　圓與圓的交錯
　微笑重疊微笑
　寂光重疊寂光

* 我現在佇立的地點
　是千年前的北魏嗎
　或是千萬年後的某一時代
　彼岸　極樂天
　看見了　展開的法悅境

大同石佛頌日文原版

* 彷彿時間與石佛　已在美中融合
　美　不管外型如何變化
　美　存在於那裡！

* 遠方山脈的風嘯
　牽引不成樂音的微小旋律線
　自第十七窟起
　飛起的斑鳩鳴聲
　反響於靜謐的空間而更加靜謐

　　石佛微笑的神情，讓江文也忘記自己的靈魂在哪裡？遊憩於壯碩的古藝術之中，感到人生只不過是一瞬間而已！但是，「美」卻永遠存在！他看見了東方，也連結到西方。他想起了西方畫家／創造蒙娜麗莎的**達文西**（Leonardo da Vinci）；又想起將大衛的手雕塑為不成比例龐大巨型的**米開朗基羅**（Michelangelo）②。他抒寫：

　＊彷彿看見自己所屬的人間世
　　在遙遠的地方
　　形成小小的漩渦
　　如仰飲毒杯的哲人（蘇格拉底）
　　或如小心翼翼的聖者（San Francesco）
　　雖然成為超人卻發狂的詩人（尼采）
　　不時翻滾的作曲家（貝多芬）
　　文豪　政治家……

　　筆者不知江文也是怎樣的「天分」，31歲寫出這樣的抒情詩篇？只住過台北、廈門、東京、北京，未曾去過歐洲的人，是怎樣的「自修中西文化課程」，來展現其短暫欣賞北魏古藝術，就能與西洋文化做結合而寫詩呢？儘管他也讀過許多日本人撰寫的研究文章，但若無先天的敏銳與繪畫美學細胞，是不可能成詩的。

北京銘

　　耗時研究「孔子音樂」的四年期間，文也還以精湛的日文作詩，書寫北京的四季，將古城歷史、地理、文化、古蹟……等帝都風華，以日本人的視野，將北京的異國風情，搭配季節的時序、節奏，如風景畫般地呈現「春」的新生，「夏」的向陽，「秋」的蕭瑟，以及「冬」的蒼涼，集為《北京銘》，1942年8月由東京青梧堂出版。

② **傅聰**也經常類比西方音樂家及中國詩人，他說貝多芬像杜甫，舒伯特就像陶淵明，莫札特像李白，但是後期的莫札特又像莊子。傅聰的名言是，一個人可以有一千個靈魂，一個為蕭邦，一個為莫札特，以此類推，充分顯現這位「鋼琴詩人」的音樂靈感。

　　《北京銘》中文版同樣於 1992 年由廖興彰翻譯、台北縣文化中心出版。2002 年，旅日學者、退休返台的葉笛教授（本名葉寄民，1931-2006）再次翻譯《北京銘》，仍由台北縣文化中心改制的台北縣文化局出版。葉笛表示：原版《北京銘》是林瑞明（林梵）購於東京神保町舊書店。青梧堂初版五百本，詩集外觀質樸大方，編排、印刷、裝幀都很講究，書皮是硬紙，扉頁有作者攝於北京古蹟的照片，在戰爭物資缺乏的年代，是很難想像能出這種書的。「銘」出自禮記「夫鼎有銘」，謂書之刻之，以識事者也。然而，江文也的「銘」，並非刻在金石上，而是如同「寄〈銘〉的序詩」所寫：

　　我要把要刻在
　　一百個石碑和
　　一百個銅鼎的
　　這些刻在我這個肉體上
　　（葉笛譯）

　　《北京銘》以春、夏、秋、冬四季來歌詠北京，抒發自我情感，四季各有 25 首，大多是四行詩句，部分長達八行。然因作者是音樂家，春始有「序詩」，冬末有「coda」（按:尾聲），堪稱為「文字的交響詩」，並以感受最強烈的「光」，做為各場景轉換心情的表態。茲摘錄數首：

北京銘日文原版

　　＊融入此風景的人
　　　已在風景中創造了自己
　　　能看見的作品和名聲
　　　是展示品　不錯　只是給人看的展示品
　　　（姿勢 / 葉笛譯）

　　＊美麗的人　只是融入對象　依循所想地描繪
　　　但　每當為對象魅住　我更變醜了

啊　該折筆了
雖說我應更深地投入對象不可
（追求／葉笛譯）

＊實在的　直到大地染滿血流時
人們　仍互不相識
可是　大地
如果　沉沒在血流中
啊　是的
到了那時　種子將萌芽
於是　太陽和微風
必從上面哺乳新芽
（樂觀／廖興彰譯）

＊沉浸於這裡空氣的瞬間，
我卻忘了
自己從何處來？又將往何處去？
東京怎麼樣？被問時　我困惑了
（十剎海的夏祭／葉笛譯）

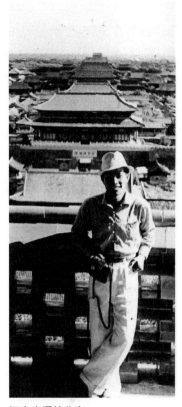

江文也攝於北京

　　被北京空氣包圍住的詩人，瞬間忘
記了自己，也忘了東京，隨興地貼著空氣漂浮。全書結束於尾聲「給
〈銘〉的 Coda」：

漸漸將成熟時
在此附上 Coda 是何道理
是啊　只是附錄而已
銘喲　放心吧　與此肉體共燴吧

1941.12.31 除夕夜鐘鳴響之中
（廖興彰譯）

　　完稿的除夕夜，江文也北京長子小文誕生了！他對韻真說：「我
們就叫他『阿銘』吧！也紀念我嘔心瀝血《北京銘》的同步誕生！」
在名字或小名之前加「阿」，是台灣人的傳統習慣！

　　葉笛說：「江文也以音樂的語言／對位法來寫北京銘，也這般編排詩集，以獲得繁複的效果。」林瑛琪則說：**「這本詩集具有旅遊導覽的功能，可滿足仰慕北京風情，嚮往旅行滿洲國的日本國民之需求。」**對於尚未能閱覽《北京銘》的讀者，筆者謹摘記其部分標題：

【春】東西兩面的四牌樓、大成殿、國子監、胡同、蒙古風襲來、喇嘛廟、歡喜佛、雍和宮、萬壽山、瓊華島

【夏】景山、太廟、圓明園、白塔寺、太安殿、酸梅湯、磨刀匠、北海九龍壁、畫舫、五龍亭

【秋】紫禁城、祈年殿、天壇、中南海瀛台、箭樓、和平門、星籟、金魚

【冬】洋車夫、火車上、天下第一關、廢墟、算術、給東京友人、希望、沉默、追求、樂觀

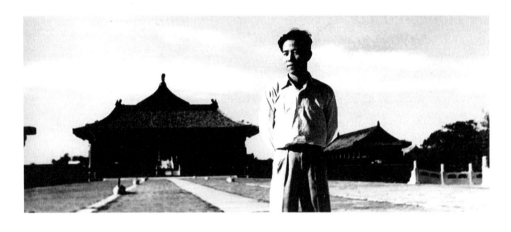

　　才子江文也三本書都在同一年出版，年輕音樂家變成詩人、學者，地位已然提昇。

　　1942.5.25 東京三省堂《上代支那正樂考：孔子の音樂論》

　　1942.8.20 東京青梧堂《大同石佛頌》

　　1942.8.20 東京青梧堂《北京銘》

賦天壇

　　1944 年江文也開始以漢文寫作《賦天壇》詩集，誠摯想以「華人寫給華人」的角度出發，以音樂與建築、時間與空間，讚頌偉大的北京，卻反而在戰後一直無法付梓。

　　擱置 50 年的《賦天壇》手稿，最終仍回到故鄉出版（台北縣文化中心，1992 年），詩人以五篇敘事詩呈現古建築的古文化情懷，每一篇以「序詩」起首、「跋詩」結尾，有如音樂的「序奏」與「尾聲 coda」：

第一篇【諸神芬薰】
　　序：
　　　　紫蒼地
　　　　旋轉著純粹底空也
　　　　諸神芬薰！

　　跋：
　　　　浮雲飄飄
　　　　運行洋洋
　　　　我的體溫
　　　　我的思想
　　　　是天壇之所不要嘗的！

第二篇【如是啟示】
　　序：
　　　　伴帶著氣發性底結晶
　　　　恰好這裡底空氣　悟示我
　　　　以　睡眠著的凝視！

　　跋：
　　　　這種容積
　　　　是足以表示帝王
　　　　雖然誇張的重量也不過是誇張的重量
　　　　可是「人手」的累積
　　　　反而構成了它自己的思想！

江文也攝於天壇

第三篇【光舞雲歌】

　序：

　　　是遙遠又遼遠的
　　　空間邊涯的花壇！

　跋：

　　　天！　本來沒有形容詞的
　　　不過人性　這塊醜笨的石頭
　　　他！　鄭重地雕著！

第四篇【如是再啟示】

　序：

　　　在這透明到底的光線中
　　　像這微積分學的重力感
　　　也如火燄似的輕！

　跋：

　　　這是哪裡？
　　　你不要口口聲聲唸著天了
　　　不以天為天
　　　那時候
　　　天！纔能是天的！
　　　噢！那麼這是哪裡啊？

第五篇【「中」的意志】

　序：

　　　代一道
　　　白的光壇
　　　飛翔

　跋：

　　　仰視上天兮
　　　無所思
　　　擱筆冥想兮
　　　無所知

　　每一首「序詩」與「跋詩」之間，都有九首或長或短的「詩」。筆者不懂詩人的用意，難道是天壇的建築有「九重天」或是「九五至尊」的意義嗎？或許「九加序加跋」成為十一，或者「九加〈序與跋〉」意指「十全十美」呢？

　　因著這「數字」的困惑，筆者特選第一篇的第一首與讀者分享，或許這是音樂家詩人的「數學經」吧！

是根據何種的數字
而有了如何偉大底設計！
數學是為要喚起驚異　像魔術似的
純真　是它原有思想的外衣　所以
數學也奏着樂　它也是藝術着　像
魔術似的愉悦的由來　也就是在這裡
可是我們的數學　並不是方程式
也不是定義　這裡有冥想　這裡有
祈願　也就是天底清淨的表示

噢！
靜寂的偉大！
虔敬的設計！
這「一」底直線可以公約了天底軸
這「一」底數字是像天底言語似的唱唸著
是的　我們的數學是在心胸
我們的數學是附着肉體
我們知道　統帥宇宙的最大公約數的　是：
「人」　一人的上邊頂載着一
的確是這個數字！

　　筆者欠缺「數學」與「詩」的細胞，無法深層感受詩人的思想，僅能一字一字恭敬抄錄「台北縣文化中心 1992 版本」之詩作，包括標點符號與行排。若讀者覺得有錯字或誤植或……，北京家屬的答覆是：「我們已經仔細校對過了！」不管如何，筆者可確定「北京語」

已經在定居甫六年的藝術家身上扎根了！讀者請用「北京腔」朗誦，必更有韻味兒！

江文也絕對是天才，從文字資料更可以瞭解其內心世界，可惜的是，重要的文字都是 1949 年以前書寫。人的觀點將隨著年齡與智慧修正或加深，但壯年身陷鐵幕，為了保命、保家，他只能選擇沉默，將自己隱藏起來。

哈佛大學王德威教授，是文學界對江文也最深情的研究者，他的巨論《史詩時代的抒情聲音：江文也的音樂與詩歌》，已由日本愛知大學**黃英哲**教授策劃、**三好章**教授翻譯，2011 年於研文出版社發行。王德威教授有如下敘論：

這三部作品都見證江文也為他的中國經驗，他的儒家美學冥思，所貫注的深情。細讀之下，我們也可以發現三部作品之間的微妙對話。《北京銘》將北京的文物和古蹟、街景和聲色，壯麗的啟示和閃爍的頓悟，林林總總，融為萬花筒般的大觀。相反的，《大同石佛頌》是首敘事長詩，藉著山西大同的石佛雕像，穿越時空界限，讚頌、沉思美的想像。中文詩集《賦天壇》則將我們帶到北京的天壇，江文也心目中音樂與建築，時間與空間，凡人與神聖的完美呈現。這些詩篇的基礎都圍繞兩組意象：一方面是光、芳香、空氣、聲音，另一方面是土地、岩石、礦物以及它們的藝術對應。

江文也顯示出對歐洲思想與藝術中現代主義潮流的熱情，從尼采哲學到波德萊爾、馬拉美和瓦雷里的詩歌，以及馬蒂斯、魯奧和夏加爾的繪畫……形成象徵主義的「通感」現象（synaesthesia）。這樣的視景在 1938 年他移居北京後更得以發揮，四〇年代初，在蓬勃的音樂生涯之外，江文也成為一個**多產的詩人**。

江文也概括了他一生的悲喜劇，透過聲音，一個殖民之子在異鄉呼喚原鄉，透過音樂與詩，一位現代主義者在史詩的洪流中打造了自己的抒情之島。

作曲餘燼

　　台北縣文化中心出版的《江文也文字作品集》，除了《孔子音樂論》、《大同石佛頌》、《北京銘》、《賦天壇》之外，還有一篇中文書寫的《作曲餘燼》，集內未刊載寫作年代。後由林瑛琪博士推敲，時間應在 1945 年戰爭結束之前，與《賦天壇》時期相近。

　　《作曲餘燼》每一短篇都以「某月某日」起頭，遣詞用字有日本漢文風也有北京腔，文章跟他用日文寫作的「黑白放談」很類似。「黑白放談」是 1937 年 7 月到 12 月發表於《音樂新潮》月刊雜誌，隨興放談天氣、說心情、論音樂、評藝術。這篇《作曲餘燼》因係江文也少見以中文寫作的散文札記，茲摘錄部分如下：

某月某日：

　　假若一個藝術家，碰著了表現慾的時候，他一定忽而化身天神，或忽而變做魔王。起碼在他的表現能力，他本身的容積是需要擴大到了這個程度。

某月某日：

　　〈未完成交響樂〉結果是一種未完成的完成，以今天的音樂觀來看，這只有二個樂章的交響樂是充分地能給我們滿足感的。可是以當時的音樂觀來說，舒伯特再作了第三樂章或第四樂章，也許就真的變成了一個不完全交響樂了。

　　理由很簡單，因為這兩個樂章太美了。而且交響樂是在美以外，還要有一種三個樂章或四個樂章的堅固的構造力，以舒伯特的力量來說，再要配性格各不相同而美的第三、第四樂章，那是不容易的事，所以他也就不作了，是故意的，是偶然的，我們倒不能說，不過，這才可以說是「未完成的完成作品」。

　　至於那「我的戀愛永遠未完成似的，我這交響樂也永遠未完成⋯⋯」如電影裡的一段，那是蛇足了吧！

某月某日：

　　差不多現代的天才們，都自己否定他們自己的天才。天才是天

給的才能，不是他們自己惡戰苦鬥而得到的才能，是一種空手而傳得的財產，因而他們都不喜歡這種不勞所得的榮譽。

不過我們知道，有好多的知性、意識、方法、計劃而作不出什麼東西來的實例，實在是藝術家太多了。藝術饒舌，饒舌藝術的時代。日本有一句俗話：「船夫過多，船開上山去了。」

某月某日：

我佩服希臘人，傾聽著心臟的鼓動而感念靈魂的存在與生命力的活動，這種想法比較接近我們東方的創造底作家的想法。

音樂—結局是作曲家的靈魂流動時的聲音。在某一瞬間的靈魂對話，也是它一連的告訴。雖然是在數小節的音樂之中，也要能感得到這作曲家的淋漓鮮血是迸奔著，就算是一段旋律，也是要一個人生澎湃著其間。要不然，音樂只是耳朵的娛樂品，聽覺的慰安物而已，在這樣的年頭，似乎沒有也可以的。

某月某日：

只單以一個休止符來說，是沒甚麼價值的，可是在一群豐麗的音符流動中，為了加強次續音樂的效果，單只一個休止符，是有重大的意義。

總是沉默著而不鳴不飛的藝術家，差不多是這二者中之一罷！至於那饒饒不斷的人們呢？自然淘汰！任何時代都差不多的，倒也很熱鬧。

某月某日：

關於紀德的作品，大約十年前的日本文壇也鬧過一場「紀德病」。兩家有名的出版社，同時各出版了豪華的紀德全集，我也追隨流行，讀過大半。可是，這兩部全集裡，都缺少了《新的食糧》，也許是紀德的最新作品，來不及收入吧！

然而偏偏地這本書，給我的印象最大，感動也最深，剛讀完第一書房堀口大學氏譯本，我就跑到日本橋的三越百貨洋書部，找到原書，埋頭字典而終於讀破了的也不過這本書而已。

某月某日：

　　畫家郭君把一位知人Ｋ氏的肖像畫好了，他要我看一下，一眼，我就知道郭君是要畫這Ｋ氏的內部。我說：「你把Ｋ先生畫得像狐狸精了吧」。他有意識地對我笑了一下。……歸途，我想起這句話。

　　Ｋ氏是人類，與狐狸沒有關係的，可郭君所畫的嘴與鼻的凸出，又那狡猾的眼睛，給我聯想了……。明知道是人類的「理知」與比喻以狐狸的「感情」，在無形中一致了吧。

某月某日：

　　在作曲時，關於構成一個曲子的物理上原理與其他各種科學底考察，就是為要打破作曲法的傳統而故意要給否定了去，在現在的情景還可以說是不可能的。至少作曲家的樂想是要靠管絃樂或鋼琴……等樂器來表現的話，這各種樂器所具有的音響性及物理上的作用，或者一音對一音的關係—就是所謂西洋的技術，是不能簡單就無視了的。假若輕視了它而不積極去追求的話，這作曲家是會受一種的罰。

　　單以西洋的作曲技術為偶像，而想它是作曲的一切，又跪拜於其前的這種作曲家呢？他們是中毒了！單以能畫幾個音符而是作曲家的話，試想世界有多少作曲家呢？

　　世界各國都有那麼多的名作曲家的話，那地球上是很早就絕對不會有戰爭的了！

歷史補遺

Coda　天壇

　　筆者自己很好奇江文也何以如此鍾情「天壇」，並為它做「賦」，茲整理資訊如下，讓讀者瞭解音樂家對古文化的迷戀！

　　天壇建於1420年，是明朝和清朝皇帝祭天和祈雨的地方，也是權威的源頭，1998年被列為世界文化遺產。建築設計分內壇和外壇，形似「回」字。兩重壇牆的南側轉角皆為直角，北側轉角皆為圓弧

形，以「北圓南方」象徵「天圓地方」。主建物有「圜丘壇」、「皇穹宇」、「祈年殿」，附屬建物「齋宮」和「神樂署」。

「圜丘壇」的欄板望柱和台階數等，處處是九或九的倍數。頂層圓形石板的外層是扇面形石塊，共有九層。最內一層有九個石塊，而每往外一層就遞增九塊，中下層亦是如此。三層欄板的數量分別是 72 塊、108 塊和 180 塊，相加正好 360 塊。三層壇面的直徑總和為 45 丈，除了是九的倍數外，隱藏「九五之尊」之意。此乃因古代中國將單數稱作「陽數」，雙數稱作「陰數」。九是「陽數之極」，叫作「天數」。「圜丘壇」頂層中心的圓形石板叫做「太陽石」或「天心石」，站在其上呼喊或敲擊，聲波會被近旁的欄板反射，形成「回音」。

「皇穹宇」的正殿和配殿都被一堵圓形圍牆環繞，牆高 3.72 米，直徑 61.5 米，周長 193.2 米。內側牆壁由磨磚對縫砌成，弧度規則，牆面平整光潔，能夠有規則地傳遞聲波，而且回音悠長，故稱「回音壁」。另外，在皇穹宇殿前到大門中間的石板路上，由北向南的三塊石板叫做「三音石」，在皇穹宇門窗關閉而且附近沒有障礙物的情況下，站立於第一塊石板上擊掌，可聽到回音一聲；於第二塊石板上擊掌，可聽到回音兩聲；於第三塊石板上擊掌，可聽到回音三聲。

「祈年殿」是 1420 年最早的建物，後毀於雷火，又重建成圓形的祈穀壇，故乏「音響」方面的建樹。

「齋宮」是皇帝在祭祀前的沐浴齋戒之所，殿後有寢殿五間，東北隅有鐘鼓樓一座，內懸明永樂年間鑄造的「太和鐘」一口。

「神樂署」是培訓祭祀樂舞人員的機構，內有三進院落，前殿面闊五間，用於排演，後殿面闊七間，供奉神祇。

1420 年的天才建築大師，設計出這般音傳天地、聲動八方的「極致音響」聖殿。五百年後，在現場想像一下「古代樂隊的金聲玉振共鳴似擬上達天聽」，怎不讓人感動與震撼！

　　筆者認為江文也對天壇的「感動」已於 1944 年 10 月化成詩詞巨作，但他的「震撼」卻未及孵出《天壇交響詩》。讓人不禁猜測江文也在天壇觀星，是否已看到「戰雲密布」？日本偷襲珍珠港之後，天空已變黑，哪還能不食人間煙火，寫「精緻音樂」來做相距五百年的「今古搭配」呢！

　　筆者已解惑「九」的迷思，也終於懂得詩人之問：「是根據何種的數字」？是何種數學上的精確，讓天才的光輝，映照永世。

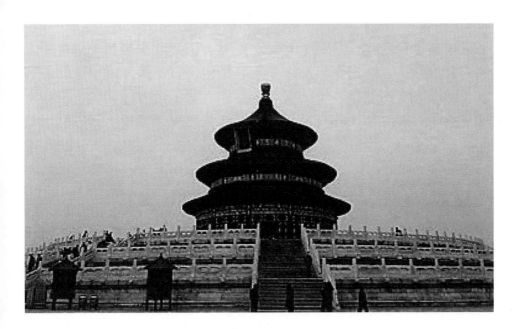

第六節　受學生愛戴的江教授

　　前文提到，清末八國聯軍簽訂辛丑條約之後，民初仍有超過八個國家的聯軍駐屯古都北京，日本強占後，美國等軍隊尚未全部撤離，各國都在看日本的下一步，日本也必須仰視國際輿論，而以「善意協助中國」來做幌子。加上日軍馬上就揮師南下，北京相對安靜多了。1939 年第二次世界大戰爆發，歐美各國自顧不暇，管理及治安等內政，就完全由日軍掌控了。因此，北京是相對的安靜穩定。

　　江文也會說閩南語及一點點客家話，初到北京任教，只會簡單幾句北京話，上課都用日語，學生以為他是日本人。由學生們的回憶，讓後人理解他是多麼的優異與熱忱。除了筆者採訪的中央音樂學院退休教授金繼文和汪毓和之外，國共兄弟分家後，流亡到台灣的學生史惟亮、計大偉及從香港轉到美國的郭迪揚等人，在 1981 年之後都有感恩的文章。

金繼文　受教於北京師院、中央音樂學院退休教授

　　1940-1943 年跟江先生唸書，那是一個相對穩定的時代吧！雖然外地打仗，可市區與校園是安全的，一般人生活平靜，很難得地像是世外桃源吧！

　　同學們一開始都以為江先生是日本人，因為他的北京話講得很不好，直到他講五聲音階、講中國古樂，比中國老師更深入更精彩，才知他是台灣人。他還很愛國地說：「你們應當努力挖掘中國音樂的精華，做出獨具中國民族風格的作品，才有資格步入世界樂壇。」

　　他講西洋音樂不是只有 Beethoven、Mozart、Tchaikovsky，他可新潮了，絕不紙上談兵，帶著他自己的 78 轉留聲機，給我們聽剛剛「成仙」沒幾年的音樂家 Debussy、Ravel、Mahler、Borodin，還給我們聽「健在」的音樂家 Bartók、Stravinsky、Kodály、Schoenberg，前衛的火車、打擊、鬼叫等等「非音樂」，不拘葷素也都聽。他有的樂譜，也絕不吝嗇，大方的很，拿來給學生看，真的受益匪淺。

講西洋樂器有實物、有圖片，可古代樂器什麼樣呢？江先生就帶大家上「午門」，很遠呢！七、八人邊走邊玩，走到天安門上去的博物館，古代樂器都在那兒擺著呢！教務處去查堂，批評了：「這老師太隨便了，戶外教學也不跟學校打聲招呼。」

音樂之外，他愛看書，也研究《老子》、《莊子》、《易經》，深愛「至美至樂」的境界，也增進其學術理論的基礎。他也會帶我們逛舊書店，可以站著兩三個小時不覺疲勞。有一次他發現了殘缺不齊的《樂律全書》①，價格很高也立即買下來，其中古譜看不懂，就請教古琴專家管平湖及古箏專家婁樹華。

他的金錢觀念很淡泊，購買琴譜、放大相片等，就可占去薪資的一半，因為與學生年齡相差不多，常常一起郊遊，到了月底手上的錢少了，不能請學生吃飯了，就有人說：「先生花錢像流水，為什麼不計劃一下生活開支呢？」他居然開著玩笑地說：「天生我材必有用，千金散盡還復來，有錢就花，沒錢就不花，怕甚麼？」真不知這到底是淡泊呢？還是瀟灑？

〈孔廟大成樂章〉在東京向全亞洲廣播，北京報紙熱烈捧場「年輕的江文也把兩千年前的古樂復活了」，他是當時最紅的音樂家。

汪毓和　受教於中央音樂學院、中央音樂學院退休教授

江文也任師大教授時，也在藝專兼課，汪毓和在 1949 年入藝專就遇到學校重組，要併入中央音樂學院，他說 ②：

周恩來很積極想為新中國做些事，在北京召開第一屆文藝藝術年會，就成立了美術、戲劇、作家的「學會」，也要成立三個藝術學校。當時的「政府院」，還不叫國務院，我記得 9 月多，我們藝專

① 朱載堉的《樂律全書》是兼含樂、舞、律、曆諸學的百科專著，共 47 卷，也是 16 世紀聲學的重大成就。

② 筆者 2006 年初次到北京，汪毓和教授很忙未能受訪，第二次去，汪教授告知要談一些「中央音樂學院在天津時期江文也教授講課的種種以及從未公布的第一手資訊」，筆者詢問為何之前沒對外說，汪教授答曰：「大家都知道我是忠誠的共產黨員，還不到時機的評述不方便發表。」

校長徐悲鴻先生很高興召集全校師生:「我剛從政府院開會回來,中央將成立三個學院。音樂、美術、戲劇各一個學院。」

中央音樂學院在天津,學生要先到天津去加入建設,我們坐卡車去,先是蓋牆、扛磚頭等,樂器隨後才送達。11月已開課,12月才在報紙上發布消息,**馬思聰**是院長,副院長一是**呂驥**,一是**賀綠汀**。

江文也每週往返京津兩地,他在課堂上分析 Beethoven 的〈命運交響曲〉,讓我們看譜並說:「這譜子有些地方沒效果,Beethoven 寫這個聲部是吹不出來的,當然也聽不出來效果」,他把道理講得很清楚,令同學們都非常佩服。

鄧昌國　受教於北京師院、台灣國立藝專校長

鄧昌國(1923-1992)出身福建福州林森之世家,父親**鄧萃英**留學日本,參加同盟會,曾短期擔任廈門大學、北京師範學院校長。鄧昌國在北京出生,家中說母語「福州話」。18歲進北京師院,主修小提琴,師事**尼可拉‧托諾夫**。當年系主任**張秀三**、鋼琴老師**老志誠**、聲樂老師**寶井真一**、國樂老師**蔣風之**、理論作曲老師**江文也**。

鄧昌國留學歐洲後返台北,娶日本美女鋼琴家藤田梓為妻,長期指揮「台北市立交響樂團」及「台視交響樂團」,又當過國立藝術專科學校校長,社會知名度遠遠高於**史惟亮**,是當年最紅的音樂家③。他應**鍾肇政**之邀,於1981年在《台灣文藝》五月號發表〈受教江文也先生拾零〉:

與江文也先生學習對位法與作曲學,是我在北京師範學院音樂系四年級時。我不知他何時到北京的,但知繼「藤原義江演唱會」之

③ 台灣樂壇傳言,鄧昌國因係黨國大老世家子弟,始能在戒嚴時期擔任藝專校長,又空降擔任台北市立交響樂團團長(籌備最力的是李志傳先生)。早年吳心柳先生謂其音樂天分不高,一般知識不足。
　另外,台北市長高玉樹回憶:「慶祝第五屆總統就職典禮,北市交將舉辦音樂會,印好的節目表送到市長辦公室,曲目有貝多芬《英雄交響曲》,我立即指示鄧昌國換曲子,因為《英雄》雖是獻給拿破崙,第二樂章的〈送葬〉,卻在詛咒拿破崙。」

後，江先生也在相同的「新新劇院」開演唱會，唱德國藝術歌曲、義大利民謠以及他自己的作品。

　　他到師院教書後的音樂會，都由全校鋼琴最好的**徐環娥**伴奏，環娥本來是固定為我伴奏的。江先生雖沒有一副天生的「好歌喉」，卻仍能讓人感受到情感深入到音樂中。他的教學是天才型的，每次教課總是談東講西，講義發下後，便叫我們研讀再提出問題。有次我交上對位法的習題，他便坐到鋼琴上，立刻舉巴哈、韓德爾的曲子段落予以更正，叫我拿回去再作十遍……，三兩句一交待，便立刻再更正其他同學，速度之快令人氣喘不上來。

　　當時我對老師的作品不瞭解，今天回憶起來，確實與**黃自**、**劉雪庵**等人大不相同，可惜當年沒有帶出來他已經出版的樂譜與唱片，有百首以上的中國唐詩、元曲、宋詞。某日他請全班到他家吃蛋糕（當時是很稀奇很珍貴的），我因病沒去，後來同學告知，老師極為友善與熱情，暢談天南地北，最後仍回到鋼琴上彈他自己的作品。我離開北京到台北之後，才聽到留學日本的台灣人說他是 1936 年的奧林匹克得獎者。最近，在台灣的同學們聚會，大家印象中似乎沒聽過他彈過〈台灣舞曲〉，也沒聽他提起過這段光榮事蹟。

計大偉　受教於北京師院、台灣國立藝專教授

　　計大偉是鄧昌國的「北京師院」同學，和鄧一起被派創辦「台灣藝專」。低調、內斂，知名度遠低於鄧昌國的他，於 2005 年應旅居多倫多學生**王明星**之邀，寫下追憶恩師之文：

江教授教我三年，課內談笑風生，課外和學生一起玩，畢業前約好去頤和園的昆明湖划船，同學們已分坐四艘小船，卻不見先生。忽見水面冒出一個「大水怪」，大家驚慌失措，女生哇哇大叫，卻見江教授從湖面伸出頭，穿著罕

江文也在北京游泳

見的「潛水裝」，戲弄學生。

江教授家住中南海公園後面，夏天穿著大花襯衫、戴寬邊草帽，坐在荷花池畔鐵椅上，沉思或作曲，被遊客指指點點亦渾然忘我。

他經常在「北京飯店演奏廳」開音樂會，展現他那宏亮的男中音，偶爾由吳韻真琵琶伴奏，但每次都邀女高音池元元客串。

戰後，1945 年我得到「北京市歌」徵選第一名（沿用到 1949 年），恩師鼓勵有加之外，還幫我編成合唱曲。畢業紀念冊上，恩師未寫文字，只用音符來鼓勵。

來台的恩師學生，除了我和鄧昌國，還有程家蓮、徐美雲、鄧友瑜、畢華雯、劉德義 ④、史惟亮、李祥龍……。

郭迪揚　受教於中央音樂學院、曾任教於香港（轉載自美國《申報》）

得知江老師仙逝，欣慰世界沒忘記他。回想他細心為我們分析德弗札克的〈新世界交響曲〉總譜之配器的講課神態，又推荐我們分析 Kodaly 的兒童鋼琴曲，教導我們如何用極簡單的手法去表達豐富的內容，以及如何將 Bartok 的民族風格和現代技法運用在自己的創作中。

1956 年，文化部部長茅盾邀他寫一首交響曲，記得中央樂團曾試奏過，可惜當時文藝上瘋狂追逐「學蘇聯」，他的作品就被當為「形式主義」的東西而判死刑了。不久也被扣上「右派份子」的帽子，解除教授身分，到圖書館工作。

他被歧視懲罰，生活窘迫，失去教授薪水後，只能偷偷賣掉自己珍藏的「總譜」以補家用，為了多賣些錢，他把合訂本拆開裝訂，在我現在的書櫃中，就有三分之一的總譜是向他買的，我只能以這樣方式幫助他。

④ 劉德義（1929-1991）在北京市立師範學校，隨老志誠（江文也好友、江也在師範兼課）學習。1948 年來台，從台灣師大音畢，留德，任教台灣師大，1984 年 3 月 21-22 日筆者於自立晚報發表〈江文也的悲劇一生〉，德義教授請人帶話：「1932 年，日本攻打上海，28 歲的黃自寫〈旗正飄飄〉抗敵，江文也卻在東京錄唱侵略歌曲〈肉彈三勇士〉。」美蓮沒機會回應：在日本投降之前，台灣人都是日本護照。

1962 年我的作品／小提琴協奏曲，被學院選為教材，當我和他巧遇於無軌電車上，他熱情祝賀的神情令我難忘。老師似乎未曾停筆，再痛苦也打起精神作曲，儘管作曲無法演出，卻是他的精神寄託吧！但深受他影響的高足**王也夫**，卻被文革鬥到夫妻雙雙自殺，留下兩個孤兒。

史惟亮　受教於北平藝專、流亡台灣師大音畢、留德、教授

史惟亮（1925-1976），遼寧人，年少就在東北投入國民黨的「地下抗日」工作，在**紀剛**所著《滾滾遼河》書中有他真實的故事。戰後，19 歲的惟亮到北京，很想唸戲劇卻找不到戲劇系，遂轉往北平藝專音樂系，成為兼課老師江文也的學生。他認為江教授是他此生所遇到最好的老師，老師把世界音樂各種流派和美學思想，都清清楚楚地講出來，然後告訴學生：

這些路子，未必都是你們可以走的路，你們的道路，恐怕還是去發現一條中國音樂的路出來，中國音樂獨有的特色，有待你們去發掘。

史惟亮隨著國民黨來到台灣，以流亡學生的身分就讀「台灣師大音樂系」，畢業後留學德國，靠打工賺取生活費。他回憶江老師

史惟亮（左一）與朋友攝於其創辦、位於台北的音樂圖書館

的種種：「在歐洲六年，思想上眼界上開闊多了，但基本的創作之路，仍然是江文也老師的路線。」學成返台後，他發起戰後最大規模的民謠採集，安排恆春民歌手**陳達**錄製唱片。也獲得北京藝專同學**李翰祥**導演之邀，為電影配樂，敢於摒除當紅的**黃梅調**，而採用台灣**歌仔調**，李翰祥很欣賞，可惜賣座欠佳。

史惟亮的道德人格是台灣樂壇中最無懈可擊的，他還創辦台灣第一個音樂圖書館，除了耕耘樂壇，還深深影響了**林懷民**，讓他在創辦「雲門舞集」起始就定下宗旨：「用中國人寫的音樂，讓中國的舞者，跳舞給中國人看。」那個年代的台灣人，泰半自稱是中華民國的中國人。

1968 年春天，台灣仍是戒嚴年代，江文也在故鄉佚名，史惟亮卻敢於在**陳映真**主編的《文學季刊》中，發表追憶「陷匪文人」，其標題〈悲觀中的樂觀：史惟亮心目中的江文也〉，不忌諱台灣「反共抗俄」年代的白色恐怖，讚揚「陷匪」老師的才華，推崇又感恩之餘，展現出史教授的學識與風範，更要將江教授所授薪火相傳。相對於「1981 江文也在台灣出土年」某位教授的嫉妒：「江不住在台灣，貢獻不如本地教授」，史惟亮識貨又有骨氣。

史惟亮一輩子都恪遵江老師的教誨，亦曾將其著作《新音樂》，題獻給恩師，並做序：「這本書應該敬獻給啟蒙恩師江文也，追隨他短短一年餘，他已經給了我今天所能學到的一切預示。」

2016 年中央音樂學院《江文也全集》收錄胡慧明提供之史料。作曲家胡慧明曾就讀燕京大學（英美教會創辦）音樂系作曲組，1952 年、燕京大學被中共接收並解體，部份改成北京大學，音樂系被併入中央音樂學院。胡慧明被分配到江文也的「配器班」，她完整保留江教授編輯之講義《新管絃樂法原理提要》（親手鋼刻油印版百餘頁），並說：「此課程至少要上一整年」。

筆者閱講義涵蓋 Rimsky-Korsakov、Igor Stravinsky、Maurice Ravel，驚訝課程與歐美同步，慨歎：「在我的學生年代，台灣樂壇似乎未曾有如江文也一般的教授，真遺憾！真沒福氣！」

第七節　風雲 1945 年

1941 年 12 月 8 日，日軍偷襲珍珠港，美國宣戰。但日軍仍於 1942 年占領馬尼拉，攻打緬甸等地，殖民地台灣人也以「志願兵」之名被送往南洋戰場。

大東亞所有的船隻都被軍部徵收，普通日本人已無法遠行，就算乃ぶ想去北京看夫婿也已無船可搭。所幸夫婿的地位高，軍部特例放行，尚可返回東京。之後，戰事日緊，物質缺乏，軍船停航。

1943 年 8 月，江教授最後一次回東京，很慶幸就是這一次，他讓**郭芝苑**等人來訪，否則台灣鄉親們將更難瞭解他。9 月，他在洗足池畔揮帽與家人告別竟成訣別，10 月 31 日出生的么女菊子，一輩子沒見過父親。而年幼的庸子則永遠記得：「父親走在洗足池邊，有時會爬上延伸到水面上的松樹枝幹上坐下，就像是小孩子一樣。」

此後的記錄，在日本網站，尚可找到東京交響樂團於日比谷舉辦的音樂會，1943.11.12 演奏〈台灣舞曲〉，1944.6.7 演奏〈碧空中鳴響的鳩笛〉，1944.10.29 演奏〈北京點點〉，但應是作曲家本人已無緣現場聆賞了！

在北京，江教授與韻真的次子小也於 1944.1.17 出生之前，做父親的還孜孜不倦地寫〈俗樂、唐朝燕樂與日本雅樂〉，發表於北京的《日本研究》第一卷第二期。為了生存，也配合軍部軍需國策寫了〈一宇同光〉，但他的祈求是：「**人類應和平相處於歡樂的大同世界**」。他還為山東劉茂庄學校募款而辦獨唱會，節目單由「新光雜誌社」印贈，應也是江教授親撰的資料：

日期：民國 33 年（1944）3 月 18 日午後 8 時

地點：北京崇文門內亞斯立教堂

略歷：奧林匹克得獎（1936.8）

巴黎放送局播放〈生番之歌〉、〈洋笛奏鳴曲〉並由日
本勝利唱片公司灌片（1937.9）

威尼斯第四屆國際音樂節，〈斷章小品〉入選（1938.12）

〈孔廟大成樂章〉於東京「中央放送局」對中國、南洋、
美國播放，勝利唱片公司灌片（1940.3-8）

慶祝皇紀 2600 年，在東京祝賀藝能祭中，完成三幕舞
劇〈東亞之歌〉，於寶塚大劇由高田舞蹈場公演（1940.10）

為研究中國古代雅樂、民間音樂，住居北京（1938.3）

未獲聘書

戰爭持續，北京物價飛漲，民不聊生。1945 年 4 月開學之前（無
人能預料五個月後日本將投降），北京師大日籍系主任竟然為了安
置另一位日本教授，未發聘書給文也，江教授突然失業，心情惡劣！

幸好台灣同鄉／北京門頭溝數個煤窯的總經理熱忱救急，讓江
教授到其轄下小坑的「寶福煤礦」擔任經理。天真的音樂家還幻想
可以下鄉採集民歌，遂邀一位失業的學生 J 君當助手！他倆乘火車
又騎小驢，再步行爬山到礦區，上班去了！但工作環境、人事處境
截然不同，大約三個月，就辭職回北京。

6 月 21、22 兩天，音樂家舉行「中國歷代詩詞與民歌」發表會，
自己譜曲編曲，鋼琴伴奏第一場是**田中利夫**，第二場是**老志誠**。吳
韻真則以「朱絃」為藝名披掛上陣，嘗試首創的「琵琶與鋼琴二重
奏」，由江文也特地改編〈蜻蜓點水〉、〈春江花月夜〉二重奏演出。

在東京的乃ぶ，已經從朋友閒聊中得知夫婿另有紅粉知己。但
因當時的日本、台灣與中國，已婚男人有女友甚或第二個家，是很
普遍的社會現象。**伊福部昭**在東京就知道文也特別有女人緣，也見
過強烈單戀文也的日本女性；**高城重躬**更在電台觀看文也排練時，

見到某女士隨侍體貼照顧；**井田敏**則說：藤原義江、吉井勇、北原白秋、谷崎潤一郎……，都擁有激烈的、甚至是狂態的戀愛史。

東京大轟炸

美國對東京的大轟炸，以 1945 年 3 月 9 日與 5 月 25 日兩天最嚴重，已經知道夫婿不忠的乃ぶ，仍然像個守護女神，把所有的手稿、唱片、樂譜、日記、相片都藏到「限制儲物空間的防空洞」，直到戰後，夫婿斷訊，也從未有變賣夫婿物品的念頭。為了養育四位女兒，必須外出工作，在銀座的松屋百貨公司賣過和服、陽傘、洋裝，再請山崎明來照顧小孩，山崎照舊做裁縫貼補家用，鄰居都叫山崎為「江家的奶奶」，孩子們也視她為真正的祖母。

乃ぶ娘家的事業已由雪妹繼承，手足血緣情深，雪妹伸出援手，幫她們母女五人買了房子，仍在洗足池的附近，以備遊子回頭，能有個窩。而留居北京的遊子江文也，也面臨台灣人、日本人、中國人的身分問題，後半生的風風雨雨於焉展開，由不得人。

日本投降

1945 年 8 月 15 日，日本投降，第二次世界大戰結束。在中國的台灣人陷入喜憂參半的境地。斯時，台灣人居留北平、天津兩地約二千多人，各有同鄉會組織，**北京會長為梁永祿醫生，天津會長為吳三連先生**，兩會合作處理諸多同鄉返台灣之事務，期間長達一年。

此時，國民黨卻祭出「懲治漢奸條例」，逮捕柯政和、謝廉清、彭華英、林廷輝、林文龍、謝呂西……等知名人士入獄！又發布「台灣人產業處理辦法」，引起軒然大波。該法公告：「凡屬台灣人之私產，得由處理局依照行政院處理敵偽產業辦法之規定，先行接收保管及運用。事後，台灣人民凡能提出確實籍貫，證明並未擔任日軍特務工作，或憑藉日人勢力，凌害本國人民，或幫同日人逃避物資，或並無其他罪行者，經證明確實無誤，其私產在呈報行政院核定後，才能予以發還。」

台灣記事

1940 年至 1945 年日本投降為止，台灣社會大事有：皇民化運動要求台灣人改日本姓名；實施六年義務教育；末代總督安藤利吉就任、將志願兵改成徵兵；日機故障墜毀台灣神社新境地（今台北圓山聯誼會）、引發戰敗謠言四起；吳濁流撰寫《亞細亞的孤兒》；林獻堂和許丙等台紳被敕選為貴族院議員、台籍官吏待遇獲改善。1945 年 8 月 15 日之前，盟軍持續轟炸台灣。

國際記事

1943 年 11 月 27 日開羅宣言發布。

1945 年 3 月 9 日美軍轟炸東京、4 月 1 日美軍登陸沖繩、5 月 7 日德國投降、5 月 25 日美軍再度轟炸東京、8 月 6 日美軍在廣島投下原子彈、8 月 9 日美軍再於長崎投下第二顆原子彈、8 月 15 日日本無條件投降，第二次世界大戰結束。

1945 年 7 月 26 日，美國總統杜魯門、中華民國主席蔣介石、英國首相邱吉爾聯合發表「波茨坦公告」。

1951 年 9 月 8 日舊金山和約簽署。

第八節　國民黨捉漢奸

　　1945 年 8 月 15 日，日本投降！國民黨、共產黨都熱烈慶祝，藝文界人士也紛紛表達愛國赤誠。國民黨再次將「北京」改回為「北平」。許多台灣鄉親都恐慌災難將臨，準備歸返原鄉台灣或日本，聰明的江文也不可能沒有思考未來吧！

　　日本畫家梅原龍三郎喜愛京劇，他介紹江文也認識知名的京劇演員／被稱為「女梅蘭芳」的**言慧珠**，她本就愛慕江文也，曾邀江教授首開中國風氣，以西式管絃樂團為京劇《西施復國記》與《人面桃花》編寫中西合作方式的伴奏，兩人確實有往來，得罪了言氏夫婿與爭風吃醋的國民黨高官，埋下「漢奸坐牢」的伏筆。

　　江文也的伴奏兼好友**老志誠**教授就一直勸他躲一陣子，明白地告訴文也：「國民黨要捉文化漢奸」，但他和韻真卻只想表達擁護之忱！韻真把管絃樂作品〈孔廟大成樂章〉手抄總譜，寄給北平行轅主任李宗仁將軍轉呈獻給蔣介石委員長，並收到一張單據：「樂譜已收到，已轉國家文史館收藏。」①

　　1946 年 1 月起，國民黨以「漢奸」之名拘押**柯政和、江文也、呂茂宗、張深切、張我軍、辜炎瑞、楊基振、謝廉清、鍾逸民……等知名人士入獄**。江文也被押到「**外籍戰犯拘留所**」（按：台灣人

① 當時剛由重慶復員，回歸北平，才二十幾歲的蘇夏，證實當年他看過上頭交下來的樂譜。蘇夏後來為中央音樂學院名教授，現已退休。

　江文也把〈孔廟大成樂章〉獻給蔣介石之事，係江辭世之後，吳韻真文章所提及，這在東京江家引起極大的風暴，她們認為純粹是韻真說謊。因為井田敏書上指台灣人廖興彰給日本夫人的信中，提到：「劉美蓮曾在北投訪問郭柏川夫人，郭夫人認為依江文也的個性應該不會有這種政治行為。」

　不過，廖興彰生前曾說：「政權更迭尋求自保是人之常情，更何況江家次女小韻 1992 年在台北時，表示父親當年會如此做，是因為他非常喜歡這部作品，並希望國民黨政府能幫助傳播。這與當初文也寫信給楊肇嘉，請求資助與支持，應是相似之舉動。」

被當做日本人）。由於是拘留外國人的地方，牢裡倒是相當自由，韻真還可以為他送飯菜。

天性樂觀的文也利用牢裡的時間，研究江氏家族所熟悉的中醫推拿，他特別讓韻真帶來一本在中國已經失傳、卻有日文譯本的《針灸精華》，讀到背起來，就開始為牢友推拿治療關節炎或失眠，博得好評。獄外，韻真則向台灣人求救，同鄉會會長台南人**梁永祿**醫師 ② 讓她到同鄉會上班，她再把保定的媽媽接來照顧兩個小孩。

江文也的罪名

江文也的罪名，一般的說法是為新民會〈會歌〉、〈旗歌〉等譜曲。事實上，傳唱廣及「大東亞共榮圈」，也是政治行情最高的，就是汪精衛政權的〈東亞民族進行曲〉。這是刊於 1941 年 1 月 1 日，「上海中華日報社」的公開徵求新聞〈保衛東亞之歌大徵募〉。史料係施淑教授提供，這《華文大阪每日》乃日本占領區發行最大的中文期刊，1938.11 起為半月刊，1944 年改為月刊。由「大阪每日新聞社」、「東京日日新聞社」結合華人共同編輯，設有大阪、北京、上海三個編輯部。

② 梁永祿（1910.8.23～？），台南人，父親是清末秀才。台南州立一中畢業，考入台灣總督府台北醫學專校。原在台中開業，後因不滿日本皇民化運動，全家遷居北京，大約逝於 1950 年代。在終戰之前，他出錢出力為同鄉會辦《新台灣》雜誌，任發行人，雖只四期，卻是台灣人情感所寄託。

大進行譜　「保衛東亞」之歌大徵募

這一場血戰是打破東亞舊秩序之最後的結果，這一次和平運動是建設東亞新秩序之光明的序幕。

在這中日關係劃一新紀元的時候，我們為謀東亞永久之和平，以協同之信念，來達成共同的最高目的。東亞的人民，亦都要展開了熱情與誠意來容合，互相聯合起來，相親相愛之原則，共同保衛東亞。

為着東亞將來之光明，我們亦有鑒於東亞人民心理建設之需要。明朗的心理，才能有明朗的生活，亦方能有明朗的東亞。

因之，我們希望中日兩國的國民能够根據以東亞民族聯合起來保衛東亞的原則，寫成一闋不易明朗純正優美雄壯的東亞。所以我們深切感到目前的宣傳之責任的重大。

「保衛東亞」之歌。我們理想將來成功時，則東亞遍地，飄溢着這心底的歌聲，象徵着東亞人民心底的共鳴，成為歷史上光明的一頁。

題目：『保衛東亞』

內容：以東亞民族聯合起來，保衛東亞，共同奮鬪前進為題材，作成一大進行譜。歌詞須平易明朗純正優美勇健，中日滿人民，不問男女老少，均適宜歌唱者為佳。

章節：自由（但以二百五十字內為限）

名額：正選一名，副選一名。

賞：

正選　汪主席賞　紀念獎品
獎金　國幣一千元

副選　宣傳部林部長賞　社會部部長賞　教育部部長賞　紀念獎品
獎金　國幣五百元

審查：由主辦機關訊議委員會慎重審查來稿。並請下列諸位先生為審查顧問：

（中國方面）林柏生先生　丁默邨先生　趙正平先生

（日本方面）聘請日本當代一流權威者擔任審查顧問，現正向關係方面交涉聘請中。

選定：歌詞經審查後由主辦機關聘請當代名家許選之一流作曲家製譜途呈國民政府行政院宣傳部審查頒發之。

作曲：入選歌詞經審查後由主辦機關聘請當代名家許選之一流作曲家製譜途呈國民政府行政院宣傳部審查頒發之。

「投稿須知」

一，收稿日期　即日起至中華民國三十年（昭和十六年，康德八年）一月卅一日止。

二，發表日期　中華民國三十年四月一日在上海中華日報及華文「大阪每日」半月刊上同時發表之。

三，收稿處　大阪每日新聞社　華文大阪每日編輯處

四，應徵入之住址姓名年齡職業必須註明，但發表時之署名聽便。

五，入選之稿件主辦機關有修改之權，其著作權亦歸主辦機關所有。

六，應徵原稿槪不退還。

七，應徵稿件，函內須朱書「保衛東亞」之歌六字。

主辦機關：上海中華日報社　華文大阪每日編輯處　大阪每日新聞社　東京日日新聞社

贊助後援機關：
（中國方面）宣傳部・社會部・教育部
（日本方面）外務省・陸軍省・海軍省

1941 年 1 月 1 日《華文大阪每日》

當選

汪國民政府主席賞（紀念獎品）
獎金一千元
高　天　棲　氏（四三歲）
（南京國民黨中央黨部中央秘書處）

副選

國民政府宣傳部林部長賞
國民政府社會部周部長賞（紀念獎品）
教育部趙部長賞
獎金五百元
楊　壽　元
　　杜　聘　氏（二〇歲）
（東京市中野區文園町四八育木方）

又入選作二篇之作品，由國民政府宣傳部及共同主辦機關委囑左列現代一流作曲家譜成之。

評選委員「談話」

一、當選作曲
國立北京師範學院教授
新民會北京事務局大長　柯政和氏
一、副選作曲
國立北京師範學院教授　江文也氏

大阪每日新聞社
東京日日新聞社
華文「大阪每日」編輯處

副選　東亞民族進行曲

楊　壽　聘　作

大地湧起和平的呼聲
激動了萬里的大進行
東亞民族　聯合起來
互爭獨立　共同防共
我們是開闢荒野的先鋒
我們是創造文明的英雄
大衆齊醒　大衆齊醒
擔負復興東亞的使命
已經燃起光明的火炬

×　×　×

團結東亞同胞六萬萬
開創了歷史的新紀元
東亞民族　聯合起來
携手共進　同慶凱旋
我們要撲滅世界的烽烟
我們要征服正義的反叛
努力前進　努力前進
完成東亞共存共榮圈

×　×　×

東亞民族　聯合起來
不怕艱辛　不怕艱辛
發揚東亞民族的精神
我們有剛毅不拔的決心
我們有保衛東亞的忠心

代表我們「心靈交感」的歌詞

樊仲雲氏談

音樂是心的呼聲，「沿世之音安以樂，其政和」。可是現在是「哀以思」的時代，因為舉世都在烽火中。今年將是全世界民族決定命運的一年。要把秩序復活呢，新秩序確立呢，還要看我們的努力與信念。中日兩民族是想輯民氣調詳和，那還是得心的形式。他的背景是真的情感。若是不以真的情感演奏，那就變成舞場上的小丑，是給人一「笑」。此次我們出這樣多的作品中，選出眞能代表我們「心靈交感」的道邊篇，還希望二千五萬同胞都以血誠的心來保證，來實現他才好。「保衛東亞」！請我們以五萬瓦顯心齊唱！

以心聲的交奏來保衛東亞

馮節氏談

這次我參加評選「保衛東亞」歌詞，很感到邊界的興味，第一就是「大阪每日」和「中華日報」雙方的徵集者，都抱着萬分的熱誠，卻東其事，要從起個青年心坎裡的呼聲，來交互貫通到每個東亞人的心靈，引起共鳴，成壞心靈的交奏，以「保衛東亞」；尤其是「大阪每日」的同志們不辭跋涉，渡海來到那邊道「保衛東亞」歌詞的誕生，更使我萬分興奮。其次就是我看到堆在面前一頁一頁的徵稿，都是四方八面的作者謳歌擁抱東亞的人們，冒過了之徒，不禁幻感到發個東亞的人們一致愛護東亞，保衛東亞的熱情，奔騰澎湃，竟是代表整個東亞人心聲的正調兩韻，真能彀「保衛東亞」之歌，其結品罷。末了，我以十二萬分的熱誠期待這「保衛東亞」之歌，响亮地演奏在東亞大地上。

「保衛東亞」之歌當選發表

本社前與上海中華日報社共同主辦，由日本帝國政府陸軍・海軍・外務三省以及中華民國國民政府宣傳部・社會部・教育部之後援贊助，戴着中華民國國民政府汪精衛主席之榮譽，廣泛地來向中日滿各國各層裏徵募「保衛東亞」之歌。自徵稿啓事發出後，迄一月底收稿截止期此，在這大東亞共榮圈內就掀起了「保衛東亞」的熱情，從日本國內起，一直到大陸上的北達北滿的國境地帶，南至海南島的南方第一線的廣域裏，擁來了許多的名篇佳作。本社方面收到有三千三百餘篇的來稿。先由於本社內組織的預選委員會之手，前後歷經了五次審查的結果，選出了第一候補作品五篇，第二候補作品五篇，參考作品六十篇。

中華日報社方面亦舉行了同樣的預選。本社方面並特派遣華文每日編輯主任原田稔氏，及同編輯陳滂孟氏，攜該項選作品，直赴新中國之國都南京。中華日報社方面亦派遣代表入京。途於二月十九日午後十二時半起由國民政府宣傳部會議室，於國民政府宣傳部長林柏生氏以次該部英乃綸司長及中國方面審查顧問・各評選委員參列，本社田知花上海・村上南京兩支局長，原田華文每日編輯主任，陳同編輯等列席之上，舉行第一次歌詞評選委員會，之後引續敷日細續舉開懷重的評選委員會，嚴正選定敢發秀作二篇，其間原作亦經評選委員審查顧問の字句上的修正，一方並徵求日本方面各審查顧問評選委員之意見。最後再經國民政府林宣傳部長加以檢閱修正制定，並獲汪國府主席之審閱，逐決定下正副兩入選作；這光榮的東亞文化史上撅起了燦爛的光輝。入選作品均以正式由中華民國國民政府行政院宣傳部之審定。正選定名爲「保衛東亞」之歌，副選定名爲「東亞民族進行曲」。兩入選作茲正式發表於後：

正選　「保衛東亞」之歌

高天棲作

東亞民族！
聯合起來，
結成一條鐵的陣線！

保衛東亞，
粉碎我們的枷鎖鐵鍊！

我愛我的東亞，
歷史悠遠，
文化燦爛！

民風樸厚淳良，
崇道義，講體讓，
交相利，衆相愛，
努力同建設，
東亞共榮圈。

×　×　×

東亞民族！
起來吧！
太平洋的風雲，
奔騰激盪，
瞬息萬變！

保障東亞和平，
手攜手，齊向前，
同甘苦，共安危，
東亞復興，
秩序再建，
光明新時代，
在前面開展。

×　×　×

東亞民族！
聯合起來，
結成一條鐵的陣線！
保衛東亞，
來把我們的起鬥爭實現！

1941 年 4 月 1 日《華文大阪每日》

　　三個月後，得獎歌詞出爐，新聞刊於 1941 年 4 月 1 日《華文大阪每日》，由於報紙圖檔的字太小，筆者摘要如下：

「保衛東亞」之歌當選發表

　　本社與上海中華日報社共同主辦，由日本帝國政府陸軍、海軍、外務三省以及中華民國國民政府宣傳部、社會部、教育部之後援贊助，戴著中華民國國民政府汪精衛主席賞之榮譽，廣泛地來向中日滿各國各層徵募「保衛東亞」之歌。

　　自一月一日新聞公開，在這大東亞共榮圈內掀起了「保衛東亞」的熱情。……從日本國內起，至大陸上的「北達北滿國境、南至海南島的南方第一線」的廣域裡，收到 3320 篇來稿，歷經五次審選。

　　……本社亦派每日編輯主任原田稔氏與編輯陳游堃氏，攜帶預選作品，與上海中華日報社代表，直赴「新中國之國都南京」。2 月 19 日起，與國民政府宣傳部長林柏生等中、日兩國審查委員、本社上海、南京兩位支局長，審慎開會。部分原作亦經審委之「字句修正」，再經林部長呈汪精衛國府主席裁定正副兩首入選作。……正選定名為〈保衛東亞之歌〉，高天樓作，汪國民政府主席賞，獎金國幣 1000 元。副選定名為〈東亞民族進行曲〉，楊壽聃作，宣傳部＆社會部＆教育部／部長賞，獎金國幣 500 元。正副兩篇歌詞，委囑現代一流作曲家譜成之。

　　正選／柯政和氏／國立北京師範學院教授

　　　　　新民會北京事務局次長

　　副選／江文也氏／國立北京師範學院教授

大阪每日新聞社

東京日日新聞社

華文《大阪每日》編輯處

　　歌詞係公開甄選，作曲則是很明顯的政治任命，柯政和的政治地位較高，為「正選」譜曲，江文也為「副選」譜曲。兩首曲子仍由 Columbia 發行曲盤，又透過電台在日軍統領的華人地區與台灣強力放送及教唱，許多不會說北京話的台灣人也都能哼唱。讀者若有興趣，網路上汪精衛雙十閱兵的影片，可以聽到江文也的譜曲。柯政和的「正選」譜曲，尚未見於網路，筆者甫於 2016 年始聽到蟲膠唱片。

東亞民族進行曲

作詞：楊壽聃
作曲：江文也
演唱：白　光
　　　黃世平

一、大地湧起和平的呼聲，激動了萬里的大進行，東亞民族聯合起來，互尊獨立，共同防共。我們是開闢荒野的先鋒，我們是創造文明的英雄，大眾齊醒，大眾齊醒，擔負復興東亞的使命。

二、已經燃起光明的火炬，領導著和平的新群眾，東亞民族聯合起來，經濟合作，文化溝通。我們有保衛東亞的忠忱，我們有剛毅不拔的決心，不怕艱辛，不怕艱辛，發揚東亞民族的精神。

三、團結東亞同胞六萬萬，開創了歷史的新紀元，東亞民族聯合起來，攜手共進，同慶凱旋。我們要撲滅世界的烽煙，我們要征服正義的反叛，努力前進，努力前進，完成東亞共存共榮圈。

　　戰後，**呂泉生**告訴**莊永明**：當時的台灣人雖不會說北京話，但因係華人區域，軍隊及學校均教唱南京的〈東亞民族進行曲〉，可以說是比北京王克敏政權主題曲更具全面性的政治歌曲。1945 年至1949 年的紛亂時期，台灣的學校停用日文教科書，中文教科書也尚未由「國立編譯館」統一編定時，某出版社請某人編音樂課本，會唱〈東亞民族進行曲〉的編輯，以為這是「中國歌曲」，就把歌詞中的「東亞民族」，改為「中華民族」而編入課本，被小提琴家**李金土**（後任教台灣師大）看到了，趕緊叫他撤掉這首「戰爭宣傳歌曲」，因而救了他一命。不過，永樂國民學校的小學生莊永明，已

經在**吳開芽** ③ 老師的課堂上，學會這首歌了。另外，**日本學者片山杜秀說** ④：

〈東亞民族進行曲〉等於〈汪精衛主題曲〉，共有管樂隊版、附合唱管樂隊版、管絃樂版、附合唱管絃樂版等各式各樣的套譜。在南京、上海、北京等地，只要是汪政權所及之處便可聽到。在日本本土亦然，1941 年開始，在**橋本國彥、坂西輝信、澤崎定之、片山穎太郎、池讓**等指揮下重複進行演奏，並利用廣播電台教唱及宣傳。

日本網站上也稱此曲為**「南京国民政府行政院宣伝部制定楽曲」**，而筆者電腦裡的 MP3 檔案，則是 2012 年，台灣 90 歲的**廖來福**先生在日本網站蒐羅來的，他聽不出華文歌詞，請**歐光強**先生等許多人幫忙，也無法「聽寫」。兩人先後上網找到「台北音樂教育學會」，並分別發函求助，北音動員數人，細聽 70 年前的錄音，也只能聽出一半，無法成型。

很多年以後，筆者搬家，芳鄰**施淑**教授曾讀到 2006 年筆者於自由副刊之文，又知筆者正為江大師寫傳，回憶起她多年前曾在北京大學尋找**張我軍**等台灣文學家的史料時，無意間發現到日本占領時期的報紙，特影印存檔，未料竟是一份踏破鐵鞋無覓處的珍寶。能夠重現珍貴影音史料，非常感謝施教授與廖來福先生的相贈！

〈東亞民族進行曲〉等於〈汪精衛主題曲〉，若依照 1938 年日本偽政權「中華民國臨時政府」稱其宣傳曲為「國歌」的話，筆者稱之為**〈汪精衛亞國歌〉**。因為汪精衛為了與蔣介石爭正統，其國歌仍為國民黨黨歌「三民主義、吾黨所宗……」，只是大家都知道這是國民黨的國歌。筆者閱覽 BBC 影片，汪精衛葬禮音樂是「三民主義、吾黨所宗……」，但是，1941 年，南京慶祝雙十國慶，汪精衛閱兵典禮 BBC 所用的音樂是江文也作曲〈東亞民族進行曲〉的演

③ 吳開芽於 1947 年為〈造飛機〉譜曲。

④ 引自江文也，《上代支那正樂考》復刻版（平凡社／東洋文庫），附錄：片山杜秀，〈江文也とその新たな文脈　一九四五年までを中心に〉，頁 357。

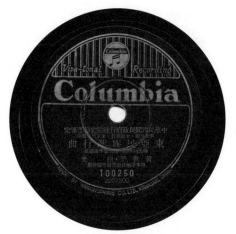

「汪精衛宣傳曲」曲盤（朱家煌醫師提供）

奏版，而非第一名柯政和版。

（https://www.youtube.com/watch?v=7V1cpVh4smY）

持續搜尋史料的筆者，曾在東京神保町古書街的唱片行看到一套「戰時歌謠大全集」復刻 CD，跟江文也相關的只有一首〈肉彈三勇士〉，這是江文也在大專畢業當天的錄音。全集未收入〈東亞民族進行曲〉，可能母帶損壞了！亦可能編輯群知道這屬於侵略戰爭的「政治歌曲」，太敏感了！

漢奸的詮釋

戰爭甫結束，台灣人面臨「漢奸罪」，儘管抗辯「漢奸條例」始頒於 1938 年，是時台灣人非中華民國國籍，故不能判以漢奸罪；然而一直到 1946 年，台籍人士組成的「台灣光復致敬團」前往中國大陸奔走營救，11 月中央政府才通知各省，對之前被日人徵用的台人不能治以漢奸罪，但如在戰時利用汪偽勢力妨害他人權益，經受害人指證者，仍應交由軍法或司法予以議處。

《楊肇嘉回憶錄》指出，戰後國民黨政府對台灣人有三項失察：一是將居住於中國的台灣人和朝鮮人一樣視同「敵僑」待遇；二是將台灣暫劃為「特區」、設行政長官公署，而非設「省」與「省長」；

三是遲遲不公布恢復台灣人的中華民國國籍，讓台灣人心生不滿。

被宣判為「漢奸」並非台灣人的專利，中國人更多，第一號就是汪精衛。汪政權幕僚**胡蘭成**等人認為中日戰爭期間，冀東殷汝耕政權、北京王克敏政權、延安毛澤東政權、滿洲溥儀政權、重慶蔣介石政權、南京汪精衛政權……，都是互相爭霸的人物與政權，無所謂漢奸之議。政權爭霸古今皆然，除了檯面上的中國人相爭，背後的日本人同樣你爭我奪，各自樹立自己的傀儡，其中也有「敵我英雄相惜」的故事。

音樂人漢奸

被國民政府以漢奸治罪的音樂家，不只江文也。華人耳熟能詳的流行歌曲〈玫瑰玫瑰我愛你〉、〈鳳凰于飛〉、〈夜上海〉、〈恭喜恭喜〉、〈永遠的微笑〉……都是**陳歌辛**作曲，但很少人知道他跟江文也一樣，寫了另一首**同屬汪精衛政權的〈大東亞民族團結進行曲〉**。不過，他懂得避難，遠走香港，但沒多久卻又忍受不了才華在他之下的**李厚襄、姚敏**等人之走紅，於 1950 年重返到鐵幕。當然也有人說他是被中共誘騙回去 ⑤，同樣躲不過反右、勞改之心痛，逝於 1961 年「大躍進」期間。

同樣有才氣的**劉雪庵**，上海音專畢業，成名曲為**〈何日君再來〉、〈西子姑娘〉、〈紅豆詞〉、〈追尋〉、〈長城謠〉、〈巾幗英雄〉、〈憶南京〉、〈思故鄉〉**。國民黨以〈何日君再來〉象徵「期待日軍再來」及「靡靡之音誤國」而治罪，同樣也躲不過共產黨的反右運動，文革期間被摘除「中國音樂院副院長」之職，打入牛棚十幾年，雙目失明，1980 年才得平反，但身體已如將熄之燭。

花蓮二舅匯款救助

戰爭初期，日本軍部不用殖民地人服兵役，戰事吃緊就以「志

⑤ 陳歌辛告知**陳蝶衣**，回上海係因上海文化局長**夏衍**頻頻催促。見陳蝶衣，《由來千種意、并是桃花源》，頁 236。

願兵」名義徵召，最後又強徵台灣學生當兵。

　　江文也在花蓮有四位舅舅，已經中年的尾舅 ⑥ 東戌被徵兵到唐山，剛從花蓮中學畢業的表弟**鄭招生**，很害怕被送往南洋，遂轉往九州久留米士官學校，在見習軍官期間，因濃厚台灣意識與長官不對盤，被發配偏遠地區。戰後，嚮往「祖國」的他，於福岡加入「三民主義青年團」到中國，預備在北京五個月，再轉天津、上海返台。

　　到北京的鄭招生，當然會去表哥文彬（文也本名）家，但已感覺氣氛不對，第三次去時，表哥就被捉了。返台的招生告知花蓮的親戚們，鄭東辛馬上寫信去關心，七月底吳韻真回了兩封信並開口求助，鄭東辛於十月初託上海蔡姓友人轉電匯，卻一直沒收到匯款，阿彬出獄後立即先寫短信感謝二舅：

　　文彬自本年一月二十六日被逮……平日不喜與人交友，且時
　有失言之誤，而素日不計將來，無分文蓄積，故至今少親友之
　助而生活困窘矣……。所幸有北平台灣同鄉會長三安醫院梁永
　祿院長雪中送炭。……

1946 年 12 月 1 日，怕錢匯丟了，再寫長信：

東辛阿舅：

　　托福！甥今日無事回家，此次家中一切多蒙照顧，感恩良深。
此次被捕，雖受一場驚苦，可是冷靜想之，此十個半月是勝於
過去受二十多年之教育。甥本是一個幹藝術的，日常對於社會
一切現象，全看其光明、快樂一面，而忘了人生還有黑暗、虛
偽一面。此次所受之教訓實在不淺，並對於年輕而得意的甥，
是一場很好的警告。今天能得無事回家，亦可以說是我家祖宗
有靈，是該銘記感謝天地的。

　　此次共被扣十月半，其中並未受任何體刑，亦無病過，每天
作曲看書。有如漢朝司馬遷被困著作了「史記」似的，甥此次

⑥ 東戌排行四男，因台語「四」與「死」同音，不稱四舅，稱小舅、尾舅或直稱
　阿舅（四姑、四叔、四姨亦同）。

也於拘留所中作了「中國歷代名詩詞」百八十餘曲，不過甥所計劃的是三百餘首（按：效法孔子編「詩經」三百首），還有一百數十曲，候今後陸續完成之。

現今北平生活費日高一日，又未得許可做事，只有將生活放於最低限度上，過日而已。上次由上海轉匯之款二十萬，至今尚未收到，不知何故？今甥既已安全回家，請不必再費心神，甥深謝我舅愛慈！不知闔府情景如何，願賜一筆，幸甚！

甥兄文鍾，六、七年來，無絲毫消息，不知其平安否？倘我舅打聽得到，求您煩賜一筆。因離家已十年有餘，想起時，念慕異常。人雖在外，但願我舅闔家平安。蕊真附筆不另。

<div align="right">甥 文彬 謹上　十二月一日</div>

12月9日終於收到錢了，隔天文也立即寫信讓二舅安心，這一封從北京寄到花蓮的信，居然只有四天就收到了。

東辛阿舅：

前信寄去沒有幾天，昨九號由上海蔡先生匯來法幣20萬元已收到，甥感謝無量。因目前身體尚未復原，又當局又未許可做事，此款真可救急。甥全家大小感謝阿舅的慈愛，候他日甥當隆重致謝，並遙祈我舅闔家平安！

<div align="right">甥　文彬　謹白 12月 10日</div>

出獄返台碰上二二八

　　江文也與二舅魚雁往返，非常想念台灣，也期待返台親自向舅舅致謝。從信函中也知道大哥在廈門，也被當漢奸拘押，被拷打，出獄後，大哥回到台北，文也更想與大哥討論未來。

　　已經生下兩個兒子的吳韻真，深恐愛人回到東京與元配團聚，但她也深知愛人心中的陰影，就是害怕回到日本，成為永遠的「第二名與二等國民」。

　　出獄後的江文也，尚無法回任師院教職，知道大哥已經在淡水純德女中任教，就用二舅的贊助款當旅費，辛苦買到船票，回到台北，首站就到大哥的宿舍，未料碰上 1947 年的二二八事件，大哥自己都要「二度逃難」，也叫他速速逃命，更不必再到花蓮跟舅舅們致謝了。江文也懊惱無法到台中探望**楊肇嘉**，可能也無法見到台北的**吳三連**。半世紀後的**呂泉生**傳記，寫出這段記事，呂也曾於 1984 年告知筆者：

　　江文也的大哥任教於淡水的純德女中，二二八稍微平穩後，我去拜訪陳泗治，我們在校園巧遇江文鍾老師，他提起弟弟文也前陣子有返台，文鍾兄看局勢很亂，自己也準備要到嘉義避難，就勸弟弟離開，他相信愛熱鬧的文也應會想要跟朋友見面，但二二八之後真的太亂了！誰都得優先保護自己，也應該避免跟親友接觸。

　　辛苦返台卻碰上二二八，時也、運也、命也，此時，**若江文也直接從台北回東京，人生歷史必將改寫。**（請閱增訂版首篇特稿）

天主教聖詠

逃離台北 228，又恐返航日本仍是二等國民，回到北京的江文也，意外成為「全世界第一套中文聖詠」的作曲者。話說日本投降後，他被國民政府拘押在外國人監獄中，認識了義大利上尉**李安東**（Cap. A. Riva），他出生於中國，喜愛漢文化且精通孫子兵法。二人出獄後，李安東推薦獄友給天主教駐北京的**雷永明神父**（Fr Gabriel Maria Allegra, OFM, 1907-1976）。雷神父也是義大利人，1931 年來到中國，1945 年被**梵蒂岡**任命為「駐北京領事館神師」，並在北京輔仁大學創辦「思高聖經學會」，開始**翻譯聖經**，是當今中文聖經的源頭，也讓他的中文素養進步到可以研讀文學作品的程度。

那個年代，天主教禮儀中，不能以拉丁文以外的語言誦念或詠唱經文及歌曲，但雷神父非常開明，他認為傳播教義應使用當地人熟悉的語言。故其**翻譯**聖經之外，也把拉丁文的聖詠、聖詩譯成中文，正要找人譜曲時，就有緣遇到出獄後失業的江文也，雖然江教授不是天主教徒，但雷神父心胸寬闊，不侷限一定要由天主教徒來作曲，他也明白告知：「有稿酬，但不高。」

江文也告訴雷神父，他在日本唸中學時，牧師贈他一本「新約」，卷末附印「舊約中的聖詩」150 首，成為他的最愛。所以他非常樂意為這 150 首中文聖詠譜上華夏風格的曲調，或如歐洲習慣，搭配中國旋律。

江在北京的紅粉知己吳韻真說，她認識文也後，倆人從未進過教堂。但日本妻子卻說，少年文也在上田基督教會曾經受洗，只是到東京後，白天上課晚上打工，忙到無法上教堂。

中學時代與基督教傳教士**史卡朵**形同母子的江文也，非常高興有這個機會，遂開始參加彌撒，去北京最古老的「宣武門教堂」（又名南堂），**這裡有康熙晚年裝置的管風琴**；同樣在他住的西城區，還有北京最絢麗的「西什庫教堂」（又名北堂）。他以虔誠的心禱告，希望能由華人的藝術美感出發，以東方風格的旋律和伴奏來詮釋聖

言的意境，讓音樂超越語言與國界的障礙，直滲入心。

　　每星期日上午 9 點，他帶著韻真與男孩們，到方濟堂望彌撒，坐在最後一排，聆賞教士們以 Harmonium（簧風琴）伴奏的拉丁文聖詠。之後，他會留下來與神父們交談，並請他們聆聽他新譜曲的中文版聖詠，謙虛地請教意見。完稿後，才開始頭痛出版的問題，因為戰後百廢待舉，連排版都很困難。文也想出一計，請印章店刻音符圖章，一個一個蓋上音符，再請韻真以娟秀的工筆字將歌詞謄寫上去，再送到印刷廠。**音樂史上第一部中文歌詞的《聖詠》套曲**出版了！

《聖詠作曲集》（第一卷）1947 年 11 月 8 日初版（圖見彩色區）
《第一彌撒曲》1948 年 6 月 13 日初版
《兒童聖詠歌集》（第一卷）1948 年 7 月 20 日初版
《聖詠作曲集》（第二卷）1948 年 12 月 30 日初版

　　《聖詠作曲集》由方濟堂聖經學會具名寫「序」，序文中指出，吳經熊博士⑦亦譯寫部份詩詞。「序」也說明上述曲譜都郵寄到比利時的「天主教聯合音樂協會」，並獲得認同與嘉許。日後也讓中文版聖詠與法文、德文、英文、日文、韓文……並列。

　　作曲者的「自序」，說明以「創作旋律」為主，也適度選用了琅琅上口的傳統華夏歌謠，做為推廣的利器，例如：

曲名	寄調
聖母經	西江月⑧
乾坤與妙法	平沙落雁
請萬民尊崇天主	孔廟大成樂章
萬民舉揚謙微者的天主	滿江紅
萬民萬物都要讚美天主	南薰歌

⑦ 又名吳經雄（1899-1986），曾任中華民國駐教廷公使。1950-1965 年任美國紐澤西州西頓哈爾大學法學教授，1966 年移居台灣，享有高知名度。

在《第一彌撒曲》之中，作曲者寫了自序「祈禱」：

這是我的祈禱，

是一個徬徨於藝術中求道者最大的祈禱。

在古代祀天的時候，我祖先的祖先，把「禮樂」中的「樂」，

根據當時的陰陽思想當作一種「陽」氣解釋似的。

在原子時代的今天，我也希望它還是一種的氣體，一種的光線，

在其「中」有一道的光明。展開了它的翼膀，而化為我的祈願，

縹縹然飛翔上天。

願蒼天睜開他的眼睛，

願蒼天擴張他的耳聽，

而看顧這卑微的祈願，

而愛惜這一道光線的飛翔。

　　透過宣教，這些聖詠傳到南京、上海、廈門、海南島、香港、台灣、東南亞，以及所有華人世界的天主教堂。在台灣與中國不相往來的 40 年期間，戒嚴及白色恐怖的年代，陷匪的人等同匪諜，江文也三個字在故鄉消失了，很慶幸**這些聖詠被神父、修女及教徒們傳唱著**，儘管一般人不注意作曲者，很多人也不知道江文也是誰？但無損其價值！很多年以後，姪子**江明德**在比利時皇家圖書館遠東部看到兩冊聖詠，熱淚盈眶良久良久！

　　1990 年 9 月 10-15 日，香港大學亞洲研究中心首次主辦「江文也手稿圖片展及研討會」後，香港天主教會對江文也聖詠的研究與推廣，盡了最大的心力；1995 年 7 月 20-22 日北京中央音樂學院主辦「江文也誕辰 85 週年紀念會暨學術研討會」，香港天主教會蘇明村博士、蔡詩亞神父、發表了江文也聖詠的研究論文，此前此後多

⑧ 江文也錄唱〈西江月〉，乃 78 轉 CORONA 唱片，漢字為「國樂唱片」，非今台灣之「國樂」，此係日本於滿洲國之唱片公司。感謝北京何瑞延先生收藏，2017 年 4 月 22 日由 Lee Yee Yen 掛上 YouTube，唱片背面是江文也和白光合唱的〈鋤頭舞〉。

年，台灣天主教區，少有研究發表；**2010 年香港天主教區還舉辦「江文也百週年冥辰聖樂會」**。相對的，台灣較冷清，有人歸咎於白色恐怖陰影尚未消除。

中文聖詠在秘魯、西班牙

本書初版發行後，臉友**趙士儀神父**採購 50 本於雲嘉地區讀書會共讀，筆者不認識的拉丁文，也由趙神父解讀：

> 曲集封面標題先中文後拉丁文，Melodiae 是英文的 melody，Psalmorum 是聖詠、詩篇。江文也名字用漢語拼音 Chiang Wen Yeh，前面的 Auctore 是拉丁文的「作者」。
>
> 台灣版的封底版權頁的上方拉丁文 Cum Approbatione Ecclesiatica，意為「教會核准印刷」，是中世紀以來「禁書目錄」的痕跡，1966 年才由主教公布廢止禁書之舉。作曲者寫的「自序」，說明以「創作旋律」為主，也選用華夏歌謠做為推廣利器。

台灣再版聖詠集封面＆封底

　　臉友**潘天銘**是留學法國的管風琴家，他提供台灣天主教會珍藏江文也所有聖詠的電子版。但因北京版於二二八事件同年 11 月發行，又歷經白色恐怖年代 30 載，數款封面、封底、版權頁、遭塗鴉，亦有篩毀來見證歷史。

　　2021 年 4 月，旅美工程師**陳昱仰**，找到西班牙教會珍藏迄今：

　　1947 北京原版的《聖詠作曲集 1》。這是音樂學者、西班牙神父巴斯克（**Basque**）的收藏書譜之一。目前由西班牙天主教修會圖書館收藏，已經數位典藏，書上有拉丁文手寫「在**秘魯**的傳教士（Basque）帶回來的」，不過並無日期。由此可見，江文也的音樂除了從日本（主要透過 Александр Николаевич Черепнин）傳遍全世界之外，從北京傳出去的《聖詠作曲》，足跡已然跟隨天主環球一圈了。因為 Google 告知：美國歷史學家寫了《秘魯華工史》，難怪會有中文聖詠譜集呀！

　　陳昱仰詮釋這旅行到秘魯、西班牙的北京原版聖詠集（**圖見彩色曲**）：

1. 神父全名 José Antonio de Donostia
2. 封面彩色印刷，雖然只是單色（藍與黑），但在 1947 年、舉世都很昂貴、稀有！尤其是戰後，歐洲也少見。
3. 封底版權：北京原版。
4. 廣告卡：夾在書中（正面）。
5. 廣告卡背面整頁「江文也手稿影本」。
6. 內封面：貼紙＋兩個印章都是 Donostia 收藏版。貼紙上的人頭就是 Donostia 本人，藍色印章為「Donostia 圖書館」印戳。
黑色印章為「Donestia」個人簽章。另也寫 Lecároz 的西班牙小鎮，手寫為："P. Rainerius a Lizarza, missionarius in Sina obtulit"。拉丁文翻譯：「一位在中國的傳教士 P. Rainerius a Lizarza 敬獻」。

　　筆者首遇聖詠集，係居住溫州街 68 巷之時，大約 1993 年、騎腳踏車至耕莘文教院偶購（之前去過多次、未遇），回家時，偶遇

廖興彰老師，秀給他看，他也要買，但架上已是最末一本了。這台灣版封面係褐色（單色印刷），2021年4月見西班牙教會官網藏本，始知北京原版係藍色（單色印刷）。

　　北京原版的《第一彌撒曲》由「國立北京大學」出版部印刷，時間是1948.6.13。　這《第一彌撒曲》和《兒童聖詠歌集》都納入一頁「江文也作品表Juen 1948」（如圖）。

LIST OF COMPOSITIONS
BY CHIANG WEN YEH (June. 1948)
（江文也作品表）

FOR SYMPHONY ORCHESTRA
Op. 1...Formosan Dance（台灣舞曲）
Op. 2...Symphonic Poem "To a White Egret"
Op. 5...First Suite
Op. 10...Idylle for Small Orchestra
Op. 15...Five Peking Sketches
Op. 30...The Music of Confucian Temple（孔廟大成樂章）
Op. 34...First Symphony
Op. 36...Second Symphony "Peking"（北京交響曲）

FOR PIANO AND ORCHESTRA
Op. 16...First Piano Concerto

BALLETS
Op. 32...The song of The Yellow Earth. in 3 Acts
Op. 33...The Princess HSIANG FEI in 3 Acts（香妃傳）

FOR PIANOFORTE
Op. 1...Formosan Dance (arranged from the Orchestra piece)
Op. 3...Little Sketch
Op. 4...Three Amoy Songs
Op. 7...Three Dances
Op. 8...Eight Bagatelles
Op. 9...Eight Peking Sketches（北京素描集）
Op. 12...Danza Rustica
Op. 13...Sonata Mandalino
Op. 31...Sonatine "Peiping"
Op. 37...Suite "An Impression at Mr. and Mrs. Smythe's Hause"
Op. 39...Sonata Rapsodia

CHAMBER MUSIC
Op. 14...Sonata for Cello and Piano
Op. 17...Sonata for Flute and Piano

Op. 18...Trio "Ilha Formosa" for Violin, Cello and Piano（美麗的台灣島）
Op. 19...Chamber Symphony for Seven Soloists
Op. 38...Suite "Old Chinese Melodies" for Cello and Piano

SONGS AND MELODIES
Op. 6...Songs of the Formosan Native Tribe（台灣山地同胞歌集）
Op. 20...One Hundred Chinese Folk Songs（中國民歌一百曲集）
Op. 21...Ancient Chinese Melodies（中國古代歌謠集）
Op. 22...Melodies for the Book of Odes（詩經作曲集）
Op. 23...Melodies for the Han Rhythms（樂府作曲集）
Op. 24...Melodies for the T'ang Poems（唐詩作曲集）
Op. 25...Melodies for the Sung Verses（宋詩作曲集）
Op. 26...Melodies for the Yuan Drama（元曲作曲集）
Op. 27...Melodies for the Ming and Ch'ing Poems（明清詩品作曲集）
Op. 28...Melodies for the Modern Chinese Poems（現代白話詩作曲集）
Op. 35...34 Lyric Melodies for the Poetess of Successive Chinese Dynasty（中國歷代閨秀詩人抒情作品作曲集）

CHORUS
Op. 11..."Spring Tide" for Mixed Chorus and Chamber Orchestra
Op. 29...Nine Chinese Folk Songs for 4 Voices

RELIGIOUS MUSIC
Op. 40........Melodiae Psalmorum
Op. 41........Melodiae in honorem B. Mariae Virginis
Op. 42........"L'Addolorata" per grande Orchestra
Op. 43........Overtura marziale "Lucis Universalis"
Op. 44........"La Pieta" per piccola Orchestra
Op. 45........"Prima Missa" per Una Voce Sola o per Coro Unisono
Op. 46........Melodiae in honorem S. Francisci Assisiensis
Op. 47........Melodies from the Book of Psalms for Children
Op. 48........Seconda Messa a due voci
Op. 49........Nine Melodies from the Book of Psalms for 5 Voices
Op. 50........Terza Messa per grande Orchestra

40

江文也作品表

2021.6.20.

筆者重撰此文時，午餐電視浮現美麗的教堂，是雲南怒江的「重丁天主堂」，1835年就有法國神父，建立起「多族多語教堂」，教堂多次重建，創造藏族與多民族的奇蹟。筆者非常相信，江文也聖詠，必然也在中共建國「統一文字語言」之後，在此傳唱。

第九節　共產黨解放到反右

　　1949年10月1日，毛澤東在天安門廣場宣告「中華人民共和國」成立，與毛澤東、周恩來、劉少奇等開國元勳名列主席團成員的謝雪紅，是台灣樣板，也是第一屆全國政協委員。

　　毛澤東、周恩來也親自主持「國旗、國徽、國歌、紀年、國都」協商座談會，邀請**郭沫若**、茅盾、黃炎培、**陳嘉庚**、張奚若、馬敍倫、**田漢、徐悲鴻**、李立三、洪深、艾青、馬寅初、**梁思成、馬思聰、呂驥、賀綠汀**等18人出席討論。有人提議徵求新歌，但最後決議：「在國歌未正式制定之前，以〈義勇軍進行曲〉為國歌。」這是田漢作詞、聶耳作曲，1935年抗戰電影《風雲兒女》的主題曲。

　　新中國解放了！「北京藝專」舉行一場慶祝音樂會，江文也發表〈更生曲〉，這是節錄自**郭沫若**的〈鳳凰涅槃〉所譜寫的合唱曲。郭沫若以「春潮漲了，死去的宇宙更生了……一切的一切自由啊！」來表達對民主自由的讚頌及對未來生活的新希望。睽違多年，江文也確實很興奮，好久沒聽到自己創作的聲音了。因為此次譜曲之緣，吳韻真撰文指出江文也經常**為郭沫若推拿，以治其頭暈之不適。**

　　此時，台灣同鄉／中共政協委員**謝雪紅**愈來愈欣賞江文也，也與韻真言談投緣，更邀請韻真一起做事，往來相當親密，江教授就此加入**「台灣民主自治同盟」**（簡稱「台盟」）。同時也持續創作〈小交響曲〉、小提琴曲〈頌春〉，又將古箏名曲〈漁舟唱晚〉改編為鋼琴獨奏〈漁夫舷歌〉。

中央音樂學院

　　毛澤東讓周恩來擔任總理，並由他主導文化教育政策。周恩來年輕時留學日本、法國，又曾遊歷歐洲多國，藝術涵養極高，他首先統整全國藝文院校，重新成立中央音樂學院、中央美術學院、中央戲劇學院，並欽點**馬思聰、徐悲鴻、歐陽予倩**為院長。

由全國十餘所音樂學校合併、全新設校的「中央音樂學院」，校址選在天津，1950 年 6 月正式立校，副院長有兩位：**賀綠汀與呂驥**，賀綠汀與江文也同為**齊爾品**提拔的師兄弟。

江文也獲聘為教授，他與過去藝專的同事們齊赴天津，參與建校工作，在開學前的教師聯歡會，江教授鋼琴獨奏〈廈門漁夫舞曲〉。之後，他每週往返京津兩地，在火車上完成許多作品，如〈鄉土節令詩〉等 ①。

馬思聰非常敬重江文也，讓文也在教學和創作兩方面都有穩定的發展，再加上**廣東海豐人的馬思聰，母語是閩南語**，和大他兩歲的江文也能以閩南語話家常，兩人相知相惜。（按：福建南部有客家庄，廣東北部亦有閩南庄。）

1958 年，學校從天津遷至北京西城區，校址原是前清醇王府邸，也是光緒皇帝的出生地。學院**廖輔叔**教授曾有這麼一段文字 ②：

五十年代初，第一次見到江文也，是在**江定仙**的家裡。當時的定仙是中央音樂學院作曲系主任，文也在作曲系擔任配器課教學。談多了，知道他是江文光的兄長，江文光是與我相識的上海音專作曲組學生，不幸短命死矣。當時我想，天地雖大，人與人之間還是會搭上某一種關係。江文也很健談，上至天文，下至地理，什麼都可以聊一通，一會兒是敦煌壁畫與印象派音樂的關係，一會兒又扯到推拿，還**給老舍治坐骨神經痛**，真是一位多才多藝，走南闖北的人物。

中共建國後，並非一切順利，1952 年初展開「各界人士思想改造學習運動」。周恩來力挺的馬思聰院長，也很無奈地在暑假率領

① 王震亞，〈作曲家江文也〉（《人民音樂》，1984.5），應是中國首次長文介紹江文也，文末是「人民音樂出版社」介紹已出版之江氏樂譜，計〈台灣舞曲〉（翻印自日本版）、〈頌春〉（小提琴曲）、〈在台灣高山地帶〉（三重奏）。

② 本段摘自廖輔叔，〈磨難雖多心無瑕：我所認識的江文也〉，1983 年。
廖輔叔（1907-2002）為知名歌曲〈西風的話〉作詞者（黃自作曲）。歌詞：「去年我回來，你們剛穿新棉袍，今年我來看你們，你們變胖又變高。你們可記得，池裡荷花變蓮蓬，花少不愁沒顏色，我把樹葉都染紅。」

師生至皖北參加「治淮工程」，體驗佛子嶺水庫建設的勞動生活。江文也跟著去，大家一起在安徽霍山做了一個月的工人③，也有家書寄回北京，回家時一件藍色毛衣上都是蟲子幼蟲。

汨羅沉流

1953 年，是中國詩人屈原逝世 2230 週年；也是法國作家弗朗索瓦‧拉伯雷逝世 400 週年；古巴作家兼民族獨立運動領袖何賽‧馬帝誕生 100 年；波蘭天文學家哥白尼逝世 410 週年。在北京的「中國人民保衛世界和平委員會」，決定隆重紀念這四大偉人，在北京召開國際紀念大會。總理周恩來提議，重演知名學者**郭沫若**（甲骨文專家）在 1942 年編寫的話劇《屈原》，並由**馬思聰**譜曲。

農曆 5 月 5 日，是江文也的生日，他對這個日子本就有特殊情感，在這個國際級的文宣浪潮中，自然也激發出創作慾念，雖然沒有受到邀約，卻也自發譜寫交響詩〈汨羅沉流〉④，於 1953 年 8 月 20 日完成的管絃交響詩，在中國是極少見的，雖然沒有演出機會，總也表達了作曲家支持國家活動的熱情。

〈汨羅沉流〉，又名〈紀念屈原交響詩〉，長約 10 分鐘，江文也運用中國古樂語法，及漢謠風旋律，呈現屈原投江的鬱鬱人生，這份憂鬱似乎也是殖民地人氏潛藏於 DNA 中的基因，令聽者不勝唏噓。全曲如屈原詩曰：

③ 參加「治淮工程」之記錄，首見於 1990 年 9 月香港大學舉辦之第一屆江文也研討會，北京中央音樂學院**俞玉滋**教授發表〈江文也年譜〉（1991.12 論文集 P. 46），時中央音樂學院**蘇夏**教授亦同赴香港與會並發表論文。1992 年 6 月 11 日台北縣立文化中心召開第二屆江文也研討會，蘇夏教授稱其在「治淮工程」時擔任**馬思聰**的秘書，江文也並未參加此次的勞動學習活動。現場吳韻真女士反駁，稱有家書又帶回蟲子。1995 年 7 月 20 日第三屆江文也研討會於北京召開，俞玉滋教授重新整理〈江文也年譜〉（2000 年論文集 P. 75），特別標註：「根據 1952.8.7 從佛子嶺中隊發出的家信及治淮分隊所做的鑑定。」

④ 〈汨羅沉流〉在江文也生前無法演奏，1983.10.24 文也成仙後，北京中央樂團決定演奏及錄音，韓中杰為首演指揮，他修改總譜數個筆誤之處。台灣首演則為 1992 年台北縣江文也紀念週，由陳澄雄指揮省交演出。至於總譜，直到 1993 年 10 月才由北京人民音樂出版社發行 14.2cm×20.4cm 的閱覽讀本，音符與字都極小。

心鬱鬱之憂思兮，獨永歎乎增傷。

豈余身之憚殃兮，恐皇輿之敗績。

　　為屈原寫曲之後，音樂家更想念家鄉，他將謝雪紅的詩融入〈第三交響曲〉，但吳韻真說江文也並不滿意，也不願示眾（按：手稿於文革期間遺失）。後來又以鄭成功的故事寫作〈第四交響曲〉，吳韻真說這些作品，融入豪放粗獷的北管樂，以及婉約細膩的南管樂，展現閩南風情。

　　北京長女小韻於1954年6月出生後，文學家**林庚**、**文懷沙**等人變成文也的好朋友，經常高談闊論，探討中國文化的種種問題，過了幾年舒服的日子。

推拿江醫

　　江文也除了以作曲聞名，也以「推拿術」享譽北京文化圈，這是他家族所熟悉的漢式療養，他在日本也閱覽古書求精進。被其推拿者除了前所提的**徐悲鴻**（高血壓）、**郭沫若**（頭暈）、**老舍**（坐骨神經痛）之外，因形諸日記而轟動文化圈的就屬**顧頡剛**教授了。

　　顧頡剛是著名的史學家，他在1954年11月12日的日記寫著：「江文也來按摩……按摩之術，予所未經，此次因**文懷沙**之介紹，邀中央音樂學院教授江文也來施手術，自首至踵，捏得甚痛，乃欲使神經恢復正常也。」

　　顧頡剛所說的「按摩」，就是台灣漢醫所稱的「推拿」。從12日至16日，連續五天，江文也教授都來為顧頡剛教授推拿，以醫治其失眠之苦，效果頗佳。20日至23日，又連續四天，顧頡剛日記改稱江音樂家為「醫師」或**「江醫」**。

　　隔年，1955年6月24日，顧又記：「又到江文也處，請其按摩」，25日、26日繼續，日記寫：「未服藥而眠七小時，按摩之效，若繼續，我真逢大赦矣！」

7月7日日記：「江君任教中央音樂學院，學校在天津，今已放假，而為學習**胡風事件** ⑤，須至本月19日方得住京，今日渠（按：渠＝他）返京，乃來一按，然一次未易生效也。」這之後，不知江的天津行有何改變，顧日記7月10日、11日均寫：「江文也來按摩。」

除此之外，還有學生輩的**羅忠鎔**親口說出自己受益，還有經常為江文也伴奏的**徐環娥**也受益。或許馬思聰、文懷沙、林庚、謝雪紅、郭柏川等好友亦或應曾受益。

1955年，中共舉行「全國文字改革會議」，以簡化書寫與推廣北京話為目標。毛澤東又喊出「百花齊放、百家爭鳴」的方針；周恩來也提出解放台灣的具體步驟與條件。

反右與謝雪紅

建國不到十年的毛澤東，在1957年發動大規模興修水利與土法煉鋼等群眾運動，推動農業生產的「大躍進」，從「百花齊放、百家爭鳴」所引起的反右鬥爭，激烈展開。

江文也的么女 ⑥ 在1957年1月出生，同年秋天，政治冷感的江教授，竟被劃為右派份子，撤銷教授職務，留用察看，先被調到函授部編寫教材，後來再派去圖書館整理書籍。

受到江醫師推拿治療失眠的顧頡剛，在1958年新日記扉頁又寫到：「此數月中，受揭發之右派分子不少，聞全國右派分子凡十六萬人，就所記憶，書於下方，以資儆惕：……江文也……。」⑦

中共官方最高層級的音樂雜誌是《人民音樂》月刊，1958年1月份，也出現「匿名」謾罵的攻擊文章，罵北罵南，批鬥江文也的

⑤ 1950年代中國大陸發生的一場從文藝爭論到政治審判的事件，因主要人物**胡風**而得名。胡風的文藝理論被認為偏離毛澤東紅色文藝理論，被廣泛視為中共成立後，最大的一場「文字獄」。

⑥ 江家五個孩子名為：小文、小也、小工、小韻、小真，都來自父母親的名字，小真長大後改名為小艾。

⑦ 顧教授或許失眠症再犯，或許天生神經質，或許因政治氛圍而求心安。

文章長約二千字，茲摘要如下：

在反右派戰線上
老牌漢奸、右派份子江文也的嘴臉

「台灣民主自治同盟」和首都音樂界，從去年以來，系統地揭露和批判台盟盟員／中央音樂學院教授江文也的反動言行。

江反黨反社會主義不是偶然的，早在抗戰時期，他就投靠日本帝國主義，寫過〈大東亞進行曲〉等侵略歌曲。1936 年還以「日本公民」的身分，參加希特勒主辦的比賽，又為日本紀元 2600 年寫慶祝音樂，就是賣國求榮的奴才。

抗戰勝利後，江轉而賣身投靠「美帝國主義」和「蔣介石反動派」，把幾年前歌頌日帝的〈孔廟大成樂章〉轉獻媚給蔣介石，並為京津兩地的美國領事館、美軍俱樂部等演講與演奏，他和國際間諜**李安東**（企圖砲轟天安門）、天主教主教**雷永明**等帝國主義份子都有往來。

如此罪惡昭彰的漢奸，黨和人民給了他寬大的待遇，還讓他到過治淮工地，他不痛改前非，反而拒絕思想改造。解放後，他曾託人把作品帶到香港或美國，尋求出版，以利將來逃離祖國。還對旅日華僑說過：「你怎麼回到沙漠來了，我卻想去東京而去不成呢！我的作品完全無演出機會！」

他更無恥地說：「台灣殖民地人若不為日本效勞，無法生活。」還說「拋棄一切回到祖國，十幾年來，卻得不到祖國的溫暖，新中國同樣是歧視台灣人。」他和謝雪紅勾結，批評當今台盟領導：「台灣特務幹不出來的事，統戰部都幹出來了！」對台灣問題則說：「廖文毅的宣言得到台灣人的共鳴……共產黨管不了台灣，台灣要實行高度自治……」，這些都暴露他的反動思想。

「台灣民主自治同盟」副主席**陳炳基**、音協主席**呂驥**、音協副主席**馬思聰**、中央音樂學院副院長**繆天瑞**、作曲系主任**江定仙**……都發言駁斥江文也言論。這個老牌漢奸，在台灣問題上主張走美國路線的右派份子，不得不開始低頭認罪。

吳韻真回憶起這段「反右運動」，撰文如下：

「台灣民主自治同盟」主席是謝雪紅，是很聰明的女強人，很賞識文也，對我們很照顧，有什麼事都要我們一起去，也讓我幫著她做些小事。反右之前，文也以謝雪紅的詩做為各樂章的標題寫成《第三交響曲》，但不甚滿意，先擺著，想要日後修改。又以鄭成功驅逐荷蘭的故事寫作《第四交響曲》，這些作品融入豪放粗獷的北管樂，以及婉約細膩的南管樂，展現他親身體驗的台灣風情⑧，是他心所繫的「台灣交響曲」，但愈深愛反而愈不滿意，總譜在文革時也遺失了。

謝雪紅被鬥，我們當然也被扣上帽子。降職又降薪，一家七口生活難以維持！我們決定把鋼琴賣了！這是戰後有位台灣醫生要回鄉，半賣半送的德國史坦威鋼琴，當時全中國只有三架。鋼琴搬走時，我哭了！文也還安慰說：「以後再買回來吧！反正我作曲也不需要鋼琴。」真的，他都將腦海的構思直接寫在五線譜紙上。連管絃樂配器也是直接記譜，故他的作品無草稿，只有一份完成的手稿。

謝雪紅在台灣二二八事件之後，因國民黨展開恐怖鎮壓，由高雄逃往廈門，再輾轉往上海，繼續她醉心的共產主義理想境界。後來江文也在「台盟」結識謝雪紅，雙方又時相往來，是江被打入「右派」的罪狀之一。

1958 年夏天，部分學院師生要參加「修建十三陵水庫」的義務勞動，近 50 歲的江教授不敢不參加。回北京後，他拿出奧地利大師**漢斯立克**的名著《音樂美學》日文版，譯成中文 ⑨。

在悲慘的逆境中，每個人都會更想念家鄉，江文也想要拋開痛苦的辦法，就是埋首整理自己三十年來收集的一百多首台灣民歌。

⑧ 江小韻依據 1940 年〈台灣舞曲〉〈孔廟大成樂章〉之唱片解說及「江文也獨唱會節目單」，均記載有〈第一交響曲：日本風格〉，節目單亦有〈第二交響曲：北京風格〉。
　　吳韻真則想起，1946 年曾將總譜交給一位美國人，文革時期皆下落不明。這〈第三交響曲〉、〈第四交響曲〉皆為台灣風格。

⑨ 文革抄家時，全部遺失。但聽說早期台灣師大音樂系有教授拿出這本買不到的中文絕版書當教材，很遺憾斯時筆者尚未入學，無緣拜讀，懇請收藏者提供。

他以「茅乙支」的筆名編曲，也改寫〈台灣山地同胞歌〉，自認是：「盡了對台灣同胞的一份義務。」也曾交給廣播電台的同志，希望能播放，然事與願違。

爸爸的手在桌上跳舞

政治批判也波及到小孩，年幼的么女要到院子玩，都會先向同伴說：「**我出身不好，你們可以跟我玩嗎？**」令誰聽了都感心酸！所幸之後有一段稍平和的日子，偶爾也全家人出外爬山、划船。文也苦中作樂，繼續研究推拿，韻真也學了幾手，日後照顧老公時派上用場。

小韻回憶：「我爸騎腳踏車回家時，會按車鈴讓我們知道他回來了！也會學青蛙叫，通知我們。」又說：「**我爸口琴吹得特好**，曾經在台灣同鄉會表演，也曾在廣播電台吹奏。小時候在同鄉會，他還教我和妹妹唱〈龍燈出來了〉、〈日本鬼子炸火車〉，還有忘

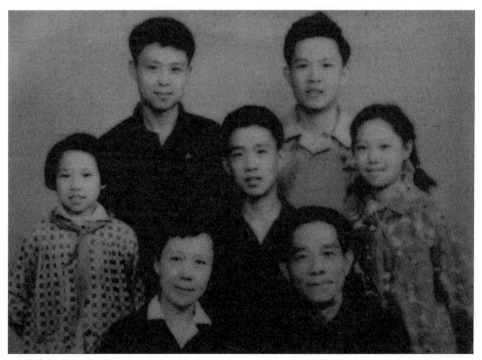

江文也北京全家福

記曲名的台語歌，但從未教過日本歌，因為這會讓我們犯錯的。」小艾也發現**「爸爸的手在桌上跳舞」**！這是因為家裡沒有鋼琴，想要創作的爸爸，雙手只能在桌上模擬。

1959 年 2 月的《人民音樂》，**董大勇**撰文〈評馬思聰先生的獨奏音樂會〉，批判演奏外國著名作品的馬思聰是在「向聽眾誇耀他的技巧」，引發長達五年之久的辯論，原被**周恩來庇護的馬思聰**也受到反右運動的波及了。

台灣記事

1958 年，台灣報紙取材日本音樂雜誌，刊出江文也事件：「中共統治以來，江文也擔任中央音樂學院教授，但他在台灣民主自治同盟的座談會中激烈責備共產黨，因此共產黨認為他的言行偏激，是極右派份子。」
這雖是壞消息，但從此以後台灣報紙再無江文也訊息。

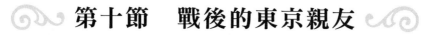

第十節　戰後的東京親友

無國籍的母女

　　戰後，乃ぶ面對經濟困苦可以咬緊牙根，但國籍的問題可就難了。以丈夫為戶長的日本戶籍政策，結婚後的「江乃ぶ」成為台灣人。而戰後的台灣人、韓國人擺盪在「戰勝國人民」與「戰敗國人民」之間，遂成為俗稱的「第三國人」。江夫人和四位女兒就在失去丈夫和父親的困苦情況下，以及被歧視、被排斥的惡劣環境裡，堅強地活下來，她們的辛酸絕對不是外人能夠體會的。庸子更在學校遭受欺負，也無法申請獎學金，「不是日本人」的痛，令人欲哭無淚。

　　戰後 15 年，在日本人最重視的新年過後，乃ぶ收到遲緩一個月的賀年信函，內有五張明信片。這是戰後第一次接到夫婿消息，想必痛哭數天吧！

　　乃ぶ媽媽：

　　我還健康活著。不知不覺已經 50 歲，連自己也覺得不可思議。精神還不錯，但經常牙疼齒腫，臉部因此變腫變歪，患腰髓炎，就像是老頭子一樣彎腰，自己都覺得無法和年齡對抗。日子又進入新的一年，大家高高興興地迎接新年吧。

　　我還是跟以前一樣努力精進。乃ぶ媽媽妳怎樣呢？這幾年來我中止作曲，但 50 歲後，似乎重新上人生的第一課。生活雖苦，請大家健康的活下去。祝大家能安心迎接好新年！問候雪妹和山崎婆婆安好！

　　　　　　　　　　　　　　　　　　阿彬　1959 年 12 月 20 日

　　久違的家書很客套，完全沒提到生活狀況。寫給次女庸子的明信片也差不多：

　　……完全被神明淨化了一切，原諒了一切，媽媽把妳養育到今日，真是萬分感激。希望生活就算是貧苦，心情卻能明朗，

相信人生會更快樂地迎接新年度。我一直都很健康。

<div align="right">爸爸</div>

　　早就有從北京返東京的朋友告知：「北京的江家有幼小的男童」，也看到報上「中國法律將重罰重婚罪」。原本一直無意離婚的乃ぶ，深怕夫婿受罰，無法安眠，再加上三女和子要結婚了，乃ぶ慎重思考「辦理恢復日本國籍」。

自繪自製詩集

　　東京江家四女菊子的上司**鈴木德衛**，少年在北京長大，市區很熟悉，北京話也很流利。1963 年鈴木要去北京出差，主動要幫助 20 歲的菊子尋找未曾見過面的父親。

　　菊子也不敢寄望太多，僅能提供照片與 1959 年賀年信的地址「北京東四馬大人胡同 9 號」。好不容易見了面，鈴木也看到了高個子卻對他很冷淡的女人與男孩子們。文也帶他到公園，邊走邊安靜聽他說話，眼眶含著淚。

　　反右運動初期，48 歲的江文也被撤銷教授職務而「留用察看」，51 歲轉到圖書館工作，見到鈴木德衛的時候，53 歲的他正在整理台灣民歌。他告訴鈴木：「總期待著有一天會有自由說話的時代，否則會活不下去。」也訴說北京日用品和藥品短缺，孩子多，很頭痛！

　　兩年後的 1965 年，鈴木再度前往北京，馬大人胡同 9 號已擠進數個家庭，顯示生活愈苦，文也仍帶他去公園，聆聽東京家人狀況，鈴木交給他家書、藥和罐裝海苔，文也看著海苔罐子，感慨地說：「日本有這種技術喔！」要告別時，兩人走回家，文也取出用《人民日報》包著的東西，請他帶回東京。曾經風光、極其講究品味的音樂家，以報紙包著的（或許是不願讓鄰居看到而說閒話），是珍貴的兩本詩冊與抒發歸鄉情懷的家書。

　　兩本詩冊各用女衫布料精緻地裝裱封面。一本貼著「向日葵頌」的書名籤，封面用筆寫著贈給純子、庸子、和子、菊子。裡面有手寫的詩十餘篇，跨頁上貼著彩色鉛筆細工插畫，各有十公分見方大

小。全冊以向日葵為主題，每一首詩都充滿文也「朝向太陽活下去，竭盡全力生存下去」的心情。

另外一本《落葉集》是贈送給夫人的，襯頁上寫著「送給乃ぶ／於北京／文也」。和《向日葵頌》一樣的筆墨，但顏色已褪，打開內頁，令人屏住氣息，有一首詩：

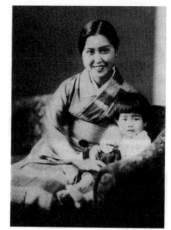

樹葉落了　安靜地落了
沒有理由
因為已經是秋天了　所以翩翩落下
飛去　人和樹葉幾時都會
飛向太陽的那一邊的故鄉
將落葉燒了
也將落葉埋了
再將落葉挖掘出來
那是我的骨頭
（萩原美香譯）

江夫人與長女

已經退色卻如火焰般的圖，刻劃著黑色的手腕骨，詩人夫婿多麼想飛啊！可他已經知道落葉回不了日本，只能埋骨北京，絕望了！

乃ぶ也在井田敏面前自言自語：「他像落葉般，是多麼想回家啊！」又說：「不知不覺在我腦海裡，形成了唯我的江文也形象。不這樣的話，若不是早就死了，也會發瘋吧！」

曹永坤應是台灣人唯一在東京看到這兩冊詩集的人，也看到青年文也的數幅畫作，他說：「江文也才華洋溢的畫風接近馬蒂斯、畢卡索和夏卡爾，色彩鮮艷而有童心未泯的純樸。」

間隔兩年的 1967 年，鈴木又去北京，境況沒有改善，但更可怕的文化大革命已然爆發！

恢復國籍

1978（昭和 53）年 11 月，乃ぶ以「夫婿生死不明」為理由，準備去法務部辦理恢復國籍事宜，有一封寫著「江純子樣收」的國

際信件送達：

> 我是文也的女兒，父親病重，請從日本寄藥來……

乃ぶ只知北京有跟別人生的兒子，突然又有「文也的女兒」，這個衝擊，比要求寄藥來得嚴重得多，好幾天都輾轉難眠。

1980（昭和55）年2月，《朝日新聞》刊出旅日台灣男中音**蔡江霖**的演唱會消息，曲目有江文也的作品，並有短訊：「人在北京的江文也已高齡」，令乃ぶ百感交集。或許官方沒看到這則消息，也或許行蹤不明的人太多了，官方於7月核准全家五人恢復日本國籍。但是她們還堅持保留「江」姓，並未選擇改成母姓「瀧澤」，夫人和大女兒、二女兒同住，已婚的三女、四女結婚後從夫姓。

2013年5月22日，江庸子在《日本經濟新聞》文化版發表〈父／江文也／悠久の旋律〉，描述她四歲之前，在東京的父親經常朗讀「繪本故事書」給女兒們聽，還扮演起故事中的角色，渡過幸福的童年。

好友高城重躬

戰後多年，日本好朋友們持續關心江文也，音響界名人**高城重躬**說：

> 至於為軍部寫歌之事，那是戰爭國策，從地位最高的山田耕筰、諸井三郎、最有才華的橋本國彥，到文也同輩的伊福部昭、清瀨保二、松浦和雄、箕作秋吉、服部正，大家都一樣，都要聽命令，否則不僅沒有演出機會，吃飯、生存也會有問題。戰時，台灣人就是日本人，樂壇有文人相輕或歧視殖民地人現象，軍方可不管，尤其是高層，仿傚希特勒，或自己聽懂音樂或能分辨好不好聽的人很多，就算文也要拒絕也是不可能的。

> 我知道他來自愉快自由的家庭，對侵略行為非常反感，但大家都害怕「思想警察」的監視，不敢公開言論。又如一般演奏都穿燕尾服或禮服，戰時就要穿國民服，就算反感，也不能說。

> 他的個性非常開朗，任何事都不隱藏，別人請教創作技法，也

絕不保留，別人有困難也都熱心幫忙，也都很替別人著想，進口的譜紙更熱心贈送朋友，令人愛戴，卻仍然有人不講道義，借東西不還。

他去北京後，曾交代太太，樂譜絕不外借，只有高城例外，因此，我就常去借啦。我們兩家走路不到十分鐘，大轟炸的時候，我家中了 32 顆燃燒彈，他家卻只中了一顆，且還是未燃燒的，不過，江太太還是找了防空洞珍藏夫婿物品，這個文也實在太幸運了。

戰後，成為日本音響界達人的**高城重躬**，認識台灣音響界達人**曹永坤**之後，告知江文也的故事，還彈了幾首江文也的曲子，讓曹永坤驚豔台灣有如此音樂才子。

彈鋼琴的高城重躬和女性音樂家

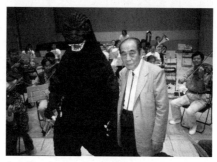

伊福部昭為其最知名的電影《怪獸》錄音

高城重躬和**伊福部昭**是戰後持續關懷江文也的日本好朋友，非常感謝！

台灣記事

日本投降、國民黨退守台灣後，1946 至 1966 年台灣社會大事有：二二八事件、故宮文物遷台、實施戒嚴、推行三七五減租、美國經援、金門砲戰、舊台幣四萬元換新台幣一元、蔣介石復行視事、發行愛國獎券、電影檢查、歌曲審查、楊傳廣奧林匹克奪銀牌、雷震判刑、電視開播、彭明敏師生被捕、高雄加工出口區啟用、白色恐怖以及推行「反共抗俄」國策。

第十一節　文化大革命

　　1959 年中共大舉進兵西藏，迫使**達賴喇嘛**流亡印度；亞洲的新加坡獨立，李光耀組閣；台灣蔣介石與幕僚討論「放棄反攻大陸」，卻仍下令將自由人士**雷震**判刑十年；1961 年蘇俄「東方一號」帶著太空人首度登上太空軌道，東柏林卻豎起高聳的圍牆；1966 年的中國，慘絕人寰的文化大革命爆發。

　　中國人原以為「反右」之後能恢復平靜過日子，未料苦難一波未平一波又起。歷時十年，更荒誕、更無人性的大浩劫「文化大革命」於 1966 年 6 月爆發。曾為日本政府做過事的台灣人，一開始就被列為主要鬥爭對象。江文也被鬥爭，先是和留俄的青年鋼琴家**劉詩昆**同一組，每天揹著籮筐打掃十幾個廁所，讓音樂學院的學生們印象深刻：「這老頭兒把廁所掃得真乾淨。」

　　失去教授薪水後，江文也只能偷偷賣自己珍藏的唱片和總譜，以貼補家用。為了多賣些錢，他把套裝唱片拆散，也把總譜合訂本拆開重新裝訂。韻真很難過，但他說：「這些樂譜，我都背得滾瓜爛熟了！」當年的學生，後來到香港再到美國的**郭迪揚**說：「我現在的總譜，有三分之一是向江老師買的，我只能以這樣的方式幫助恩師。」

　　日益瘋狂的紅衛兵繼續抄家，江文也的唱片、圖書、樂譜、手稿都被抄走，還被剃光頭，跪在地上向「偉大領袖」請罪。馬思聰院長受不了了！逃到香港轉赴美國，投奔自由。江文也卻動彈不得，碰到國慶等偉大的紀念日，還必須「關禁閉」，同事**王震亞**還曾與他同室被關達兩個月之久，王震亞在《人民音樂》（1984 年，第五期）寫道：

　　1966 年，我是「黑幫爪牙」，江文也是「被管制」的人，我們都不能在家中過「國慶節」，需集中住，以便管理。我們生活上雖互有照顧，但無心交談，以避免再被告狀。

韻真也一樣，被亂刀剪髮，跪在家門口交代夫婿的罪狀後，吞金戒指自殺，所幸文也剛返家，灌下「三兩香油」救活了，文也要她珍惜二十多年的感情，勇敢地為子女活下去。之後，韻真被趕出北京，投靠下放湖南的次子小也。而已達 60 高齡的江文也則和全院師生，於 1970 年 5 月 19 日下放到保定勞改，挖金魚池，挑濕重的泥土，因過勞而吐血，身體虛弱不堪。命運如此悲慘，62 歲的他還給同樣下放勞改的三子小工寫長信：

你應該理解這場風神的即興演奏，在我過去不短的旅途中，是碰了不少這風神的惡作劇的。……這五六十年是不平凡的，有牢獄，有貧困，風神的惡作劇，只是舞台上的一個場景。……你看！不是午前燦爛的陽光正照耀著你身上的每一個細胞嗎？

這「風神的惡作劇」摧殘受害人的身心，某天江文也吐血了，他怕別人看到，便偷偷倒掉血水，喝點開水之後，自己推拿止血穴位。還說：「自己的音樂一時無法貢獻於社會，就先以推拿為別人解除痛苦吧！也可以增進自己存在的價值。」

種種的種種，令人不忍再細述，筆者僅摘錄中國首席音樂家馬思聰回憶錄的部分內容於後，因為馬院長所遭受的踐踏，與他的同事江文也、賀綠汀、江定仙，以及老舍、傅雷……都是一樣的。

馬思聰院長

馬思聰（1912.5.7-1987.5.20）比江文也小二歲，卻同在 **1923年**離開中國，13 歲的文也隨大哥去日本唸中學，11 歲的思聰也跟大哥去法國學小提琴，兄弟倆先住楓丹白露，後轉赴巴黎。

1929 年，17 歲的馬思聰自巴黎返鄉探親兼演出，並順道在香港與台北表演之後再返法國。1931 年畢業後，回到中國，一直住在南方，**1936 年**春天首次到北京旅行，巧的是同年夏天江文也首次到北京旅行。次年，七七事變，馬思聰在廣州投入抗戰，後至香港避難。1946 年 6 月，應「台灣省行政長官公署交響樂團」（今「國台交」前身）蔡繼琨團長之邀，到台北訓練這個戰後成立的初生樂團，並

指揮演出「慶祝國慶音樂會」，也在台北迎接長子的出生。

1950 年，馬思聰被周恩來欽點為「中央音樂學院」院長。馬院長賞識江文也，聘江文也擔任作曲教授。江文也的祖籍是福建南部的永定客家鄉，但是出生在台北大稻埕，跟媽媽說閩南話。馬思聰是廣東海豐人，許多廣東北部是閩南庄，馬思聰的母語是閩南話。

兩位音樂家同事，**在北京用閩南話聊天**，應該是很快樂的事情。

文革浩劫初始，一位目擊者回憶說：夏天，革命群眾下鄉割麥子去了，造反派叫我們在校園裡拔草，我跟馬思聰在一起，一個工人走過來，指著馬思聰說：「你還配拔草？你姓馬，你只配吃草！」他當場逼著馬思聰吃草，馬思聰苦苦哀求也沒用，被逼著吃了草！

中共建國後，廣播電台對台灣放送，都以〈思鄉曲〉做為序曲（片頭曲）。馬思聰對密友說：「只要〈思鄉曲〉還在播，自己就安全」。1966 年 11 月 18 日，中央人民廣播電台停播〈思鄉曲〉，馬思聰從北京失蹤，躲在廣東鄉下三個月，策畫逃亡到香港，並受到美國政治庇護，於 1967 年 1 月 21 日抵達美國，4 月在紐約舉行記者會，控訴中共文化大革命的殘暴真相（這出走，株連馬家親屬數十人）。

1967 年 6 月美國《生活》雜誌以《殘酷和瘋狂使我成為流浪者》為標題刊出馬思聰的出逃報告；同年 7 月蘇聯《文學報》又以《**我為什麼離開中國**》轉載，茲摘錄一段如下：

某天有輛卡車貼著「黑幫專用」四個大字，帶我們回到音樂學院，剛進大門，一大堆人把我們從車上推下來，我還沒來得及站穩腳跟，就不知道誰把一桶漿糊扣在我頭上，另一些人就往我身上貼大字報，還給我戴了紙做的高帽子，上面寫著「牛鬼蛇神」，脖子上掛了一個牌子，上面寫著「馬思聰是資產階級反動派的代理人」。不多久，又添了一塊小牌，上面寫著「吸血鬼」。然後，給我們每人一個銅臉盆叫做「喪鐘」，讓我們敲。

在「音樂學院黨委書記」趙楓的高帽上，寫著「黑幫頭子」幾

個字，還給他穿上肥大的羊皮襖，這是紅衛兵的創舉，意在侮辱知識份子是「披著羊皮的狼」。北京的八月酷熱，攝氏 38 度以上，老人家身上披著羊皮襖，是酷刑和折磨。非常野蠻的場面，圍攻我們的人就如同瘋子一樣，他們趕著我們遊街，人們高呼口號，一路上他們連推帶擠，還往我們身上吐口水。

我們都被剃光了頭髮，臉上塗了墨，全身貼滿了大字報，被打得遍體鱗傷，身心遭到極大摧殘。作為一個有高度自尊心的知識份子，實在忍受不了這種人格上的侮辱。

太多菁英，或許要幾十年甚至幾百年才出一個的國寶級的人物，慘遭迫害。世界上發生過無數戰爭和殺戮，但一個國家對自己人迫害，且死亡人數如此之多，應是空前絕後的慘劇。受不了凌辱而自殺的，如：老舍／著名作家／ 1966.8.24 跳北京太平湖而逝；傅雷／著名翻譯家／傅聰之父／ 1966.9.3 與妻子上吊自殺……。

重獲自由的馬思聰，受到國民黨政府的歡迎，1968 年 4 月 8 日

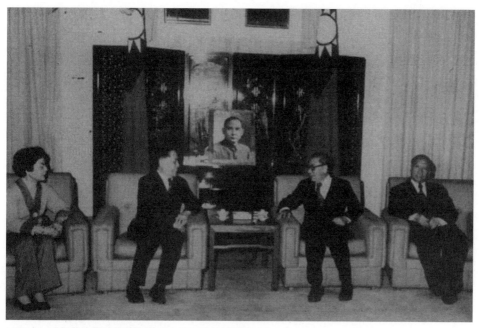

1968 年，時任國防部長的蔣經國（右二）接見馬思聰（左二）

來台，受到國防部長蔣經國接見，在台北舉行投奔自由以來的第一場演奏會，之後巡迴中南部，讓許多老兵熱淚盈眶。1972年再次來台，巡迴演出之餘，也四處遊覽，瞭解台灣土地氣息，並且蒐集民歌，返回美國後，創作了合唱曲〈阿美山歌〉與小提琴獨奏曲〈阿美組曲〉、〈高山組曲〉。

1977年1月，三度來台巡演，除了西洋名曲，他的舊作〈思鄉曲〉、〈牧歌〉、〈秋收舞曲〉（跳神）、〈喇嘛寺院〉、〈跳龍燈〉、〈迴旋曲〉之外，每場演出都演奏了新作〈阿美組曲〉，感動更多台灣人（感謝巡演經紀人陳義雄老師的記錄）。

之前在北京擔任「中央音樂學院」院長，馬思聰等同新中國首席音樂家。1951年5月，率團參加「布拉格之春」國際音樂節；1956年3月，受聘任第9屆「國際蕭邦鋼琴比賽」評審委員，鋼琴家**傅聰**參賽獲第三獎；1957年11月赴莫斯科，隔年3月還擔任「柴可夫斯基鋼琴與小提琴比賽」評審委員會副主席。**此時的江文也在北京備受「反右運動」之迫害！**

文革，讓馬思聰投奔自由，1968、1972、1977三度來台，都受到媒體熱烈報導（2020年YT已有台視新聞三則），似乎記者們都不知道在北京的馬思聰同事有一位台灣人。

1981年春天，台灣三大報掀起「江文也復興潮」。同年10月，台北隆重首演馬思聰的大型芭蕾舞劇《龍宮奇緣》（晚霞），69歲的馬思聰再次來台。此舞劇原本馬思聰屬意**蔡瑞月舞蹈社**演出，總譜寄到台北後，舞蹈社需要有人依照管弦樂總譜彈成鋼琴版並錄音，蔡老師透過高慈美教授推薦，由劉美蓮擔此重任，之後，龐大的演出經費無著，蔡瑞月懇請轉由國立藝專舞蹈科公演。

1987年5月20日，75歲的馬思聰病逝於美國費城，骨灰仍不能回到中國。再經過20年，才在溫家寶總理的特別批准下，送回家鄉安葬。

賀綠汀院長

本書前述，被齊爾品提拔的中國作曲新秀，以賀綠汀（1917-1999）列首位，這是因為 1934 年他的鋼琴小品〈牧童短笛〉榮獲甄選頭獎。日後，〈四季歌〉和〈天涯歌女〉（周璇電影《馬路天使》主題曲）是其傳唱最廣的歌曲。

馬思聰任「中央音樂學院」院長時，副院長就是賀綠汀，但很快賀綠汀就再被派回上海任「上海音樂學院」院長。文革時被當成主要標的，在全國性報紙上受到點名批判，又被黑布蒙住頭，由紅衛兵拿皮帶抽打，直打到身上的衣服稀爛，與血水混合在一起。他也是第一位被帶到鬥爭大會而被電視轉播慘況的文化人，妻子也被紅衛兵綁架，次女忍受不住而開煤氣自殺。

文革後，賀綠汀和江定仙到北京探望江文也，留下寫真。

日本人關心江氏

早在「反右運動」時，日本雜誌曾刊出江文也被鬥的消息，台灣也有轉載，但從此之後再無任何報導。文革期間，關心他的日本人都很擔心，1973 年**掛下慶吉**寫道：「30 幾年來沒有江文也訊息，數年前，**清瀨保**二以音樂使節身分去北京，多方探聽均無此人消息，不知是生是死。」

更關心的是在台灣的大哥江文鍾，他輾轉拜託從外國赴北京的朋友，好不容易見到理光頭的文也，詢問「何以理光頭」，答曰：「為避免被紅衛兵捉住頭髮撞牆，理光頭較方便。」這件事一直到 1992 年，文鍾與乃ぶ在台北相遇，才有機會訴說，兩位 60 年未見面的老人抱頭痛哭①。

朋友轉述江文也的罪名中有一項：「他的國際榮耀以及〈台灣舞曲〉的得獎，與右派法西斯有牽連！」文鍾說：「這真是無稽之談！來自遙遠的亞洲，26 歲的殖民地人，對納粹政治，有多少了解呢？」

江文也在被迫害之時，唯一的休息是用香煙盒反面或小紙條寫日文俳句詩歌，以抒發情感。當 1973 年 10 月 14 日全院師生回到北京，63 高齡的江文也雖能繼續圖書館的資料整理工作，卻已毫無生氣。鄰居請他翻譯日文醫學資料，勞累吐血再度住院。病中寫詩：

<div style="text-align:center">

病自從容人自安

盡日仰空　綠葉何濃

小鳥歡欣與我同

青綠共賞天一色

門前聞風　午夜聽蟲

春去也　人間短笛中

</div>

清風淡雅，道盡人間悲歡歲月，最後卻在風神的捉弄下消失於短笛中。不過，該患憂鬱症的人並沒有憂鬱，1976.1.30 農曆過年前

① 2013.5.22 江庸子的文章〈父／江文也／悠久の旋律〉所提。

一夜寫詩一首〈除夕自嘲〉：

> 南海白鷺著了迷，隨風飄然落古城，
> 和光同塵無憂慮，披星戴月也清明。
> 水泡幻黑默默破，蝸牛角上碌碌爭，
> 四十寒暖一瞬間，不知乾坤此狂生。

　　春節期間，再寫〈春節偶成〉（1976.2.2 五言律詩）與〈立春漫興〉（1976.2.5 江家即事）兩首，和上首〈除夕自嘲〉一樣，竟然還有心情以手工製作成「賀年卡」：

> 白雲浮悠悠，風浪不知愁，
> 仰任日月晒，俯隨江河遊。
> 蝸角空壯麗，鴿窗徒煩憂，
> 既知此生缺，宜拋水東流。

> 春風輕輕撫我顏，豔日熙熙拍我肩。
> 溫柔情熱今依舊，誰知背駝事境遷。

　　文革期間，鄧小平因持反對意見，被毛澤東放逐江西，至 1973 年，因周恩來病勢惡化，毛只好將鄧小平接回北京擔任副總理。趁毛澤東老邁多病之際，鄧小平、周恩來、葉劍英建立聯盟，將毛的親信「四人幫」做為文革的替罪羔羊，直至毛澤東死後，文化大革命才劃下休止符，但其陰影百年不散。

　　1978 年 5 月 4 日，江文也突發腦血栓。1979 年春天，「中國音樂家協會」尋出部分文革佚失的手稿等資料，歸還諸多作曲家。夏天，在「中國歌舞劇院」工作的學生**柯大諧**初擬「江文也教授創作生涯簡介」，加上愛人吳韻真的「江文也作品表」，讓老邁的文也頗感欣慰。

　　文革時期，黑五類的小孩也受歧視，所幸日後五個孩子都能半工半讀大學畢業。女兒小韻、小艾也有貴人相助，被安排至學院圖書館工作，以便照顧父親。孝順又勇敢的小韻，寫信到東京請求寄藥。小韻的樸素、內斂、低調與認真，爸爸常說：很像台灣的祖母。

　　同年中央音樂學院員工大樓完工，全家遷入 401 號三房一廳的宿舍，生活稍有改善，兼又尋回一些散失曲譜，也漸有少數舊作樂譜發表或出版。在此之前，獲得通知恢復原職原薪，是因為「摘除帽子」的文件也送到江家了：

> 江文也定為右派份子以來，經過各次政治運動，特別是無產階級文化大革命運動，能接受改造，並對自己所犯的錯誤，有悔改之心，沒有發現新的錯誤言行，工作中能認真負責，勞動積極，特別是下放部隊，三年勞動鍛鍊期間，表現佼好，能帶病堅持上班，並注意學習和改造思想，根據二十餘年來，他的表現和群眾討論的意見，根據中央 1978 年 4 月 5 日通知，決定摘掉江文也右派份子的帽子。
>
> 中央音樂學院黨的臨時領導小組，1978 年 4 月 8 日

老友探訪

　　文革浩劫落幕後，在上海也飽受迫害的**賀綠汀**，成為「中國音樂家協會」副主席，他和「中央音樂學院」副院長**江定仙**於 1979 年秋天，同到江家慰問老朋友。江定仙也提到在「上海音專」，曾與文也弟弟文光同學。1982 年，**齊爾品夫人李獻敏**返回「上海音專」，也到北京探視夫婿的高足江文也。

　　江文也的學生**柯大諧、俞玉滋**，也在江師母的協助下，整理「江文也生平年表」與推動樂譜出版事宜。「中央人民廣播電台」也陸續播放江文也的作品。

　　1982 年 4 月，香港樂評家周凡夫伉儷，到北京

晚年臥病的江文也（周凡夫兄嫂拍攝）

探視江文也，周大嫂拍下臥床、無法言語的作曲家照片，這是令人痛心的寫真。

心繫蓬萊

吳韻真說：文也認為弟弟比他更有才華，文光所採集的台灣民謠，被他帶到北京，晚年思鄉時，以筆名「茅乙支」編曲，做他認為的「盡了台灣人的義務」之事。在虞戡平的紀錄片中，韻真回憶文也的自述：

人老了、病了，特懷念故鄉，我要寫〈阿里山的歌聲〉，寫出家母的歌聲。……回想第一個曲子寫〈台灣舞曲〉時，就是抒發在東京受欺負的情感，特懷念童年飛翔的白鷺鷥，撫慰我思鄉的情懷。

這部〈阿里山的歌聲〉管絃樂曲分為五個樂章，出草、山歌、豐收、月夜、酒宴，其中〈山歌〉就是幼年聽母親唱的旋律②，曠野風味深植心中六十年：

② 詳閱本書日本篇「邁向作曲家之路」。樂譜三度出現，特以不同調性及小小的差異，以呈現「民謠是活的」。

〈山歌〉的旋律是文也的摯愛。他在 26 歲的唱片中，邀知名詩人**佐伯孝夫**填寫日語歌詞，曲名為〈牧歌〉。28 歲創作管絃樂〈田園詩曲〉，又用做第二主題。68 歲風燭殘年作管絃樂〈阿里山的歌聲〉，於第二樂章再度現身，迴光返照似地反芻刻印於腦海裡寶島的記憶，相信只有「故鄉的旋律」或「母親的歌聲」方有此能量。

韻真還在醫院裡，看到文也正在看著的一本日文書中，夾著一張小小的紙條，寫著四段日文小詩，意譯如下：

島的記憶
朝夕撫摩
是好是壞
島啊，謝謝您！

北回歸線之上
熱帶風的氣旋
一切被吸納進熱點之中

腳踏著島嶼土地
強烈感受愛的支撐
養育我裸身成長的過程
見到玉山的壯麗

颱風呀
強烈暴風雨夾著轟隆的雷電
那天你來的真好
雷電追逐著颱風
令人陶醉

北京看不到的玉山、北回歸線，感受不到的颱風呀！似曾入夢吧！一場北京夢寐，在異鄉回首思原鄉！

第一號作品〈台灣舞曲〉，天鵝垂死之歌〈阿里山的歌聲〉，起於台灣，終於台灣，春蠶到死絲方盡的情感糾葛，創作始末都是心繫故鄉，**竟還有台灣人狠心說他不是台灣人！這似乎就是筆者努**

力不懈，要瞭解「台灣人原罪」的原因了！

他用交響曲來演繹一生：〈第一交響曲／日本〉③、〈第二交響曲／北京〉④、〈第三交響曲／謝雪紅詩篇〉⑤、〈第四交響曲／鄭成功〉⑥、〈第五交響曲／台灣〉⑦，以現在流行的「無國籍料理」，稱他是「**無國籍音樂家**」或「**超越國籍的藝術家**」，似乎也是一個相當貼切的註腳。

台灣溫情

江文也三個字消失了四十幾年的台灣，1981 年 3 月，突然出現了**謝里法、張己任、韓國鑲**三位旅美教授的研究文章，平地一聲雷，激發筆者訪問江氏同輩，撰文以共襄盛舉，鋼琴家**蔡采秀**等人也開始演奏江氏作品。此後，認識或關切江文也的各方文章陸續發表，旅居美國的台灣醫師**林衡哲**集合十幾位人士所寫的文章，出了第一本專書。

或許是「對台統戰」的價值，北京中央電台於 1981 年 12 月 23 日開始播放江文也的音樂。癱瘓在床三年的作曲家，從廣播電台聽到自己的作品，只有淌下熱淚，依舊無法言語。幾乎沒聽過父親作品的五個孩子們也百感交集，捧著人民出版社剛出爐的樂譜，只能靜默與父親分享。

③ 片山杜秀撰：「1940 年的交響曲第一號，大約是 30 分鐘的作品，在 1943 年 9 月 12 日由山田和男（一雄）所指揮的日本交響樂團在東京演出。這是江文也三十歲後最初創作的交響曲，想必有很多創意，但樂譜下落不明。」引自江文也，《上代支那正樂考》復刻版（平凡社／東洋文庫），附錄，頁 356。

④ 作品 36 號，1943 年手稿下落不明，據吳韻真回憶，曾有副本於 1946 年交給一位美國人。詳請閱增訂版。

⑤ 吳韻真抄寫，作曲者江文也不甚滿意，想改寫卻於文革遺失。

⑥ 吳韻真抄寫，作曲者江文也想要有更濃郁的台灣風而不滿意，想改寫卻於文革遺失。

⑦ 1995 年北京研討會，江氏學生羅忠鎔指其看過樂譜，並聽過中央樂團試奏。羅忠鎔說江定仙教授亦知江文也是個快手，寫作此曲很快就完稿，讚其為天才，可惜文革佚失。

江氏弟子**柯大諧、俞玉滋、金繼文**等人，也陸續研究撰述恩師的生平，並推廣其作品。北京中央樂團由**韓中杰**指揮錄音〈台灣舞曲〉，當香港樂評家**周凡夫**赴北京探視江教授，帶回這張 CD 相贈，筆者只能含淚聆賞。

巨星殞落

1983 年 10 月初，美國的「台美基金會」頒獎給江文也，在他身軀在世的最後時刻，首次獲得台灣鄉親的表揚，只不知他是否靈犀相通，就在 10 月 24 日結束長達 30 年的苦難與折磨，留下未完成的〈阿里山的歌聲〉，作曲家踩著音符，隨著「風神」升天了。瀟灑如其手書：

繼續奮鬥，用盡最後一卡熱量，然後倒下去，把自己交給大地就是了。⋯⋯我一直認為那個美麗的「白鷺之島」的血液是無比優秀的，我抱著它而生，終將死去。

11 月 1 日，中共官方在八寶山革命公墓舉行追悼會，此公墓是中華人民共和國「榮譽人士」的最後落腳處。

作曲家辭世後的 1984 年 5 月 26 日，中央音樂學院首度舉辦「江文也作品紀念音樂會」，五個孩子第一次聽到父親音樂的第一場現場演奏會。很慶幸同年冬天，台灣郵寄 CD 到達北京，這是上揚唱片公司，特聘「台北市立交響樂團」團長陳秋盛，飛到東京指揮 NHK 交響樂團錄音，陳指揮擔心長久戒嚴的時空下，〈北京點點〉曲名會惹上白色恐怖陰影，故做主改名為〈故都素描〉，CD 上又以 **Bunya Koh** 代替江文也。

1991 年 9 月，北京江家

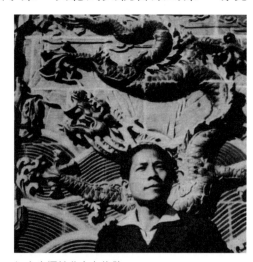

江文也攝於北京九龍壁

又接到台灣朋友轉交劉美蓮主編的「國小音樂課本」，以「我國第一位得到國際音樂大獎的音樂家」介紹他們的父親。1994 年又接到新版跨頁介紹的課本與〈台灣舞曲〉的欣賞介紹。這是因為台灣在1987 年宣布政治解嚴，政府解除黨禁、報禁及教科書獨家編印之禁。筆者踩到「教科書開放」的歷史契機，主編國小音樂課本，**終能讓江文也首次登上教科書。**

2006 年 9 月，筆者第二度赴北京拜訪吳韻真師母，江小韻陪同前往八寶山祭拜，見到大才子的遺照與骨灰罈，放在極小的格子間，想起教授悲涼的後半生，令筆者心酸，未預期地，雙腳跪下祭拜，拜一位「無緣的師大教授」！小韻扶筆者起身，眼神似乎代替父親傳遞著：「春去也，人間短笛中。」

筆者想起一首短詩，這是終生保留著江文也日本名片，曾經擔任林獻堂先生秘書的葉榮鐘君，他看台灣人悲愴命運的沉痛心語：

> 無地可容人痛哭
> 有時需忍淚歡呼

◈ 歷史補遺 ◈

Coda 1　井田敏到北京

一直代替東京家屬探望江文也的**鈴木德衛**，向北京家屬表達要掃墓。他被帶到住處附近，看到遺骨收藏在小小粗造的橘子箱裡，必須從架子上拿下來祭拜，他說很多年後才挪到八寶山革命公墓。

1998 年 3 月，研究江文也生平的**井田敏**飛到北京，他申請獲准到「革命公墓骨灰堂」祭拜江文也。穿藍色制服的女職員帶來掛有許多鑰匙的木板來帶路，打開「東四室」的小房間，內部牆壁都是有玻璃門的櫃子，各自擺滿了小小的罐子。室內只有一個鋪著白色塑膠布的桌子，沒有燒香的味道也沒有上花，只是打開櫃子門，將

遺灰玻璃盒拿出來而已。他也看到周圍的遺灰箱各自覆蓋有折疊的國旗或軍旗，江文也的遺灰箱上則有家屬放著 1995 年在北京舉辦的「江文也誕辰 85 周年紀念研討會」論文集。

Coda 2　吳韻真辭世

2012 年 9 月 21 日，台灣媳婦吳韻真結束她整理愛人作品的重大任務，逝於北京。她在辭世之前，一直遵循江文也尚能言語時的交代：「我這病軀已經無法回到故鄉，但我想，未來妳一定有機會到台灣，請把我的作品介紹給 Formosa 鄉親，那是我最大的願望。」

江文也說這些話的時候，台灣還在「戒嚴時期」，居民還不能到中國探親旅遊！他怎知 1987 年 7 月 14 日，蔣經國總統會頒布「解嚴令」，廢除長達 38 年的政治戒嚴。

Coda 3　紅衛兵的故事

「台北市立國樂團」揚琴演奏家**李庭耀**老師，知道我在寫江傳，主動告知其親身經歷，這在台灣是很難得的，我請他說故事，他說：就寫下來吧！向過去做道別！

我的文革記事

李庭耀

2015 年 5 月寫於台北

我 1958 年出生於上海，排行老六。父母在徐匯區復興中路 1256 號張家弄口開了一家童裝店，1956 年被中國政府收歸國有，每個月給母親六十元（人民幣，下同）裁縫工資，給爸爸 45 元會計工資，家裡有六個孩子要養，又剛好遇上 1958 年大躍進運動，毛澤東提出「全民大煉鋼」，三年趕英國、超美國，我家（童裝店後面約四坪大的小房間給我們全家住）的鐵鍋鐵門都被拆掉拿去煉鋼，而且是我們巷子的居民們自己土法煉鋼，結果當然是和全國百姓一樣以失敗收場。1962 年中國遇上大旱災，大街上到處都是餓得皮包骨頭的農村乞丐。我爸爸為了養活我們，一個人申請去香港打工。

1964 年毛澤東退居二線，由劉少奇當了國家主席，修正了一些

激進的政策，派了大量工作小組去基層了解民眾的想法，大受老百姓的歡迎。毛澤東害怕他的權力被架空，1966 年藉一齣新編京劇《海瑞罷官》的內容遭左派文人姚文元質疑有政治目的而大作文章，在 1966 年 8 月 5 日寫了〈砲打司令部：我的一張大字報〉，刊登在所有報紙的頭條，暗指中共高層有資產階級司令部，要民眾透過文化大革命運動把他們揪出來，這一天也成為十年文革浩劫的起始日。

文革運動開始，最先被策動而響應的是學生，毛澤東在天安門城樓上分十次接見由大學生和中學生組成的紅衛兵，每次接見動輒 50 萬以上的紅衛兵湧進天安門廣場，這些紅衛兵在毛澤東的鼓勵下又流竄到大陸各省市宣傳毛澤東思想，形成了 1966 至 1968 年期間，有名的「紅衛兵大串聯運動」。在當時資訊封閉的年代，紅衛兵大串聯成為資訊傳播的唯一途徑，各地學生在外地紅衛兵的串聯下紛紛以紅衛兵身分接管學校，校長和老師都必須每天向紅衛兵報到寫檢討，譬如歷史老師宣揚封建思想，外文老師宣揚資本主義，俄文老師宣揚蘇聯修正主義等，簡稱「封、資、修」思想，在這種紅色恐怖氛圍下，學校無法正常教學，二年期間大陸所有學校停課來鬧革命，而我的故事就從這裡開始吧！

我的親大哥最早加入紅衛兵，在大串聯期間免費去了大半個中國，當然去北京天安門廣場見毛澤東是必須有的行程，他每次回到上海，都興奮的告訴我一路上的驚險歷程，包括如何從廁所窗口爬入火車，在人擠人的車廂內站著睡覺，每到一處當地的紅衛兵帶他們去各處宣傳革命思想，吃的窩窩頭（粗糧饅頭）和睡的教室課桌都由當地紅衛兵提供，我哥哥一回到上海也忙著在學校接待外地來的紅衛兵。

這些故事都讓我這個從未踏出上海的小學生羨慕不已，當時小學生可以成立「紅小兵」接管學校，但不容許去外地大串聯，我把大哥告訴我的文化大革命內容再轉述給同學聽，同學們都躍躍欲試也要鬧革命，當時其他年級的學生還沒有行動，才小學四年級的我們就帶頭成立了紅小兵，依照軍隊編制一個班級為排，一個年級為連，一個學校為團，同學們選我當了「紅小兵團長」。

在文革之前，中國共產黨的體制是：「小學」成立共產主義少

年先鋒隊（少先隊）；「中學」成立共產主義青年團（共青團）；「成人」才可以申請加入共產黨，但是文革期間這些由上而下的組織都癱瘓了，取而代之的是由下而上的「紅小兵（小學）和紅衛兵（中學）、造反隊（成人）」。

在當時「造反有理」的氣氛下，校長老師們馬上認可了我們，甚至到了討好我們的地步，我們的功課就是寫大字報貼在學校圍牆上，內容不外乎擁護以毛澤東為首的黨中央、批判國家主席劉少奇和被造反派點名的大小官員，罪名都是從上海各處圍牆上貼滿的大字報中添油加醋抄寫過來，還有歌頌共產主義美好願景等。我的毛筆字和中文寫作水準都是這樣提升的，我寫的文章結尾處都會加上「要為解放全人類而奮鬥終生」諸如此類的口號，老師就誇獎我有遠大的抱負，推薦我去其他小學演講。此時正逢上海的「少年宮」來小學招考音樂學生，也推薦我去參加。

我當時不懂老師對我的巴結只是怕「造反有理」的火苗燒到他們身上，只覺得我是站在正義一方，以紅小兵團長的身分到各個教室宣傳毛澤東思想，下午帶著同學們免費搭公車，上車後只要說「紅小兵宣傳毛澤東思想」，然後念一段毛語錄，售票員就不敢要我們買票。有一次帶隊搭免費公車到外灘黃浦江邊，正好碰上工人造反隊在江邊打撈上海市民偷偷扔棄的金銀珠寶（擁有珠寶在文革是危險的，抄家時會罪加一等），便自告奮勇的幫忙下水去淺灘中摸索，摸到的項鍊珠寶就交給岸上的造反隊，絲毫不覺得它是有價值的東西。

直到有一天我帶著一幫小孩子在巷弄裡看別家被紅衛兵抄家時，有人叫我趕快回家，到家門口發現我家也被我媽媽工作單位的造反派抄家了，原因是我爸爸去了香港（海外關係）、我媽媽開過童裝店（小資本家）。我看著媽媽跪在地上，雙手扶著頭上的一盆水。造反派在我家翻箱倒櫃，只要稍有價值的東西都被沒收，我媽媽寫了檢討書，那段時間全家籠罩在低氣壓之中。

同學把消息傳到學校，我覺得臉面無光，一氣之下寫了一張大字報，聲明我和我爸爸斷絕父子關係，我改名字為「李飆」（原來的名字「庭耀」有小資產階級的意識），文革時期中國如納粹德國一般

「血統論」至上，所謂「老子革命兒好漢，老子反動兒混蛋」，我的大字報讓戰友們重新接納我，相信我的思想還是純正的。

到了中學時期，上海由毛澤東愛人江青為首的四人幫掌權，工人造反隊進駐學校監督師生「復課鬧革命」，我嚮往的革命大串聯已經不容許，加上我的出身因素影響，我只當了紅衛兵的排長。

1972 年毛澤東的接班人林彪政變失敗，逃亡時的飛機墜毀在蒙古草原，毛澤東認為親密戰友會背叛他是因為受到孔孟之道的薰染，發動了「批林批孔」運動，文革時期孔孟思想屬於封建主義被禁，為了讓我們寫大字報「批林批孔」才讓我們看四書五經，我越看越入迷，覺得孔子講的人生哲學很有道理，還偷偷把這些禁書拿回家給兄姐看，我大哥也借來被禁的《梁祝》小提琴協奏曲唱片，我晚上把棉被蓋住偷偷地聽了上百遍，優美的音樂和孔孟之道讓我對政治的熱情減退不少，開始懷疑二報一刊（人民日報、解放軍報、紅旗雜誌）的社論文章。

這三年中我在「少年宮」學習揚琴和每星期六晚上在外灘海員俱樂部的表演歷練，讓我更喜歡音樂演奏，我在中學成立了「民樂隊」，在校內外表演「樣板戲音樂」和「革命歌曲」，倒也樂在其中。

1978 年，我申請去香港探親（移民），四位高中同學送了我一盒故鄉的泥土，希望我在英國殖民地不能忘記祖國，到了第二年我打開精美的禮物盒，發現泥土中鑽出來很多小蟲，我把泥土倒了，把新買的揚琴調音器放入禮物盒，開始了我在香港和台灣的音樂人生。

Coda 4　百歲紀念在廈門

江文也逝後，北京「中央音樂學院」於 1995 年策辦【江文也紀念週】。2010 年，中國文化部，主辦【江文也百歲紀念】活動，在江文也就讀小學六年的廈門舉辦，協辦單位是福建省政府，執行辦理是廈門市政府。

【廈門文化局】邀請「台灣音樂教育學會」理事長陳中申出席，陳教授推薦：史料搜藏最豐富的劉美蓮列席。

紀念活動有：學術研討會、圖像史料展、音樂會，還驅車至土樓永定、搭船至鼓浪嶼，追尋江文也的足跡。散會後，劉美蓮留下，拜訪耆老，親臨「旭瀛書院」舊址，走訪 YMCA，撰述從未有人執筆的「江文也在廈門」，補足過去生平誌所缺的一角【廈門的日本手時代】。

餘韻篇
台日鄉親的關懷

2002年5月18日，前總統李登輝伉儷於曹永坤公館「江文也音樂會」後，與「中央研究院」歷史所研究員們合影（曹公子提供）。
【前排】左一吳密察、左三曹永和、右四為江夫人、右一為江家次女江庸子。
【後排】右二周婉窈，右三曹永坤。

台日鄉親的關懷

　　江文也最讓人讚嘆的是作曲緣起於〈台灣舞曲〉，終於〈阿里山的歌聲〉。然而，台灣相較於日本、中國而言，是他居住時間最短的國家，卻是牽引「處女作」至「天鵝之歌」的原鄉，這個原鄉因國共分家讓他佚名四十年。但在 1981 年破繭之後，鄉親關懷源源不絕，以下謹摘錄一些記事。

A. 呂泉生的懷念

　　江文也的傳奇人生落幕之前，**半世紀前在東京相識的呂泉生**已在台北波麗露餐廳，由**莊永明**見證，預作：

　　　　巨星墜落黃河邊，葉落歸根魂歸天，

　　　　雖是晚境坎坷路，樂府永記傳人間。

　　十幾年後，**呂泉生**的媳婦兼其傳記作者孫芝君寫道：

呂泉生不經意用「巨星」二字稱呼江文也，已明確記下江的地位。呂泉生個性講求實際，絕不冒險、不貪功、不好高騖遠，凡事都會深思。音樂界都瞭解呂泉生的個性，他從不輕易讚美別人，即使對江文也，他可以清楚告訴你，學生時代和名家江文也之間的每一句對話，但就是說不出曾經存在過仰慕情愫。但他在 1983 年冬，於美國聽到江文也辭世之後，在華府陳醫師公館寫下悼詞：

　　　　江水永遠流不盡

　　　　文化古老您創新

　　　　也該稱您是巨星

B. 借名

　　知名尺八演奏家林吟風先生（1915-1970），本名林阿發，台中

豐原人。年少喜愛音樂，自學台灣洞簫——外型極似尺八，但吹口、開孔皆不同。中學在台中聽了東京名家吉田晴風的尺八演奏之後，決定到東京拜師學藝，於 1936 年 9 月經吉田推荐就學「私立日本大學藝術系」尺八組，畢業後返台，終身致力演奏及推廣。

林吟風在日本時，見識到「台灣之光」江文也的成就，婚後育有四女一子，命名時因家族排行「文」輩的緣份，就將獨子取名為**林文也**（1950-），藉此推崇台灣第一大才子，也盼兒成器，及長果然成為知名小提琴家及「國立台灣交響樂團」首席。

C. 高玉樹市長

1956 年 2 月，台北市與美國 Indianapolis 市文化交流，Indianapolis 交響樂團主動要求演奏一首台灣的管絃樂，台北市提出的曲目是**郭芝苑**的〈交響變奏曲——台灣風土主題〉，開演之前，節目主持人向高玉樹市長介紹郭芝苑時，市長無視郭的存在，只問了一句：**「江文也到哪裡去了啊？」**當下，令郭芝苑非常驚訝！因為，江文也在台灣已經消聲匿跡二十年了呀！

這是少有的「文化交流」盛事，是繼前一年的「美國空中交響樂團」①來台之後的大型演出。報紙以一千字介紹**郭芝苑**，並有近照。市長秘書必有剪報或行程提示，演出在當時首善之中山堂（日治台北公會堂），邀請美國大使藍欽致詞，主人就是高市長，他不把活動的台灣主角郭芝苑放在眼裡，而是逕自回憶起日治時代江氏在日本所帶給台灣同鄉的光彩與國際認可的地位，或許讓他深感此次「音

① 原名 Symphony of the Air，是為了邀請歐洲至尊指揮家**托斯卡尼尼**再度赴美，而由「美國國家廣播公司」於 1954 年所創立，並以「史上空前最高薪酬」為號召，向世界各地募集高手。籌備時期，由羅津斯基（Artur Rodzinski, 1894-1958）為副指揮，負責培訓。後由托斯卡尼尼（Arturo Toscanini, 1867.3.23-1957.1.16）帶領 17 年，為 30-60 年代的至尊交響樂團。

1955 年，美國國務院策劃亞洲文化交流，由客座指揮約翰笙博士（Dr. Thor Johnson, 1913-1975）率領至亞洲巡迴演出，原無台灣行程，但因南北韓戰爭之後續仍有餘燼，故取消漢城（今首爾）之行，由台北頂替，於 6 月 1 日晚上於三軍球場演出一場。

樂交流」的遺憾吧！或許他曾向屬下推荐江文也的作品，但當時的政治環境，不允許「滯匪區音樂家」的作品演出。

高玉樹（1913-2005），非國民黨籍，經由選舉擔任台北市長11年，在國民黨夾縫中大刀闊斧建設硬體之外，他的回憶錄有段文化記事：「蔣介石就任第五屆總統，台北市由市立交響樂團舉辦慶祝音樂會，高市長看到預先印好的節目單，曲目有貝多芬第三交響曲《英雄》，市長立即找來鄧昌國團長（長年兼任指揮），告訴他必須更換曲目，因為《英雄》雖題獻給拿破崙，卻在第二樂章安排〈送葬進行曲〉，意在詛咒拿破崙早日駕崩，萬一蔣介石身邊有人懂，你鄧昌國就算是大老之子，也會沒命的。」

D. 謝里法和韓國鐄英雄相惜

畫家**謝里法**教授因為研究台灣美術史及**郭柏川**而發現江文也，他非常努力要聯繫北京江家，卻因文革浩劫後遺症，前後拜託過許多人，最後終能託人帶其著作《台灣美術運動史》，到北京給病榻上的江文也，並收到吳韻真回信，吳告知書上郭柏川的篇章有一幅照片，正是40年前江文也用萊卡相機拍下郭氏伉儷、韻真與友人的合影。韻真為感謝謝里法，贈他兩冊文也珍藏的日本漫畫，雖已「破舊不堪」，卻是文革漏網之魚，足見文也多麼珍愛。

自稱「音樂系門外漢」的謝氏，遇到在美國當教授的韓國鐄，不藏私地割讓江文也樂譜及資訊，韓教授回報的是：**「我的文章一定等你的大作發表之後才會寄出。」**英雄相惜之情令人尊敬。後來，謝氏發表「把江文也交給了音樂界」，韓教授卻因故中斷江氏之研究，相當令人惋惜。

E. 拜訪郭柏川夫人

筆者曾於1982年到北投溫泉路拜訪孀居的郭柏川夫人**朱婉華**女士，她對江文也的評價相當高，稱讚江是才華洋溢的藝術家，卻毫無驕矜之氣，對人總是客客氣氣。文也的英語、日語都優於柏川，但**兩人相聚最愛說閩南話，唱台語歌**，談起台灣的總總，興致特別

高昂，天南地北聊個不停，夫人只好抗議：「聽不懂」。

郭夫人認為江文也絕非政治滑頭類型，也絕非政治冷感者，日本戰敗後，應不至於會想到要把〈孔廟大成樂章〉獻給蔣介石，這可能是出自北京愛人的善意建議吧！如果是郭柏川就不會提此議，也不會做類似的舉動。

井田敏書上亦提及韻真郵寄〈孔廟大成樂章〉手抄總譜之事，筆者始知在這之前，台灣報紙、雜誌所刊登的文章，乃ぶ夫人都透過翻譯瞭解內容，顯示她持續關心台灣對夫婿的報導。她告訴井田敏，「獻蔣」與「她自己身染肺病」等種種說辭，都是吳韻真在說謊。但她仍然在虞戡平導演的鏡頭之前，衷心感謝韻真替她照顧被鬥而老邁生病的夫婿。

F. 巫永福追憶

1985 年 1 月 8 日知名作家**巫永福**在自立晚報發表〈風雨中的長青樹：讀謝里法著《台灣出土人物誌》有感〉，他以「歷經浩劫的音樂家江文也」來追憶好朋友，因相隔半世紀的回憶難免有誤，筆者整理摘錄如下：

江文也是我最難忘的朋友之一，大我三歲，他有自信、高昂、含笑、白皙的面貌。1932 年，我由名古屋的第五中學進入明治大學文藝科時，他是哥倫比亞唱片公司的歌手，後來參加音樂比賽入選，他卻自知身材瘦削的體格，無法像高大的**藤原義江**般成為歌劇演唱家，但他仍獲邀請參演歌劇，之後還有文學家兼聲樂家的**呂赫若**被邀，此後就無第三人了。

江文也轉向山田耕筰學習作曲，山田也在明治大學兼課，我聽過他講授西洋音樂。他們一起參加奧林匹克，小江竟然擊敗老師山田耕筰，真是轟動一時，幫助台灣人建立文化自尊心。小江也寫許多音樂文章發表在多冊音樂雜誌，更寫日文詩，曾發表在台北的《台灣文藝》雜誌。

楊肇嘉在東京發起的「台灣同鄉會」，我去參加，印象最深刻的是江文也的獨唱，也有來自嘉義義竹的翁榮茂小提琴獨奏。小江與

許多台灣傑出青年都接受楊肇嘉的贊助。

1936 年,江文也回台中舉辦獨唱會,由**張星建**安排於台中市民館舉行。此時,我任職《台灣新聞社》記者,很慶幸能與他交談,他也贈我和張星建各一份〈台灣舞曲〉樂譜。(按:鋼琴譜於 11 月 2 日發行,故江文也回台應係冬天之行或隔年之行。)之後,他在勝利唱片發售〈台灣山地同胞歌〉(按:原名〈生蕃四歌曲〉),我也購買。台中**中央書局**也出售江文也著作《古代中國正樂考》,我購讀後一直珍藏,1983 年轉贈呂泉生。

電影《東亞和平之路》上映後,傳出小江與白光的緋聞,是來自**張深切**信中所述。戰後,張深切從北京返台中,我立即詢問江文也的狀況,張說:「江文也與白光戀愛,引起國民黨高官的不滿,以文化漢奸之名被拘捕,後來釋放了,聽說他一氣回東京去了。」大陸變色後,江文也又回北京去,台灣朋友們也不敢再談論大陸之事了。

1999 年,日本井田敏著作《夢幻的五線譜:一位名叫江文也的日本人》出版,巫永福購贈李登輝總統,他期待李總統關愛,以其高度讓更多台灣人認識江文也吧!

G. 推廣合唱曲

「樂友合唱團」團長**陳安邦**老師,也是台北縣「江文也紀念週」的工作人員及籌備委員,他從各處收集江氏合唱譜,演唱推廣之後,因索譜者眾,決定印譜,並依手稿影本重繪〈清平調〉、〈台灣山地同胞歌〉等曲,獲香港鋼琴家**王守潔**教授義務校正。

台灣沒有人知道蔣經國總統會在 1987 年 7 月 15 日宣布解嚴,而在之前的「政治戒嚴」年代,印製陷匪江文也的樂譜,確實有些風險。儘管陳安邦很勇敢,也得出版社願意掛名。出身軍旅的樂韻出版社老闆**劉海林**謂:「你若敢具名,我就敢印。」1986 年總共印了 1000 本,安邦自費送出 100 本,再幫樂韻銷售 200 本。但直至 1993 年全國比賽,〈漁翁樂〉被選做指定曲,樂譜方得以售罄。

H. 首度進入教科書

　　政治解嚴後，台灣輿論高呼「**教科書也要解嚴**」，政府遂在1990 年發布「開放、審定」政策。這是踩到歷史契機的工作，由於前一年，筆者曾在《中國時報》文藝版發表一篇談論國小音樂課本的文章，被出版社邀任主編。

　　取材古今中外音樂，提升國民欣賞水平並與生活緊密結合，是筆者追求的教科書主軸。但是雖曰「解嚴」，審查的保守卻是舉國皆知，雖曰「開放」，仍要依照迂腐又過時的「課程標準」來編輯，再送入國立編譯館，經層層審核才能發行。許多教授主編的自然、數學等科學科目，亦曾獲得「不予通過」的命運。

　　筆者非常盼望江文也能夠破繭登上教科書，又怕直接介紹「陷匪音樂家」及「國府稱為漢奸」的人物，而拿不到上市執照，全書皆毀。絞盡腦汁才想到拐個彎，以標題「我國第一位得到國際大獎的音樂家」方式出場。在 1991 年 9 月讓江文也首度登上全國性教科書，是此生引以為豪的光榮大事。兩年後，筆者被 K 公司挖角重新再編一套，始能以跨頁正式介紹江文也。之後，各公司跟進，國中、高中亦同。筆者在報章雜誌發表的文章，也成了各家「教師手冊」的引用資料。

I. 上揚唱片

　　江文也颶風刮起，有一位粉絲默默地做一件了不起的事，那就是上揚唱片老闆**林敏三**、**張碧**伉儷，他們透過日本音樂家**雨宮靖和**牽線，搭起 **NHK 交響樂團**的橋樑，利用 NHK 珍藏的總譜，由台灣指揮**陳秋盛**飛往日本，1985 年 3 月 12 日在江戶川文化中心錄下兩

盤母帶。製作出第一專輯:〈台灣舞曲〉與〈孔廟大成樂章〉,第二專輯:〈故都素描〉、〈汨羅沉流〉、〈田園詩曲〉與〈絃樂合奏小交響曲〉。這個突破,讓許多人首次聽到江文也的音樂,建立起「台灣文化自尊心」。

上揚於 1992 年 12 月又遠赴莫斯科,在柴可夫斯基大廳錄製《香妃》專輯,附加〈一宇同光〉、〈阿里山的歌聲〉共計三曲,演奏、錄音都是高水準,也極力強調錄音工程的科技與用心。

1995 年華視影片《白鷺鷥的幻想》使用上揚唱片當背景音樂,上揚趁機再次推出「紀念音樂大師江文也 85 冥誕／兩張 24K 黃金 CD」。可惜並未熱銷,那是因為影片播出為下午時段,收視率欠佳,實屬無奈。

上揚唱片讓許多人以為〈故都素描〉是新出土的樂曲,卻原來就是〈北京點點〉。此乃因為台灣仍是戒嚴年代,上揚與**陳秋盛**都怕江文也還在「黑名單」上,就用 Bunya Koh 代替江文也,用〈故都素描〉代替〈北京點點〉。後來北京也沿用〈故都素描〉,我想,天上的大師應也會說 OK 吧!

筆者推崇大師,經常購買此 CD 做為禮品或獎品,故能聽到許多樂迷不滿解說小冊錯字太多,資訊太舊;有人踢館,**廖興彰**老師也開罵;筆者只能說,大家愛之深責之切,是好事。

上揚三張 CD 的文案撰述委託資深愛樂人執筆,但因史料研究才在起步,部分資訊以訛傳訛,例如:依照北京遺孀所撰「江文也所獲 Olympics 獎項為銀牌等等,實在無法苛責。三張 CD 應是難以回收成本,粉絲們只能致上敬意並熱心推展!

J. 台北縣紀念週

江氏成仙九年後,台北縣文化中心**劉峰松主任**(等同日後之文化局長)成功舉辦「江文也紀念週」,出版手稿樂譜、CD 與文集,舉辦學術研討會,再度掀起研究熱潮,至今所有的江氏粉絲都非常感激。

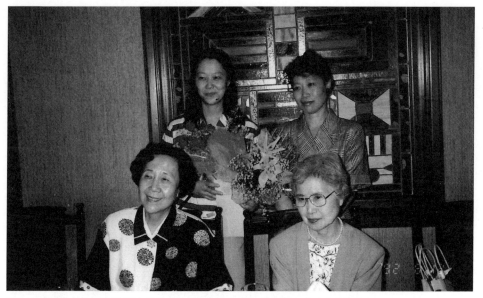

江夫人（前右）與吳韻真與女兒 1992 年合影於台北（台北縣文化中心提供）

　　在炎炎夏日的台北，來自東京的**乃ぶ**女士（三女和子陪伴）與來自北京的**韻真**女士（長女小韻陪伴），各自下飛機後直奔仁愛路福華飯店，這是兩人的首次見面，報紙採訪的鎂光燈閃爍不停，這歷史性的一刻是 1992 年 6 月 11 日晚間，兩位風度高雅的女士都知道，這一天是丈夫在美麗福爾摩沙誕生的日子。

　　由於已和北京江師母通過信，我和小韻母女一見如故，徹夜長談，雖然感受到兩岸隔離 40 年的落差，有些話題也不宜談論，但雙方均很投緣。離開台北之前，小韻很開心地告知，劉峰松主任轉達尤清縣長要他找個職位，把小韻留在父親的故鄉工作。不過，孝順的小韻得照顧媽媽，無法滯台。

　　遺憾的是由於不諳日語，無法與乃ぶ夫人及**和子**交談。但看到井田敏的書，始知隔年改由庸子陪同，乃ぶ第二次到台灣，只因去年活動滿檔，無法和大哥文鍾敘舊。

　　時隔 60 多年，住嘉義的文鍾向家人介紹：「她是你們的嬸嬸，是她讓文也成名的」，說完就淚不成聲。乃ぶ則說：「在上田讀中

學時的文鍾是英俊少年，中日語流利，因為被日軍逼迫成為**特務軍員**，戰後入獄受刑，臉部才會變形吧！」

文鍾告訴乃ぶ：「上田讀書的五年，是人生中最幸福的時期。現在在嘉義醒來時，還會想今天上田的天氣如何？現今只能每天看日本電視來懷念。」文鍾在上田受到大輪寺和尚的啟發，晚年就在佛教哲學思想的思索中度過。他又說：「文革之後，有請廈門的女兒明華到北京去探望叔叔，也請女兒替老父**致贈一套音響給叔叔**。」

十幾年後，在井田敏書上讀到乃ぶ夫人非常抱怨台北縣文化中心未事先告知北京吳女士亦將出席，並說：若事先知悉，她將不會來台。她也告訴親戚，台灣報紙都把她的名字寫錯了（按：誤為「信子」）。

事實上，此事乃籌備委員會召集人許常惠先生首先提議：「邀請北京吳女士來台」，同是籌備委員、年輕不懂事的筆者隨口說：「要就兩位夫人一起邀請吧！」並獲得會議通過。之後，承辦人員如何處理筆者完全不知情，籌備會結束後，也未曾再過問。

2006 年，曹永坤先生責怪筆者提議「同時邀請兩位夫人」，讓乃ぶ夫人極不舒服，我自己也覺得委曲與無奈，因為在台灣，牽涉到經費的決策，絕非許常惠一人能敲定，更非筆者能改變。不過，數年後詢問承辦人員，她們承認確實蓄意隱瞞兩邊，怕的是「兩人都不來了」！

但筆者總盼望如何彌補歉疚！現在，用 20 年時間為大師寫傳，似可補無心之過吧！天上的曹先生可能會跟江文也報告：「這個激將法還真有效呢！」2013 年寒冬，令人敬佩、堅強

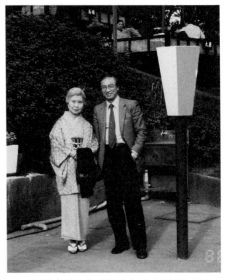

1986 年曹永坤先生與江文也夫人攝於東京
（曹永坤提供）

守護夫婿作品的乃ぶ夫人，也到天上陪伴阿彬仔了！

K. 普通讀者

　　本書設定的讀者是：一般台灣人！初稿告一段落，我就送影印店裝訂成冊，先給父親劉有道（1926.8.28-2013.5.9）看。他是日治岡山公學校第一名畢業生，但因家貧無法升學。他問了一個好問題：這個奧林匹克是真的嗎？因為電視上有聽過「麵包界的奧林匹克」、「美髮界的奧林匹克」、「電腦遊戲的奧林匹克」！為此，我補寫一段說明奧林匹克的歷史。幾年後，父親又說：「書出來後，妳上輩子欠江文也的債，應該就能夠還清了吧！不過，妳要等初稿影印裝訂給百人審閱之後，才要出書嗎？」老爸擔心看不到成書，也果然沒看到。

L. 史料調查

　　由於許常惠率先在民生報撰文指：「江文也只有返台一次，他的台灣是想像的」（詳附錄：粉絲琴緣），被許多論文引用，日後公視《留聲》影片中，仍有數位人士信口開河如上附和，令筆者非常訝異！因為，依照高慈美、呂泉生等人所言，戰前在日本的台灣學生，包含廈門、福州等「**日本勢力區**」的學生們，每年或隔年就會返鄉一次；加上橫濱、神戶或門司到廈門的船班，都必須停靠基隆港補給食物與飲水，乘客也都會順便上岸或到台北探親兼遊覽（**廈門的小學畢業旅行也會「遊台灣」**）；故實際狀況並非如 1949 年之後的阻隔，而是台灣、廈門的船班皆如同日本國內線。

　　為了搜尋史料佐證，筆者必須搜尋日治時期的台灣報紙及雜誌，在「電子資料庫」尚未建構完成的年代，必須親赴中和的國立中央圖書館台灣分館（2013.1.1 更名為國立台灣圖書館），借出發黃的報紙或微縮膠卷（microfilm），辛苦之外，視力更不堪負荷。很慶幸獲得館員告知，不久就能推出《台灣日日新報》的數位化檔案，最後，透過台灣大學圖書館館員的幫忙，終能查到江文也經常返台的新聞報導及資料如下：

江文也 19 歲之後返台的「史料記錄」

（未含史料之外以及少年中年的路過台北）

	年代	返台記錄	史料出處
1	1929 年暑假	武藏高等工科學校一年級，暑假到台北錫口（松山）電力廠實習。	俞玉滋／1990／江文也年譜／北京人事資料之本人手稿
2	1930 年暑假	大哥在廈門結婚，往返之際，順道返台。	日記及江明德手稿
3	1931 年春	可能返廈門探臥病父親，順道返台。	據 1934.4.5《台灣日日新報》內文提及「睽違三年返台」
4	1933 年1 月底	1 月 24 日父逝，返廈門。但不確定是否返台。	
5	1934 年4 月 5-20 日	以音樂比賽一、二屆聲樂組亞軍，返台巡迴演唱二週。	1934.4.5《台灣日日新報》刊登與伴奏於基隆下船之照
6	1934 年8 月 11-24 日	參加楊肇嘉率領之「鄉土訪問音樂團」巡迴表演。	報紙與節目單
7	1934 年秋	為作曲，返台親近山水、採集民歌、捕捉靈感。	日本《音樂世界》雜誌：〈白鷺鷥的幻想〉寫作過程
8	1936 年2 月 18 日	尋求贊助款，住楊肇嘉家一星期。	1936.2.19《台灣日日新報》＆致楊肇嘉書信
9	1936 年4 月中旬	弟弟文光放假到澎湖，突發盲腸炎，4 月 12 日夭折，返廈門奔喪。	家書
10	1936 年冬	台中開獨唱會	根據巫永福文章（詳閱本書「餘韻篇」）
11	1937 年 -1946 年	不詳	待有心人查證
12	1947.2.28 之後	在北京被拘押 10 個半月之後，返台至淡水探視大哥。大哥恐他「被二二八」強逼他離台。	呂泉生傳記

M. 豐原阿公廖來福

　　本書最重要的聲音史料（翻自唱片之 MP3），來自 93 歲的豐原阿公廖來福先生（1923-2016）。廖阿公日治公學校畢業後，因家貧而放棄已考取的中學，後被徵召到南洋當軍伕。戰後，因自修化學知識，得以進入公賣局菸廠試驗室，負責品質管理與化驗工作，執行提高品質與降低成本的兩難任務。60 歲從豐原菸廠化驗室退休，育有 5 男 3 女，他打趣地說，工作時需要試菸，每天樂於「呷菸賺薪水」。

　　921 地震後，孫子送他電腦入門書，他摸索著自學上網，結交網友。還自己架設「古時記憶的旋律」（古い記憶のメロデイ）網站，將早年蒐集的日治時代歌謠、校歌等放上，並和日本年長網友分享共同的記憶。

　　廖來福多才多藝，會拉二胡、小提琴，也會作曲，喜歡騎自行車，平時涉獵音樂、天文、地理、化學等領域文章，已譜了 300 多首歌曲。他也將《易經道源》翻譯成日文，和日本網友一起探討中國傳統哲學，分享大自然間陰陽盛衰順逆的消長，和宇宙、人間貪欲所形成的利害得失等，因而吸引日本博士級網友，專程搭機來台造訪他們心目中的奇人，阿公還表演小提琴、二胡演奏，讓日本網友驚艷不已。

　　他平日勤於上日本網站搜尋老歌影音史料，在「日本戰時軍歌」領域有豐富的成果。某日找到「白光主唱／江文也作曲」的華語歌曲，但遍尋不著歌詞，阿公無法聽懂，遂 mail 求助「台北音樂教育學會」。我們發動數位 60 歲以下之人，也只能聽懂七成。直到……（詳請閱本書「國民黨捉漢奸」）。

N. 作品二三事

　　1981 年，謝里法、韓國鐄、張己任三位教授引燃「江文也復興運動」之後，不少人及北京女兒陸續整理「江文也作品表」。

　　本書為生平史料調查研究之撰述，未列出江文也作品表，乃因

辛苦保存樂譜 70 年的東京江家，尚未能全部公開。而北京雖已出版全集，仍有文革之遺珠。筆者最感興趣的是：

一、不知〈泰雅族之戀〉是否完成？

二、〈白鷺鷥的幻想〉總譜手稿在東京江家，期待被演奏。

三、日本網站上出現〈白鷺鷥的幻想〉鋼琴版，也有〈孫悟空與牛魔王〉、〈千曲川的素描五首〉，令筆者非常好奇，期待更多人士持續挖掘研究。

0. 不是人

許多人都愛問：「戰後江文也為何不回到日本或台灣呢？」有人回答：「他若回台灣，會被二二八！」、「他若回日本，永遠的亞軍，會得憂鬱症！」也有人說：戰後日本會把江文也、柯政和及諸多畫家、文學家等人歸類為「中國人」，就是想避免他們被清算，未料還是躲不掉災難。

其實，當年的菁英都是這款命運。知名歌詞作家，也是台視「群星會」製作人**慎芝**女史，因為父親在日本軍部當翻譯，從小遷居上海，及長就讀於日本人辦的「第一女高」，戰後返台定居，一直到二二八之後好幾年，家人仍被調查、拘禁，家屬苦不堪言。

在台灣，江文也曾寄回大量唱片及書譜，並於信中稟告楊肇嘉，要贈送年輕人並藉此鼓勵後輩。也有許多文化人自購曲盤，但日後因恐「漢奸」罪名連累，或因二二八而毀了唱片、書譜、信函，真是遺憾呀！

猶太裔作曲家**馬勒**曾說自己是「三重無國籍之人」，江文也呢？親大哥**江文鍾**在虞戡平的鏡頭前說出：「做人真辛苦，日本人當你是殖民地二等國民，中國人把你當做日本人，不讓你說是漢民族，讓我們無法適從，兩邊都持異樣眼光，那是軍國主義時代，懷疑心很重，**我們只好自嘲『不是人』，不是台灣人、不是中國人、也不是日本人。**」

請容許筆者再次贅述前已提及，北京吳韻真已生二子，絕不允

許江文也回到東京,江文也仍脫身回台北,卻逢二二八浩劫,大哥自己要逃命,也叫他離台,這是歷史的無奈,懇請勿再使用「選擇錯誤」或「投共」的評語。

P. 錯誤高帽「台灣蕭邦」的後遺症

1981 年江文也出土後,林衡哲醫師撰文稱頌他為「台灣的蕭邦」,媒體爭相引用,看似吸引目光,製造話題,卻也引出後遺症。當時的台灣人,尚無法聆賞江大師音樂(除了 1936-1940 年代之人),等到錄音出來,許多深具鑑賞力的人聽到唱片後,紛紛搖頭,一點都不蕭邦嘛!

Q. 井田敏與張漢卿的溫情

1999 年,日本白水社出版《夢幻的五線譜:一位名叫江文也的日本人》。此書作者井田敏(簡介如前言)在 1996 年 8 月之前完全未曾聽聞江文也之名,是因為赴美國亞特蘭大主持奧運場外活動「日本畫展」的兩個月期間,巧遇來自加拿大的州政府公務員/台灣人張漢卿,始知「奧林匹克音樂獎」之故事,張漢卿也提供他所有的中文資料。巧結江文也之緣的井田敏返日本後,立即透過音樂著作權協會連繫上江夫人,他描述首次拜訪乃ぶ夫人的印象:

1996 年,我搭東急目蒲線到大岡山車站。與接我的**庸子**穿過時髦的商店街,行經緩坡來到舊式無電梯的公寓三樓。走進玄關,穿過左手邊的廚房,在右手邊最裡面的客廳中,**江乃ぶ**女士正跪坐在布墊上,戴著無框的眼鏡,眉清目秀,穿裙子與對襟毛衣,背脊挺得直直的,白髮整齊地束在頭後,根本看不出高齡 85 歲。她請我坐上沙發,在不大的客廳裡,一眼望見旁邊放著小佛龕(註:應是祭拜江文也)和三色堇的小小繪畫。「那是三色堇,文也就叫我三色堇」,乃ぶ有些含羞地笑著說。

訪問後由江家次女庸子負責提供資料,四年的調查採訪終於成書。卻未料庸子以「敘述有誤、誣蔑先父名聲」,堅持初版售罄就要下架與絕版。此事在日本網路上引起討論,有人揣測指東京夫人

井田敏與其著作（井田遺孀提供）

不喜歡書上提到北京吳韻真，甚至說元配原本要求不得有姨太太的鏡頭，是井田敏自作主張到北京訪問，還在書上放了照片。

　　當然，現今讀者已然知曉，最大的問題應是庸子已發現，母女誤認的銅牌，只是參賽紀念牌。雖然遺憾，卻還有獎狀呀！更珍貴的是父親的手稿與史料，已是無形文化財，期待庸子打開心胸，讓世人更加認識父親的才華。

　　網路上也看到張漢卿先生為井田大作下架而打抱不平的文章，台灣有出版社向白水社洽詢翻譯，也無結果。井田敏遭此打擊，癌細胞復發，於 2004 年辭世。以下是他對「日本人／江文也」的聲援：

　　　1936 年柏林奧林匹克唯一音樂組獲獎者，卻被日本音樂界持續忽視的「日本人」，被日本的侵略及殖民政策徹底利用的「台灣出生的日本人」，在無法掙扎的政治大浪潮衝擊下，只能終其一生的沉沒嗎？

　　井田敏的著作，封面選用江文也手繪圖畫，筆者也在網路上買到一冊二手書，特請讀者們欣賞。

R. 東京奧運能聽到《台灣舞曲》嗎？

（本文發表於 2020.10.10. 自由時報）

　　2020 東京奧運籌辦期間，「東京愛樂交響樂團」曾被邀請擔綱

演出，但因隔年更換製作單位而未現身開幕式。東京愛樂曾致力「世界民謠」錄音，台灣上揚唱片也曾邀請製作《桃花過渡》、《山歌仔》等台灣民謠專輯，深獲歡迎。

「東京愛樂」前身於 1911 年在名古屋創立 (初始為少年隊)，係日本最古老的管絃樂隊。1938 年遷移至東京，改名「中央交響樂團」，1941 年改名「東京交響樂團」，1952 年改制為「財團法人東京愛樂交響樂團」。悠久的歷史背景與實力，係獲「東京奧運委員會」青睞的原因。

前述「中央交響樂團」在 1940 年春天，由德國人 Manfred Gurlitt 指揮，錄製了《台灣舞曲》蟲膠 78 轉 SP 唱片，上下兩面八分鐘，由「**狗標 Victor**」唱片公司發行，也銷售至滿洲國。

《台灣舞曲》是早年奧運與「體育競技」平行舉辦「藝術競技」，1936 年柏林 Olympics【榮譽獎】作品，作曲家是日本籍殖民地選手江文也，同年《**東京日日新聞**》稱其為實質的第四名。二次戰後，奧運取消藝術競技，此獎成為日本唯一、台灣唯一、亞洲唯一的 Olympics Music Awards。

「中央交響樂團」改名為「東京交響樂團」後，仍由「狗標 Victor」發行蟲膠唱片，同樣由 Manfred Gurlitt 指揮《孔廟大成樂章》，此曲長 33 分鐘，需要兩張曲盤四面來容納。這是江文也 1938 年到北京就任師範學院教授，數度赴國子監孔廟，聆賞春祭、秋祭之後，將古樂編作成西式管絃樂的大曲，榮獲**東京放送局做「亞洲廣播」**，以彰顯日本推崇孔子、尊揚儒學的文化戰略思潮。

將登上奧運舞台的「東京愛樂交響樂團」，與台灣人結緣於 1940 年，八十年後，**日本與台灣眾多江文也粉絲，期待《台灣舞曲》也能由同樣的樂團，帶回奧運舞台。**

1936 年柏林奧運作曲組複賽，由「**柏林愛樂**」於 6 月 11 日演奏的《台灣舞曲》，似乎未留下錄音。這一天，無法親赴柏林、26 歲尚未成名的江文也，因為二等國民的身份被欺負，落寞在東京過

生日。同一天過生日的是 72 歲的「**柏林奧運音樂總監**」Richard Strauss，兩人類似古代的主考官與考生，在 1936 年結下未曾謀面的歐亞師徒生日琴緣。（作者為台灣前音樂課本主編）

附錄

粉絲琴緣

生平年譜

Fans 的 Cadenza

影音資訊

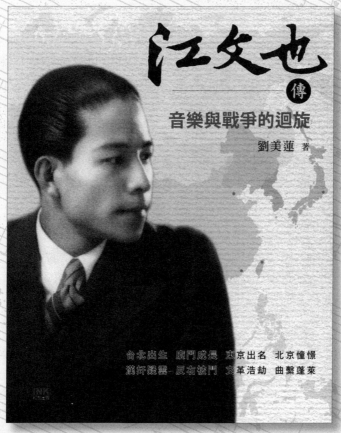

《江文也傳：音樂與戰爭的迴旋》初版封面

【附錄一】

粉絲琴緣

從 fans 到研究的 30 年調查記錄
兼述江文也在台灣破繭的過程

在故鄉佚名 40 年

1972 年，筆者就讀台灣師範大學音樂系二年級，在台北市牯嶺街舊書攤買到一本漬黃的鋼琴譜〈台灣の舞曲〉，曲名除了日文，還標示英文、德文、法文，由東京 HAKUBI EDITION 發行①，作曲人江文也，編號作品一，猜測他是日本人。

在音樂系算是多聞的我，好歹也知道幾位日本作曲家之名，卻從未聞 BUNYA KOH 江文也②之名，單曲樂譜封面及其印刷、繕譜、紙張也都比台灣 1970 年代的樂譜更精緻，又有 TOKYO 1936，乃係日本統治台灣時期，讓我以為是日本人來台遊覽或居住的紀念曲。後來，在許常惠教授的《台灣音樂史綱初稿》，看到只有一行文字提及（幾年後的改版，有半頁），心想，這位江氏應是旅日台僑吧！

我這懵懵懂懂的大二學生彈奏〈台灣の舞曲〉，仍驚訝其三拍加四拍的新潮，此曲沒有近代台灣歌謠如〈四、月、望、雨〉（四季謠、月夜愁、望春風、雨夜花）般已然定型的五聲音階「漢謠風格」；又不像日本曲風，加上不知其為管絃樂的構思，鍵盤指法不太順暢，很難彈奏，未予宣揚，但知 1970 年代的台灣創作鋼琴曲，無一能望其項背（1990 年之後，傑作多多）。

① 白眉出版社／東京目黑區／昭和 11 年 11 月 2 日發行／定價：金壹圓／發行人：岸本幸太郎。

② 當年音樂系課程，只有歐洲十八、十九世紀的嚴肅音樂。我個人對本國音樂的接觸，只有校外的流行歌、民謠、國樂，以及讓許多人聽不懂而產生自卑感或排斥的由許先生領導的所謂「前衛音樂」。

1981年2月，婚後某日，整理舊物，發現這本古董樂譜，拿出來彈奏，音感很好的夫婿蕭然傾聽，用他濃厚的本土意識大呼：「台灣有這麼頂級的音樂家嗎？怎麼從來沒聽過？」我認真練琴，他則努力尋找資料，卻只查到「江文也陷匪」！在沒有網路又且是戒嚴年代，想知道江文也是誰？真像問道於盲呢！

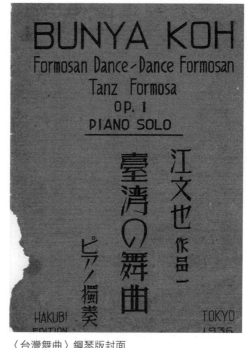

〈台灣舞曲〉鋼琴版封面

強大震撼

僅隔一個月，平地一聲雷，**謝里法、韓國鐄、張己任**三位教授的文章相繼見報③，冰封四十年的江文也彷彿出土了，熱潮馬上擴散，**郭芝苑**與**廖興彰**兩位老師寫出他們所知道的江文也④，我則訪問恩師**高慈美**和**呂泉生**、**陳泗治**等教授，撰文發表於《雅歌月刊》⑤，這雜誌因係免費贈閱，

③ 張己任，〈才高命舛的作曲家江文也〉，《中國時報》（1981.3.16）。
　謝里法，〈故土的呼喚──記臥病北平的台灣鄉土音樂家江文也〉，《聯合報》（1981.5.8），此文撰寫早於張己任，卻被聯合報壓著，見中時刊出，才見報。
　韓國鐄，〈作曲家江文也的復興〉，《聯合報》（1981.5.29）。
　謝里法，〈把他交給音樂界〉，《聯合報》（1981.5.29）。
　韓國鐄，〈江文也的生平與作品〉，《台灣文藝》革新號19期（1981.5）。
　劉美蓮，〈出土的台灣舞曲〉，《台灣文藝》86期（1984.1）。

④ 郭芝苑，〈現代民族樂派的先驅者〉，《音樂生活》（1981.7）。
　廖興彰，〈江文也作品增補〉，《音樂與音響》（1981.9）。

⑤ 雅歌樂器公司代理日本河合鋼琴期間，贊助「亞洲作曲家聯盟中華民國總會」編印《雅歌月刊》，由於陳慧珍主編的器重，筆者開始寫稿。該刊為免費寄送，故發行量為全國音樂刊物之冠。1983-1984年共計發表〈江文也的震撼〉、〈出土的台灣舞曲〉、〈訪高慈美教授談江文也〉、〈訪呂泉生教授談江文也〉。

發行量很大。我也敘述：「1936 年江文也成名之前，歐洲最新進的樂譜或唱片，東京都買得到。」回想我讀音樂系的 1970 年代，彈首 Debussy 都被說成好先進！系裡課堂上未曾聽聞 Sibelius、Schoenberg、Bartok、Stravinsky……，都靠自我進修。

郭芝苑老師看到《雅歌月刊》拙文，主動寄贈他外出影印後，「親手裝訂」的樂譜數冊，我練習數首，很感慨為何 1970 年代的台灣，尚無人超越江文也。

1982 年夏天，高慈美教授在東豐街家裡舉辦「江文也聚會」，留德的師丈**李超然**博士、企業家**辜偉甫** ⑥、**許常惠**教授與外子等人共聚，身懷六甲的我和**蔡采秀**教授分別彈奏江文也作品，許教授說他記得**蔡繼琨** ⑦曾經指揮交響樂團演出〈台灣舞曲〉⑧。我也提到在郭芝苑家中看到一張彩色照片，是兩年前日本人去北京探望時拍攝的。江躺在床上，注射點滴，不過，管子很粗陋，連**鄭泰安**醫師都說他看不出這是導尿管還是點滴的管子？看來斯時北京的醫療是令人堪憂的。

姪子出面

老友《全音音樂文摘》主編**李哲洋**老師告知，江文也親哥哥江文鍾的兒子**江明德**，就住在象山山下的虎林街。

江明德是台灣師大美術系畢業的畫家，第一通電話我表明了想

⑥ 辜偉甫先生表達對江文也的崇拜與敬佩，並承諾贊助錄音與出版。遺憾他病了，九月仙逝了，江氏作品出土計劃停擺。

⑦ 蔡繼琨（1912-2004），出生於泉州之台灣鹿港子弟，畢業於日本「私立帝國音樂學校」（與高慈美同校），在福建時曾任省主席陳儀夫人（日籍）的鋼琴老師，與陳儀成為好朋友。1945 年隨陳儀來台，任台灣省警備總司令部少將參議，籌組「警備總部交響樂團」（省交、國台交之前身），二二八之後，因係陳儀愛將，避難至菲律賓，後返福建。

⑧ 徐麗紗教授於 2000 年查閱舊節目單，並未發現此曲。或許蔡繼琨曾練習過，或許因「音樂家陷匪」不得演出，或許只是經常記錯事情的許常惠教授隨口說說而已。

要訪談江文也事蹟，卻只聽到一句模糊的台語：「阮這仔無江文也」就斷線了！我告知李哲洋，始知原來我的台語不及格，喝醉酒的江老師模仿我的發音說：「阮這仔無江文野！」原來「也」的發音不能唸成「野蠻」的「野」。還好他酒醒後，同意我和李老師登門，三人總共詳談三次，由他提供親撰家族與叔叔的資料，讓我重新執筆寫作。

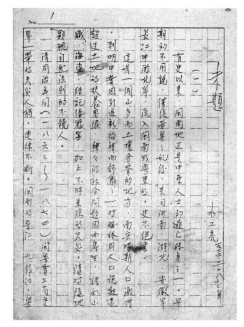

江明德手稿

1983 年 11 月 17 日，「台北市立交響樂團」由客席指揮**張己任**首演〈台灣舞曲〉。更令人興奮的是，我最尊敬的**張繼高**先生，在其主持的《音樂與音響》雜誌，刊出香港樂評家**周凡夫**赴北京探病的報導，附有周大嫂攝影、江文也癱瘓臥床的照片。張繼高還致電香港，肯定周凡夫的努力，周又繼續寫〈半生蒙塵的江文也〉，1983 年 12 月 12 日發表於《自立晚報》副刊。

這激勵我加快手腳，再與江明德通話，又加上其他資訊，寫成〈江文也的悲劇一生〉，正在修訂時，接到旅美文化醫師林衡哲來信，表示他將編印一冊各界書寫江文也的「摘錄文輯」，擬收錄我已發表於《雅歌月刊》的數篇小文，並希望我能幫忙提供照片。我立即向高慈美教授借出珍藏 50 年的老照片，並自掏腰包請台大校門口的「好朋友照相館」翻拍，再附上新作〈江文也的悲劇一生〉，以航空快信寄出（當年沒有傳真及電腦），未料林醫生以「來不及排版」為由，拒絕新作。我馬上用更昂貴的國際電話表示，寧願用這一篇新作更換數篇舊作，林醫師仍未應允。

此書為美國「台灣文庫」的創業作（叢書編輯為林衡哲、陳芳明、張富美），初版標示 1984 年 3 月 15 日，但照片沒有標示高慈美提供，讓高教授頗有微詞，又說：「照片都來得及登，為何妳的新作來不及登？」留日的**廖興彰**老師則說：「美蓮之作是唯一訪問到江家親屬的報導，若要刊登，整本書中的資料都要修改，豈不麻煩！」

我將此作投稿《**自立晚報**》副刊，獲**向陽**主編厚愛，於 **1984 年 3 月 21-22 日**兩天發表。旋接李哲洋來電表達不滿，我立即寫信並附上影印手稿，證明我在前言就已寫下「訪問江明德係經過李哲洋引見……」此乃被編輯刪掉的啦！他才釋懷 ⑨。

對「非作家」而言，文章見諸副刊確實可以壯膽，我想發起「樂譜出版」行動，寫信給**吳三連基金會**，此乃因慈美老師告知，已辭世的台北市長吳三連先生與江文也是好朋友，故大膽投函，也收到基金會端正毛筆楷書回函「無此預算」。

有一陣子，外子在辦公室收到幾封失聯老友來信：「看到大嫂寫江文也，提到你在台大任教，特此連絡。」原來是太平洋彼端，美國諸多台灣同鄉社團期刊經常轉載台灣的文章。很多年後，台灣前衛出版社林文欽社長重印「台灣文庫叢書」，終將自立晚報拙文收入，但已是 1988 年底，錯過黃金研究的熱潮，許多買過美國初版的人不會再買第二本了。

探訪北京家屬

在台灣、中國尚未開放往來的 1984 年 6 月，嫁到東京的舍妹美香即將赴北京與夫婿相聚，我拜託美香無論如何得想辦法探視江家人。由於我在台灣取得的江家地址是舊的，美香很辛苦才問到新址，先寫信詢問是否方便接受外賓拜訪。因為文革雖已結束多年，與外

⑨ 十幾年後，一位北藝大研究生范揚坤告知他看到這封信，讓我嚇一跳！原來李老師過世後，夫人林絲緞將遺物捐給北藝大，范同學正在整理呢！

賓往來仍需向上級申請。很幸運的，上級答應了，美香得以登門拜訪。按址來到中央音樂學院的宿舍，樓梯上囤積了數十個大白菜，這就是北京人過冬的配給蔬菜。

江師母和女兒小韻兩人熱忱接待美香，但因文革後遺症，母女倆根本不敢對陌生人多話，只能簡單提到生活的辛酸，問問外國的狀況。美香看室內有冰箱、電視，心裡很清楚這是當時因應外賓來訪的樣板，江師母說起在美國的台灣人匯款幫助她，100 元美金被扣除各項名義的稅款後，只能實收 25 美元。

相隔一個月，吳韻真終於成功申請拜訪外賓，踏入美香住的飯店，當時的服務員都監視外國人行動，只能淺談輕語。師母說**每日都努力整理江文也作品**，文革被抄家之後，遺的遺，散的散，大約只回來三分之一。當她看到我的文章提及在台灣蒐集的樂譜，希望能影印寄給她。當時兩岸未通，我必須郵寄到日本，請美香的公公再加個信封轉寄北京，由美香轉交給江師母。

美香描述吳女士雖歷盡風霜，仍不掩大家閨秀之氣質。儘管文革時痛苦到自殺未成，平反後又照顧垂危的夫婿，擦身、餵食，卻不怨天尤人，美香對她欽佩至極。她也提到過去黑五類的下一代都不能上大學，今慶幸子女都已能進入夜間部大學，又承蒙「中央音樂學院」讓兩個女兒入校做行政工作。而江家因常有外賓來訪，孩子們也較能廣增見聞。最後提到香港大學正籌備江文也音樂會，已來函邀請吳女士前往，她希望上級能批准，因為身為音樂家的愛人（「妻子」之意），大部分曲子她都未曾聽過。

前述 1984 年 3 月的《自立晚報》拙作，周凡夫馬上推荐給香港《聯合音樂》雜誌，分上下期於 6 月、7 月轉載，並註明「轉載自台灣自立晚報」。

周凡夫也將《聯合音樂》寄贈北京江家，吳女士馬上指出部分內容的錯誤，她請美香轉寄信函，筆者也立即將函件及美香寫的〈會晤吳韻真女士於北京〉，刊登於台北《罐頭音樂》雜誌。

劉美蓮女士大鑒：

拜讀了港資刊於《聯合音樂》的大作，敬佩之餘，深感慚愧，對您的奉獻熱腸，感激無量。

大作中有極少部分與文也生平史實稍有出入，我摘下並致奉上敬請參改。

在以《聯合音樂》的（下）冊中：

「婚姻」小題內：

· 在一次演唱會議……其情景描述，與這一樁大事，此報與史實，十分不符。文也曾說：「他與日本妻子原為上田中學同學，他對她的才華賞識，十分敬慕，故追求之並促使她與他同居，後來生了留子女孩。」

· 作品在國際得獎後，他誠邀她寫作軍歌。文也從來沒有為日本寫過「軍歌」，只又經過12首新民會歌及配電影配樂，至于 P.42 中一引的寫之《大東亞進行曲》絕非他所作，實為歷史遺留下的誤傳，實際寫的是《大東亞民族進行曲》。

· 1938年受聘十師大……她的職稱太博大「北報亦非事實。

我與文也相識於1939年，由江文也指揮的廣播思公合唱團以合唱認識起來的，當時他在另師學院任作曲喜歌唱教歌，我在女師學院音樂系教學，他來我事修的琵琶、二胡，逐成母趣，並對我的國語及書寫較為熟識，事業上的互動

（下接）

及彼此意合，促使了愛性的萌發，以致相思，但婚中都違成我双親反對，認為不該與一異國人成婚（因當時台灣淪為日帝殖民地，大陸人比年將台灣人認為是日本人），況她已有一日籍妻子，蔡文振主女与当時挑婚方案在此婚事。為時文也對我說「妻子已患三期肺病，命不長久了」等，不禁更刺激她早亡。我聽後，大加阻隔，絕對不允諾，她做此傷天敗德之舉，決決地勸其命與任故療，以致得知其日妻身體安康。在兩地都斷絕交寫，每月持月薪的半數寄往日本家中，我不但不阻攔，而且很敬佩她對人負責的情操。

「壓力」小題內：

「濃富的日本味……他為此事殺害受眾人所不耐」

文也13歲是日本學，接受了半殖民及歧视的耳濡目染，故作品中自然帶有日本風格的影響，後回國以作品均為中國風格的，但从未写过时军歌。

「聯詠」小題中：

1945年光復後被北禔捕，坐獄十個半月。為時所有被因的十多名台灣同胞，均于不忘訴述這會部釋放。

「折磨」小題內：

文也被划为右派後，降職降薪，調到音院函授部工作。1964年該部取消後，又調到圖書館資料室直到平反改正。原級職復薪，但78年已科癌不复了。

敬安

　　　　　　　　　　　　　吳韻真 1984.10.12

吳韻真信函

　　隔兩年，在香港的上海書局出版《中國傑出音樂家江文也》，作者標示「胡錫敏」⑩。書上完全未提及其採訪調查紀錄，後半冊則直接轉載多篇台港他人文章。正文除了吳韻真的文章之外，大量取用《聯合音樂》拙文，也就是原載《自立晚報》之拙文。

　　我隔了幾年才聽說此書，但其只印一版，已經買不到了。周凡夫不識胡先生，只好將整本書影印裝訂成冊寄來。後來大陸、台灣、日本學者的文章與碩博士論文，都註明引用自胡錫敏著作，而未知其源頭在台灣。很遺憾，江氏生平的數項以訛傳訛就此展開，包括我從江明德手書取得的錯誤訊息，例如「島崎藤村是江文也的老師」等等也無法修正了（島崎藤村是極知名的詩人，但他未曾教過江文也）。

　　周凡夫是香港最高知名度的樂評家，和他相識乃因張繼高先生介紹，他本是紡織廠小主管，業餘愛樂而勤於筆耕，成為樂評家之外，還是個「華人樂壇萬事通」，他寄贈予我的香港音樂雜誌，在兩岸未通之前，係台灣人瞭解「中國樂壇」的唯一管道。記得有一本《中國作曲家專刊》，明列三十年來傑出中國作曲家三十人，華人耳熟的姓名都出列，獨缺「江文也」。

香港學術研討會

　　1990 年 9 月 10-15 日，由「香港大學亞洲研究中心」主辦、**劉靖之**博士策劃的「江文也手稿圖片展覽」及研討會、音樂會等活動展開，吳韻真和女兒江小韻首度出國與會。

　　日後讀劉靖之文章，始知此事乃係中央音樂學院**梁茂春**教授於 1988 年到香港開會時起的頭，梁希望 1990 年江文也 80 冥壽能有紀念研討會，最好由香港或台灣主辦。台灣已經解嚴了，但樂壇首領許常惠忙推說「政治氣候不好」，劉靖之就扛下來了，他請聲樂家費明儀教授幫忙找經費，辦成了，發起人梁茂春卻未獲批准，無法

⑩ 網路搜尋不到其簡介，只見其曾編輯竹笛教材。

赴港。而我,正如火如荼地忙著主編教科書之送審,無暇他顧。

隔年,台灣師大吳玲宜碩士論文出版,附上日治末期江文也「大哥江文鍾當戶長」的戶籍謄本,宣告「已婚的江文也夫婦及四位女兒」戶籍都設在三芝(日本法律規定)。

台北縣紀念週

1992 年,台北縣立文化中心**劉峰松**主任,率先規劃為台灣文化人舉辦系列活動,文學家、畫家都列入名單,在他學音樂的兒子/作曲家**劉學軒**推荐下,官方以「江文也紀念週」打頭陣,除了學術研討會、照片資料展之外,也辦了六場音樂會,管絃樂就由**陳澄雄教授指揮**的「省立台灣交響樂團」演出並製作 CD。

由於我本是「台北縣文化中心」的諮詢委員,很榮幸被邀請與多位教授同為「江文也紀念週」籌備委員⑪,當許常惠召集人提議邀請北京夫人來台時,我建議也應邀請東京夫人。

6 月 11 日江文也生日,兩位夫人來到台北,台灣報紙熱情報導,可惜電視台未有拍攝,因為只有三家電視台的年代,每天只有午晚間新聞各一小時,非流行音樂家的新聞很難獲得電視台青睞。

兩位夫人都是氣質高雅、堅毅勇敢的偉大女性,都吃了很多苦。雖然我不諳日語,未與日本夫人交談,但一直都間接聽到曹永坤先生的敘述。倒是多年後,電話中的吳韻真女士說起在台北與我徹夜長談,讓她印象深刻,我還感到很不好意思,因為能力不足,沒幫什麼忙。不過當年確曾有一股傻傻的衝動,想拿出全部存款兩百萬到台北縣成立「縣級的基金會」,後來知道現實,才打消癡夢。

我覺得此次活動最大的震撼,是東京元配帶來許多照片與兩冊夫婿的日文俳句詩集《古詩集》與《北京秋光譜》,可惜報紙完全未報導詩集,也少人關心!

⑪ 籌備委員會:主任/尤清縣長、召集人/許常惠、委員/林衡哲、吳玲宜、卓甫見、洪吉春、張己任、陳澄雄、曹永坤、廖年賦、廖興彰、蔡友藏、劉美蓮、劉峰松。(順序按姓氏筆劃)

來自北京的梁茂春教授回顧這次活動，在 1992 年第四期《中央音樂學院學報》寫道：「台灣理論作曲家們發動不夠普遍，這方面的組織運作，似可再加強。」我同意他批評得非常客氣，因為身為籌備委員的我也很難過。

但是，一向忠厚老實的郭芝苑，對樂壇老大許常惠對江文也的批評及誤解，就在這次研討會展開反擊了！郭芝苑主要針對「1990年香港研討會」論文集中許常惠的文章及發言表達強烈的不滿，郭芝苑文章被收錄在會後出版的《江文也研討會論文集》，身為召集人的許常惠卻未提出論文。

出生地大稻埕

做為一位 fans，每年江文也生日或忌日，我都很盼望能讀到他的訊息。三年沒在報上看到江文也了，深怕讀者忘記「台灣之寶」，我提筆重寫江文也，並以**「三芝出生、廈門成長、東京成名、憧憬北京、心繫蓬萊」**描述其一生，並附上兩位夫人在台北相遇的歷史照片，由於 11 日生日當天無版面，就於 1995.6.12 刊登在《中國時報》寶島版（**夏瑞紅**主編），我也藉機呼籲成立「江文也基金會」。

未料只隔兩天，影劇版刊登**虞戡平**導演拍攝半戲劇半記錄影片《白鷺鷥的幻想》，文也大哥文鍾受訪稱：「我家三兄弟都在台北市大稻埕出生」，消息還真是嚇我一跳。

其實，江文也出土之後，許多人想訪問江文鍾都被拒絕，我也打過電話，被拒，但虞導卻直奔嘉義，手提見面禮按鈴求見，終於突破其心防。粉絲們都非常感謝虞導為江文也大哥留下身影，因為錄影後的 1995 年 3 月 18 日，江文鍾辭世了，享壽 89 歲。

虞導也知道，之前許多文章因資訊不足而謬誤甚多，因此他「取證甚為小心，腳本歷經多次修改」。虞導的遺憾是老年**白光病痛纏身**，拒絕攝影機。不過，白光之前曾數度來台，總是主動告知朋友，江文也是她此生最心儀的男人，也是她所認識最有天賦的人，更不忘說：「他是台灣人。」

　　這部影片的拍攝得力於北京的幫助，此乃因江氏親戚中有位副導演，因此，北京中央音樂學院 1995 年 7 月 20-22 日主辦的「江文也誕辰 85 週年紀念會暨學術研討會」，會中就播放虞戡平的影片⑫。

　　《白鷺鷥的幻想》是聯經出版社發行人**林載爵**透過華視文化公司提案、獲文建會補助的案子，**由吳念真編劇、虞戡平導演**，但華視並不重視，拍竣後準備播出的記者會，我和**劉峰松**主任、**陳秋盛**指揮應邀出席助陣，記者卻沒來半個，他們怎麼會為一部下午五點、冷門時段播出的「半戲劇半記錄」的片子跑一趟呢？儘管導演是以《搭錯車》成名的實力派。

　　幾乎完全沒有媒體宣傳的影片，就這麼冷冷清清地晃過了，一週一次，連我自己都會忘記收看。所幸，執行製作喬志萍先生送了一套 VHS 給我。又過了很多年，華視更換總經理，我建議重播《白鷺鷥的幻想》，或發行 DVD 或授權公益發行，讓更多人認識江文也，卻都人微言輕，我只好自費請華視授權拷貝 DVD，以便演講場合播放宣揚。

給楊肇嘉的信函

　　1998 年，一篇很重要的文章〈江文也二十件新出土信簡見述〉，刊登在《省交樂訊》⑬雜誌，這是著作等身的台灣師大**薛宗明**教授首次撰寫江文也，卻也是當年最珍貴、最有力的史料。此文首度揭露江文也致楊肇嘉至少有 20 封書信，但因收藏者尚不願意全部發表，薛教授只能以「敘述方式撰寫、盡量不引用原文」。可惜樂壇似乎很少人看到這份贈閱的雜誌，而未激起漣漪，也似乎未被引用。為

⑫ 但會後的論文集卻因欠缺經費，拖延到 2000.6 才由台灣贊助而出版。隔年外子到北京，時任中央音樂學院圖書館副館長的江小韻面贈一冊，書中旅日台籍劉麟玉教授搜尋日本圖書館史料的研究報告，最具突破性又最令人感動。至今為撰述本書，仍需要經常翻閱，其中有一件劉教授所提出未弄懂的記事，我也是多年後才弄清楚。

⑬ 「省交」係指「省立台灣交響樂團」，凍省之後稱「國立台灣交響樂團」，今簡稱「國台交」。

何「極少被關注」呢？可能是因為薛教授在篇末大力批判其師大同事許常惠的文章，薛教授寫道：

1981 年起，兩岸三地報導江文也的文章不在少數，大陸和香港的探討方向稱得上得宜有成，唯獨江文也最熱愛、最關心的台灣，卻屢屢出現「歧聲」，茲將許常惠的原文摘錄六段如下：

作者／許常惠
發表／民生報
1989 年 3 月 29 日／前衛卻沒有人知道、尋根卻選錯時候
1989 年 3 月 30 日／遭遇奇異難釐清、愛國卻沒有歸屬

一． 出生於台灣的江文也，因自幼離開台灣，在東京北京活動，未能帶給台灣作曲界新氣象。

二． 江文也曾返台演唱，這短暫的停留竟成永別，他在東京北京曾大放異采，但音樂上的成就，卻沒有給台灣留下影響。

三． 江文也的日文程度超過中文，他的中文是從到北京時開始學的，還無法運用於生活，或表達自己的想法。

四． 江文也獲獎之前，號稱民族樂派或作曲界的在野黨，對抗學院派或執政黨，江文也與他們往來，可能會互相琢磨，但看不出明顯的影響。

五． 他的作品我不明白，寫了不少標題如〈台灣舞曲〉、〈白鷺鷥的幻想〉、〈生番四歌〉、〈台灣高山地帶〉，但我們卻聽不出台灣音樂素材，也許那些標題只屬於幻想的鄉愁，他離開台灣太久了。相反的，他的中國標題是具體的，我們可以感受到傳統與現代的結合。他是屬於「大中國」的作曲家，雖然他生於台灣，但他如此熱愛祖國，卻被祖國拋棄了。

六． 江文也對台灣的鄉愁是抽象的、幻想的！我研究台灣民謠三十年，竟認不出其中的歌調，他所表達的台灣竟是如此不具體、如此幻想又如此遙遠。

這次公開摘錄的 20 件新出土信簡是研究江文也的第一手資料，我們看到一位藝術家令人感佩的專業執著，遠矚的闊達胸懷和安於貧窮，對藝術矢志不移、至死方休的勇者素描。江文也豐富、高成就的一生隨著歲月的斑駁成了歷史，希望治史者以正確、成熟、專業的史觀，公平地為昨人作記，不偏不倚，去私心，捨排貶，予江文也應得的尊重和歷史地位。

讀者們知道，薛宗明和郭芝苑挺身捍衛江文也的尊嚴，仗義直言，是文人的良心良知。薛宗明後來因不堪困擾，辭掉台灣師大教職赴美國定居，是台灣音樂研究的遺憾。薛宗明曾 mail 筆者：「一位得到國際大獎的台灣作曲家，竟遭同為台灣人，而且在作曲領域乏善可陳者的奚落，這就是迫使我和郭芝苑兩個平時『黯然無聲』的人，要講公道話的原因。」

很遺憾，許常惠文章的段落標題：「江文也作品中對台灣的鄉愁是抽象的、而非具象的」，仍然被延續到眾多論文之中，以訛傳訛的範圍廣及教科書，甚至「中央研究院學術研討會」，也有〈想像的台灣：江文也…〉發表，後來又有〈想像的民族風〉等論文被歐美日學者引用。

中央研究院學術研討會

2003 年 10 月 24 日，中央研究院台灣史研究所籌備處也主辦「江文也學術研討會」，跟前一年文建會出版張己任教授的專書一樣，大家似乎都沒看到薛教授的大作和虞戡平的影片，所有的論文皆稱江文也在三芝出生，筆者以聽眾身分提出 1995 年該影片裡的「大哥親口說」，馬上引起三芝鄉親抗議，還有一位教授說：「出生在哪裡，有那麼重要嗎？」因此，其他的錯誤，諸如「只有返台一次，就寫出〈台灣舞曲〉」等等更大的問題，也就不想再提了。

學術研討會之外，籌辦的**周婉窈**博士也舉辦兩場江文也音樂會，一場由國立台灣交響樂團在中研院演出，一場在國家音樂廳演奏廳

舉行，後者上半場由聲樂家陳威光獨唱（鍾曉青伴奏）〈生番四歌曲〉及中國古詩詞〈大風歌〉、〈田家春望〉、〈黃鶴樓〉、〈春歸去〉等歌曲；後半場由旅美鋼琴家宋如音獨奏〈台灣舞曲〉、〈16首斷章小品〉、〈一人與六人舞蹈音樂〉。這場音樂會，由超級粉絲**曹永坤**先生，與其兄長**曹永和院士**的基金會贊助經費，才得以成功舉辦。

中研院研討會之後，周婉窈博士繼續調查，得到日治時期的戶籍史料，證實文也父親江長生與其兄弟們於明治 39 年，即 1906 年 3 月 9 日，首次將全戶戶籍從「艋舺」遷到「三芝」（可能是購買土地之需），戶長是老二江永生，他於同年 5 月 7 日過世，由江長生繼任戶長，但半年後的 10 月，**江長生一戶即「寄留」於大稻埕**，且數度更改「寄留」地址，故 **1906 年秋至 1922 年之間都寄留在大稻埕**，因此大哥說三兄弟皆出生於大稻埕。江長生於昭和 8 年，即 1933 年 1 月 24 日往生，戶長由長子文鍾繼承，隔年 9 月 27 日文也與**乃ぶ**結婚，之後四個女兒，戶籍都依照**日本的婚姻法**，歸建在三芝，「寄留地」則仍註記：東京市大森區南千束町 46 番地。

重修歷史學分

中研院台史所的研討會，重點在歷史而非音樂專業面，這的確驚醒了我這類「史盲族群」。**鍾淑敏**教授〈日治時期在廈門的台灣人〉、**許雪姬**教授〈1937-1945 年在北京的台灣人〉，都讓我重修歷史學分。**劉麟玉**教授繼 1995 年北京之後的〈日本戰時體制下的江文也之初探〉，更令人茅塞頓開，知道**日本保留戰前六、七種音樂雜誌**。此後，我就期待有更多博士生或碩士生，能全盤研究江文也，更盼早日得閱覽其生平傳記。

2004 年公視也拍了一支紀錄片，內容並沒有超越虞戡平，甚至更貧乏，跟同系列的「留聲／華人音樂家」之中的馬思聰、黃友棣等人專輯的精心攝製相比較，也明顯略遜一籌。令人不解的是，已經有史料出土多年了，受訪的教授與兼課講師仍都信口開河說：「江

2003 年 10 月 23 日【中央研究院】舉辦學術研討會，於國家音樂廳附辦【江文也紀念音樂會】。
左一廖興彰（音樂老師、翻譯江文也日文詩歌、已逝）
左二曹永坤（音響達人、已逝）
左三陳威光（男中音：已逝）
左四宋如音（鋼琴家：發行江文也 CD）
左五鍾曉青（鋼琴家＆陳威光的伴奏）
中間江文也夫人瀧澤乃ぶ（已逝），她周圍是親戚
江夫人後方是謝里法（研究台灣美術史、發現江文也）
右二曹永和（中央研究院院士、已逝）
右一劉美蓮（斯時默默研究江文也史料）

文也只回台灣一次，就作〈台灣舞曲〉而得奧林匹克獎，但他的台灣是『想像的台灣』。」（直至 2010 年江文也百歲，該教授仍於雜誌寫出同樣舊論，真令人唏噓！）

　　2005 年 6 月，江大師生日快到了，我又期待別人寫江文也。心血來潮上網搜尋，生平方面的敘述如出一轍，以訛傳訛之外，還有自以為是的評論，看到「投奔大陸」、「回歸中國」、「選擇錯誤」或「統派江文也」，或「沒有住在台灣，對台灣沒有貢獻！」或「貢獻不如苗栗的郭先生及旅美的蕭先生……」等等，只能搖頭歎息。原只是樂迷，勉強算是「業餘歌謠偵探」的我，開始東施效顰，做

起調查工作。

　　再**翻**箱倒櫃，找出所有中、港、台的資料綜合寫成草稿後，就傳真北京江師母。多年未連絡的**江小韻**立即替母親來電致謝，我告知其父童年在大稻埕的故事，是高慈美老師的訪談加以擴充及猜測的，小韻卻說：「美蓮姊，您這不是猜測，而是合情合理的推論。」江師母也開口了：「美蓮！就是妳了，拜託啦！」由於她們的鼓勵，讓我勇往直前，不自量力地工作。

2006 年 1 月 9 日自由時報副刊

　　感謝自由時報副刊**蔡素芬**主編於 2006 年 1 月 9-11 日刊登「非作家」的萬言文稿，尤其是前兩天的全版刊登，吸引許多目光。儘管好評不斷，我仍然有自知之明，願意以研究資料提供者的身分，邀請高知名度又精通日文、懂日本歷史的大作家，來執筆「江氏全傳」。但好友說：「她的寫作行程已排到十年後了」！

　　自由副刊見報後，Taipei Times 副社長劉永昌來電要**翻譯**刊登，我看到 2006 年 2 月 26 日的報紙，很感動美編排版與照片的呈現，非常吻合高手的譯文及其標題：**Gone and almost forgotten!** 這應是戰後，江文也故事首則英文副刊全版報導。

　　在這前半年，我的初稿請朋友審閱亦被傳閱，令某製片人心動，未告知我就企劃遞案。我看到官網公告，並有影評人**黃仁**的文章：

　　行政院新聞局於 2005 年與開發基金合作，首度推出「台灣影視創投計劃」，徵選出台、日、泰、星、中、港共 22 個企劃案，計有《艋舺》、《灌籃》、《還魂》、《練習曲》、《台灣舞曲》、《朱銘太

2006 年 2 月 26 日 Taipei Times 副刊

極》、《翻滾吧男孩》、《西門町六號出口》等影片，其中筆者最期待《台灣舞曲：江文也的故事》，因為江氏一生等同「民國近代史」……。　　　　　　　　　　（摘自台灣電影筆記／專欄影評 2005.12.4）

　　後來黃仁教授也透過朋友鼓勵，傳遞他認同「繼續研究、延後拍攝」的做法，並說日後若有需要，他將熱力推荐。我到仁愛路拜訪致謝，第一次聽到**劉吶鷗**之名，黃仁並說**劉吶鷗也認識江文也**。這期間巧遇**許博允**先生，聽他說了一段感人的故事：

> 有次我到天寒地凍的北京，中央音樂學院吳祖強院長告知有人等我五、六小時了，原來是吳韻真女士，她不斷地說：我祖父和三伯公楊肇嘉是江文也的恩人，江臨終前交代要報恩。她要將〈孔廟大成樂章〉的手稿送給我，讓我帶到自由世界，祈求重見天日。這太貴重了，我不敢拿，只收了印刷本。

　　許博允的祖父許丙先生，是清末及日治台灣首富板橋林家的大掌櫃，依據江文也的書信，許丙曾口頭答應要幫助江，但目前尚無

任何具體贊助史料。楊肇嘉先生則是博允外祖父楊天賦的三哥，博允跟著媽媽稱楊肇嘉「三伯公」。

前述拙文見報，文建會（文化部前身）所屬國立傳統藝術中心**林朝號**主任細讀兩遍，認為應繼續研究。故經過法定程序，由「台北音樂教育學會」擔任「江文也生平史料調查研究計劃」單位，由我擔任主持人，並邀**萩原美香**任「駐東京研究員」，又上網公開徵求到**傅素芬**碩士為研究員。顧問有**井田伸子、林婉真、金繼文、梁茂春、周凡夫、曹永坤**，翻譯有台日兩位作家高手**林勝儀**和**新井一二三**，陣容堪稱堅強。

中國行程

2005年，北京中央電視台推出52集節目《中國百年音樂史話》，介紹數十位音樂家，每人約數分鐘至數十分鐘長度，江文也三個字只在旁白被帶過。

2006年4月8日，我帶著DVD錄影機飛抵北京，迎接我的是沙塵暴。進入中央音樂學院校園內的教職員宿舍區（12層舊大樓），見到睽違已久的韻真女士及任職中央音樂學院教務處的江小韻副處長（前職務為圖書館副館長），展開連續四天、每天一下午的訪談。這其間，也訪問金繼文教授，他是江文也的學生，甫從中央音樂學院退休。江小韻也領著參觀學院圖書館，很遺憾文革之前的資料已蕩然無存。

原計劃訪問**老志誠、蘇夏**及**俞玉滋**等教授，皆因健康欠佳或出城，無法接受採訪。**梁茂春**教授、**汪毓和**教授則因出差，希望下次再談。前曾提到梁茂春無法參加1990年的香港研討會，但有**王安國**教授出席並發表論文。因此，梁教授跟王教授打電話，讓我去拜訪。任教首都師範大學的王教授多年前曾訪台，蒐集到我主編的音樂課本，就擺在家中書櫃，因此相談甚歡。王教授表示：香港研討會之後，他就受命兼任教育部課程標準研究組長，已不再涉獵江文也領域，實為遺憾。

同年 9 月 14 日，「台北市立國樂團」訪問北京，在中山公園內的音樂堂演出〈台灣舞曲〉與〈北京點點〉⑭，我再次赴北京，引領**郭玉茹**副團長與《中國時報》記者林采韻訪問吳韻真，也陪師母欣賞音樂會，休息時間與蘇夏教授見面淺談（1992 年、2003 年在台北見過），又承蒙江小韻撥冗陪同前往八寶山公墓祭拜江文也大師，路上，小韻回憶童年往事與父親常哼唱的台灣兒歌，又說：「爸爸常說小韻長得真像台灣阿嬤，個性也很像。」

回到江宅，韻真師母再度說要收我當「乾女兒」，面對 86 高齡老人家，我當然再度擁抱並稱呼乾媽。但返台後，深覺不敢高攀江教授，當大師的乾女兒，壓力太大，電話中仍稱「師母」。

此行如願採訪**梁茂春**教授及**汪毓和**教授，汪教授回饋我首次告白的「中央音樂學院在天津時期江文也教授講課的種種」，這是從未公布的第一手資訊。詢問何以之前沒對外說，汪教授答曰：「大家都知道我是忠誠的共產黨員，還不到時機的評述不方便發表。」

由於小韻表示，曾看過上海音樂學院有叔叔**江文光**就讀的名冊，遂立即和郭玉茹趕赴北京大學圖書館尋求相關資訊，遺憾的是，雖查閱到上海音樂學院的少許資料，卻查無江文光的資訊⑮。

在台灣出發前，我在大陸網站搜尋到福建師範大學廖紅宇 2003年的碩士論文〈中日傳統音樂在江文也鋼琴音樂創作中的運用〉，廖女士為中國最知名的音樂學者王耀華教授的高徒，因此離開北京後，即飛往福州拜訪王教授，王教授除了任教福建師範大學之外，還任全國政協委員，異常忙碌，又謙稱對江文也研究不多，叨擾一頓晚餐後，即不敢再打擾，但筆者仍請教如何在廈門取得線索，以便探詢少年江文也的身影。

⑭ 台北市立國樂團聘請陳澄雄教授將江文也管絃樂曲改編為「中樂版」，2006 年 9 月 28 日於台北中山堂首演，部分曲目移往北京演出，做為兩岸文化交流。

⑮ 這裡的館員徒手從「無空調的珍藏室」取出 70 年前黃漬書籍與雜誌，讓我們自己影印，與日本圖書館員帶手套，從恆溫空調室取出史料，小心翼翼以高檔規格影印的態度截然不同。

　　王教授介紹廈門大學的教授及廈門文化局幹部，即刻連繫，皆無法獲得蛛絲馬跡，只獲告知：「日本手時代」的旭瀛書院早在盧溝橋事變後關閉，過幾年又拆除得無影無蹤，或被炸毀。文化局幹部甚至說：「我們根本不知道誰是江文也呀！」

　　在福州也與福建師大**藍雪霏**教授見面，她撥空帶我拜訪**蔡繼琨夫人**，此乃因青年蔡繼琨在日本讀書時，曾以〈潯江漁火〉管絃樂獲得 1936 年秋天的國際作曲比賽獎。蔡繼琨夫人劉教授係蔡的學生、同事、續絃，她說從未聽聞蔡提起江文也之名。我在其贈送的蔡繼琨傳記《祖國情》之中，也尋無江文也 1936 年得奧林匹克獎之敘述。

　　戰後的福建也亟欲拋棄「**日本手時代**」的陰影，廈門的文化人根本就與 1981 年之前的台灣人一樣，完全不識江文也。文也大哥文鍾也已遷回台北，雖說其台灣籍原配留在廈門，然均未與北京連繫。我在北京時，亦曾詢問韻真女士相關廈門事跡，答曰大哥定居台灣後，形同與廈門原配離異，雖然解放前，文鍾與長女明華曾先後到北京探視嬸嬸她，然卻也已失聯十幾年了。因此，決定暫取消廈門行程，並訂下日本行，希望能彌補中國行程之不足。

母系史料問世

　　北京返台後，我接到退休國中老師**林婉真**來電，她是江文也母親鄭閨娘家的遠親。婉真的外婆**張鳳**為鄭家的童養媳，被指派到大稻埕照顧文也三兄弟，直到文也全家人遷居廈門。

　　鄭閨二弟**鄭東辛**是婉真的二叔公，鄭東辛青年時代即離家赴中國的上海、長沙、廈門，與姊夫江長生多有聯繫。鄭東辛曾收到 1946 年間文也出獄後寫給二舅的求援信函及謝函。

　　婉真也取得文也表弟鄭招生口述「江文也入獄前後生活狀況」的錄音，鄭招生在日本讀書，於 1945 年底要返鄉回花蓮之際，特地假道天津，滯留北京數月，曾經拜訪江家數次。

　　我聘婉真為研究案的顧問，她的撰述〈江文也母系史料〉也納

入「研究案期中報告」中，後來也發表於《傳記文學》雜誌。

搜集日本史料

美香全家從中國返東京定居後，我拜託她寫信給東京江夫人，信封依台灣的資料寫瀧澤信子夫人收，因日本一個地址常有好幾戶，該地址卻無「瀧澤」人氏而被退回。美香只好詢問《朝日新聞》記者，總算得知夫人仍住在該地址，只是收件人應寫本名與冠夫姓的江乃ぶ樣。

我去東京之前，美香就已上網購買戰前蟲膠78轉唱片的復刻CD，以及戰爭期間日本「國策電影」，由江文也負責音樂的《南京》、《緬甸戰記》復刻版VHS（2007年又發行了DVD），我也多購數套，贈送北京家屬。

在日本國會圖書館，江文也的CD、DVD都在視聽室開放借閱。各種論文、戰前的電影月刊、音樂雜誌等等，皆能影印，館員還會熱心地詢問：「要文字清晰一些？或圖片漂亮一點？」以便調整機器。該館史料豐富，但是戰前的音樂資料仍須到「私立東京音樂大學圖書館」和「日本近代音樂館」調查。

「日本近代音樂館」在戰前圖書、雜誌、樂譜的收集和保存是最好的，江文也在此館也被列為「外國人」。館員林淑姬女士為台僑第三代，她非常熱心，一個月後，從東京郵寄台北一個從未見過的超大文件封，包裝極細密，內裝如同原版般的彩色影本〈台灣舞曲〉總譜，讓我非常感動，郵袋也捨不得丟棄，是很溫馨的紀念品，謝謝主任司書林女士。

首聆江文也歌聲

美香買到的「戰前日本SP名盤復刻選集」，是我首度聆賞江文也的歌聲，這是1936年創作、1937年錄音的，距今80多年，感謝高科技的復刻CD，讓我百感交集而落淚。

江文也錄唱「第二生蕃歌曲集」中的〈牧歌〉，由勝利唱片公

司的管絃樂團伴奏。速度比我原先的認定要慢，聲音非常清晰乾淨，比一般男中音的音色要明亮，應該是介乎男中音與男高音之間的音質。

第二首是〈素描〉，上載錄音資訊不詳。第三首〈台灣舞曲〉鋼琴版，由當年留歐返日、最紅的鋼琴家**井上園子**演奏，她也是江文也題獻此曲的美女：To Miss Sonoko Inoue。

〈台灣舞曲〉鋼琴獨奏唱片

收錄這三首作品的「戰前日本 SP 名盤復刻選集」，一套共計六張 CD，收集山田耕筰、近衞秀麿、橋本國彥、渡邊浦人、松平賴則、清瀨保二、大木正夫、山本直忠⋯⋯等人的作品。這耗資不菲的大手筆復刻，是日本財團法人 Rohm Music Foundation 於 2004 年 9 月發行，非常感恩讓我們聽到台灣之聲！

井田敏的貢獻

1995 年在北京的學術研討會，最突破、最有深度的論文來自日本，作者是台灣人劉麟玉，她是御茶之水女子大學音樂學博士，當時在四國的大學任教。

劉麟玉教授看到 2006 年自由副刊後，返台特贈我一冊因為已下架而只能影印裝訂的日文書《まぼろしの五線譜：江文也という日本人》（《夢幻的五線譜：一位名叫江文也的日本人》），這是戰後日本唯一研究江文也的專書，由知名的**白水社**出版。

此書作者**井田敏**先生是廣播劇作家，他在 1996 年拜訪江夫人，並由次女庸子負責提供資料，期間曾赴長野縣上田市調查。後於 1998 年 3 月去北京，透過官方的安排，和韻真、小韻母女會面，也到八寶山祭拜江文也。8 月再赴台灣，拜訪張己任與郭芝苑。

長達四年辛苦寫成的書，首版於 1999 年 7 月 30 日發行，卻遭到家屬抗議，以**「敘述有誤、誣蔑先父名聲」**為理由，不准再版。白水社因恐訴訟費時，只能絕版！此事網路上有粉絲討論，有人透露：「東京家屬一直不承認北京的吳韻真，指吳女士的言語誣蔑江文也的形象與名聲。」

福岡拜訪井田夫人

之前，美香在網路上查到井田敏大病剛出院，寫信給井田先生，請他接受採訪，夫人即時回音，始知井田已經辭世，夫人很樂意受訪。2006 年 11 月，美香和我一起到福岡，祭拜井田的佛壇之後，獲告知井田生前的努力，也接受了夫人的熱情款待。

回到東京後，兩姊妹再到日本近代音樂館，也走訪了井田書中所敘，文也和夫人常去的地方。返台後，井田遺孀伸子女史寄來熱忱信函，以娟秀字體寫出夫婿的簡歷。而後更親自來台，鼓勵筆者以其夫婿之研究為基礎，持續調查台灣及中國之種種。

期末報告

前述文建會的研究案，依合約「論文規格」的要求，完成「期末報告」，併入光碟片、照片、錄音、樂譜、CD、DVD 等史料，送至文建會審查。

評審會議當天，A 評審請假，但提出用功懇切的審查意見。B 評審則不滿意我們沒有訪問到日本夫人。所幸我們呈上當初的企劃書，清楚記載「因諸多原因，確定無法訪問日本江夫人」。C 評審力挺本案，將借重我們的報告，鼓勵學生進一步研究其作品。終於，**張書豹**主任做出結論：

該案「期末報告」依照論文格式，總計 480 頁，每則資訊都清楚詳盡註示來源。史料方面，購買戰前唱片、電影等珍貴史料的復刻 CD、VHS、DVD，又影印日本圖書館史料並加以翻譯，並將戰後已絕版的總譜、鋼琴譜、三重奏等，精美影印裝訂成冊如原書（各三

份），豐富本會館藏，本會期中初審時，即相當感動，今天複審亦決議通過，並向研究者致謝！散會！

百歲紀念廈門行

　　研究結案後，有粉絲建議台灣文化部門最高官員，仿 1992 年台北縣紀念週的方式追思國寶「百歲冥誕」並推廣其作。2008 年政黨再度輪替，朋友又致函文建會新任主委，同綠營執政時一樣，收到禮貌性回函「交屬下研擬」。住在台中的**林婉真**也親赴公立交響樂團洽談，答覆也是 NO！我很不捨「台灣之光」百歲生日受到冷落，但唯一能做的事，就是投稿自由副刊，於主角百歲之前刊登〈江文也的故鄉情〉（2010.6.7）。

　　2010 年 4 月底，我接到福建**吳少雄**教授的電話，謂廈門將舉辦「江文也百歲活動」，福建省政府以主角是作曲家及音樂教育家，

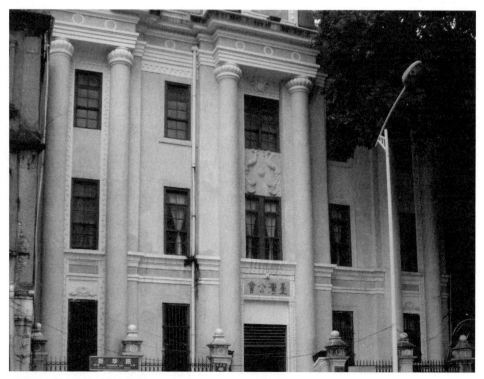

廈門的台灣公會堂（作者攝於 2010 年）

故邀請「台灣作曲家協會」及「台灣音樂教育學會」擔任協辦單位，後者之理事長**陳中申**教授已經答應出席，並推荐我參與。之後，我也接到中央音樂學院具名的正式邀請函，邀請江家所列出的研究者，亦知**江小韻**將代表家屬出席。

欣然赴廈門，我最想要走訪江氏祖籍永定縣，原本官方並未安排，小韻開口後，書記馬上將鼓浪嶼之行改為土樓之行，並由永定縣高頭鄉當地中小學生列隊歡迎佳賓，並在江氏家族祖居舊址「春暉樓」前行禮。**林衡哲**醫師說我們一行就像「連爺爺」！

廈門之行最大的收穫，是聽到華僑大學**鄭錦揚**教授發表〈江文也與廈門〉論文，這得力於他在廈大指導的研究生**曹國梁**的田野調查。故三天活動結束後，我留下來，鄭教授特派國梁當地陪，帶我走一趟「江文也在廈門」的足跡，成就之前研究案所欠缺的廈門篇，非常感謝。

此百歲活動乃緣起於中共前副總理**李嵐清**先生，他在 2008 年 4 月 30 日於國務院會見江氏北京家屬，並於 2008 年 12 月 3 日於《福建日報》刊登長文〈探索中國風格新音樂創作的先驅者江文也〉，文化部與福建省政府才策劃辦理百歲活動。

如眾所知，前副總理的大作一定有文膽或秘書協助，上網搜尋也成了大家的功課，來自台灣劉美蓮的 2006 年舊作，成了被引用最多的文字。源自江明德、高慈美提供的家族與童年記述、日本資料，被直接引用不足為奇，但反右、文革的敘述也多所相似。

令人遺憾的是，台灣研究江文也的出生地，已從淡水、三芝，到親大哥說的台北市，但副總理的大作仍稱「淡水出生」，並傳至所有電視、報紙等媒體，至於其他項目，有興趣的讀者可上網瀏覽。其實，2008 年第四期《中央音樂學院學報》已經有**臧藝兵**、**鍾曉紅**兩位教授的文章〈江文也：作為一面歷史的多稜鏡〉，引用筆者文章稱「大稻埕出生」，只是副總理的文膽沒看到罷了！

在百歲活動現場，赫見廈門文人與兩位江氏宗親，散發文章與

研究報告，還有網路上新增的碩士論文，**皆標註：「引用自李嵐清同志／2008.12.3福建日報」**。當然沒有「引用自台灣或日本……」，筆者感謝前副總理催生江氏百歲活動，也感謝催生本書！

其實，之前在台北知道百歲活動訊息後，我立即傳遞予東京江家，沒有回應並不表示沒有激起漣漪。六月，一位東京女兒默默來到廈門，一個人靜靜地懷思父親，欣賞父親的圖像展與音樂會，想必回到旅館後痛哭吧！

6月13日，國梁陪我走訪大師少年足跡的當晚，日有所思、夜有所夢，大師竟像本人演電影般入夢，用台語話家常：

「美蓮！多謝妳寫出我『歡喜做，甘願受』的一生。東京、北京兩位女性攏是我的摯愛，少年儅曉想，有對不起人，攔率連著囝仔……我會請人轉交我寫予楊肇嘉的批信，遮攏是我的心聲，也拜託妳替我表達對多位恩情人的答謝！」

醒來的清早，在鼓浪嶼接到出身廈門大學的台北老導演**曾仲影**先生來電，返台後，果然接到吳三連台灣史料基金會**陳朝海**先生的電話，謂**張炎憲**教授已取得楊肇嘉先生家屬的同意，由基金會轉贈信件影本，並轉達收藏者只求早日得閱「江文也傳記」！筆者誠惶誠恐，很自卑自己的文筆，但諸多前輩們鼓勵著，另一位江家親戚則威嚇：「文筆可以的！妳再不寫，我就到天上跟江文也告狀！」

筆者終於東施效顰，開始規劃寫作，審視書架上2007年的研究報告，設定「讀者」為社會大眾，故必須重新執筆，且過去自己的、別人的以訛傳訛也須修訂，如此或能完成大師生平之七八成，這必然的「不夠完美」，也盼成為後人超越的空間！

2016年9月17日，「國立台灣交響樂團」於台中中興堂演出整場江文也大師的作品，上半場室內樂，下半場**簡文彬**指揮：〈台灣舞曲〉、〈汨羅沉流〉、〈香妃〉等，並有「雙CD」發行，江文也本名江文彬，音樂會與CD之「文彬 VS. 文彬」，實乃佳話。

【增訂版補記】

一、2016 年 10 月 15 日，本書初版 2000 本發行。

二、2016 年 12 月 9 日，北京「中央音樂學院」舉辦「《江文也全集》首發式與研討會」，這是 2010 年廈門江文也百歲活動訂定的出版。與會人士不知台灣已出版《江文也傳：音樂與戰爭的迴旋》，家屬也剛收到台北送達之書。

三、2017 年春天，中國淘寶網販售本書之「照相海盜版」（繁體），圖片極模糊，印刻出版社已發函抗議。此事，確定了【增訂版】之重新排版與印刷。

四、2020 年 6 月 1 日，印刻出版社發行**朱和之**小說《風神的玩笑：無鄉歌者江文也》，期盼有更多人，書寫更多的江文也。

五、2020 年 11 月 28 日，台北藝術大學舉辦【聽見台灣土地的聲音：李哲洋先生逝世三十週年紀念活動】，想起他是本書的催生者之一，筆者帶書去給天上的老友瞧瞧。

六、本書 22 萬字，濃縮 15 萬字譯為日文版，期待 2021 年發行。

七、感謝東京江夫人，辛苦撫養四個女兒之餘，還守護夫婿的日記、書信與手稿。

初期訪問皆由住東京的舍妹進行，附圖為 2007 年夫人給我們姐妹之函。

萩原美香樣

お手紙拝見致しました。

美香樣、美香樣ご姉妹の江文也への熱心なご研究

ご好意、大変恐縮になります。

お訊ねの件に付きましてですが、いぶ今年九十元ますの

高令に達し、加へて今夏文の酷暑にて、心身共に弱って

おります。

医師からも静養を命じられて居りますび申し訳あり

ますが、お会いする事は出来ません。

お訊ねの、文也燗台の回数は余りにも昔のことにて、

解りかねます。

公に充てあります資料の正確な年号をお調べ下さる

よう、お願いいたします。

又、文也への文・兄・弟からの手紙類は、一切残って

江夫人信函

居りません。戦中戦後、文也自身の手で

処分したものと思われます。

尚、CD・楽譜等、出版の件はいりましては、簡単に

決められる事ではおりませんので、差し控へさせて下さい。

以上がいぶのお答へ全てです。

再めて、いぶより申し上することは、何もありません。

心に添わずともご容赦下さいますように。

いぶをはじめとし、残された家族も、高令となり、多くの

苦労の末にやっと静かな時を送ろうとしても居ります。

どうか、この意をお汲み取り下さり、一刻が残る時間を

静かに過ごさせて欲しいと願いますように。

ご姉妹のご心労事とご健康とお祈りいたします。

二七年　盛夏

江いぶ

【附錄二】

江文也生平年譜

　　江文也辭世之前，他在北京的學生柯大譜，曾在 1979 年夏天，完成一份手寫「江文也教授創作生涯簡介」（未出版），啟發**俞玉滋**教授投入研究，並訪問**金繼文、老志誠、江定仙、廖輔叔、蘇夏、梁茂春**等教授，再佐以史料，完成〈江文也年譜〉，於 1990 年發表初稿，1998 年修訂。

　　1995 年，在日本任教的**劉麟玉**博士於北京發表〈從戰前日本音樂雜誌考證江文也旅日時期之音樂活動〉研究報告，提供日本史料。

　　2005 年，台灣成功大學**林瑛琪**以論文《夾縫中的文化人：江文也及其時代研究》取得博士學位，附記江氏年譜。

　　2006 年，「台北音樂教育學會」展開「日本國會圖書館」、「日本近代音樂館」及《東京日日新聞》、《台灣日日新報》等史料之搜尋、查證、比對，再佐以中國文革浩劫之後的出土史料及訪談，增添相關國際記事及台灣記事而成此年譜，雖然不夠完善，仍獻給所有的江氏 fans ！

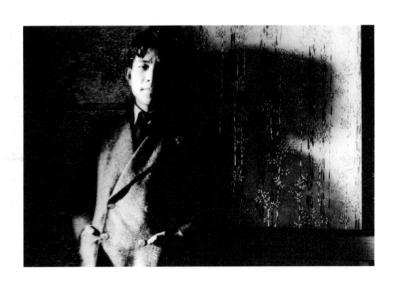

時間	個人生平	日本、中國與國際記事	台灣記事
1910 明治43年 清宣統2年	6月11日（農曆端午節），出生於日本殖民地台灣台北商業區大稻埕，本名文彬，排行次子。	8月22日，日本併納朝鮮為殖民地。	日本殖民台灣已經15年；縱貫鐵路全線通車；打狗港開工；製糖會社成立；阿里山鐵路通車。
1912 大正元年 中華民國元年		1月1日中華民國成立，3月孫文讓位給袁世凱。 7月30日日本明治天皇崩。	羅福星抗日。 台北馬偕醫院啟用。
1914		第一次世界大戰爆發。	
1916 6歲	文彬兄弟隨經商父母遷居福建廈門。	袁世凱逝，張作霖掌實權，俗稱「北洋政府」，國旗為五色旗。	圓山動物園開幕。 基督教在台灣傳教47年。
1918 8歲	就讀廈門台商子弟學校「旭瀛書院」，此為台灣總督府直營之日文學校。	11月第一次世界大戰結束，日本接收德國在遠東之利益，經濟起飛。 隔年，中國五四運動，學生反對日本欺華。	第一座高爾夫球場（淡水）即將完成。
1923 13歲	4月小學畢業，8月母親病逝，赴日本求學，為加強日語，降級讀小學六年級。	3月、日本股票暴跌銀行擠兌。 **9月1日，日本關東大地震，宣布戒嚴。**	台灣文化協會成立兩年。 日本皇太子裕仁訪台。 總督府展開大檢肅。
1926 大正15年 昭和元年 16歲	讀上田中學（五年制），理工科優秀、指揮合唱團、參加足球隊。	大正崩，裕仁繼，號昭和。 日本收音機廣播啟動，唱片普及，爵士樂、流行歌大受歡迎，摩登男女跳交際舞。	台灣農民組合成立。
1927 17歲		日本金融恐慌。	**金融恐慌，台灣銀行擠兌。**

時間	個人生平	日本、中國與國際記事	台灣記事
1928 18歲	大哥返廈門照顧病父，文彬獲傳教士接濟，並與望族千金瀧澤乃ぶ相戀。	**蔣介石任國民政府主席，立都南京。**	**台灣共產黨在上海成立。** 台北帝國大學創立（今台灣大學）。
1929 19歲	中學畢業，4月入東京武藏高等工科學校電氣科。 **暑假台北松山電力工廠實習。**	美國華爾街股市崩潰，世界經濟恐慌。	總督府修正台灣鴉片令。
1930 20歲	1月東京三鷹天文台實習。 7-8月橫濱湘南電氣鐵道株式會社實習，**並返回廈門參加大哥婚禮，順道返台。**	景氣持續低迷，日本政府失去民心，軍方勢力抬頭。	10月霧社事件。 嘉南大圳通水啟用。
1931 21歲	1月橫濱福特汽車廠實習。 7月入夜校隨阿部英雄學聲樂。	9月18日，日本挑起侵略中國序幕，爆發九一八事變。	4月6日**中華民國駐台北總領事館成立。**
1932 昭和7年 22歲	3月畢業，簽約哥倫比亞唱片，以新名字江文也灌錄首張唱片；並到橫濱「湘南電氣鐵道會社」工作，三個月即辭職。 5月以本名參加第一屆全國音樂比賽，獲聲樂組入選，後隨山田耕筰各地演出。 **4月或6月返廈門探視病父。** **11月撰文，期許自己作曲。**	中日兩軍在上海激戰，「肉彈三勇士」成為社會熱門話題。 **3月9日，日本扶植溥儀，成立「滿洲國」。**	**7月28日台灣日日新報日刊：「本島出身の江文也君東京から獨唱放送」。** 11月台灣第一家「菊元百貨店」成立。

時間	個人生平	日本、中國與國際記事	台灣記事
1933 23 歲	**1 月 24 日父逝，返廈門，洋房已抵押，返東京繼續打工。** 6 月通過第二屆音樂比賽聲樂預賽。再入東京音樂學校御茶之水分校作曲科修課。 日文詩九首，分別發表於《街路樹》等雜誌。	1 月 30 日希特勒取得政權。 3 月 27 日日本退出國際聯盟。 5 月日軍占領通州逼近北京。	3 月 1 日，實施台日人通婚法。 畫家石川欽一郎離台。 《福爾摩沙》雜誌創刊。
1934 24 歲	**4 月 5-20 日與伴奏返台巡迴演唱，寫處女作鋼琴曲〈城內之夜〉。** 6 月 7-8 日首次歌劇演出《波西米亞人》。 **8 月 11-24 日參加「鄉土訪問團」返台表演。** 9 月 8 日齊爾品主動邀日本樂壇人士聯誼。 **9 月下旬，尋求創作靈感，再度返台，寫〈白鷺鷥的幻想〉。** **9 月 27 日在台灣辦理結婚註冊，妻瀧澤乃ぶ入籍台灣。** 11 月獲第三屆比賽作曲組第二名。 12 月 4 日入作曲家聯盟。	6 月 12 日，日本與台灣無線電話啟用，楊肇嘉應邀講第一通電話。 6 月 24 日「東京台灣同鄉會」成立。 **10 月中共開始「萬里長征」。**	台灣議會設置請願運動結束。 楊逵小說〈送報伕〉獲獎。 **全台首次防空演習於淡水海埔舉行，宣傳唱片〈防空之歌〉為江文彬獨唱。** **8 月報紙雜誌熱烈報導「鄉土訪問音樂會」。**
1935 昭和 10 年 25 歲	1 月 25 日長女純子在東京出生。 〈城內之夜〉、〈千曲川的素描〉陸續演出。 5 月獲齊爾品推荐，作品於紐約 NBC 電台播放。 6 月 9 日出席山田耕筰五十歲生日會。	8 月 1 日中共發表「八一宣言」。 11 月 8 日「大日本映畫協會」成立，這是國家設立的映畫機關。	**4 月 21 日台灣中部大地震。** 日本施政四十週年，自 10 月 10 日起，舉辦台灣博覽會 50 天，NHK 全程報導。

時間	個人生平	日本、中國與國際記事	台灣記事
1935 昭和 10 年 25 歲	**9 月陪二舅鄭東辛遊東京。** 9 月 29 日第四屆比賽〈交響組曲〉入選（11 月 17 日親自指揮）。 10 月 15 日山田耕筰指揮「新響」於日比谷演奏〈隨想曲〉。 **10 月齊爾品獨奏的日本鋼琴作品，於巴黎發行唱片。**	12 月 18 日華北「冀察政務委員會」成立。	11 月 22 日台灣第一次舉行市街庄議員選舉。開辦定期台、日航空郵政。
1936 昭和 11 年 26 歲	2 月 5 日〈城內之夜〉獲日本初選，改名〈台灣舞曲〉，將進軍奧林匹克。 **2 月 18 日返台募款，住台中楊肇嘉家一星期。** **4 月 12 日弟弟文光在澎湖盲腸炎夭折，返廈門奔喪。** 6 月 15 日至 7 月 5 日應齊爾品之邀，首次去北京、上海。 9 月 12 日**奧林匹克證書寄到**，13 日東京日日新聞刊出報導。 11 月第五回音樂比賽，指定合唱曲島崎藤村詩作〈潮音〉入選。 冬天返台中開獨唱會（根據巫永福文章）。	日本二二六事件，軍方大屠殺。 11 月 25 日日本與德國簽定「日德防共協定」。 12 月 12 日張學良西安事變。 全世界第一座電視台在英國成立。 柏林奧運首度電視轉播（只限柏林市）。	台北公會堂落成。 台北松山機場竣工。 台北帝國大學醫學部成立。 台北新公園落成。 **9 月 14 日台灣日日新報日刊：「輝く台灣舞曲 オリムピツク音樂の競技に江文也氏が第四位」。**
1937 27 歲	1 月 29 日〈俗謠交響練習曲〉由 Joseph Rosenstock 指揮。 5 月 10 日出席井上園子恩師 Paul Weingarten 的茶會。	**7 月 7 日七七事變，日軍占領北京。** 8 月豐田自動車工業株式會社成立。	中日戰爭爆發，日本派武官總督鎮台，與日本土劃一時間。

時間	個人生平	日本、中國與國際記事	台灣記事
1937 27 歲	9月〈生蕃四歌曲〉與〈祀典〉入選巴黎萬國博覽會演出曲，由巴黎電台播放。 **應邀為多部電影配樂，隨《東亞和平之路》外景隊赴滿洲國。** 第六屆比賽，管絃樂〈賦格序曲〉仍獲第二名。	12月13日，南京大屠殺。 12月14日，日本在北京成立傀儡政權「中華民國臨時政府」。	台灣自治聯盟遭解散。
1938 28 歲	2月20日，紀錄片《南京》放映。 **3月赴北京，下榻於台商吳子瑜家，結識台灣文化人。** 3月31日電影《東亞和平之路》於帝國劇場首映。 4月11日搭軍機前往中國，為「北支那臨時國歌」首演指揮，並於4月25日起任教北京師院。 8月23日，東寶映畫紀錄片《北京》發行。	**4月1日日本公布「國家總動員法」。** 10月日軍占領武漢三鎮。 11月3日近衛首相「東亞新秩序」聲明。 12月16日，日本內閣設立「興亞院」。	實施經濟警察制度，從事物資統制分配。 **8月28日台灣日日新報夕刊：「江文也氏北京へ新興支那のため音樂教授として近く赴任」。**
1939 29 歲	8月完成〈北京點點〉。 8月26日次女昌子（後改名庸子）在東京出生。 秋，指揮北京廣播電台合唱團，認識吳韻真。	**9月1日德國入侵波蘭，第二次世界大戰開始。** **12月「大日本音樂著作權協會」成立，江文也加入為會員。**	**1月26日台灣日日新報日刊：「邦人作の管絃樂曲維納で堂々入選 台灣出身 江文也君も一等」。**
1940 30 歲	3月（寒假）在東京親自指揮新作〈孔廟大成樂章〉，電台放送。 錄音發行〈台灣舞曲〉唱片。	日本建國2600年（皇紀），原擬擴大辦理以鞏固戰爭軍魂，後因戰況失利而中斷，但籌備期間許多藝文作品於焉產生。	鼓吹台灣人改換日本姓氏。

時間	個人生平	日本、中國與國際記事	台灣記事
1940 30 歲	7月6日〈長笛祭典奏鳴曲〉為國際現代音樂節曲目。 8月東京,〈孔廟大成樂章〉,由勝利唱片發行,持續電台放送。 **8月底,轉赴上海,9月2日與劉吶鷗洽談電影音樂,隔天劉吶鷗被暗殺。** 9月30日舞劇《東亞之歌》於東京寶塚劇場由高田舞蹈團公演。	**3月30日汪精衛在南京成立中華民國國民政府。** 6月電影《支那之夜》上映。 8月1日訂定「基本國策綱要」,實行「大東亞共榮圈」計劃。 9月27日德國、義大利、日本三國同盟。	
1941 31 歲	4月1日汪精衛政權宣傳曲公告後錄音。 7-8月為映畫《大同石佛》寫作配樂,遠赴雲岡石窟探勘,可惜拍片中斷。 12月31日北京長子江小文出生,完成《北京銘》詩集。	日本皇民奉公會成立。 12月8日凌晨,日本偷襲珍珠港,引發美國對日宣戰。 希特勒入侵蘇俄,美國參戰。	台灣環島公路完成。 原住民青年應募從軍運動,赴菲作戰。
1942 32 歲	5月東京三省堂出版《上代支那正樂考——孔子の音樂論》。 8月東京青梧堂出版《北京銘》與《大同石佛頌》。 8月6日三女和子在東京出生。 11月28日《香妃》於北京首演。	1月2日日軍占領馬尼拉。	第一梯次台灣志願兵入伍。 11月「大東亞文學者大會」在東京舉行,台籍作家多人出席。
1943 33 歲	**5月8日楊肇嘉與吳三連赴北京江宅,江贈三本新書。** 7月1日返東京,為《熱風》配樂。	1月1日《大阪每日新聞》與《東京日日新聞》合併為《每日新聞》。	1月31日賴和病逝。

時間	個人生平	日本、中國與國際記事	台灣記事
1943 33歲	7月8日交響詩〈歌頌世紀神話〉電影配樂獲第二名,並由山田耕筰指揮。 8月1日進行曲〈陽光普照世界〉獲比賽三等獎。 **暑假,郭芝苑等台灣青年在東京拜訪江教授三次。** **10月31日四女菊子在東京出生。** 11月12日齋藤秀雄指揮東京愛樂演出〈台灣舞曲〉。	**1月日本禁止演奏爵士樂等英美音樂。**	台灣開始實施六年制義務教育。
1944 34歲	**1月9日尾高尚忠指揮「日本交響樂團」首演〈北京點點〉。** 1月17日北京次子江小也出生。 6月7日〈碧空中鳴響的鳩笛〉東京首演。 10月完成詩集《賦天壇》。 10月29-30日東京愛樂演出〈北京點點〉,**Helmut Fellmer**指揮。	7月18日東條英機內閣總辭。	日本對台灣實施徵兵制。
1945 昭和20年 35歲	4月開學前遭音樂系日本主任革職,至台灣同鄉煤礦區工作。 6月21日北京「中國歷代詩詞與民歌演唱會」,演出自己譜曲之作。	3月9日東京大空襲。 4月1日美軍登陸沖繩。 5月7日德國投降。 5月25日東京大轟炸。 8月8日蘇聯向日本宣戰。	日本投降,第二次世界大戰結束,結束50年日本統治。

時間	個人生平	日本、中國與國際記事	台灣記事
1945 昭和 20 年 35 歲	**8 月 15 日，日本投降，國民黨將居住中國的台灣人視為漢奸，展開拘捕行動。**	8 月 6 日美國在廣島投下原子彈，8 月 9 日投長崎，**8 月 15 日日本無條件投降，第二次世界大戰結束。**	10 月 24 日陳儀抵台成立行政長官公署，台灣人國籍改為中華民國。
1946 36 歲	1 月 26 日**以漢奸罪被捕入獄，共計 10 個半月**，獄中為古詩詞譜曲、研究推拿針灸。	越南臨時政府成立。馬歇爾調停國共戰爭。	留台日人全部遣回日本。 11 月「台灣文化協進會」成立。
1947 37 歲	出獄後失業，靠台灣舅舅接濟。 **返台遇二二八事件，大哥令其逃命，應是最後一次返台。** 4 月任教北平回民中學。 秋，獲徐悲鴻之聘，任教北平藝專音樂系。 11 月出版聖詠第一卷。	日本實施新憲法。國民黨、共產黨內戰。	**2 月 28 日「二二八事件」，3 月國民黨開始大屠殺**，並將行政長官公署改為省政府，許多人逃亡。
1948 38 歲	**4 月 30 日北京台灣同鄉歡迎台灣省參議會考察團音樂會，擔任製作演出。** 6 月出版第一彌撒。 7 月出版兒童聖詠。 12 月出版聖詠第二卷。	5 月 20 日，蔣介石於南京就任中華民國總統。印度甘地被暗殺。	台灣通貨膨脹高達 1145%。 實施動員戡亂時期臨時條款。
1949 39 歲	2 月以郭沫若長詩〈鳳凰涅槃〉創作〈更生曲〉。 5 月 10 日北京三子江小工出生。 6 月 28 日完成第四鋼琴奏鳴曲〈狂歡日〉。	10 月 1 日毛澤東宣布中華人民共和國成立。美國國務院發表中國白皮書。	實施三七五減租土地改革。 **舊台幣四萬兌換新台幣一元，通貨膨脹降為 181%。** 中華民國政府遷至台北。 5 月 20 日實施戒嚴令。 12 月 10 日蔣介石到台灣。

時間	個人生平	日本、中國與國際記事	台灣記事
1950 40 歲	春，教師聯歡會上表演〈廈門漁夫舞曲〉。 4 月 24 日中央音樂學院安排江文也任作曲系教授，完成〈鄉土節令詩〉鋼琴組曲。 參加謝雪紅主持的台灣民主自治同盟。	**6 月 25 日韓戰爆發。** **10 月 3 日中共做出「抗美援朝」戰略。** 美國總統宣布台灣海峽中立，派第七艦隊協防台灣。	3 月 1 日蔣介石復職總統，實施地方自治。 **吳三連當選台北市長。** 6 月 18 日陳儀在台北遭槍決。 7 月 31 日麥克阿瑟訪台。
1951 41 歲	陸續為**徐悲鴻、郭沫若、老舍**等人推拿療病。 完成〈絃樂合奏小交響曲〉〈頌春〉〈典樂〉、〈漁舟唱晚〉、〈漁夫舷歌〉。	11 月，中共發出「思想改造和組織清理工作指示」。	國民政府放棄要求日本賠償。 美國軍事援助開始，與美國簽訂共同防衛協定。 美國開始援助台灣，簡稱「美援」。
1952 42 歲	編作《兒童鋼琴教本》。 7 月，馬思聰領隊，全校師生赴皖北參加治淮工程。	1 月中共各大都市展開五反運動。 美國試射第一枚氫彈成功。	反共救國團成立。 禁止日語與台語教學。
1953 43 歲	8 月 20 日完成管絃樂〈汨羅沉流〉。 在北京「青年藝術劇院」兼課。	**7 月 27 日南北韓停戰。** 9 月 26 日**徐悲鴻腦溢血逝**。	實施「耕者有其田」。
1954 44 歲	6 月 26 日北京長女江小韻出生。 圖書館工作之餘研究推拿術，被顧頡剛在日記稱頌為「江醫」。	日內瓦協定劃分南北越。	12 月 3 日，締結中美共同防衛條約。
1955 昭和 30 年 45 歲	3 月 29 日完成鋼琴三重奏〈在台灣高山地帶〉。	**10 月 15-23 日中共舉行全國文字改革會議，以簡化文字與推廣北京話為目標。**	孫立人事件。 齋藤秀雄創辦桐朋音樂學園，吸引台灣學生。

時間	個人生平	日本、中國與國際記事	台灣記事
1956 46歲	1月26日完成管樂五重奏〈幸福的童年〉。 8月為北大教授林庚的抒情詩譜曲。	5月2日毛澤東提出「百花齊放、百家爭鳴」的方針。 6月28日周恩來表示解放台灣的具體步驟與條件。	廖文毅在東京成立台灣共和國臨時政府。
1957 47歲	1月8日北京么女小真出生（後改名小艾）。 5月參加「北京台灣民主自治同盟」會議。 8月完成〈第三交響曲〉及〈俚謠與村舞〉。 9月被劃為右派份子。	4月27日中共中央發出整風運動指示。 6月中共「反右派運動」展開。	
1958 48歲	1月《人民音樂》出現匿名批判江氏文章。 2月遭撤銷教職，在函授部編寫教材，後又調往圖書館。 夏，與音樂學院師生參加修建十三陵水庫勞動。	農村展開「大躍進」運動。 中共北戴河會議，人民公社與大躍進為全民運動。	8月23日，金門八二三炮戰。 **10月23日，蔣介石發表聲明，放棄以武力反攻大陸。**
1959 49歲	翻譯奧地利音樂家漢斯立克的《音樂美學》（根據日文版譯本），譯稿已遺失。 寄賀年卡給東京家人，署名「阿彬」。	西藏事件，達賴喇嘛流亡。 新加坡獨立，李光耀組閣。	
1960 50歲	4月6日將獨唱曲〈台灣山地同胞歌〉改編為合唱曲及室內樂。	韓國李承晚下台。	台灣中部橫貫公路竣工。 9月10日，《自由中國》停刊，雷震被判刑10年。

時間	個人生平	日本、中國與國際記事	台灣記事
1961 51 歲		蘇俄東方一號載著太空人首度登上太空。東德建柏林圍牆。	
1962 52 歲	完成〈第四交響曲〉紀念鄭成功驅荷三百週年。		二月，台灣證券交易所開始營業。
1963 53 歲	整理台灣民謠。鈴木德衛替東京家人初訪。		
1964 54 歲	以筆名**茅乙支**，整理改編台灣民謠。	美國通過黑人民權法案。	台灣人民自救宣言事件，彭明敏、魏廷朝、謝聰敏被捕。
1965 昭和 40 年 55 歲	鈴木德衛再訪，帶江自製詩集回東京。		美國國務院發表自 1965 年終止對台灣援助。
1966 56 歲	「文化大革命」爆發，手稿、唱片、樂譜等資料被沒收。	**中共爆發文化大革命。**	
1970 60 歲	5 月 19 日下放河北保定，接受思想改造。		4 月 24 日紐約刺蔣事件。
1971 61 歲	過勞、吐血。	**中國進入聯合國。**	釣魚台事件。10 月 26 日退出聯合國。
1972 62 歲	給下放湖南的三子寫信稱：「風神的惡作劇」。	9 月 29 日，中華人民共和國與日本建立外交。	6 月 1 日蔣經國任行政院長。9 月 29 日，台灣、日本斷交。
1973 63 歲	10 月返回學院圖書館工作。	越南和平協定。	6 月 8 日美國決定停止對台灣無償軍援。

時間	個人生平	日本、中國與國際記事	台灣記事
1974 64 歲	夏，為鄰人翻譯日文醫學資料，吐血、住院。	國際石油危機。	第一次石油危機。「十大建設」開始推動。
1975 昭和 50 年 65 歲	以中文寫詩。 構思作曲。	高棉、越南成為共黨國家。	蔣介石逝，嚴家淦繼任總統，石油危機出口衰退。
1978 68 歲	思念台灣，譜寫管絃樂〈阿里山的歌聲〉。 5 月 4 日突發腦血栓症。 冬，摘除「右派帽子」，恢復教授職務。	中國湖北省曾侯乙墓，編鐘等古代樂器出土。	**12 月 17 日，美國宣布與中共建交。** 台灣第一條高速公路通車。
1979 69 歲	春，歸還部分文革中沒收的資料。 **＊學生柯大諧完成「江文也生平簡介」，俞玉滋接棒研究。**	1 月 1 日，中共與美國建立外交關係。	2 月 26 日，中正機場啟用。 4 月 10 日，美國國會通過「台灣關係法」。 12 月 10 日高雄美麗島事件，黨外人士多人被捕。
1980 70 歲	臥病，9 月全家搬到學院宿舍，生活獲改善。	**鄧小平上台。**	北迴鐵路通車。 美麗島事件八名被告判決。
1981 71 歲	3 月，舊作鋼琴曲〈春節跳獅〉發表於中央音樂學院學報。 6 月，舊作鋼琴曲〈七夕銀河〉發表於中央音樂學院學報。		行政院成立文化建設委員會。 7 月 3 日發生陳文成命案。 **9 月 28 日蔡采秀鋼琴獨奏會，下半場為江文也作品。** 謝里法、韓國鐄、張己任、郭芝苑、廖興彰、林衡哲、劉美蓮等人，陸續發表江文也相關文章。

時間	個人生平	日本、中國與國際記事	台灣記事
1982 72 歲	《人民音樂》出版小提琴曲〈頌春〉並翻印〈台灣舞曲〉總譜。 冬，韓中杰指揮中央樂團演奏〈台灣舞曲〉、〈孔廟大成樂章〉。 冬，〈漁翁樂〉〈更生曲〉由中央廣播合唱團演唱。		周凡夫、文光、羅慧美等人先後至北京探望江文也，但已臥床無法言語。 11 月 17 日張己任指揮「台北市立交響樂團」首演〈台灣舞曲〉。
1983 73 歲	7 月 18 日中央廣播電台播放〈台灣舞曲〉與〈思想起〉等台灣民歌。 **10 月 24 日逝於北京。**		

【 附記 】

時間	記事
1987	7 月 15 日，台灣解除長達 38 年的戒嚴令，11 月 2 日開放中國探親。
1990	9 月中，香港大學主辦「江文也學術研討會」。
1992	6 月 11-15 日，「台北縣立文化中心」舉辦江文也紀念週，吳韻真、江小韻首度到台灣。
1995	7 月 20-24 日，北京「中央音樂學院」主辦江文也學術研討會。
2003	10 月 24 日，台灣「中央研究院」主辦江文也學術研討會。
2010	6 月 10-12 日，中共文化部於廈門舉辦「江文也百歲冥誕」紀念。

【附錄三】

Fans 的 Cadenza

　　Cadenza 是協奏曲的華彩樂段（又譯：裝飾奏），在第一樂章尾聲之前，給獨奏樂器發揮的安排，可由作曲家預先寫作，亦可空白而交由獨奏家炫技或自由即興。

　　《江文也傳》初版發行後，許多江大師的 Fans 在 FB 發表「琴語」，筆者除了感謝，也祈求所有粉絲們的心語、情語，都有一條 Legato 圓滑線，與天上的江大師做連結。（以下依發表日期排序）

蒲浩明　雕塑家

劉美蓮 老師

　　江文也雕像藍本取材自您的著作封面，造形刻意削去一角，讓整個視線和体積集中往另外一邊看，表達他走在時代前端的音樂思維。頭髮及領帶刻意把它刻成琴鍵的意像，西裝的刻痕把它賦予音樂的速度感。

蒲浩明
2019.6.29.敬上

李魁賢　詩人

這是一本令人動容、有趣，卻是要正襟危坐閱讀的書。作者劉美蓮考證周延，長期追蹤尋找新證據，鉅細靡遺，但行文卻親鬆自然，故事情節充滿溫馨人情味，把江文也一生為音樂努力的成果，表達得淋漓盡致。特別令我感動的是，江文也藝術家性格，風流倜儻，也有些感情浪漫，後來又生活顛沛流離，以致無法照顧家庭，甚至琵琶別抱，但日籍元配保存其生平資料，非常細心，真是情到深處無怨尤。感謝作者為台灣前賢立傳，給予完整塑像，流傳後人。

Ching-chang Yang　醫師、愛樂人

江文也的〈台灣舞曲〉將詩作與音樂做完美的結合，讓人感受到台

灣景色的華麗與壯觀，如此壯闊宏偉的感覺，竟融入了西子灣的海景，隨著海水退潮而漸漸遠去。現在正聽著〈台灣舞曲〉，滿滿的感動，感覺更接近江老爹了。

Tobe Nano　醫學教授

溯源、相遇、出走。探尋台灣音樂的根，與歷史裡的靈魂人物相遇、對話，去激盪去改變。把我們的聲音帶到全世界，再從這世界回眸看見自己。

Wen-chang Chang　歷史博士

這是讓歷史工作者看得下去的江文也。歷史工作者希望看到的歷史寫作，先是言之有徵，而後言之有物，這一點，劉老師已經遠遠超越前人。

林美娜　曾任記者

音樂家＋史學＋文學＋有心！足以傳世、難能可貴！

龔詩堯　中國文學博士

台灣才子，中華文化，日本培育；集東亞英華，扎根本土，接軌世界，傳主身負如此才具，寫作者亦懷抱此等胸襟。江文也於端午節出生，作品有三部與屈原有關：聲樂曲〈禮魂〉、鋼琴曲〈端午賽龍悼屈原〉以及交響詩〈汨羅沉流〉。〈汨羅沉流〉有 NHK 錄音之 CD，另兩曲未見影音，慶幸有樂譜發行。

李庭耀　少年經歷文革的音樂家

很欽佩您 30 年磨一劍，搜集了如此多的第一手史料，巧妙地運用夾敘夾議的文體，也感動於江文也為音樂奉獻的坎坷一生（我會拿書去北市國做宣傳）。

郭震唐　總編輯

一般半路出家皆更顯虔誠，成就往往超越科班，因自覺不足所以加倍用功。偉大的作家也不乏只有一部作品，真的有一本傳世就夠了。

章忠信　著作權法學者

用心的就是專家，不必別人或學位或獎項等其他形式上的加持。

黃光政　愛樂人

讓江文也大才子事蹟能廣泛被台灣各界認識，妳的用心值得讚揚！

張琬琳　　台大台文所博士生

和劉老師聊江文也和台灣當代音樂，深受啟發，猶如故人相見，感到欣喜！許多隱於文中的觀點和論述，都讓我不禁莞爾。認識老師之後，更覺文如其人，真摯而熱誠。佩服劉老師對當代音樂家深入的評價和品味，真情流露，專注而精準，就像聽江文也的詩篇和交響，澎湃、赤誠、又突破創新！

陳碧瑩　　愛樂人

讀了向陽的序，更能感受作者為了江文也付出三十年的青壯歲月，實在令我感佩不已！

廖偉程　　文化人

大學時期認識劉老師開始，江文也的名字就跟劉老師緊緊的綁在一起。認識她的朋友都知道，如同機關槍的講話速度，以及劍及履及的執行能力……但這部書卻花了三十年才「孵」出來，可想見，這事對江文也，對台灣的文化史的重大意義。翔實而嚴謹的學術態度，卻有最溫暖而柔軟的感情。

Hsiu Luan Chang　　文創系教授

感謝作者對台灣音樂與文化的用心，讓我們有機會去仰慕和懷思出生於台灣的音樂家，也讓我有機會，在課堂上，把江文也先生的故事，介紹給年輕的學子。

Jak Lin

作者是超人，對主角故事情節的考據、立評、立論非常用心細心，幾達無人能望其項背的經典之作，感覺如獲寶藏，更宛如深海中的夜明珠閃動亮光，值得珍藏。

洪清雪　　編劇、作家

我以品嚐好酒，好咖啡，好茶的慎重，字字咀嚼，句句唸誦的虔誠，讀完劉老師費時 30 年的巨作。內心有很多的共鳴，除了感佩考證的用心，更見識了她澎湃的熱情，音樂家對音樂家的情有獨鍾，惺惺相惜的情感，感動其名。多情的江文也，多才多藝，一生享元配的包容深情，即使深知他的風流韻事，也不離不棄，多位紅顏知己愛他的才華，卻也接受他的落拓貧困！就連我們作者，也從「風流不

下流的」溫潤之筆，讓讀者接受了，自古才子皆風流的本質。

Connie Tsai　東海歷史畢

為了寫江文也的故事，音樂老師劉美蓮蒐集許多史料，連歷史系畢業的我都感到佩服，進一步增加對當時台灣的認識。對台灣史有興趣的朋友，推薦看這本書喔！

張家玲　歷史碩士

劉老師積三十年功力寫成《江傳》，在大時代的脈絡中，讓我們看到台、日、中三國演義的江文也，他的足跡遍布三國，戰爭頻仍，文化人很難尋求合適的自身定位的時代。作者嚴格的考據、設身處地的論斷，讓人對於台灣第一大才子的面貌清晰而立體。

廖敏達　外文系畢

作者寫其一生的嚴謹，蒐集豐富史料資訊，著作《江文也傳》，以獨特深刻又細膩的歷史脈絡思路，寫出「音樂與戰爭的迴旋」，令人震撼。複雜的「戰爭政治經濟」時空，感同身受文化人的處境，閱聽人置身回到當時生活，才能想像其中的是非。

藍進興　臉友

此書「餘韻篇：台日鄉親的關懷」，意外讀到很多早年的小故事，例如：台北市長高玉樹對大才子的推崇，以及尺八名家、郭柏川夫人、巫永福、張漢卿……等人對江文也的追憶。還有郭芝苑拜訪江文也的紀錄，虞戡平拍攝紀錄片訪問江夫人、江大哥的珍貴史料。

曾守仁　暨南大學中文系教授

江文也最特別的是集作曲與寫詩的能力於一身，非常像西方浪漫主義詩人，因為詩歌也充滿音樂性，而音樂呢，就是更純粹的語言，如密碼般而能向永恆、造物主探問。

江文也恢復了「詩的樂」，但又不妨說他創造了「樂的詩」，就如同孔子習琴最終得見周文王；在香煙裊裊的「大晟樂章」樂聲中，他最終超越了身分、地域、歷史，樂音是昇華的洗滌，也是超越的祓禊，最終肉體屍解，他到達的就是「法悅之境」嗎？此處就要忘言了。（取自《暨大國文選》）

Decca Chu　醫師

馬勒曾說：「在奧地利人眼裡我是波希米亞人，在日爾曼人眼中我是個奧地利人，對全世界來說我是猶太人。」在東方，殖民地台灣人，同樣面臨身分認同之尷尬，江文也是代表人物，戰後，他在北京被關，返台北又碰上二二八亂世，親大哥要他離台避難，實屬歷史的無奈！批評他未返台、對台灣貢獻不大之人，理該閱讀《江傳》，消除誤解。

作者用 30 年光陰收集、採訪、整理、修訂，將那些分散在台、日、中三國之間的資料抽絲剝繭，終有此書。絕對只有無比巨大的熱情，才能如此嘔心瀝血，回到那個背景那樣複雜的大時代，把一代才子的生平研究到這麼透徹。

施如芳　劇作家

初讀《江文也傳》時，我因寫了一齣關於林獻堂的戲，對於那個時代的台灣人，如何辨識自己、證明自己乃至於成為自己的種種，剛剛用了從死裡逃出來的力氣，得到一點體會。我著實明白被歷史餘燼燒著的那種情難自禁，但，對劉美蓮老師用三十年的念茲在茲來接引「阿彬」天上人間的因緣，仍然驚詫得很。如今重讀，在風神的惡作劇孑然來去的江文也，形象倍加動人。

謝謝劉老師寫這本書，血肉豐盈地，道盡江文也所經歷今人難以想像的複雜的世事變化和選擇。她最感動我的癡，是說到江文也就停不下來，連數字都能出神入化地數到押韻湊句。

迄今，她仍在懇請、感謝更多人「扶持」江大師！可以想見，來日若有人要將江文也搬上舞台或銀幕，勢必要在吃透劉老師的《江傳》後，再以洪荒之力超越《江傳》立下的研究豐碑……。

李興文　演員

我曾經飾演過江文也大師，對他作品有些認識，大師的音樂造詣相當高，就算現代人也不見得有他的高度！壯闊而又獨特的風格，讓人蕭然起敬！

詹宏達　作曲家

這是一本鉅著，遠超過一位音樂家的傳記，這幾乎是一段台灣音樂

史，複雜的經緯度，牽動著多方面向。能寫出這樣的傳記的，絕非常人，請接受我的最高敬意。

呂政達　專欄作家

我佩服執著理想的人物，歲月演變，舞台上各有進出，有時在過場的空檔，只聽見樂音飄揚，他們也在暗處低谷堅持著。我想可留在人間傳講的就是那些理想了，如同劉美蓮，經過多少滄海桑田、人世幻變，終於完成她的《江文也傳》。

徐鈞　教師

讀《江傳》聽 CD，我腦海裡浮起鍾理和筆下的那個年代……。江文也的音樂，總是讓我感覺像台灣版的史特拉文斯基或李斯特，自然，原始，沒有矯情和造作，也讓我聯想到詩人的王維、孟浩然，是個貼近土地的自然主義者。

唐旦祥　指揮家、作曲家

耗費 30 年心力的巨作，圖文並茂，考證嚴謹，一定要推薦給大家。

解芮君　音樂老師

這本大作脈絡清晰，史料豐富，資料來源交待清楚，年譜編排一目瞭然，特別是作者與其家人的聯繫互動，令人感受到真誠立傳之心，讓巨星重被世人所認識！

古吉人　古典吉他演奏家

作者肩負起江氏歷史地位建立、音樂推廣的重任，在立論立評和人物事蹟考據上十分用心，是本難望其項背的經典之作。

Edward Ko　醫師

江文也在台灣，被日本統治當局歧視，被辱罵為清國奴。而在中國，卻被當成日本人，帝國主義的代理人。這樣的人生，拍成電影，身分認同的轉換和屈辱都是蕩氣迴腸的史詩。從藝術音樂體育經濟商場上，沒有自己的國家，就沒有舞台，永永遠遠是被奴役和被剝削的次等奴隸。

Richard Chung　合唱團團長

江文也在文革勞改期間仍偷偷創作，並以手指在桌上「乾彈」。學生問他：「作品既無人出版，亦無人演奏，為何還要創作？」江文

也答以:「我願待知音於百年後。」是則他所堅守不渝的生命價值就是音樂創作,而他的成就也能自證他確實俯仰無愧於此一信念。

朱家煌　醫師

我的蟲膠唱片收藏納入江文也,乃因 2006 年自由時報副刊讀到劉美蓮連登三天的大作(前兩天全版)太吸睛了。

十年後《江傳》出版,楊峻昌醫師在左營高中舉辦座談會,民視採訪,楊醫師、鄭炯明醫師,和我,都上鏡頭發言,一起為扶持江大師,盡一點力。

在台南(歷史博)的講座,劉老師邀我現場播放古董蟲膠,向天上的江文也致敬!

陳昱仰　旅美工程師

政治、國籍、身分背景不管,江文也的音樂本身有個性、配器新潮。如吃美食般,聽了一首會讓人想再聽下一首。為什麼很多音樂人很喜歡研讀樂譜?因為有一些特殊且細膩的作曲技巧,光是聽普通的錄音是沒有辦法聽出其中大師設計的奧秘的。江文也這位音樂工程師所寫的曲子,就是屬於這類型的。身為一位工程師的我,讀他的總譜「藍圖」可以百看不膩;他的曲子現今多數遺失真是個天大的遺憾啊!

張琬琳　台大台文所博士生

在那樣的一個時代裡,知識分子擺盪於民族的、情感的、文化的種種認同的游移和糾葛,以及對家國想像的迷惘與失落,都在江文也顛沛起伏的人生際遇裡得到印證。

Matthew Lee 廈門文化人

江文也小學在廈門六年,小同鄉我也踩踏走訪「日本手」時代他的足跡,水仙宮、三十六崎頂,港墘區。2020 年,劉老師增訂版想要收入廈門的江文也雕像圖片,委託我拍攝,卻因疫情、五緣灣小島封閉了。2010 年江文也百歲活動,劉老師來廈門,大家去永定土樓,去鼓浪嶼,也催生了雕像的建造,看來,只能等劉老師再來廈門,親自拍照囉!

吳牧青 策展人

謝謝劉美蓮的撰成,讓夾處台、日、中的文化政治板塊缺口的後人,得以知其絕然的歷史光芒,重新理解每個世代的作者們之於這世界之間的關係。

錢隆 中國曲盤研究

作者說《江傳》有盜版,我網購,跟劉老師核對,是正版喔!也會網購「增訂版」,期盼不要再有盜版。

鄭志文(恆春兮)

江文也台語發音 Kang Bûn-iā,【也】是第七聲,毋是第二聲喔!讀伊的冊,知影近代台日中歷史,無課本的生澀,顛倒有血有淚、有親情有愛情,寫出人生的悲歡離合,期待會當搬做電影。

Marshall Lee 基督教長老

為人作傳不容易、資料是巨細靡遺

花三十年來考據、遠勝一部大河劇

連韻文 台大心理系教授

童年生活是深層情感的聯繫,母親的歌聲,曲調的韻律,都與身體產生共鳴。江文也把母親唱的台東民歌,帶到東京,帶到北京,溶入管弦,才會如此扣人心絃。

HR Hsiao　耳鼻喉科醫師(手書)

江文也採用柴可夫基〈四季〉的概念而創作了〈鄉土節令詩〉,為每個月寫首曲子。不同於柴氏以西曆寫曲,江用農曆來規劃,採用Ballad敘事曲風格,以五聲音階為基調。我認為該作完勝戰後流行的黃河、梁祝,協奏曲。

【附錄四】

江文也影音資訊

【ＣＤ】

一．上揚唱片

相關資訊請閱「餘韻」篇之上揚唱片

二．鋼琴曲專輯

Jiang Wen-Ye Piano Works in Japan

旅美台裔鋼琴家宋如音獨奏專輯

三．管絃與室內樂／雙 CD

國立台灣交響樂團發行（官網銷售）

【影片】

四．民視台灣演義：江文也傳奇

https://www.youtube.com/watch?v=gfy_3bNh634&t=584s

五．民視新聞 2016.9.17 江文也音樂會彩排報導

https://www.youtube.com/watch?v=IYxbA0xYWFc

六．肉彈三勇士

江文也首張蟲膠唱片 1932 年發行

https://www.youtube.com/watch?v=FhcNktkYiE4

七．西江月（江文也獨唱）

https://www.youtube.com/watch?v=k4Qp7t790wc

八．鋤頭歌（演唱：江文也＆白光）

https://www.youtube.com/watch?v=T2qWkiPPNRs

九．五首素描 Five Sketches Op.4（蔡宇明鋼琴獨奏）

https://www.youtube.com/watch?v=3t3_avCsFEI

十．　1938 年南京戰線後方記錄映畫（日本東寶）

https://www.youtube.com/watch?v=nos2prviBq8

十一．1941 年，南京慶祝雙十國慶，汪精衛閱兵

https://www.youtube.com/watch?v=7V1cpVh4smY

【姓名表示權】

　　江文也姓名的外文拼音，曾引發網路討論，提升了宣傳效應。筆者僅依【國際著作權法之姓名表示權】，呈述歷史資訊，首要之事：江文也參賽 1936 Berlin Olympics，獎狀所示名字 Bunya Koh，國籍 Japan。姓 Koh 名 Bunya 都是日語發音，Bunya 亦是江文也第一母語／台語的發音。

　　江文也這個名字，首次出現於他 22 歲的 **1932 年 3 月 25 日**，這是東京 **Columbia** 唱片公司 78 轉 SP 蟲膠曲盤發售會，歌手本名**江文彬**，是戶籍與護照的終身名字。

　　日本佔領北京半年後，殖民地二等國民被**軍部指派**，擔任「北京師範學院」教授，聘書具名江文也。課餘，江文也學習北京話之後的外文簽名是 Chiang Wen Yeh，另因英文流利，應「駐北京美軍單位」邀請主持音樂欣賞講座。1948 年由教廷發行的《聖詠作曲集》，係「**全世界首部中文聖詠**」，封面和內頁署名都是 Chiang Wen Yeh，1947 年英文信也如此 (2021 年出土)。

　　因此，他辭世之後，國人所見的 Jiang Wen Yeh 或是 Jiang Wen Ye(少了 h)，若係近代拼音，也非其本人之簽名。因此，日本繼承人稟照【國際著作權法之姓名表示權】，再遵照 1936 年江文也本人在日本加入「著作權協會」的註冊姓名 **Bunya Koh**，敦請使用其著作之人依照『國際法』標示。

　　國立台灣交響樂團 NTSO 發行的雙 CD【江文也作品集】(簡文彬指揮江文彬)，中英日文解說冊與 CD 圓盤，皆使用 Bunya Koh，除了符合姓名表示權，也尊重著作倫理，彰顯著作人格權。

　　許多華人漢名的外文拼音，自身也會更換，但事涉「尊重」東京江夫人與繼承人以及著作權協會，呼籲遵循著作人格權。另有家屬私誼情事，不宜公開，可諮詢 taipeimusic2005@gmail.com「台北音樂教育學會」鄭秀慧總幹事。

　　江文也的姓名拼音，若非其一生迴旋於台灣、日本、中國的戰爭烽火，應也無如此議論，如此多款色彩！

People　12

江文也傳 音樂與戰爭的迴旋（增訂版）

作　　者	劉美蓮
總 編 輯	初安民
特約編輯	周俊男、施淑清
美術編輯	黃力美
校　　對	周俊男、孫佳琦 、劉美蓮、林家鵬
封面設計	朱家鈺
內文排版	藍天圖物宣字社

發 行 人	張書銘
出　　版	INK 印刻文學生活雜誌出版有限公司
	新北市中和區建一路 249 號 8 樓
	電話：02-22281626
	傳真：02-22281598
	e-mail：ink.book@msa.hinet.net
網　　址	舒讀網 http://www.sudu.cc

法律顧問	巨鼎博達法律事務所
	施竣中律師
總 代 理	成陽出版股份有限公司
	電話：03-3589000（代表號）
	傳真：03-3556521
郵政劃撥	19000691　成陽出版股份有限公司
印　　刷	海王印刷事業股份有限公司

港澳總經銷	泛華發行代理有限公司
地　　址	香港新界將軍澳工業邨駿昌街 7 號 2 樓
電　　話	（852）2798 2220
傳　　真	（852）2796 5471
網　　址	www.gccd.com.hk

出版日期	2016 年 10 月（初版）
	2022 年 3 月（增訂一版）
ISBN	978-986-387-544-4

定　　價　　**520**元

Copyright © 2022 by Mei Lien Liu
Published by INK　Literary　Monthly Publishing Co., Ltd.
All Rights Reserved
Printed in Taiwan

國家圖書館出版品預行編目資料

江文也傳：音樂與戰爭的迴旋（增訂版）
／劉美蓮 著；--初版，--新北市中和區：INK印刻文學，
2022. 2　面；公分. (People；12)
ISBN　978-986-387-544-4（平裝）
1.CST: 江文也 2.CST: 音樂家 3.CST: 傳記
910.9933　　　　　　　　　　　111001684